U0054403

休閒事業管理

3rd edition

Recreation Industry Management

張宮熊◎著

李　序

　　接到張宮熊博士的邀請，爲其所書《休閒事業概論》與《休閒事業管理》寫序，煞然倍感訝異，但也樂於嘗試爲這麼一本新著盡份心意。

　　當台灣的國民年所得達到一萬至一萬二千美元時，依照先進國家的成長慣例，均在在告訴我們，休閒產業將進入繁榮期；而台灣確實也印證了經濟成長與國民生活習性併軌成長的事實。

　　本人於1989年間成立南仁湖育樂股份有限公司，十幾年來均與台灣休閒產業成長緊密接合。眼見國內休閒產業的發展過程，跟隨台灣產業的消長變化而產生質變，從百家競鳴到慘淡經營，業者以及休閒產業的從業人員確實需要一些正確的「休閒產業管理」方面的著作作爲指引。

　　由於張宮熊博士奠基於企業管理領域，深入業界實務經驗豐富，所學所教均與休閒事業相關，且又用心投入。綜觀本著均已網羅國內休閒產業別的經營型態並作深入介紹，足堪提供國人就休閒事業經營的良書益友作參考。

　　作爲休閒產業第一線的我，樂意看到張博士就休閒產業的經營策略及面對從業人員和消費者習性方面作更深一層的研究，讓未來休閒產業的投資者、從業人員以及消費者，都能更瞭解如何做、如何玩以及如何達到三贏的目標。

　　本人是務實的業界，才疏學淺，僅作上述作爲對年輕學者的努力之鼓勵與肯定。

南仁湖育樂集團董事長

李清波

張　序

　　隨著國民所得增加及週休二日的實施，休閒活動也越來越受重視。多數人都以觀光事業來涵蓋飯店、餐飲、遊憩及旅遊產業，張宮熊博士所著之《休閒事業概論》與《休閒事業管理》叢書詳細的說明何謂休閒事業，從定義、特性到經營管理；自行政、人事至財務控管均詳細介紹，內容深入淺出、鉅細靡遺，更大量引用國內外知名企業爲例，讓人更深入瞭解台灣休閒事業現況、所面臨的問題及未來發展趨勢。本書內容精闢，淺顯易懂，除了有助於專業人士研究相關課題外，對於想更瞭解休閒事業的群眾而言更是一本必讀的實用書籍！

墾丁福華渡假飯店　總經理

張積光

自　序

　　台灣自古即稱為海中仙境、婆娑之島，荷蘭人稱之為福爾摩沙，其實都是把台灣稱為美麗寶島。可惜幾十年來，國家以經濟發展為主要政策，不但民眾休閒風氣未開，更因過度開發而傷害了環境。隨著國民所得已達開發國家水準與環保意識的抬頭，該是我們反璞歸真、提倡全民休閒的好時機了。

　　過去國人的休閒活動非常閉塞，多以靜態、聲光享受為限，不如西方國家人民以與大自然為伍同樂，作為休閒活動的主軸。近十年來，國家已逐漸邁入已開發國家之林，國民所得亦達相當的水準，國民對休閒活動的需求由量的增加，轉變為質的提升。這也是我國進入二十一世紀，進行產業轉型的好時機。

　　所謂「休閒事業」包括「休閒渡假飯店」、「休閒渡假村」、「休閒俱樂部」、「主題遊樂園」與「休閒購物中心」等單元。本系列叢書包括：《休閒事業概論》與《休閒事業管理》。其中《休閒事業概論》包括「基礎篇」：休閒與休閒事業、建築與空間美學、客房的設計理念與餐飲場所的設計理念；以及「實戰篇」：觀光與休閒渡假旅館、休閒渡假村、休閒俱樂部、主題遊樂園與休閒購物中心的源起、特性與經營設計。

　　《休閒事業管理》則先從管理功能的層面著手，討論休閒事業管理的特性、休閒事業管理的策略管理、行銷與廣告促銷管理、人力資源管理、財務管理、資訊管理與作業管理。後半部則以實務探討作主軸，深入研討休閒渡假飯店、休閒渡假村、休閒俱樂部、主題遊樂園與休閒購物中心的經營管理。相信藉由學理與實務的相互印證，讀者更能一窺休

閒事業管理的精神與奧妙。本系列叢書著重學理與實務的相互印證，不但適合休閒事業管理或觀光系所學子研讀，亦適合相關行業從業員工教育訓練或自修之用。

　　本系列叢書能順利付梓出版，不但要感謝揚智文化公司的大力贊助，也感謝眾多合作業者的襄助，尤其對南仁湖集團李董事長清波、墾丁福華渡假飯店張總經理積光；六福皇宮大飯店、高雄晶華酒店、國賓大飯店、福華大飯店、小墾丁綠野渡假村、凱撒大飯店、凱悅國際大飯店的慷慨贊助圖片，在此一併致謝。 最後願以此書獻給所有在休閒事業工作崗位上努力的伙伴，以及對休閒事業管理有興趣的朋友們。

國立屏東科技大學企業管理系所教授

張宮熊 博士

2002年初春

二版序

　　本書自2002年初版以來，盛逢台灣走向一個重視休閒活動的時代。過去國人努力，甚至於是拚命工作的年代已走遠，取而代之的是一個著重休閒品味、品質與品牌的時代。

　　展望二十一世紀，全球各先進國家民眾已經由為生活而工作轉變為為生活品質而工作，重視休閒、反璞歸真的時代已經來臨。休閒產業的從業人員也能親身感受到此一大潮流的更迭，許多的經營觀念與方法也在隨之調整。

　　企業管理的學理也在近年來有重大改變，此一改變唯恐不是來自學者在象牙塔中的領悟，而是經營環境的改變所造成。這些改變來自消費者的需求改變、來自競爭態勢的改變，也來自經濟環境、社會價值觀的改變。休閒產業的經營觀念也必須隨之調整。

　　不可否認，邁入二十一世紀後，消費者的需求改變是其中最重要的因素，消費者對品質、品牌與品味的重視席捲全球。如何因應此一潮流成為企業間競爭的核心問題。因此，本書加入休閒事業的創新管理以因應此一挑戰。

　　另外，企業的競爭環境已經產生質變，重視消費者與員工權益、重視企業形象已經成為經營者必須納入考量的重點。因此，休閒事業的風險管理已經成為經營管理不可或缺的一環。

　　這個時代的年輕學子最重要的資產是有顆上進熱情的心與源源不斷、創新的好點子。本書二版除了更新一些內容外，最重要的便是加入了〈休閒事業的創新管理〉與〈風險管理〉兩章，讓關心休閒事業管理

的學子能擁有一些新的概念。不求能給他們什麼新的知識，但期盼拋磚引玉，為我國的休閒事業共同努力。

國立屏東科技大學企業管理系所教授

張宮熊 博士

2008年初春識於大武山下

三版序

　　本書自2002年初版以來，盛逢台灣走向一個重視休閒活動的時代。過去國人努力，甚至於是拚命工作的年代已走遠，取而代之的是一個著重休閒品味、品質與品牌的時代。2008年首度改版時，全世界正面對一場金融風暴，景氣下滑帶來的是各行各業的巨大衝擊，以食衣住行育樂為主的各種休閒事業當然受到衝擊尤大。

　　同一個年度台灣二次政黨輪替，二岸間平和的關係讓陸客為台灣脫離經濟困境打下強心針，也帶來民宿的黃金10年；2016年三次政黨輪替，在92共識認同不確定下，陸客的抽離讓台灣休閒觀光產業又面臨一陣冬天寒冰雪的境地。

　　離上一次改版剛好10年，這十年經濟環境與休閒產業的特質變化頗大。在全球貧富差距加大的環境下，品質與價格的區隔越加明顯，追逐高格調、高價位的休閒服務者趨之若鶩，搶便宜花時間大排長龍亦大有人在。可見市場更趨近於日本策略大師大前研一所說的：新貧與新富階級同時存在於市場的常態，這也意味著中間定位的服務或商品競爭將更加激烈。所有業者必須在這個環境的改變中尋求一個可長可久的藍海。另外科技的進步也影響著休閒產業，APP取代官網、虛擬通路取代實體通路，成為WEB 3.0下的大趨勢。未來工業4.0下AI人工智慧、大數據、雲端計算的影響相信將更加巨大。業者不得不慎重思量此一歷史性的改變，否則將被丟入灰燼之中。 這個時代的年輕學子最重要的資產是有顆上進熱情的心與源源不斷、創新的好點子；也有一些年輕人願意回到故鄉從事休閒產業的經營與創新，完成自己創業的夢想。本書三版除了更

新一些內容外，最重要的便是加入了〈民宿的經營管理〉章節，讓關心休閒事業管理的學子能擁有一些新的思考方向，為我國的休閒事業共同努力。

國立屏東科技大學企業管理系所教授

張宮熊 博士

2018年仲夏識於大武山下

目　錄

休閒 事業管理

 第**15**章　主題遊樂園的經營管理　389

第**16**章　休閒購物中心的經營管理　441

休閒事業管理個案集　477

第1章

休閒事業管理的特性

- 休閒事業的範圍與類型
- 休閒的種類
- 休閒的功能
- 休閒的心理因素
- 休閒事業的策略定位
- 本書探討的範圍與類型
- 休閒事業特性

第一節　休閒事業的範圍與類型

　　所謂休閒活動，可廣泛定義爲：「休閒是個人或群體以志願性而非強迫性的方式，用自由選擇的活動，滿足自我心理或生理欲望的非工作性質活動。」舉凡可以放鬆心情、滿足心理或生理欲望的非工作性質活動皆包括在內。例如對多數人來說定點旅遊目的在休閒而非觀光；唱KTV、看電視或看電影是娛樂或是休閒，恐怕就因人而異了。

　　休閒依照性質與是否外出，可分爲「居家休閒」與「戶外休閒」兩大類：

1. 居家休閒：意指在家中或住家附近與生活相關的抒解壓力，通常數分鐘到半日內的活動。與食、衣、行較有關聯，例如在家打打電子遊戲機、網路遊戲；外出吃吃飯、打打線上遊戲（如2016年下半年造成全球瘋狂的Pokémon Go）、看場電影。
2. 戶外休閒：意指在戶外離開居住地，需要交通工具安排與生活無關，需時半日以上甚至數日或更久，可以抒解壓力的非工作性質活動。在早期，郊外踏青、觀光旅遊是主要的戶外休閒活動；近年來，離群索居式的「純休閒」或定點休閒活動已經成爲風潮。

　　本書所謂的休閒範圍則較鎖定在與定點旅遊相關的服務業，提供以上休閒活動的營利事業皆稱爲休閒事業。本書所探討的「休閒事業」包括：

1. 休閒渡假旅館（resort hotel）：由觀光旅館（hotel/plaza hotel）所發展出來以迎合休閒渡假需求。
2. 休閒渡假村（resort）：滿足消費者定點旅遊需求，自成一定點渡假範圍的休閒渡假業者。它在某些程度與內涵上與休閒渡假旅館

多所重疊。

3.民宿（B & B）：由務農者（含農、牧、漁）在休耕階段出借閒置房間，提供簡便住宿與早餐的類似旅店的民間非營利事業。當然，在台灣民宿幾乎已經成為專業經營，往好的說，重品質、重特色的民宿如雨後春筍般嶄露頭角；往不好的說，民宿原本應該是務農者補貼家用的經營方式全部變調了，幾乎等於不必開立發票、逃漏營業稅的專業旅店。

4.主題遊樂園（theme park）：提供多樣性的娛樂休閒活動器材或景觀，擁有一特定主題意象的遊樂園，包括自然資源型、機械型等主題遊樂園。

5.休閒購物中心（shopping mall）：滿足一般消費大眾購物、休閒活動的大型活動空間。最新的休閒購物中心已經將上述休閒事業包含在整體設計之中。

隨著經濟與社會條件的變遷，台灣社會的休閒概念也逐年在改變之中，如**表1-1**所示。

1970-1980年代，台灣的經濟正處於經濟起飛黃金時期。公司或工廠為慰勞員工舉辦國內旅遊，多以走馬看花的觀光型態為主，稱不上休閒活動。

1980-1990年代，由於經濟起飛，生活水準提高，政府開放大陸觀光，旅遊市場由國內擴展到國外。但多數人出國亦以觀光購物為主軸，自由行或定點旅遊的風氣尚未成形。

1990-1996年，國內休閒水準提高，休閒業競爭激烈，市場走向高品質的定點旅遊。這也是休閒俱樂部邁向全盛時期，許多業者結合不動產業以發行會員卡方式吸引客戶，但是糾紛迭起。

1996年至20世紀末，休閒活動已經以高品質的定點主題旅遊為主。休閒業相互結盟，爭食週休二日的市場大餅。台灣社會真正邁入「休閒消費時代」（recreational consuming age）。

表1-1 台灣休閒市場演變史

年代	市場狀況	發展特點
1970-1980	國內工業剛起飛，公司或工廠為慰勞員工舉辦國內旅遊。	1.國內旅遊為主。 2.公司行號或工廠為主力。 3.無品質可言。
1980-1990	國內經濟起飛，生活水準提高，政府開放大陸觀光，旅遊市場由國內擴展到國外。	1.產業水準不一，經常發生採購團及放鴿子的糾紛。 2.旅遊地點由國內逐漸轉向國外
1990-1996	1.國內休閒水準提高，休閒業競爭激烈，市場走向高品質的定點旅遊。 2.業者結合不動產業以發行會員卡方式吸引客戶。	1.消費者權益抬頭，品質要求高，業界成立品質保證協會。 2.休閒俱樂部邁向全盛時期，糾紛迭起。
1996-20世紀末	1.休閒業相互結盟，爭食週休二日市場大餅。 2.紛紛推出主題定點旅遊為主。 3.大企業熱衷介入休閒不動產。	1.以高品質之定點主題旅遊為主。 2.資訊發達，自助旅遊抬頭，擺脫團體旅遊束縛。
21世紀	1.休閒產業由賣方市場變成了買方市場。 2.休閒業者之極大化與極小化，兩大極端發展已經成型。 3.休閒活動虛擬化。	1.策略聯盟、規模經濟下連鎖旅館業愈來愈大型化。 2.三品時代：品質、品牌、品味的客製化休閒時代來臨。 3.宅經濟已成世代主流，休閒活動虛擬實境化。

　　21世紀開始，休閒活動邁向三品：品質、品牌與品味發展。休閒事業已經往買方市場傾斜，消費者成為休閒活動設計的主角。休閒業者之極大化（策略聯盟、規模經濟下連鎖旅館業愈來愈大型化）與極小化（品味、特色的精品旅館與民宿），兩大極端發展已經成型。

 # 第二節　休閒的種類

　　休閒的生涯規劃至少應包括三類：在不同的年齡層可以從事不同類型的活動、學習不同的主題、享受到休閒所帶來不同的樂趣及好處。以下從運動休閒的角度來進行分類：

　　第一類是「傳統的競技活動」，如籃球、排球、壘球等，這些項目主要是在年輕時參與，透過參與，個人可以在團體中找到志同道合的朋友，也可以適當地發洩年輕人過盛的精力。這種競技的項目可以在多方嘗試後，選擇其中之一深入參與。

　　第二類是「與健身有關的運動」，如有氧運動或部分的重量訓練，透過這種健身運動且持之以恆的參與，個人的體適能（fitness）可以維持在一定的水準，延緩身體的老化過程，適合中壯年人參與。

　　第三類是「動態休閒活動」，包括陸域活動（如旅遊、健行、登山、攀岩等）、海域活動（如游泳、潛水、風浪板等）以及空域活動（如滑翔翼、飛行傘等），三部分皆寓運動於休閒之中，個人可以選擇其中一項長期參與，可以豐富日常生活的色彩。這一類休閒活動視條件適合老中青少，各個年齡層的人參與。

　　行政院勞工委員會曾經在1994年，對台灣地區事業單位辦理員工休閒活動之情況進行抽樣調查，在受訪的2,704家事業單位中，有辦理休閒活動的事業單位占全體事業單位數的比率為33.1%。其中民營事業單位有辦理休閒活動者又低於公營事業單位，民營事業單位重視勞工休閒生活的觀念仍有待推廣。

　　在舉辦休閒活動方面，以歌唱活動的普遍性為最高，占16.59%，其次為登山活動（13.94%）及球類活動（10%）。如果以性質區分，體育性活動占22.28%，其次為藝文性活動（17.49%）、休閒性活動（9.88%）及社會服務（3.01%）。調查結果顯示，事業單位大多是舉辦戶外的休閒活動為主。

　　依中小企業勞工於週末及假日主要的休閒活動調查顯示，與家人一起從事的休閒活動前五名排序分別是：(1)郊遊、野營；(2)看電視、錄影帶；(3)登山、健行；(4)上館子；(5)逛街／夜市。這五項活動的普及率，分別都達到10%以上，尤其是前三項活動，更有20%左右的普及率（如**表1-2**），此與歐美人士參與的休閒活動有很大的差異性（請參考拙著《休閒事業概論》第十章）。

表1-2　台灣中小企業勞工主要的休閒活動

排序	活動項目	百分比	活動類別
1	郊遊、野營	22.71%	體育性
2	看電視、錄影帶	22.62%	娛樂性
3	登山、健行	19.53%	體育性
4	上館子	15.89%	社交服務性
5	逛街／夜市	15.51%	娛樂性
6	觀光旅行	8.97%	體育性
7	駕車兜風	8.41%	體育性
8	烹飪	7.85%	作業性
9	看電影	7.20%	娛樂性
10	慢跑、散步	6.64%	體育性

資料來源：黃詩芬，〈如何擺脫週末躁鬱症？〉，http://www.knsh.com.tw/
magazine/01/034/ 3413.asp

　　另外一項根據人力銀行透過網路針對上班族下班後的休閒活動安
排調查發現：台灣的上班族是名副其實的「光電族」——光看電視與電
腦。上班族平日下班後最常做的休閒活動中以看電視（光碟片）排名第
一（比例為68.42%），幾乎台灣的上班族每十個有七個以看電視來解
壓；排名第二是上網交友聊天（44.48%）；第三才是看書（29.51%）。
受訪者在週休二日或例假日的休閒方式，排名順序依次為看電視或光碟
（48.8%）、補眠（34.81%）與逛街（32.23%）。另外，國人在室內主
要的休閒活動是看電視，平均每人每天花兩個小時以上在電視上；在室
外的休閒活動，則以到風景區旅遊占最大宗。

　　從以上的調查資料，我們可以明顯發現，在21世紀前，國人的休閒
型式多傾向於商品性、物質性及輕度體育性，但在知識性、教育性的深
度卻顯然不足。這種休閒方式傾向於即時發洩情緒，或許消極、短暫地
達成了鬆弛身心的目的，卻不容易持續長時間進行，較難發展成伴隨一
生的興趣，或進行一生的休閒規劃。因此，也無法融合個人身心的健全
發展，相當可惜。當然，這主要肇因於台灣上一代的貧苦，加上社會貧

瘠、保守，父母一輩子只求溫飽已不容易，何嘗有多餘的金錢與時間花費在休閒活動上，對於「休閒」二字自然陌生，更遑論規劃或學習了！而E世代民眾從事的休閒活動亦多屬商業娛樂性質，欠缺消除身心疲勞、恢復體力之「再創造」功能。休閒型態不僅忽略多功能性，亦無法享受到休閒的真正樂趣，一般大眾受商業普及性、流行性的影響，容易讓人沉迷，而造成休閒的反效果，而休閒品質趨向粗俗，精緻文化難以發揮，令人憂心。

1872年英國首相迪斯雷利（Benjamin Disraeli）曾說過：「持續增加的財富及休閒為人類進步之二大特徵」，顯見隨著經濟活動的蓬勃發展，休閒活動亦為先進國家發展的特質之一。在縮減工時的國際趨勢下，加上人民平均壽命延長、退休年齡提早，意味著人們可用於休閒娛樂的時間相對變多。

好消息是在跨入21世紀後，台灣國人的休閒型態已經悄然改變，根據2017年國人旅遊狀況調查報告顯示，國民旅遊人次已達18,345萬人次以上，旅遊目的雖仍以「純觀光旅遊」的比例（66.9%）最高，但排名其次的「健身渡假運動」（5.5%）、「生態旅遊」（3.2%）已不容忽視，其中又以「健身渡假運動」的成長速度最快。可見健康因素已融入國人休閒活動的內涵之中。

依據行政院主計總處在2017年的調查顯示，台灣地區國民體能性與文藝性休閒活動時數與一般觀光旅遊式的休閒活動都同時提升了。依交通部觀光局統計，2017年國內主要遊憩區旅遊人數1億8,345萬人次，平均每人旅遊8.7次，較2016年減0.34次；另2017年91%的國人曾在國內旅遊，其中69.4%的旅遊行程係利用假日出遊，旅遊目的則以「觀光、休憩、渡假」為主。

民眾選擇旅遊地點之考慮因素以「景觀優美」排名第一，其次為「探訪親友」及「距離遠近、假期長短」；喜歡遊憩活動則以「品嚐當地特產、特色小吃、夜市小吃」及「觀賞地質景觀及溼地生態」最多。但台灣人民遊憩旅遊一窩蜂的情況仍然明顯。

　　交通工具的進步便利、世界地球村的觀念越來越普及，使得出國旅遊逐漸成為台灣人民普遍的渡假選擇。台灣出國人數除2003年受SARS及2008年、2009年受全球金融海嘯和新型流感（H1N1）等影響而下滑外，其餘各年大致呈成長之勢。2010年由於各項不利出國的因素消失或減緩，加上前兩年延後出國的效應，以及台北松山機場與高雄小港機場開放兩岸平日定期航班的便利，2017年出國人數達1,565萬人次，平均停留7.59夜。

　　依出國目的地（班機首站抵達地）分析，以東北亞（日、韓）最多占41.9%，大陸港澳占32.1%及東南亞13%次之，前三者合占87%，顯見國人出國大多以近程旅遊為主。

　　依文建會統計，2002年起藝文活動出席人次呈明顯上升趨勢，2017年達2億6,303萬人次，平均每人出席藝文活動11.16次，較2016年增2.1%。

　　另依文建會調查顯示，由於電視、廣播及報章雜誌等大眾傳播媒體具備經濟與方便的特性，成為民眾最普遍從事的文化活動，參與率91.2%最高，其他各類藝文活動類型中，圖書館、博物館等文化藝術機構與設施之參與率亦達86.9%，從事生活藝術活動（46.8%）再次之（參與率係指2017年內曾經參與文化藝術相關活動之受查者占全體受查者比率）。

　　隨著資訊通訊科技的快速發展，上網與許多人的休閒娛樂生活已密不可分。由於具有不受時間與空間限制的特性，加以網路內容日益豐富多元，使得網路日誌與社群網站、線上遊戲、線上影音視訊等網路活動，已成為台灣人民日常生活與休閒娛樂的一種方式。依台灣網路資訊中心統計，2017年國內家戶連網普及率達83.4%，較2016年減6個百分點，另為因應高速寬頻網路服務的需求成長，2018年家戶寬頻普及率已達88%。

　　行動網路及無線寬頻技術的進步，特別是3G與4G等行動寬頻相繼出現，上網不再侷限固定場所，只要開通行動上網功能，手機、筆記型電腦均能隨時上網從事各種娛樂及社交活動。

　　2018年行動通信設備開通行動上網功能比例達73%，行動上網用戶數已突破二千萬戶，主要係受惠於電信業者持續推出各項手機補貼政策、便利的加值服務及套裝資費優惠方案，促使4G用戶數大增，成為行動上網成長的主力，加以上網速度大幅提升，亦使4G用戶行動上網意願大大提升。

　　反觀海峽對岸的中國大陸，1995年起，中國政府建立了一週五天工作制（週休二日），1999年起又開始實行一年三次為期一週的長假期。據中共國家旅遊部門的統計，2001年總共有一億八千萬中國人在國內旅遊，而在1989年時，此一人數僅有二千四百萬人。九〇年代初期，中國只有三百萬人到中國境外旅遊，到了2001年，境外旅遊的人數已經達到一千二百萬人。到2002年，人數已經成長到一千五百萬人，到2017年，此一數字突破一億。關於中國大陸居民消費方式，2011年的調查顯示，文化娛樂類休閒、休閒旅遊和怡情養性類休閒，被選為公眾最常採用的三大休閒類型（百度文庫，2011）。

　　休閒方式上，十大公眾休閒方式依次是：(1)上網69.1%；(2)看電視56%；(3)看電影50.9%；(4)閱讀46.5%；(5)觀光遊覽46.3%；(6)逛街購物45.7%；(7)參加各種社交聚會44.3%；(8)渡假休閒43.1%；(9)打遊戲40.4%；(10)球類運動38.6%。相較於其他文化休閒方式，網路和電視在居民日常生活中的優勢地位較為明顯。首先，隨著互聯網的發展，中國人的休閒方式已發生很大的變化，上網所占的比重越來越大，超越了傳統所有的休閒方式，已成為當代中國人最常採用的休閒方式，居十大公眾休閒方式榜首。而出國觀光旅遊2014年起，出國旅遊開銷超越美國，中國已經成為世界第一！中國境外遊消費高達一千六百四十九億美元，比位居第二的美國高一百九十二億美元，比第三位德國的這類消費高出六百四十多億美元。

　　如果以類別區分，依據2013年的調查顯示，中國大陸人民休閒方式可分類為（新浪博客，2013）：

1. 消遣娛樂類：文化娛樂——歌、舞、影、視、聽廣播、上網、電腦遊戲等；吧式消費——酒吧、陶吧、書吧、迪吧、水吧、氧吧、咖啡屋、茶館等；閒逛閒聊——散步、逛街、逛商場、當面閒聊、短信閒聊、電話閒聊等。

2. 怡情養身類：養花草寵物——花、草、樹、蟲、魚、鳥、獸及其他寵物等；業餘愛好——琴、棋、書、畫、茶、酒、牌、攝影、收藏、寫作、設計、發明等。

3. 美容裝飾類：個性類——美髮、美容、化妝等；家庭性——指家庭或個人居住環境的裝修、裝飾等。

4. 體育健身類：一般健身——太極、游泳、溜冰、桌球、保齡球、高爾夫球以及各種需要健身器材的健身運動等；時尚刺激——跳傘、蹦極、攀岩、漂流、潛水、滑草、航模、動力傘、水中狩獵、探險等。

5. 旅遊觀光類：遠足旅遊——欣賞和體會異地自然風光、名勝古蹟、歷史文化遺產、民族風情等；近郊渡假——城市綠地、公園、廣場、動物園、植物園、渡假村、農家樂、野炊、田野遊玩等。

6. 社會活動類：私人社交——私人聚會、婚禮、生日、畢業、開業、升職、喬遷、獲獎等；公共節慶——民族傳統的各種節日、紀念日慶典、旅遊節、特色文化節、宗教活動等；社會公益——社會工作、公益活動、志願者服務等。

7. 教育發展類：參觀訪問——博物館、紀念館、科技館、名人故居、烈士陵園、宗教場所、特色街道等；休閒教育——學習樂器、聲樂、舞蹈、書法、繪畫、插花等。

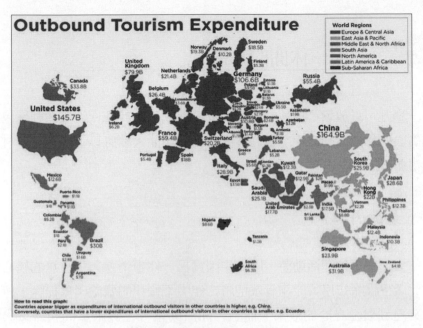

圖1-1 世界各國出國旅遊開銷（單位：十億美元）

資料來源：華爾街見聞，http://wallstreetcn.com/node/257558

圖1-2 地標建築對一個城市的休閒產業有關鍵性的影響

第三節　休閒的功能

　　舉凡可以放鬆心情、滿足心理或生理欲望的非工作性質活動皆包括在廣義的休閒活動之中。因此休閒活動的功能大致有以下四項（取材自嚴祖弘教授的說法）：

一、鬆弛身心

　　人們從事休閒活動時，腦海中因為另一件事情進入了注意的核心，因此產生排除作用，能夠有效地將工作中不愉快的殘餘印象掃除，所以能夠達到鬆弛身心的效果。而且休閒活動本身不具嚴重的利害得失因素，因此事後不會留下不好的殘留痕跡。因此到賭城參與的活動並不納入本書探討的範圍。

二、獲得工作以外的滿足感

　　雖然工作本身同時具有謀生及自我滿足、自我實現的雙重層面，但事實上兩個層面不易兼顧，人往往為了謀生的實際需求，必須屈就於不能充分發展自己理想的工作，久而久之，工作將成為心理上的龐大壓力。即使能夠幸運地從事充分發揮自己專長及才華的工作，但因為工作本身是長程的累積，短期不易見到成就，很難在工作上得到立即的滿足。休閒活動本身則可以幫助從事者得到工作以外的滿足感，諸如親子關係及人際關係的和諧等，這種滿足感異於從事工作所獲取的滿足感，有助於穩定情緒、抒解壓力。

三、擴展生活經驗

一般人生活中接觸、熟悉的多半是相同領域的人，這種限制可以藉由參與某些休閒活動而抒解，從而增進對周遭世界的瞭解及關懷。例如在休閒渡假村或俱樂部中可以獲得不同的人際關係與生活，因為沒有利害關係，所以這些關係與工作場合的關係完全不同，只有歡樂沒有壓力。

四、增進個人身心發展

有機體的活動經驗，可以反過來幫助他自己的身心發展與成熟度。工作固然是重要的活動經驗，但休閒可以更進一步開發個人在工作中未獲運用的身心組織及功能。這種練習一方面積極地回饋成為個人成長的動力；消極而言，也成為宣洩個人負面情緒的重要方式。休閒不僅使身處在現代社會的人們透過身心靈的放鬆恢復精神體力，而且可以從中獲得樂趣、滿足感與擴展生活經驗。以下分別從個人、工作、家庭、學生、青年、銀髮族等方面略述休閒之功能。

1.個人：個人可以透過休閒活動恢復精神、健康更佳，甚至透過休閒活動表現自我。
2.工作：休閒活動可以在個人充分休息後，為繼續下一次的活動作準備，增加工作效率，並滿足工作以外的欲望。
3.家庭：家庭成員一起參與休閒活動可以促進家庭和樂、恢復家庭功能，使一家和樂融融。

另外，以從事休閒活動者的角色來觀察，休閒的功能包括：

1.學生：使學生瞭解休閒活動之正當影響，使學生體驗休閒活動中的樂趣，使學生善用休閒時間，使學生獲得生活知識技能。

2.青年：消極方面預防情緒失調，積極方面促進青年五育均衡發展。

3.銀髮族：休閒對銀髮族的功能而言，可以打發時間、提供完成事情的機會、啓發創造力、擴展生活接觸面、獲得新的生活經驗。

由以上休閒對個人、工作、家庭或對學生、青年、銀髮族等功能，可以瞭解休閒活動的實質意義。亦爲休閒事業應瞭解並研究顧客特質的基本目標，方能進一步完成休閒活動的其他功能，例如：社會性或經濟性的功能。

第四節　休閒的心理因素

從事休閒活動的心理因素之相關研究甚爲廣泛，以下分別從休閒態度、休閒體驗（recreational experience）與休閒滿足感描述從事休閒活動的心理因素。

一、休閒態度

係指個人對一般休閒的某種特殊想法、感覺與作法。休閒態度依文獻計有五個穩定的向度，包括：對休閒的親近度、在休閒規劃時的社會角色、透過休閒或工作活動的自我定義、對休閒知覺的度量、對所需要工作或假期的度量。上述不同的休閒態度與休閒行爲的參與有高度相關性。

二、休閒體驗

乃是休閒參與者對所從事的休閒活動的「即時感受」，包含了情緒（emotion）、印象（或稱意象，image）以及某些看法（opinions）。「休閒體驗」共計有八個特性：逃離感、快樂感、可選擇性、無時間

感、隨興所至、幻想感、冒險感、自我瞭解。

　　這些休閒體驗均包含所知覺到的「自由與內在動機」等要素，此種體驗說明「自由的知覺」是參與休閒活動與否的首要條件。

三、休閒滿足感

　　在界定休閒時有一種重要的因素——個人感覺自由或能控制情境。造成個人滿足感的休閒經驗有：個人滿足的感受、興奮感、安詳寧靜感、成就感、自由自在感。造成不滿意的休閒經驗則是：人群太過擁擠、環境的汙染、交通的擁擠、噪音。

第五節　休閒事業的策略定位

　　管理大師貝爾（Daniel Bell）曾經形容在以服務概念為導向的「後工業社會」中，工作是「人與人之間的遊戲」。和在傳統工業社會中認為工作是「人類如何取用大自然的遊戲」（game against fabricated nature）形成強烈對比。事實也的確如此，在服務業裡，許多工作所需的社會性技能，遠比技術性技能來得重要。今天有許多服務業的策略目標，雖然已將「人與人的接觸」視為個人化服務的基本要求，而且這種基本要求無疑將持續成為未來發展的重大主流之一。由「人來幫助人」所獲得的滿足是難以限量的，它所提供的功能不應被低估為僅僅是個人的自我滿足，或只是維繫一個更文明的社會而已。

　　科技文明的進步，造成現代企業對策略觀點的重新定位。由於市場競爭日趨激烈，使得傳統服務業間的界限愈漸模糊、重疊。其中有以下兩大趨勢正在演化：

一、企業產品的多元化

　　傳統提供單一產品或從事單一市場的時代已經過去，企業提供的產品與服務日趨多元化，例如：購物中心已不僅是提供逛街購物功能，也提供娛樂、社交、住宿、運動等功能。傳統的遊樂園也逐步提供高品質的休閒、住宿與餐飲服務。民宿的興起代表著個人客製化休閒時代的來臨，講究的不是浮誇的休閒設施，而是自我認同的休閒感受。

二、企業合併或聯盟的白熱化

　　企業大型化與國際化是近幾年來世界各國的潮流，不但企業間尋求同業或異業間的聯盟經營，藉以提升市場競爭力。企業間的購併，甚至國際化也是未來的趨勢，例如：國內知名的本土休閒活動飯店──加入國際大型連鎖旅館系統便是明顯的例子。

　　依「劍橋服務業指數」可以瞭解服務產業的定位何在？**圖1-3**中的所有知名企業都曾經將自己定位在單一行業中。但是，大部分的企業皆已經重新尋求自我定位，跨入兩個以上行業。由於科技的進步與市場競爭趨向激烈，此一趨勢愈加明顯，因此，身在其中的管理階層，必須每隔一段時間，重新評估環境變遷與企業的遠景和定位何在，隨時進行調整。例如：成立半個世紀的麥當勞在全世界一百個國家超過三萬家連鎖速食餐廳，但在21世紀的開始才在瑞士設立了兩家獨一無二的「麥當勞飯店」。

　　貝爾對這件事的意義，有非常精闢的描述：

> 如果工業社會的意義，是由決定生活水準的商品數量來界定；那麼後工業社會就是由服務水準及生活品質──包括健康、教育、休閒和各種藝術等來界定。這都是人類所企求，而且可以達成的。

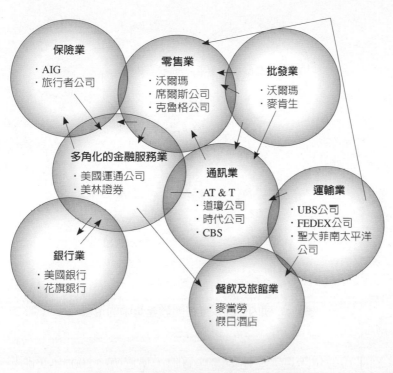

圖1-3　劍橋服務業指數的企業策略定位

資料來源：王克捷、李慧菊合譯（1987）。《服務業的經營策略》，頁236。台北：天
　　　　下文化。

　　各項服務業中的主角，都先將自己定位，以便在服務業市場不斷快
速成長的局勢中，全力出擊。以目前國內的產業特性，可以初步瞭解休
閒事業在整體服務產業中的定位（如**圖1-4**）。以統一集團為例，早期
以食品以及周邊行業為主體，1980年代末期則將觸角深入流通業，造就
今天全國前兩大流通業集團：家樂福與統一超商（7-11）。1990年代初
期再涉入金融業與休閒事業：前者如萬通銀行（後合併入中信金控），
後者如統一健康世界（統一健康世界在台灣的休閒俱樂部已經是領導品
牌）。除此之外，以台南幫為股東主體的福華飯店更是國內最大的連鎖
旅館系統，也是唯一可以和國際性連鎖品牌旅館系統相抗衡的本土飯店

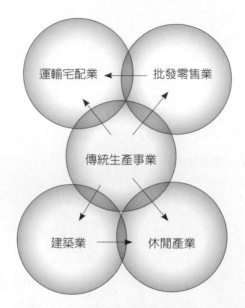

圖1-4　國內休閒事業在整體產業中的定位

集團。到了1997年跨足大型連鎖咖啡品牌：星巴克；2007年更跨足到大型休閒購物中心：統一夢時代，休閒事業的版圖更加完整。

人生は己を探す旅である

幸せは自分で手にするものだから，待っていてもなにもおこらないから．

四季之都 墨爾本

幸福に生きる秘訣は，
自分のいちばん好きなことをして生き
る，ということになきる．

InstaMag

Beijing

圖1-5　美景、文化、歷史皆是休閒產業重要的元素

Go Go Play休閒家

麥當勞飯店舉世僅有兩家

　　麥當勞的金拱門是這個速食連鎖店的標誌，但如果最近在瑞士兩家飯店，也看到這個標誌，可別太驚訝，這正是麥當勞在世界上開設的「別無分號」兩家大飯店。麥當勞在全球有二萬八千家店，每天造訪的顧客四千五百萬人次，只要能吸引其中一小部分人上門，那麥當勞飯店就賺翻了。

　　第一家麥當勞飯店在2001年3月開張，位於蘇黎世機場附近，它可不像一般速食店那樣，只有幾個簡單的房間，而是針對尋求效率與舒適的商務旅客，有二百一十一個房間，是四星級飯店。

　　客人進了這家高科技飯店，不管是住房、進出或是支付餐飲費用都使用電子晶片卡。飯店的高速「訊息娛樂系統」藉由電視提供網際網路與電子郵件服務，並有美國、日本、歐洲按鈕與數據機連結。飯店的裝潢雅致宜人，有美式的健身中心與會議室，但在週末時就改為遊樂區，重點從針對企業主管到親子家庭上。

　　飯店的臥床床墊都註明了到期日，確保每兩年更換一次。而且有自動床架，讓床可移動到客人希望的任何位置，這對於旅途勞頓的旅客而言，實在是一大福音。

　　麥當勞當初曾想過，把床的形狀做成漢堡狀，但後來還是放棄了，因為這可能不太適合商務旅客。一人住雙人床的索價是一百一十一美元一晚，第二個人住進去加收十四美元，比起蘇黎世機場附近的其他旅館要便宜一些。

　　那麼，問題出在哪裡呢？答案就在漢堡上。雖然它貴為四星級飯店，但是它僅有一家麥當勞餐廳，而要到當地村子找別的吃的，可得走一段很長的距離。這對喜歡悠哉悠哉吃頓飯的瑞士人，或是不願意和孩

子共吃速食餐的父母來說，簡直是青天霹靂。

　　飯店老闆庫恩坦承，有人抱怨。尤其是較年長的商人，他們不習慣大庭廣眾之前吃大麥克，寧可偷偷帶進房間吃，還有些人則覺得麥當勞早餐難以消受。飯店可能考慮提供自助式早餐，但是午餐與晚餐仍是「不折不扣」的麥當勞餐。他宣稱，新經濟時代的企業主管是吃麥當勞長大的，而且他們的小孩也對麥當勞餐情有獨鍾。同理，在會議休息時間，麥當勞飯店提供的標準食品是奶昔、蘋果派，或是冰淇淋。

　　蘇黎世機場的飯店開張後幾週，瑞士西部的盧里也開了一家麥當勞飯店，兩家的總投資額是三千萬美元。拜幾次國際商展之賜，蘇黎世飯店前幾週住客率百分之百，後來住客率雖滑落，但是飯店已與附近的行業建立了良好的開會與住房的關係，「我們的方向是正確的。」瑞士的麥當勞飯店以後是否會向海外擴張？目前談這個問題時機還太早。

資料來源：取材自《民生報》，2001/8/25，戶外旅遊版。

第六節　本書探討的範圍與類型

本書所探討的「休閒事業」包括（如**圖1-6**）：

1.休閒渡假旅館（resort hotel）：由休閒活動旅館（hotel/plaza hotel）所發展出來。
2.休閒渡假村（resort）：定點渡假的休閒渡假村。
3.民宿（B & B）：意指農閒季節短租給旅客，提供住宿與早餐，以及特色休閒活動的務農業者。
4.主題遊樂園（theme park）：包括自然資源型、機械型等主題遊樂園。

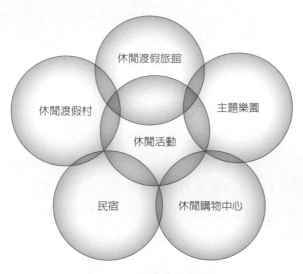

圖1-6　休閒事業的範圍

5.休閒購物中心（shopping mall）：最新的休閒購物中心已經將上述
　休閒事業包含在整體設計之中。

　　如果用二維因子：「娛樂—休閒」與「自然—人工」的知覺圖加以區
分，可以瞭解，休閒購物中心與主題樂園位於群落知覺類別的右下角，休
閒渡假旅館、休閒渡假村與民宿位於群落類別的左上角，主題遊樂園與休
閒購物中心的設計趨勢則是朝娛樂與人工方向發展（如**圖1-7**）。

第七節　休閒事業特性

一、源於服務業的一般特性

1.無形性：休閒事業提供的服務，其商品大部分是無形的，消費者在
　享用的過程，或許摸不到、看不到，在購買服務後，亦未能擁有任

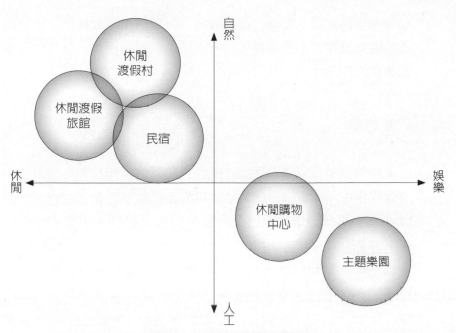

圖1-7　休閒事業群落知覺圖

何實體，但是否滿意將留存心中，成為下次再消費的重要依據。

2.服務品質的異質性：服務是由人執行的活動，在提供過程中，因
人的因素影響，不同的服務人員為顧客提供的服務有其差異性，
而無法使服務品質維持一致性，即使同一個服務人員所提供的服
務亦可能因不同的時間、地點、顧客等不同情境而異，故服務的
異質性，導致服務難以品管。

3.生產與消費的同時性：休閒事業的服務商品是先銷售然後再生產
或消費，而且生產與消費是同時進行的，消費者對生產過程涉入
的情形，使得服務人員與消費者之間的互動頻繁，因此，對服務
品質有很大的影響。

4.易逝性：服務的商品無法預先生產、儲存，故無法因應需求上的
變動，且其商品具有時效性，未即時銷售即須作廢，故如何平衡
服務的供給予需求是很困難的，例如，渡假旅館或渡假村的客房

如未在夜前出租，即無法提供服務，賺取房租；旺季時，一定數量的客房又往往不敷使用，而無法預先儲存因應等，皆是休閒事業商品的易逝性。

二、產業特性

1. 資本密集與勞力密集：休閒事業投資興建的硬體建築、設備等，需要相當龐大的資金，就其投資報酬而言是屬於長期投資的低回收產業，而休閒事業係由人來執行服務之活動，故所需之人力多，衍生的人力資源費用較高，作業管理的重要性亦相對增加。

2. 市場受外在環境影響大：觀光事業的發展有賴於政治環境的安定，經濟的發達、社會治安狀況、交通便利及經濟景氣的好壞等，故休閒事業的市場受外在環境影響很大。例如921地震對台灣的休閒旅遊業造成重大的衝擊；911恐怖攻擊事件對美國，甚至對全球的旅遊業造成無法抹滅的負面影響。再例如兩岸間的政治穩定度很大程度影響到訪的大陸旅客人數。

3. 需求的彈性大：觀光旅遊並非人類基本需求，故往往會因價格的變動或經濟情況的變化而發生需求的變動。

4. 需求上具有明顯的季節性：休閒活動或商業活動具有明顯淡旺季之分，如休閒氣候狀況而產生（夏季從事水上活動、冬季避寒）以及制度或社會因素造成（節日或慶典）。

5. 供給上具有僵固性：休閒事業供給的構成項目包括有形的休閒資源（如山林、海濱風景）與休閒設施（如健身設備、Spa、Sauna等），以及無形的民俗風情、歷史人文等，都是無法在短時間內輕易改變，或增減供給。例如：渡假飯店的房間總數無法依據每天的需求而改變，渡假村、俱樂部亦然，即使主題遊樂園或休閒購物中心的空間亦然。

6. 產品無法儲存及服務的即時性：產品無法預先生產或儲存（如可

供出租客房數），且具有時效性，超過時間未售出即失去經營效
益，且服務須即時提供，顧客無法久候，因此事前的行銷規劃與
促銷極其重要，以求銷售率的最大化。

7.營運的連續性：休閒事業中的渡假旅館與渡假村的營運是每天
二十四小時、全年無休；主題遊樂園、休閒俱樂部與購物中心每
天營運時間長，所以人力的運用、品質的維持、作業的管理，皆
須有其規範，以維持正常之運轉。

8.功能的綜合性與公共性：休閒事業提供的功能包含食、衣、住、
行、育、樂等生活的綜合性，又是一個最主要的社交、資訊、文
化的活動中心。其場所屬公共場所，顧客可自由進出，故其對消
費者的便利、舒適、安全等皆須考量。

9.立地性：休閒事業業務之良窳，所在位置地理條件非常重要，但
它無法移動，對營運影響很大，例如位於知本、礁溪、烏來或北
投的渡假飯店便享有得天獨厚的溫泉資源，是一般渡假飯店所不
及的。惟許多經營良好之休閒事業，設法在另地闢建分館，一方
面分散本館的業務，一方面提高總收益，例如：福華長春店、石門
店、凱撒新竹店、知本老爺酒店等均為明顯例子。

圖**1-8**　休閒產業的特性比服務業更加複雜

Go Go Play休閒家

全球25大夢幻旅遊目的地（上）

1.摩洛哥馬拉喀什

　　位於北非的馬拉喀什是最新一屆旅行者之選大獎的最佳目的地，這裡到處都是花園、宮殿、市場以及清真寺。在隱密的庭院及蜿蜒的巷弄中穿梭探險，會不知不覺就這樣過了夢幻的一天。旅客可以在寧靜的Jardin Majorelle尋求內心的寧靜，或是靜靜欣賞城市裡歷史悠久的清真寺內外優雅陳設與外觀，不過請注意，除非是回教徒，否則不能進入清真寺。

2.柬埔寨暹粒

　　當清晨平凡的陽光灑在雜草叢生的吳哥窟遺址時，成了柬埔寨暹粒令人印象最為深刻的景點。這些古老而神祕的建築群坐落在世界上範圍最大的宗教聖地之中。建立於12世紀、裝飾細膩的吳哥城是旅客們造訪暹粒的主要理由，在吳哥夜市有許多高棉風格的小攤販和酒吧。旅客可以到柬埔寨文化村瞭解這個國家的歷史，也可以到吳哥夜市去練習一下自己現代的討價還價技術。

3.土耳其伊斯坦堡

　　土耳其的古都伊斯坦堡位於歐洲與亞洲的交會處，這裡隨處可見古老的中古世紀建築群，交雜錯落在現代化的餐廳和五光十色的夜生活之中。來到這座城市，眼見到處都是清真寺、傳統市集和土耳其浴浴池。旅客可以選擇從伊斯坦堡的主要地標：富麗堂皇的Sultanahmet Camii（藍色清真寺）開始參觀旅行、走過Galata Bridge，然後在Miniaturk Park稍作停留，欣賞有如小人國般的景色。在Grand Bazaar有數以千計的小型商店可以慢慢閒逛購物，而在Egyptian Bazaar則集中東各式各樣的香料和瓜果。

4.越南河內

　　位於越南北部首府的河內是一個迷人的越南首都，歷史悠久，擁有保存良好的舊城區、紀念碑和殖民時期建築物，夾雜在現代化的建物之間。河內在過去曾經叫做「昇龍」，是座擁有長達數個世紀悠久歷史的古都，這裡的歷史遺跡保存的相當良好，諸如胡志明陵墓和華羅監獄。除了湖泊、公園、幽靜的林蔭大道外，超過六百座的廟宇和佛塔讓這座城市魅力倍增，方便的是在胡志明市只要搭乘計程車即可輕鬆遊覽。

5.捷克布拉格

　　迷人的波希米亞風情及布拉格童話故事，讓位於中歐的捷克布拉格成為厭倦海灘且想體驗深度文化的最佳渡假去處。旅客可以花一整天的時間探索Pražský hrad（布拉格城堡），然後到經典的捷克小酒館好好體驗一頓捷克風格大餐。老市政廳（Old Town Hall）、Astronomical Clock、舊城廣場（Old Town Square）是市區中最值得一遊之處。如果想要品嚐傳統風味料理，一定要拜訪這裡歷史悠久的夜店酒吧，因為布拉格最好的酒吧都藏在地下室裡。

6.英國倫敦

　　英國首府倫敦的皇冠珠寶、白金漢宮、卡姆登市場……令人留連忘返。倫敦不但是旅行者之選大獎的常勝軍，也集藝術、流行、美食和典雅英式巷道的綜合體。如果旅客喜歡英倫文化，那麼千萬別錯過現代美術館和皇家歌劇院；如果旅客喜歡時尚，牛津街可以滿足所有的購物慾望；如果是老饕，那麼你一定不能錯過倫敦道地的英式炸魚排，以及哈洛德百貨公司的奶茶；如果喜歡看書聽音樂，那艾比路還有福爾摩斯博物館一定可以滿足你的渴求。

7.義大利羅馬

俗語說：羅馬不是一天造成的，想要逛完這座歷史悠久的城市，同樣的需要也不只是一天。這座城市裡到處都有廣場、露天市集，以及波瀾壯闊的歷史景觀。還包括了全世界最小的獨立國家，全球天主教徒的精神信仰中心梵諦岡。旅客可以到許願池（Trevi Fountain）拋下一枚硬幣許個願，然後前往鬥獸場（Colosseum）和萬神殿（Pantheon）緬懷羅馬帝國古老的輝煌時刻，最後再去Campo de'Fiori或Via Veneto點一杯卡布奇諾、漫步購物，放鬆一天的心情。旅客也可以在這裡享用到最令人難忘的義式美味料理，從現做義大利麵到鮮炒洋薊或柔軟多汁的燉牛尾，應有盡有。

8.阿根廷布宜諾斯艾利斯

正如同探戈給人鮮明的挑逗、誘惑、熱情、狂放的感覺，探戈的發源地阿根廷首府布宜諾斯艾利斯也同樣具備這樣的特質。古色古香的街坊巷弄隨處可見浪漫的拉丁風味餐廳與多彩多姿的夜生活。遍布市區的宏偉建築、大道與公園是布宜諾斯艾利斯在歐洲殖民時期所遺留下來的記憶。而托爾托尼咖啡店（Cafe Tortoni）是布宜諾斯艾利斯最古老的咖啡店，店裡依然維持著1858年的陳設原貌；華麗氣派的科隆歌劇院（Teatro Colon）內外仍舊一如1908年落成時那樣讓人讚歎。布宜諾斯艾利斯有著拉丁美洲購物之都的美名，寬廣筆直的大道上各國精品名店林立，保證能夠滿足旅客的購物慾望。

9.法國巴黎

世界浪漫之都巴黎，可以在一整天的巧克力和露天咖啡館美食之旅之後，沿著塞納河緩緩漫步，欣賞最具有標誌性的艾菲爾鐵塔和凱旋門。聖母院（Notre-Dame）朝聖、Marché aux Puces de Montreuil購物尋寶，或是去Marché biologique Raspail品嚐美食、紅磨坊欣賞艷麗的舞蹈

表演都是不可錯過的美好行程安排。

10.南非開普敦市中心

開普敦是非洲最南端的瑰寶。 如詩如圖般的布勞烏堡海灘（Blaauwberg Beach）與科斯坦伯斯國家植物園（Kirstenbosch National Botanical Gardens），距離「母親之城」（The Mother City）的車程並不遠。因為哥倫布命名而聞名於世的好望角自然保護區（Cape of Good Hope Nature Reserve）為你提供無敵的海景觀景台、健行步道，以及與野生動物邂逅的機會。旅客可以造訪南非黑暗歷史的納爾遜‧曼德拉被拘禁二十七年的監獄羅本島（Robben Island）。

11.美國紐約市

世界首善之都紐約的印象，多是從電影、電視節目和音樂歌曲中認識。這座生氣蓬勃、熱鬧嘈雜的城市，滿是世界各種文化色彩、歷史、運動、餐廳和商店。 大家都耳熟能詳的地標，例如帝國大廈、自由女神像和大都會藝術博物館等皆值得一遊。如果想要放慢腳步輕鬆一下，紐約之肺中央公園、位於上曼哈頓的美國紐約道院藝術博物館（The Cloisters Museum）、布朗克斯的洋基體育館、布魯克林的披薩美食之旅等等皆是不錯的選擇。

12.瑞士采爾馬特

采爾馬特（Zermatt）的馬特洪峰是瑞士最具代表性的指標，籠罩在采爾馬特之上，在1860年代開始吸引觀光客到訪。采爾馬特擁有相當迷人且沒有車輛的村莊，以及老式的棕色小木屋與彎曲的巷弄。這裡有電動車與馬兒拉的計程車可以代步。滑雪活動通常會持續到初夏，一旦天氣轉暖，便是健行的好季節了。

資料來源：節錄自TripAdvisor，天下雜誌，2015/7/5，http://www.cw.com.tw/article/article.action?id=5068902#sthash.uhtJBAtI.dpuf

<div align="center">參考文獻</div>

career就業情報網，http://media.career.com.tw/industry/ndustry_main. asp?no=290p074 &no2=50

江貞翌（1991）。〈經濟發展中社經結構變遷與休閒活動方式關係之探討〉。政治大學社會學系碩士論文。

百度文庫，〈中國居民休閒方式調查〉，2011/12/15，http://wenku.baidu.com/view/20c8f681ec3a87c24028c4cf.html

行政院主計總處，win.dgbas.gov.tw/dgbas03/ca/society/word/leisure-89/analysis89-2.doc

呂銀益、依智麒（1997）。〈運動俱樂部發展趨勢之探討〉。《台灣體育》，頁2-5，1997年4月。

巫昌陽譯（1993）。〈運動行銷人員的訓練〉。《國民體育季刊》，頁103-108，1993年3月。

李銘輝（1990）。《觀光地理》。新北：揚智文化。

李鴻旗（1994）。〈台灣地區休閒俱樂部產業現況之探討〉。《一銀月刊》，頁62-67，1994年3月。

修慧蘭（1985）。〈台北市就業者的休閒狀況與休閒倫理觀〉。政治大學心理研究所碩士論文。

張良漢（1997）。〈健康體適能俱樂部行銷環境之探討〉。《台灣體育》，頁8-11，1997年12月。

許瓊文（1992）。〈生活型態與休閒行為有關變項的研究：以台大學生為例〉。台灣大學心理學研究所碩士論文。

陳俊男（1995）。〈出國旅遊旅行社供需行為之研究〉。國立中山大學企業管理研究所碩士論文。

程紹同（1993）。〈淺談體育運動休閒設施之經營管理〉。《國民體育季刊》，頁96-100，1993年6月。

程紹同（1994）。〈從行銷概念談運動休閒服務〉。《國民體育季刊》，頁63-

70，1994年3月。

新浪博客，〈中國居民休閒方式調查〉，2013/9/27，http://blog.sina.com.cn/s/
　　blog_48c9e6660101f9aq.html

新華網，http://big5.xinhuanet.com/gate/big5newscenter/index.htm

楊人智（1996）。〈休閒運動俱樂部之探討〉。《台灣省學校體育》，頁4-10，
　　1996年5月。

鄭淑芬（1987）。〈台北市民生活型態、動機與休閒運動選擇關係之研究〉。
　　東海大學企業管理所碩士論文。

謝兆禎（1995）。〈顧客特質與休閒偏好之關係〉。文化大學觀光事業研究所
　　碩士論文。

Larry C. Loesch (1982). *Principles of Leisure Counseling*. U.S. Educational Media
　　Corporation.

第2章

休閒事業的策略管理(一)： 基本策略的擬訂

- 策略與策略規劃
- 策略規劃的架構
- 自我評估
- 偵測環境
- 策略的擬訂

　　如果分析一家企業成功背後的因素，我們不難發現——把每一件事情都做好，並且努力認眞地去執行，固然是導致成功的重要原因之一，但未必是主要或唯一的原因；往往從一開始就做正確的事，才是眞正的關鍵，所謂「好的開始便是成功的一半」、「大方向對了，小錯誤無所謂」，便點出了策略管理的重要性。

　　西方諺語說：「做對的事情（do the right things）比把事情做對（do the things right）來得重要。」因爲「把事情做對」是「效率」（efficiency）的高低而已，唯有「做對的事情」才會產生眞正的「效果」（effectivity）。「策略規劃」便是在追求效果，設法去做對的事情。中國古代的兵書說「運籌於帷幄之中，決勝於千里之外」，指的也就是策略規劃的精神：好的策略勝過於千軍萬馬。

第一節　策略與策略規劃

一、策略規劃的意義

　　「策略」（strategy）這個名詞原本是軍事上的用語，最早起源於希臘文strategos，乃指統帥軍隊的將領。1962年，美國著名的管理學者錢德勒（Alfred D. Chandler）發表其名著《策略與組織結構》（*Strategy and Structure*），策略概念才眞正受到重視。

　　在《韋氏大辭典》中，「策略」指的是交戰國的一方運用武裝力量贏取戰爭勝利的一種科學與藝術作爲。西方學者麥克尼可拉斯（McNicholas）則說：「策略是企業運用它所擁有的技術與資源，在最有利的情況下達成其基本目標的科學與藝術。」

　　台灣的管理大師許士軍則說：「策略代表企業爲達成某特定目的所採行的手段，表現對重大資源的調配方式。」

　　至於「策略規劃」（strategy planning），則是從界定企業基本目標與使命為起點，偵測外在環境、訂定公司資源分配原則，乃至於決定生產、行銷、財務等功能性政策之一系列的過程。

二、策略規劃的三個層次

　　最常見的企業內，歸屬不同層次的策略有三種：

(一)公司總體策略

　　這裡指的公司是指現代的大型企業，企業內擁有不少多角化的投資與分支機構，換句話說，這家公司有很多「事業部」；舉例來說，麗寶是一家集團企業，但在麗寶企業集團內部擁有多個事業部：麗寶建設、福容連鎖飯店、麗寶樂園、三井OUTLET購物中心等，麗寶企業總管理處所訂的策略便是公司的總體策略。

　　西方管理學者荷弗（Charles Hofer）與史坎代爾（Dan Schendel）在1978年提出，把策略分為「總體策略」（corporate strategy）及「事業策略」（business strategy）兩個層次。前者關心的是公司所屬各事業部之間資源如何有效分配，彼此又該如何支援。後者則是訂定一個獨立事業部的營運方針，規劃事業部的經營戰略，也就是後述的第二種策略，乃是本章主要探討的重點，是一般人最常說的策略。

(二)事業策略

　　事業策略運用在特定事業部上，例如麗寶企業集團的策略當然會與福容飯店有所差異。實際上，一家獨立的企業，在沒有分支機構的情況下，其訂定的策略也就是事業策略。

　　但在施行多角化的大型公司內，每一個事業部，皆有其特定的策略方針。管理學者把這些事業部稱之為「策略事業單位」（Strategy Business Unit, SBU）。例如在遠東集團中，遠企購物中心、遠東國際大

飯店有其獨立的事業策略，與遠東百貨、遠傳電訊、遠東商業銀行、亞東醫院、遠東紡織，乃至亞東水泥的策略完全不同。

(三)功能性部門策略

第三個層次的策略指的是公司內不同功能性部門，諸如生產、行銷、財務、人力資源的部門策略，最常見的是行銷策略，其他生產、財務、人力資源部門則較少談到功能性策略。

很多企業的行銷策略，已經擴張到整個公司或整個事業部的整體策略。尤其近年來有許多學者把行銷喻為戰爭，因而衍生出行銷戰略、行銷戰術的研究，因此行銷部門自然就比較容易發展出「行銷策略」。

為便於區別，我們依照管理學者司徒達賢的分類，把這種功能性部門的策略稱為政策（policy），諸如生產政策、行銷政策、財務政策與人力資源政策。

第二節　策略規劃的架構

從公司總體策略到事業策略，以至於部門政策，三者是環環相扣的：總體策略指導事業策略，事業策略則指導部門政策。部門政策的正確達成對事業策略的達成有直接的助益；而事業策略的正確達成是達成總體策略的必備條件。一家企業依其規模大小與多角化的程度，會有不同層次的策略，但不論哪一個層次的策略，都需要策略規劃。

策略規劃本身並不是一個很複雜的過程，但是策略規劃的執行卻對企業的經營成果影響深遠，因此要實施策略規劃，必須有紮實的基礎進行。策略規劃的第一步，是先要做好外在環境與內在自我的評估。

基本上，策略規劃的目的是找出可以獲得經營成功的策略，並採取有效的行動來完成。也就是首先要評估企業本身所擁有的資源與條件，分析資源與條件轉變時所帶來的競爭優勢與劣勢，才能從中找到適合自

己的發展方向。因此，在進行策略規劃時，評估自己的既有條件、分析企業的優劣勢便是首要的工作。

　　除了評估自己的條件及分析優劣勢外，企業經營的策略目標（strategy goal）與任務（mission）也必須在進行策略規劃前分辨清楚，避免規劃工作進行後，因目標模糊而進退失據。因此，確定企業策略目標也就成為策略規劃前不可或缺的準備環節。完整的策略規劃流程如**圖2-1**所示。首先

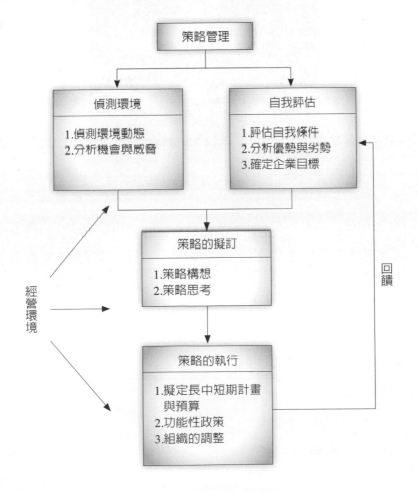

圖2-1　策略規劃的架構

資料來源：蘇拾忠（1994）。《策略規劃指南》，頁81。台北：遠流出版公司。

圖2-2　策略性定位是休閒產業管理的第一步

是對外在環境與內在自我的評估，依前者可以找出企業發展的機會與威脅；依後者可以找出企業發展的優勢與劣勢。第二步是策略的擬訂，包括策略性的思考與基本競爭策略的擬訂。第三步是策略的執行，包括財務、行銷與各項部門的行動方案之執行。分別簡述於後。

第三節　自我評估

一、評估企業自我條件

　　企業的自我評估有很多種方法與不同的分析角度，在針對策略規劃所做的自我評估中，首先要瞭解的是：企業何以能在過去擁有這些客

戶，擁有目前這個市場？找出客戶喜歡本公司產品的主要原因，這些原因就是企業的核心價值，是企業生存的關鍵因素，也是企業投入競爭的優勢所在。

自我評估當然不能只依賴人云亦云的市場傳言，而必須建立在認真的自我分析、誠懇的反省，以及完整的市場調查上。例如：某家渡假飯店的套裝行程一直受到消費者喜歡，廣告公司可能認為是因為這家公司的廣告很成功；公司內部的人則說是因為產品的設計不錯；通路業者則認為是產品包裝得不錯，吸引消費者。利用市場調查發現，最常用到的自我評估方式，是與競爭對手進行比較，諸如比較產品成本、比較相對價格、比較通路、比較企業形象、比較內部管理效率、比較員工生產力、比較廣告效果……；從各種不同角度的比較中，很容易找出自己與競爭者的差異，以及占優勢或劣勢的地方，這些不同點，就可能是公司的優點或缺點，也是公司競爭上的優勢與劣勢所在。

過去執行的策略，經過一段時間的運作後，就成為企業本身的基本條件、累積出企業的資源，甚至是企業競爭的武器。至於企業過去實行的策略，成為企業目前的優勢與劣勢。因此，重新檢視企業過去執行的策略，也是企業自我評估的重要一環，因為過去的優勢並不代表是永遠的優勢。

二、分析優勢與劣勢

企業的條件或資源隨著環境與時間變遷，造成優勢及劣勢的差異，例如墾丁凱撒大飯店高品質的服務訴求成為它的優勢，但是老舊的設備成為它競爭上的劣勢；同時，企業之間的比較，也可以表現出相對強勢及弱勢來。也就是說，公司本身也許沒有什麼特殊條件或資源，但因為同業的狀況更差，此時，一項也許不怎麼起眼的條件或資源，也可能成為優勢。例如墾丁外海商船漏油事件讓擁有大型游泳池的渡假旅館在事件發生後產生競爭優勢，這項優勢在該事件發生之前並不存在。

以下列舉幾項常見的企業競爭優勢：

(一)成本優勢

營運成本低，使得公司的產品或服務在定價上較有競爭力，是一般企業追求的重要競爭優勢之一。

公司的服務或營運成本，相對於其他企業為低，就形成成本上的優勢。成本之所以低的原因很多，有的是因為購入或租到價格低廉的土地（某些BOT案）成本，攤提的成本較低，有的是因為擁有獨特廉價的原物料來源，也有的是因為擁有高品質而低成本的員工，如一些休閒業者與學校進行建教合作，在旺季便擁有低成本的薪資成本。

(二)品質優勢

一般產品或服務都有高、中、低等不同的品質等級，某家飯店的服務品質被消費者認同為超級好，加上各種公開的測試也證實其服務優良，則這家飯店的服務品質就可以成為一種競爭優勢。因為消費者可能會願意多花一些錢來進行消費，或是在相同價格下，願意經常光顧。《遠見雜誌》每年都會調查公布高科技人才（代表中高階層的社會人士）最喜好的觀光與渡假旅館，便是反映了在該目標消費群對業者之一般品質的評價（請參考《休閒事業概論》第10章）。

(三)品牌優勢

如果某公司擁有知名度很高的品牌，在市場上銷售的拓展必然比較順暢，而且消費者自然會慕名消費，或在選擇品牌時，優先考慮到它。品牌優勢就是企業無形的商譽資產。

這種優勢不會是與生俱來的，通常企業已經投入了長期的努力、建立了良好的企業形象，如形象廣告的投入、各項促銷活動的推動，以及公益活動的積極參與；建立一個廣受歡迎的品牌，是一件很困難的事，但在建立之後會成為最珍貴的優勢。例如迪士尼早已在消費者心中建立

良好的口碑，因此開設迪士尼飯店、迪士尼專賣店，甚至授權給童裝服飾或玩具都能被消費者買單。

另外一種建立品質優勢的快速方法便是加入知名的品牌連鎖體系，例如國際知名的Holiday Inn、Westin、Shelton等，以及國內的麗緻酒店管理系統皆是渡假飯店知名品牌。

至於延伸品牌是否能保有原來的優勢則有待努力，例如統一跨入俱樂部（統一健康世界、統合健康俱樂部）、飯店業（如統茂飯店）與休閒購物中心（統一夢時代）的經營是否成功仍有待觀察。

(四)效率優勢

或稱之為生產力優勢，這是指公司員工每年為公司創造的業績，也可以指企業每一位員工平均每年（月）可以生產的數量。生產效率或經營效率愈高的企業，其相對的營運成本就降低，對競爭自然有利。例如墾丁福華渡假飯店與高雄福華大飯店間的人力調度在人力資源的運用與管理上占有相當的效率優勢。

通常服務效率要好，公司經營的方式、作業流程，甚至教育訓練都很重要，但更重要的恐怕是不能有冗員。公司冗員一多，彼此干擾、影響，生產力會大幅下降，導致反效率的情形。因此，一家員工精簡、用人恰到好處的企業，通常擁有效率上的優勢。

(五)規模優勢

企業規模大，指的不單是企業的員工人數多或辦公室大，而是指其產品的市場規模大、營業額大或市場占有率大。一家公司的市場占有率若夠大，產品愈具有規模經濟，平均成本便愈低，則這家企業就會因規模大而具有成本優勢。

通常市場上的第一品牌，或是「大」品牌，在銷售、促銷、採購備品上都占有很多優勢。單單以廣告刊登來說，規模大的公司（如連鎖品牌），登一次廣告，攤銷在每一個分公司或產品上的廣告費用就少，這

又形成另一項成本優勢，也是另一種形式的規模經濟。例如福華飯店連鎖系統、福容飯店系統、麗緻酒店系統在連鎖經營上便擁有規模優勢。

大規模有經濟優勢，也可能適得其反，如果市場胃納量不足以滿足規劃，大型休閒企業反而是個沉重的負擔。例如高雄京華酒店（現已易手經營改名為晶典酒店）當時以全國最高、房間數第一自豪，然而因亞太營運中心規劃擱置、大陸觀光客也沒來，反而因為要填補每天的住客率而困擾不已。

(六)技術優勢

某些企業在市場上的競爭能力，靠的不是成本與品質優勢，而是擁有別人所沒有的技術或經營知識（Know-How）。這些技術或許是來自自己的研究開發，或者來自國外的授權，例如國內許多大型觀光飯店加入國際大型知名飯店連鎖體系，一方面在學習他們的經營知識，另一方面在於建立品牌的優勢。

有獨到的經營技術，通常表示這家企業可以生產出別人所不能生產的產品或提供不同的服務品質，可能創造一項獨門生意，這家公司的技術也可能可以生產出低成本或高品質的產品，從而擁有成本優勢或品質優勢。例如迪士尼樂園之所以成功，其背後的技術優勢是確保它的品牌優勢於不墜。亞都飯店經營成功，另外成立亞都麗緻管理顧問公司，將經營知識以技術輸出的方式協助業者做好經營管理。

(七)員工優勢

員工本來是中性的因素，現代管理思潮卻已經將之視為企業最重要的資產。人力資源不但無需擔心折舊，更可因為良好的教育訓練獲得增值。員工的向心力、團結合作的狀況以及士氣的高低，皆會影響到企業產品的效率與品質。自動自發的員工，可有效減少公司的管理成本；認真負責又能團隊合作的員工，可減少浪費，提高經營效率。迪士尼樂園的高品質員工是確保它高品質作業流程的最主要因素。

(八)通路優勢

自從八〇年代以來，通路因素在行銷策略上的影響力愈趨重要。對於休閒事業而言，若能掌握客源，便能產生規模經濟，也更可能以低成本優勢進行競爭。

長榮集團是一個典型的例子。集團旗下擁有飛行世界各大城的長榮航空，並且在重要據點，如台中、曼谷、檳城、基隆、巴黎與台北成立以豪華高雅著稱的「長榮桂冠酒店」，對客源可以充分的掌握。

而近年來日趨發達的網路科技結合智慧型行動裝置APP已經構成了一個強勢的通路。好的O2O設計不但是最好的互動公關媒體，更提供了休閒業者另一個好的通路，如預訂客房、門票等（請參見第9章）。

三、確定企業目標

任何一家企業皆有其成立的宗旨，或是經營的目標與願景。企業制定經營的策略，基本上就是希望能夠圓滿達成既定目標，因此在進行策略規劃前，有必要把企業的目標先確定下來，常見的企業目標可分為兩大類——內生的目標與來自外在的要求。

(一)內生的目標

大部分的企業，都以獲利為經營的主要目標，不過單單是獲利這個單純的目標，也有很大的差別，許多企業設定目標不單單只是為了獲利而已。大部分的企業當然希望獲利愈多愈好，但也有企業只想賺取合理報酬，甚至在景氣低迷時，許多的企業認為只要不虧損就好了。

例如某家進行多角化經營的大企業，對旗下的各事業部有不同的目標：有的事業部目標在立即獲利，賺取當前的商機；有的事業部目標在賺取長遠的利潤，目前則以投資、占有市場為主；還有某些事業部是以發揮關係網路、建立企業形象為目標，獲利與否倒在其次。對於這種企

業內以公關為目標的事業部，建立長久優良形象就比賺錢（或者立即獲利）來得重要。除了賺錢獲利這個目標外，有的企業會以擴大市場占有率為首要目標，例如許多日本企業在台灣發展，就先以低價占有市場，等對手都被迫退出市場後，再逐步抬高價格。

例如遠東集團中，遠傳電訊、遠東國際大飯店、遠企購物中心與國道ETC系統可能以獲取相當利潤為目標；新世紀資通（速博Spaq固網電訊）可能是以占有市場率為目標；遠東百貨、亞東水泥可能是以不虧損作為目標；亞東醫院則以回饋社會醫療資源為主要宗旨。從上述例子也可以瞭解，一個企業集團下屬事業部的經營目標，經常來自於集團總部的要求，是上授的。企業經營目標可分為短、中、長期，在實施策略規劃時，有必要考慮短、中、長期的目標移轉與連結。我們可以直接訂定短、中、長期不同的策略，或是在相同的根本策略下，訂定短、中、長期的計畫。

(二)來自外在的要求

現代企業之經營要完成的目標，已不限於這些企業「內在」的目標，因為企業立基的社會、企業所在的社區，也會對企業提出他們的要求，如果達不到這些要求，這家企業可能無法順利運轉，甚至不容易生存。因此諸如創造國民所得與就業人口、符合環保要求、敦親睦鄰等社會責任，在現代民主自由的社會中顯得格外重要。

例如林口三井OUTLET購物中心與高雄草衙道購物中心的開幕便造成附近交通系統的癱瘓，引起鄰近社區居民的不滿，對企業的經營必然造成傷害。因此，這些來自社會、社區的要求，也就成為現代企業經營必須考慮的目標之一。

另外，消費者與企業員工的需求也是企業經營者不可忽視的，也有企業以綠色行銷為主軸、以環境保護為己任，企業營運過程不容許有一絲一毫破壞大自然。並經常支持環保運動、認養周遭環境，產品包裝或廣告也印上環保宣傳字樣。因此綠色產品在現代社會中受到相當大的迴

響。田園休閒與綠色假期代表著現代人對追求物質文明的一種修正，也當是下一波休閒活動的主流。墾丁福華渡假飯店每年一度的員工淨灘活動，表明了企業與環境共存共榮的永續經營理念。

 ## 第四節　偵測環境

一、偵測環境動態

我們可以將一個企業經營所面臨的環境分成三個層次：總體環境、產業環境與競爭環境。這種分類雖然見仁見智，但對策略規劃的訂定與施行卻是有助益的。

(一)總體環境

第一個層次是「總體環境」，也就是企業經營所面對的各種「大環境」，舉凡經濟、社會、科技、教育、文化、軍事、法律、風俗民情皆是。這種大環境是每一個國民或是同一個國家、區域內的所有企業都會面對的環境。基本上，雖然每個企業所面對的總體環境是相同的，但衝擊可能不同。

例如美國911事件對休閒旅遊與周邊產業的影響是突發性、全面性而且時間深遠。台灣的921地震、中國大陸的天安門事件對休閒產業是負面的；但是北京主辦2008年奧運會則是最好的利多消息。

日本策略大師大前研一的大作《M型社會》震撼全球，如果M型社會果真提早來臨（或已經來臨），休閒業者如何去因應此一消費者結構性的改變？市場定位在新富階級亦或是新貧階級，將全面性影響到企業的經營成敗。我們可以觀察到五星級以及超五星級飯店家數不斷增加；但同時講求共乘（例如Uber）、共桌或共寢的APP也日益盛行，可見新

富階級與新貧階級二極化的確已經成形。

另外一個重點是,每一個單獨的企業,幾乎無法輕易地影響或改變總體環境,絕大部分的企業或個人,只能觀察總體環境,順應改變而不能左右它,例如:這些年來,網路科技的長足進步對企業經營造成不可忽視的衝擊。正如微軟董事長兼執行長比爾·蓋茲所說的:

> 「在E世代中,不要問網路科技能為企業做什麼,而要自問,企業可以為網路上的消費者做什麼。」

我們都發現,以前的人沒有電視活得很痛苦,現在的人沒有網路根本活不下去。休閒業者紛紛架設互動式網站O2O或智慧型行動裝置上的應用軟體APP作為企業對外的最佳公關窗口,並讓它成為企業另一項最佳的通路系統以適應時代趨勢。

(二)產業環境

第二個層次是「產業環境」,這是依企業所處身的行業來思考的環境,例如:一家休閒渡假旅館不但蒐集提供住宿的旅館、渡假村甚至民宿資料,另外,附近的商圈(如商店街、遊樂園、餐飲店等)皆為休閒產業環境的一部分。

(三)競爭環境

第三個層次是「競爭環境」,簡單的說,就是同行的策略與動向。我們可以把範圍縮小到某一類產品,例如:一家休閒渡假旅館不但需要將同一地點的休閒渡假旅館同業視為蒐集對象,一切相關行業,如休閒渡假村,甚至民宿,皆為競爭環境的一部分。這些競爭者所採取的,大至策略,小至行銷手法,皆值得注意。

(四)經營模式的創新

當製造業重視產品功能性創新為主時,服務業的創新來自於提供消

費者新的服務體驗與旅程設計。價值創造是服務創新得以成功的不二法
門，不論是商品使用經驗或是服務過程的品質創新。不同消費者有不同
的服務需求與消費旅程，客製化的下線與線上整合O2O是目前典型價值
創造的成功案例。服務業典形的創新模式如**表2-1**所示。

　　產業環境與競爭環境似乎相當雷同與接近，但其中的差別在於思考
的角度不同。產業環境基本上係由全體相關產業的角度思考。某一家單
獨的企業對產業環境或許可能發揮相當的影響力，但產業通常是由很多
不同類型的企業組成的。因此，除非是獨占或壟斷性的事業，個別企業
仍然只是產業環境中的一分子。競爭環境則是從個別公司的角度思考，

表2-1　服務業的創新模式

商業模式類型	顧客群	利潤來源	利潤集中區域
新機會之窗商業模式	新顧客群	新產業／消費需求區域、新市場中或新使用背景下出現的爆發性增長 產業的升級換代	機會發現者與產業開拓者
維持性創新商業模式 垂直整合商業模式	未充分滿足的顧客	未被充分滿足的明確需求、未被充分滿足的潛在需求、消費需求的轉移 對產業本質需求的分析	產品製造與垂直整合
產品交付環節改進商業模式 供應鏈改進商業模式 價值鏈整合商業模式	產業鏈薄弱環節	不成熟的產品和技術、不成熟的業務模式、供應鏈裡的薄弱環節、產品交付環節的薄弱環節	產業鏈薄弱環節修補者
低端破壞性創新商業模式 專業公司商業模式	過分滿足的顧客群	最被過分滿足的底層顧客對功能，或模塊化界面被過分滿足的顧客規則和標準的成熟使企業更貼近終端消費者	低端破壞創新與專業公司、標準化零組件控制商

資料來源：〈專家談服務創新模式(下)：5個創新服務的實際案例〉，《服務創新電子
　　　　　報》，2014/09/05，數位時代網站，http://www.bnext.com.tw/ext_rss/view/
　　　　　id/646449

去看各家競爭者與這家公司的競爭狀況，或者觀察同行在行銷策略、產品規劃、定價策略與行銷通路掌握上與其他公司的競爭情形。也可以這麼說，競爭環境是由企業與直接的競爭對象所構成的環境；產業環境則是由所有的直接間接的競爭者、上下游廠商與潛在業者所構成的環境。

二、偵測環境的方法

偵測環境說起來容易，但要做得周全卻不簡單，許多企業對此都有相同的煩惱。而事實上，環境偵測或商情蒐集早已成為一種專門的學問與技術，以下提出幾個偵測環境的方法。

(一)廣設環境情報蒐集網路

偵測環境最主要的工作是蒐集情報，因此必須有充裕的情報來源。一個沒有情報的企業和一個沒有斥候的軍隊是一樣危險的。近年來許多業者以公關與行銷部門雙角色進行情報的蒐集，已經是一個主流。O2O或APP的設計便是把蒐集消費者意見化被動為主動的最新方法。

(二)蒐集環境的資料或情報必須注意攸關性與重要性

資料多如繁星，漫無目標地去蒐集必定浪費時間，事倍功半。因此蒐集與企業經營相關的商業情報最為重要。舉例來說，每年到墾丁地區旅遊的人口與成長率對福華或凱撒大飯店而言，是相關而且重要的情報，但對於統一渡假村就比較間接了。花東與離島的休閒資訊乍聽之下可能與民宿業者比較有關，而與墾丁業者無關，事實上卻是攸關的資訊。

(三)蒐集情報必須持久而專心

商情資料，不論是競爭者的資訊或消費者的資訊，皆是有累積性的，蒐集愈多、時間愈長，就愈見其效用。將不同時期的資訊加以比

對，經常可以得到新的商情，而且長時間蒐集資料，會愈來愈清楚哪些資料是有用的，哪些資料是無關的。讀者可以親身體會近十年來消費者的休閒偏好與口味都發生相當大的改變，如果持續觀察便可以抓到其中的脈動。

　　再者，環境一直在改變，隨時有新的資料與情報發生。一旦情報蒐集的行動中斷，很可能會因為失去寶貴的訊息而坐失商機，等到需要時再匆促去蒐集，將更為困難而緩不濟急。例如：在1996年以前，台灣的休閒人口成長率並不高，但當國民所得超越一萬二千美元，加上週休二日的實施情況大有改觀，業者必須長期性且具前瞻性地進行觀察，才能洞燭機先。

　　大數據（Big Data）是工業4.0其中一項，假若能搭配好雲端科技，相信將成為休閒業者非常重要的蒐集情報的利器。

(四)資料要求正確比完整重要

　　要求資料的正確性是很重要的。對某些具公信力的機構（例如中國生產力中心、中華徵信公司、中央研究院與各知名大學系所）所提供的資料，可信度自然較高。對於某些比較不知名的機構，或是一般報章媒體的新聞報導，或市場上的小道消息與耳語流言，都有待進一步的查證。

　　「大數據」蒐集到的都是消費者實際消費資料，並非意見罷了，如果業者能妥善建立與運用，相信對消費者能提供貼心的服務。

(五)情報蒐集必須適度，太多或太少都不恰當

　　情報當然不嫌多，但是情報蒐集得愈多，成本愈高，不但蒐集的成本高，儲存的成本也高。因此，在成本與效益的考量下，情報的蒐集只要能配合企業所需即可，不必打腫臉充胖子，花一堆冤枉錢而蒐集了一堆垃圾資料（garbage）。自建大數據和雲端資料庫將取代過去市場調查公司資料，因為是完全真實的。

三、分析機會與威脅

　　美國管理學者庫洛克（Glueck）提出的規劃模式，把偵測到的環境資訊區分成「機會」與「威脅」兩大類。某一項攸關的環境因素有利於企業的發展，或是這項環境因素本身就創造了一些獲利的可能，而企業可以投入取得這些利益者可稱之為「機會」。反之，如果某些攸關的環境因素，對企業的經營發展不利，或是會使企業未來的獲利與成長停滯，這些因素就是「威脅」。

　　當然，有些情況下威脅可以變成機會，機會也可能變成威脅。最好的例子就是義美在冬天賣冰棒成功的案例：冬天來臨對冰品業者而言幾乎都是威脅，在業界的術語叫做「淡季」，然而義美卻配合吃火鍋推出紅豆冰棒，一時蔚為風潮，給義美帶來可觀的利潤，從此冬天對義美冰棒而言，可能反而是另一種機會。寒冷的冬天對位於海濱的渡假旅館而言可能是一項威脅，但對擁有溫泉資源的飯店卻是天大的機會。

　　其他更切身的例子是：1999年台灣發生的921大地震對中北部休閒事業業者而言，是一個不折不扣的大威脅，對位於墾丁或離島的業者而言卻反而可能是一個機不可失的機會。另外，2000年發生在墾丁的商船漏油事件，對多數的墾丁業者而言不啻為一項重大威脅，但是若小心應對處理，對擁有良好游泳設備的業者來說，卻是一個將威脅轉化為機會的良機。2001年9月，納莉颱風帶來的水患對台北縣市的衝擊非常大，然而卻給地處高處的一些飯店業者帶來豐沛的客源。

　　有些環境的資料，你很難去分辨它是「機會」還是「威脅」，例如：週休二日的實施是否對所有的休閒事業皆是「機會」？其實未必，對可以兩天往返的據點可能是機會，但對原本當日可以往返或需要三天以上往返的據點業者可能是一種威脅。

　　這裡突顯出一個概念——環境因素資料的可貴在於它的「變動」，而不在於因素本身。而所謂的「機會」與「威脅」也是如此，環境變動

中才會產生機會或威脅，如果環境沒有變動，那就是維持現況，機會是本來就已知的，威脅也是早已存在的，那便沒有什麼策略好規劃的了。

　　對企業而言，唯一不變的是——環境一直在改變。企業可以在一段時間的摸索後，替自己的企業訂出一張環境偵測因素檢查表。每次進行策略規劃前，就把表上所列出的環境因素進行檢查，觀察有沒有重大變動，再從變動中分辨出各種「機會」與「威脅」。但在實作的時候，被列入「機會」與「威脅」的環境因素，最好要有可信的數據，並且把這些數據盡可能地變成可判別的趨勢或可用的資訊，如此一來，對於策略規劃者而言，會比較容易認知與判讀。

四、分析環境

　　美國策略大師麥可·波特（Michael E. Porter）對環境分析提出一個所謂「一般化的分析技巧」，這套分析技巧包括十個主要項目：

1. 產業結構分析：探討影響產業內競爭的各種態勢（什麼樣的競爭狀態）與動力（相對的競爭優劣勢），以及影響這些態勢與動力的決定因素。

2. 一般化策略態勢：探討建立競爭優勢的三種做法為低成本、差異化與專門化策略。評估不同策略所具有的潛在優勢與風險，分析這些策略對產業結構的關聯性與適宜性，並分析對企業組織結構的意義與影響。

3. 個體經濟市場分析：探討競爭市場達到均衡的過程，包括供需曲線與價格的訂定和調整，以及彈性分析及其影響。

4. 產品替代行為：探討產業內產品替代的程度及替代的速度，並分別探討在防禦觀點或攻擊觀點下，如何以策略性作為來左右產品的替代性。

5. 對供應者及購買者的策略：探討上游供應商與下游購買者之間的

相對談判能力。

6.進入障礙及移動障礙：探討廠商如何建立進入產業的障礙，以及競爭者如何消除這些障礙，或是分析某一企業自某一種策略移轉到另一種策略的可能性與障礙。

7.競爭者分析：評估主要競爭者與次要競爭者在市場內的相對位置與策略內涵。

8.捕捉市場訊號：探訪市場上競爭情況所散布的情報及其對經營目標的意涵。

9.競爭者動向：分析每一個主要競爭者的策略行動，找出可能的對應策略。

10.策略組群及策略布局：把不同的競爭者依其策略型態分組，觀察整個產業中的策略組群分布狀況，瞭解市場上的真正戰場與競爭者何在？以及以什麼型態出現。

　　產業環境分析與策略規劃是緊密關聯的，每家企業都可以根據自己所屬產業的不同而訂定策略規劃，設定一些產業分析的項目，然後依序檢討。

　　我們可以把產業環境的分析項目分類，一個象限是將之分類成關鍵的或次要的因素；另一個象限分為變動的與不變動的，然後針對不同的分類賦予不同的關切程度（如圖2-3）。對於關鍵且不變的因素，可以採取基本的競爭策略角度進行觀察；對於關鍵且變動的因素，則應該採取

	關鍵的	次要的
變動的	I	II
不變的	III	IV

圖2-3　產業環境分析矩陣

資料來源：Aaker, David. A. (1988). *Developing Business Strategies.* J. Wiley & Sons.

動態性的競爭策略；對於次要但變動的因素，則應該持續關切與隨機應變；對次要但不變的因素不是完全置之不理，仍然必須持續觀察。

五、分析競爭環境

　　波特把企業所處之競爭環境中的組成分子分成五種類別：第一類是直接與企業發生競爭行為的「直接競爭者」；第二類是供應各種原物料、零組件、半成品與成品或服務給企業的「供應商」；第三類是向企業購買產品或服務的「消費者」，消費者也可能向競爭者購買替代性的產品。從供應商（或供應商的上游供應商）到消費者，事實上就是一套完整的上、中、下游至消費者的關係，一家企業必須尋找其中附加價值最高的「價值鏈」（value chain），作為擬訂根本策略的參考；第四類是提供與企業本身所生產產品或服務功能相同，而且具有替代效果的「替代品」；第五類則是隨時可能加入這個產業成為企業本身直接競爭者的「潛在進入者」。這五種類型角色與談判能力的相互間關係可以圖2-4表示。

　　例如對一家休閒渡假村的經營而言，直接的競爭者是地域重疊高的渡假村業者，上游供應商包括設備廠商與餐飲原料供應商，目標消費者

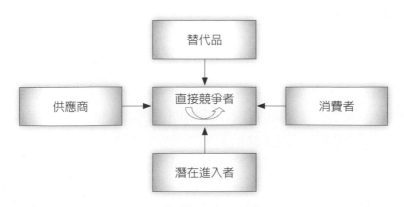

圖2-4　相對談判力五種類型

資料來源：蘇拾忠（1994）。《策略規劃指南》，頁81。台北：遠流出版公司。

則是定點旅遊與一般團體觀光客。對它而言，由於對團體觀光客的掌握能力強，因此價值鏈自然是透過強大的促銷活動保持住客率。另外同一個區域中，提供類似產品的休閒業者，如渡假旅館則是提供替代品的競爭者，如果該區域尚有利潤可期，恐怕會吸引其他財團進駐，為潛在的競爭者。

　　經過分類後，就可以根據這五個類型去蒐集相關資訊，資料蒐集完畢後就可以進行「五力分析」。所謂五力分析的「力」就是分析前述這五種類型企業（或消費者）與本企業之間的相對談判能力（bargain power）。

　　這樣的相對談判能力，若從供應商與購買者的角度來分析最明顯。假設某規劃中的休閒購物中心預訂規劃一項大型海洋世界作為其中的一項特色，囿於技術，只能由國外少數廠商設計與施工，此時，該購物中心的相對談判能力就顯得力有未逮了。

　　在競爭者這個部分，討論的重點在於瞭解競爭的狀態、對手的規模、市場相對的占有率、品牌形象、新產品的開發能力等。擬訂策略的目的就是要與這些競爭者競爭；而競爭的目的在於設法終結對手、結束競爭。

　　對替代品而言，相對談判能力的重點在於比較競爭雙方在消費者心目中的地位及相對價格；從某一個角度來看，替代品的價格是與品質相比較下的相對價格，如果本產品的價格太貴（絕對價格不一定高），除非你擁有非價格上的優勢，否則消費者可能會轉而採用替代品。

　　對潛在進入者而言，所謂的相對談判能力是指進入障礙的高低。多數的休閒產業需要大量的資本、專業的技術或知識或是良好的企業形象，並不是隨意就可以進入的。

圖2-5　偵測環境是休閒產業策略管理不可或缺的一環

休閒 事業管理

第五節　策略的擬訂

一、策略構想的提出

　　基本上，提出策略構想的原則，在於找出環境中的機會與威脅，依據企業本身的優勢與劣勢，從此四個特性所組合出的四個象限中尋找出經營的大方向。從**圖2-6**中可以看出，搭配機會威脅與優劣勢後，有四種可能的情況：第一種狀況（I）是經營環境中出現了機會，而公司本身恰好擁有相關的優勢；第二種狀況（II）是經營環境中存在一些威脅，但公司在這方面擁有優勢；第三種狀況（III）是經營環境中存在了機會，但是公司在這方面並不擁有這樣的優勢；第四種狀況（IV）則是經營環境中有一些威脅，而公司在這方面也處於劣勢。

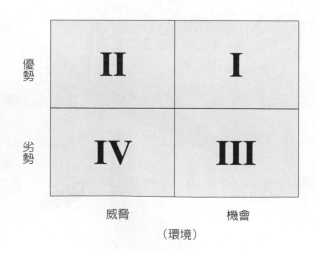

圖2-6　策略構想的原則

資料來源：Aaker, David. A. (1988). *Developing Business Strategies*. J. Wiley & Sons.

56

明顯地，企業一定要在第一項（I）領域中下功夫，並且訂定根本策略，在這個領域中建立競爭優勢，例如經營成功的鄉村型俱樂部往都會型俱樂部進行擴張事業版圖。在第二項（II）可能的領域中，企業將面對不少競爭壓力，此時，策略規劃的重點在於如何排除障礙、應付可能的危機，例如在墾丁漏油事件後強調本身擁有設備完善的游泳池，以替代消費者對水上活動的疑慮。在第三項（III）可能的領域中，企業必須設法建立一些優勢，或是被動地期待對手也都不強，否則只有眼睜睜地看著大好的機會拱手讓人，例如休閒購物中心引進國內已經一段時間並邁入成長期，某家業者卻因為部分設施的技術受制於人，無法及時開幕，眼睜睜地看著對手搶占市場。在最後一個（IV）領域中，企業幾乎是不會也不需要去發展，應避之唯恐不及。

國際知名的管理學者史提勒（George A. Steiner），曾將環境中的機會（opportunities）與威脅（threats），以及企業的優勢（strengths）與劣勢（weakness），組合起來，簡稱為SWOT分析，也有人把它稱為SWOTS。

在訂定策略規劃的同時，必須考慮有沒有達成企業經營的策略目標，甚至是有沒有違背經營目標？假如選定了一項很有創意的策略，卻與經營目標背道而馳，這種策略規劃基本上是沒有意義的；如果為了這項策略規劃的實施，讓企業存在的根本目的喪失；也可能因為一個事業部的錯誤策略，而導致整個公司發展腳步的錯亂與資源的誤用。例如一家經營得不錯的都會型俱樂部想乘勝追擊，以會員為基本客源成立都會型飯店以擴大事業版圖，然而兩者的經營知識完全不同，加上俱樂部會員未必具備此一品牌忠誠度，此一創意恐怕必須付出相當大的代價。

以下簡單介紹一些國內外研究策略的學者及經過實務考驗專家所提出之產生策略構想的方法，雖然觀看角度不盡相同，每一個人也都有其不同的思考背景，但只要適合自己的產業，適合自己的企業，都可引而採用。

(一)波特的一般化策略

波特認為，一個成功的企業一般而言有三種可能的策略選擇（如圖2-7），茲分述如下：

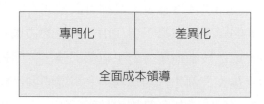

專門化	差異化
全面成本領導	

圖2-7　波特的一般化策略

資料來源：蘇拾忠（1994）。《策略規劃指南》，頁96。台北：遠流出版公司。

◆低成本策略

又稱為「全面成本領導策略」。用通俗的話說，就是以低成本進行競爭的策略。但必須強調，低的成本不等於低的品質，低的成本更不應該是來自於偷工減料。像在台灣或是大陸，市場上許多原物料是低價位的，生產成本比起日本、美國雖低出很多，但是品質也多半不佳；這樣的競爭方式，雖然可以在短期內吸取相當的銷售量，但是隨著國民所得的增加，最終仍會喪失市場。許多的觀光飯店與相關的大專科系建立長期的建教合作關係，可以以較低的成本維持高品質的服務內容。

波特的低成本概念，是業者經由自己的努力，以比別人低的成本或是採取一種策略使自己的成本下降，來和其他廠商競爭，這可能是來自規模經濟、效率優勢、技術優勢或通路優勢。低成本也不等於較少的功能，簡單的說，低成本不是指「陽春商品」，這種陽春產品因為附帶的功能少，成本自然低。波特所謂的全面成本領導，是指在較低的成本下提供功能相同、品質相同的產品。因此以功能少的產品或服務消費者，對顧客而言是不公平的。

和其他競爭者保持適當距離，除了能降低成本之外，也能表現出不

同的服務特色。事實上，某些策略的要素，構成了低成本與高特色的服務。這些策略大部分的做法如**圖2-8**所示。卓越的服務業公司，不但對圖中所有的關係瞭解得非常透澈，而且為同業樹立了值得學習的典範。

　　至於降低成本的一些策略方針，有許多休閒事業藉著下面幾個可能的途徑來降低成本，諸如尋找適合低成本的顧客、服務的標準化之建立、減少服務作業過程的人力，以及運用「離線」（off-line）方式的服務，結合「線上」（on-line）作業方式成為O2O經營模式，將成為未來主流。

　　1.尋找適合低成本的顧客：對休閒事業而言，爭取團體消費者可以減少不少的營銷費用與後勤、前檯成本，當然必須搭配低價格方案。

創造高特色與低成本的服務策略
- 「自己動手」合於顧客的需求
- 以標準化的方式來控制品質
- 降低作業過程中的個人判斷
- 掌握供給予需求的脈動
- **發展會員基礎**
- 透過所有權以加強控制
- 特殊技能的槓桿作用
- 選擇性的技術應用
- 以資訊代替資產
- 掌握人力與設備的良好組合
- 掌握「服務金三角」
- 集中提供一種特定服務

創造低成本的服務策略
- 尋找低成本的顧客
- 服務的標準化
- 減少人力成本
- 降低作業網路的牽制性
- 以離線取代線上服務

創造高特色的服務策略
- 將有形服務變成無形滿意
- 使標準產品合於顧客的需求
- 加強員工訓練以提高附加價值
- 控制品質
- 影響顧客對品質的期望

圖2-8　服務業中不同策略的變化所造成的典型影響

資料來源：修改自王克捷、李慧菊合譯（1987）。《服務業的經營策略》，頁59。台北：天下文化。

2.服務的標準化與成本的有效降低：服務標準化的目的在透過「學習效果」有效降低管銷費用，服務自動化的目的在於有效「降低成本並非降低服務品質」。

3.減少服務作業過程的人力：如果休閒事業相關企業間的人力運用離尖峰時間恰好相反，人力資源運用的績效便可以顯現出來。例如高雄福華大飯店與墾丁福華渡假飯店在平日與週末的離尖峰時間恰好相反，服務人員的靈活運用便可以發揮績效，降低成本。

4.「離線」服務作業：本質上，有些服務必須在「線上」完成，無法將服務人員與顧客分開。例如休閒飯店（或渡假村、俱樂部的客務部）的櫃檯check-in與check-out工作必須在線上完成，但隨著電腦科技進步，不但可以透過網上完成，並且可以即時溝通，透過網路或APP的訂房將可爭取更多的顧客。

◆差異化策略

第二種是差異化的策略。如前所述，要掌握低成本，經常要靠某些努力或投資得來，並不是每一家企業都可以做到的；波特乃提出第二種競爭的策略，就是建立「與眾不同」特色的產品，別人的產品都大同小異，唯獨我們的產品不一樣。產品不一樣的方法也很多，高品質就是其中之一。如果公司產品的品質高，有與眾不同的效果，一定可以賣比較高的價格，或是在價格相同下，它比較會有銷路。一家企業沒有辦法在成本上造成優勢，卻可以在品質上領先，同樣可以取得競爭優勢，因為高價格帶來高利潤，銷售量可能不大，但是可以賺得可觀的利潤。例如：對某一家休閒渡假村而言，擁有獨特的溫泉水療或獨特的旅遊行程安排（如直昇機旅遊或騎馬荒野旅遊等）皆可成為差異化策略的重要因素。而構成「差異化策略」的策略方針為——強化服務的策略方向。

強化服務的策略方向係採取加強服務品質策略，把有形的面貌加在傳統無形的服務上，使標準化的服務能夠更符合顧客需求、打動顧客的心。訓練那些與顧客直接接觸的服務員工，影響顧客對品質的期望。一

項具有特色的服務，可能會帶來較高的成本，但是卻會使顧客更具意願消費。其特色為：

1. 使無形變有形：如何把無形的東西推銷給顧客？李維特（Theodore Levitt）認為最好的方法，就是使它變成有形（如圖2-9）。例如一份客房歡迎信，它精美的外觀、清晰的語句，就能使這項服務變得更為有形。休閒渡假飯店（村）客房使用高品質的盥洗用品或在廁所裡註明「已消毒」字樣。旅行社可以送玫瑰花給大客戶的秘書建立長期良好關係。

2. 使標準化產品合於顧客的需求：提升品質必須先瞭解顧客的需要——無論是虛榮的滿足或是實質的需要。事實上，滿足顧客的要求，並不需要增加太多的成本。例如飯店的服務人員只要花一點時間記住客人的名字，對有些客人而言，很可能就是對服務水準

圖2-9　如何讓有形的服務造就無形的滿足是業者差異化策略可行方式之一

資料來源：六福皇宮飯店。

的一項重大肯定。

3.加強員工訓練以提高附加價值：提升員工的附加價值，可以影響服務業公司「人力資源輪」（human resource wheel）的管理方式。如果一個公司提供的是專業性旅遊諮詢服務，它的員工——通常也就是它的股東及會員——所創造的附加價值，幾乎就等於這家公司賺取的所有收入。附加價值高，是因為消費者覺得這家公司的服務有價值，而這種服務來自顧問群所擁有的高水準技能。如**圖2-10**所示，高「附加價值」可以造成高報酬水準；高報酬也轉而使附加價值再增高。而在人力發展上的重大投資，都可以增加員工的滿足程度、降低流動率、降低新進人員的訓練成本，以及再創造每個員工更高的附加價值。

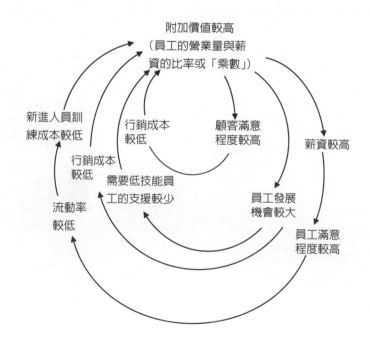

圖2-10 人力密集服務業的「人力資源輪」

資料來源：王克捷、李慧菊合譯（1987）。《服務業的經營策略》，頁70。台北：天下文化。

4.控制品質：企業經營者無論是以高品質產品或是服務爲導向，都一再強調服務業公司裡的品質管制是個值得重視的問題。但因爲作業過程中服務人員個人的判斷，以及監督服務過程的困難度，而有所不同。服務業中的頂尖公司，對於品質的要求可以透過良好的訓練、明確的標準作業流程（SOP）、設計良好的資訊科技輔佐、同儕和顧客的壓力，以及直接的監督達成。

5.影響顧客對品質的期望：什麼是良好的服務？它的定義依顧客或服務方式而有所不同，但顧客對服務的期望及實際體會的經驗，對於評斷服務的好壞具有同等的影響力。

公司影響顧客對品質期望的技巧，會隨著顧客期望的程度而改變。當然，如果公司只想用降低顧客的期望，來改變顧客對品質的認知，長期下來，將會陷入惡性競爭的困境；但如果這種做法能眞正針對顧客的需要，配合服務品質的改進，對公司會有莫大助益。

◆**集中化策略**

第三種是集中化策略。這是一種做到別人做不來或是不肯做的事業，而且還能專心一致，歷久不衰。高級民宿便是一例，以低調奢華作爲訴求並進行區隔，將消費者鎖定在高所得人口，一方面可以保持服務品質，一方面可以提高企業形象。例如在墾丁或清境農場就有幾家特色民宿，獲得高端消費者青睞。

綜合上述，定位低成本、高價位或高度集中的服務策略，可以透過下列方式來達成：產品與服務內涵的精緻化、員工生產力的提升、有效阻擋競爭者介入，以及對人力資源及企業文化的密切重視。不論是低成本、高品質或高度集中的服務，都足以帶來高生產力，甚至大量的營運利潤。這些營運利潤提供了競爭優勢的基礎，同時也提供了產品品質、營運策略以及人力資源更進一步的良性發展。這些交互的動能關係，如**圖2-11**所示，是許多服務業始終維持競爭優勢的關鍵策略要素。

從近幾年來興起的太平洋生活到悠活，再到春天酒店的經營型態，

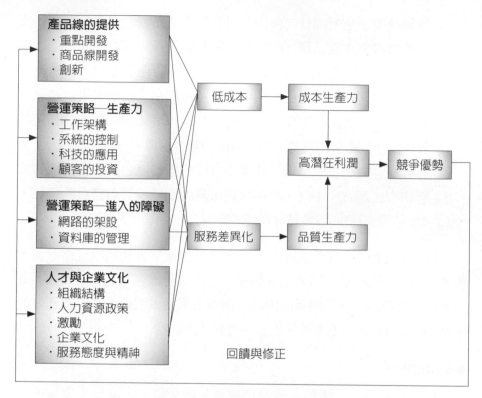

圖2-11　建立競爭優勢的關聯圖

資料來源：修改自王克捷、李慧菊合譯（1987）。《服務業的經營策略》，頁24。台北：天下文化。

反映出整個台灣休閒產業發展的兩個大趨勢：其一是走向家庭的、定點的，提供滿足各年齡層需求的多功能、複合式休閒設施，如太平洋與悠活麗緻渡假村；其二是走向小而專業的精緻服務，如北投的麗禧酒店、加賀屋國際溫泉旅館，他們強調的其實不只是玩樂，而是健康、休憩以及親近大自然並保有隱私的新休閒觀念。

　　過去台灣人的旅遊型態，偏向走馬看花，不斷地趕路，流行環島式旅遊，因此，旅館只是吃飯、睡覺的地方而已。但是現在愈來愈多消費者覺得這種單調的休閒方式太辛苦又太累了，無法滿足在一週工作後，

身心獲得充分休息的目的。同時，現代人健康意識愈來愈重，因此在休閒中結合健康概念，已經成為必然的潮流。

(二)司徒達賢的六構面策略

　　司徒達賢建議一家企業進行策略規劃時，必須考慮三件事，第一件事是經營環境，第二件事是企業本身的條件，第三件事是企業的目標。這種理論與本節開頭所稱的SWOT模式很接近，也是綜合環境中的機會、威脅與企業的優勢、劣勢來擬訂企業的基本策略。差別在於，司徒達賢的方法，並不要進行策略規劃的人只關心環境中的機會與威脅，或是企業的優勢與劣勢，而是要關心環境中任何因素的變動，以及企業所擁有的各項既有條件與資源。

　　當然，也並非所有因素都須注意。司徒達賢特別建議要注意與企業過去成功有關的環境因素，以及這些因素未來改變的可能方向。而對於企業的目標，司徒達賢將之視為策略規劃的限制條件。

　　在這個架構中，最重要的一個環節是綜合環境的變動、企業條件（包括企業過去的策略）以及企業預設目標，提出一個策略構想。這個策略構想必須配合環境的變動、發揮或運用企業的條件或資源，並且還要達成經營的目標。

　　司徒達賢並為策略構想提出了一個六個構面的思考方向。這六個構面可以成為策略構想重要的參考依據。在進行思考策略構想時，遵循這六個構面思考，往往收穫可觀。這六個構面分別是：

1.產品線長度與廣度。

2.市場區隔化與區隔市場的選擇。

3.一貫化程度，亦即垂直整合的程度。

4.經濟規模與規模經濟的發揮。

5.地理涵蓋區域。

6.企業的競爭武器。

　　這六大構面並非所有的企業皆需考慮到，有些可以忽略，有些則是該產業的關鍵成功因素。例如對一家休閒渡假村而言，市場區隔化與企業的競爭武器（具特殊的產品，如水療、SPA等）是關鍵成功因素；對一家主題遊樂園而言，地理涵蓋區域（中國大陸分別在香港與上海各有一家迪士尼樂園，主要考慮到的就是華南、東南亞市場與華東、華北市場）與企業的競爭武器（如第三代雲霄飛車）是關鍵成功因素。以下彙整休閒產業在六大構面之策略思考上的相對重要性，請注意其間的差異性（如**表2-2**）。

1. 休閒渡假旅館的核心價值在於提供一個滿足渡假休閒的好場所，因此市場區隔的選擇、地理涵蓋區域、規模經濟與企業的競爭武器（提供給消費者的核心價值在哪裡？）格外重要。
2. 休閒渡假村的核心價值在於提供一個滿足渡假休閒的定點休閒旅遊，因此地理涵蓋區域與企業的競爭武器格外重要，另外，市場區隔的選擇與產品線的廣度也占有重要的地位。
3. 民宿的核心價值在於提供一個有特色的簡單休閒與住宿的環境，但是台灣多數民宿並非農家兼營，而是某些資金有限的有心人為了理想進行設計與營造，甚至某些民宿以「低調奢華」為訴求，價位並不亞於星級飯店。民宿的市場區隔的選擇與產品線的特色

表2-2　休閒產業的司徒達賢六構面策略

產業別 策略別	休閒渡假旅館	休閒渡假村	民宿	主題遊樂園	休閒購物中心
1.產品線長度與寬度	▲	●		★	★
2.市場區隔的選擇	★	●	★	●	▲
3.一貫化程度		●	●		
4.經濟規模與規模經濟	★	▲		★	★
5.地理涵蓋區域	★	★	★	★	★
6.企業的競爭武器	★	★	★	★	▲

註：★表非常重要；●表很重要；▲表重要

（例如金門的傳統閩式建築、宜花東的地中海特色建築、清境農場的歐洲特色建築群）、地理涵蓋區域與企業的競爭武器（例如超級無敵海景／山景，或特殊的蟲鳴鳥叫森林）皆是決勝的策略因素。

4. 主題遊樂園的核心價值在於提供一個充滿休閒與歡樂的遊樂場所，因此產品線的廣度、規模經濟、地理涵蓋區域與企業的競爭武器（不一樣的乘坐遊樂器材）皆是決勝的策略因素。

5. 休閒購物中心的核心價值在於提供一個充滿休閒與商業、社交的購物場所，因此產品線的長度與廣度（例如服飾類的品牌定位是低價潮服還是奢華品牌？）、規模經濟與地理涵蓋區域皆是決勝的策略因素。

Go Go Play閒家

全球25大夢幻旅遊目的地（下）

13. 西班牙巴塞隆納

巴塞隆納總會讓人有不真實的感覺，因為Salvador Dali曾在這裡住過一段時間，西班牙加泰羅尼亞知名建築師Antoni Gaudí也設計了這座城市中許多建築物。 走進聖家高迪教堂（Gaudí's Church of the Sacred Family）感覺就像是走入風景畫之中，步出教堂後，還可以繼續欣賞Park Güell的風景。另外，在Las Ramblas的露天咖啡廳慢慢啜飲咖啡，一邊欣賞細緻的街頭藝人的表演，這就是最隨興又專屬的流動式饗宴。

14. 土耳其歌樂美

歌樂美國家公園是聯合國教科文組織（UNESCO）指定的世界遺產，遼闊的園區內有座建於10世紀和11世紀壯觀的岩洞教堂。歌樂美（Goreme）是一座開鑿火山岩而成的城鎮，也是歌樂美國家公園

（Goreme National Park）的門戶；歌樂美國家公園本身則因為「煙囪岩層」而遠近馳名，也是品嚐土耳其菜餚與酒釀的理想地點。

15.印尼烏布

位於印尼峇厘島的烏布村落群是峇厘島藝文活動的活躍中心，許多博物館與畫廊坐落於此，是一個麻雀雖小五臟俱全的文化寶庫。這裡最受遊客喜好的峇厘式按摩，以及亞洲一流SPA休閒勝地的特有氛圍。指壓療法、牽張伸展與芳香療法是本島獨特的肌膚緊緻按摩療程的主力產品。烏布附近的猴園（Monkey Forest Park）自然保護區內是容納數百隻頑皮長尾獼猴的棲息地，也勿錯過聖泉廟這個設有祭壇的美麗山谷。

16.祕魯庫斯科

位於高海拔的祕魯庫斯科城是美洲原住民與印歐人的熔爐，在這裡你會見到藝術非凡的織品、充滿活力的慶典與考古秘境。在庫斯科的石造街道上，你可看到印加帝國的雄偉建築與安地斯式的巴洛克建築毗鄰而立，而其中最著名的首推印加太陽神殿（Qorikancha）與武器廣場（Plaza de Armas），還有側立於旁的聖多明哥教堂。

17.俄羅斯聖彼得堡

聖彼得堡是俄羅斯的第二大城，也是一個文化重鎮。旅客可以參觀沙皇的冬宮（Winter Palace）與喀山大教堂（Kazan Cathedral）等建築史上的稀世瑰寶。聖彼得堡沿著涅瓦河三角洲擴展，擁有為數眾多的藝術、精緻餐廳、夜生活和文化景點，是個適合再三旅遊的俄羅斯風城市。

18.泰國曼谷

曼谷不但首都形象十分獨特，黃金裝飾的宮殿、水上市場、莊嚴的瓷飾高塔⋯⋯。旅客可以造訪Pratunam或Siam Square進行精品購物之旅。吞武里（Thonburi）最知名的鄭王廟（Wat Arun）、臥佛寺（Wat

Pho）的大臥佛、泰國大皇宮（Grand Palace）皆值得一遊。

19.尼泊爾加德滿都

加德滿都是尼泊爾的首都，整座城市坐落於山谷當中，擁有豐富的歷史景點、神殿、古老寺廟，以及迷人的村莊。旅客可以在杜巴廣場的紀念碑前接觸當地純樸的人及動物，或是和登山者一同穿梭在熙攘的泰美爾區（Thamel District）。探索當地藝術家的精美作品，尤其是精美的地毯和紙版畫。

20.希臘雅典

經歷2004年夏季奧運會所帶來的洗禮，雅典重新成為了一座欣欣向榮的繁榮城市。城內不但有美麗的公園和街道、全新的高速公路、現代化的地鐵和無障礙機場，所有的景點設施均有清楚的指標，讓城市觀光變得更加便利。雅典不僅是來往愛琴海各島嶼的轉機站，也充滿著各種西方歷史文化的重要景點，包括最負盛名的雅典衛城和奧林匹亞宙斯神廟，以及國家考古博物館的經典國寶收藏。

21.匈牙利布達佩斯

匈牙利布達佩斯是溫水之都，每天有超過一千五百萬加侖的水泡注入布達佩斯的一百一十八座溫泉與井眼中，富有種類繁多的溫泉澡堂，從氣泡式蓋勒特浴場（Gellert Baths）、巨大的新巴洛克塞切尼百年溫泉（Szechenyi Spa）、到魯達什溫泉（Rudas Spa）都有，其中魯達什溫泉是擁有原始奧圖曼建築的16世紀土耳其澡堂。這個城市又稱為「多瑙河女王」，因為她充滿了歷史、文化與自然美。英雄廣場（Heroes' Square）與雕像公園（Statue Park）、阿奎肯博物館（Aquincum Museum）的羅馬遺跡，以及擁有300英尺圓頂的聖史蒂芬大教堂（St Stephen's Basilica）皆值得一遊。

22.紐西蘭皇后鎮

　　位於紐西蘭南島最南端的皇后鎮吸引來自全世界熱愛戶外活動的人們群聚，源自紐西蘭的高空彈跳、划獨木舟、激流泛舟、駕駛快艇、登山及滑雪。較為溫和的冒險家可以來趟冰河之旅，穿越附近峽灣國家公園世界遺產區中的米佛峽灣，也可以品嚐來自南島七十五家酒莊所產的黑比諾葡萄酒。但某些人來説，這座渡假城鎮最吸引人的部分，是在電影《魔戒三部曲》中，許多場景都是在這個區域拍攝的。

23.香港

　　永遠的東方之珠香港，以美味的港式點心、島嶼還有獨特的城市天際線展現她的獨特魅力。如果想要看看傳統的中式建築，去昂坪市集準沒錯；也可以隨興搭電車到太平山山頂欣賞無與倫比的環島美景。南蓮園池的石陣以及平緩的丘陵，可以讓你感覺到內心的平靜，到半島酒店喝杯咖啡緬懷百年香江，也同樣具有平緩心情的效果。

24.阿拉伯聯合大公國杜拜

　　杜拜不但是個全世界的綠洲，也是阿拉伯沙漠中最具未來感的頂尖都市。這裡擁有全世界最高的建築物哈里發塔、最大的噴泉水舞、唯一的七星級帆船飯店（The Burj Al Arab）、最大的人工島嶼棕櫚島（Palm Islands），以及最大的自然花園奇蹟公園（Miracle Garden）。旅客可以隨興租一輛沙漠越野車進行沙漠探險，或在露天市場討價還價，也可以到Camel Race Track為最喜歡的駱駝加油打氣。

25.澳洲雪梨

　　雪梨不但是全球旅行者票選的常勝軍，也是澳洲的傳統與現代綜合體。地標莫屬於看起來像是一艘巨大的摺紙船的雪梨歌劇院了。沿著鵝卵石鋪成的雪梨發跡地石頭區（The Rocks）街道漫步而行，隨興欣賞環

形碼頭的街頭藝人表演，前往現代藝術博物館（Museum of Contemporary Art）參觀欣賞。從南半球最高的雪梨塔觀景台望出去，景觀無與倫比，可以好好瞭解這個城市的設計。

資料來源：節錄自TripAdvisor，天下雜誌，2015/7/5，http://www.cw.com.tw/article/article.action?id=5068902#sthash.uhtJBAtI.dpuf

參考文獻

王克捷、李慧菊合譯（1987）。《服務業的經營策略》。台北：天下文化。

世界卓越旅館協會（The Leading Hotels of The World），https://www.lhw.com/

司徒達賢（1995）。《策略管理》。台北：遠流出版公司。

吳思華（2000）。《策略九說》。台北：臉譜出版社。

柯顯仁（1996）。〈宏碁集團動態競爭策略之研究——策略本質觀點〉。政治大學科技管理研究所碩士論文。

張情福（1995）。〈生存利基與範疇經濟之互動——以富邦金融集團相關多角化成長歷程為例〉。政治大學企業管理研究所碩士論文。

數位時代網站，〈專家談服務創新模式(下)：5個創新服務的實際案例〉，《服務創新電子報》，2014/09/05，http://www.bnext.com.tw/ext_rss/view/id/646449

蘇拾忠（1994）。《策略規劃指南》台北：遠流出版公司。

Aaker, David. A. (1988). *Developing Business Strategies*. J. Wiley & Sons.

Aaker, David. A. (1991). *Managing Brand Equity*. The Free Press.

Normann, R. & Ramirez, R. (1993). "From Value Chain to Value Constellation: Designing Interactive Strategy", *Harvard Business Review*, July-August, pp. 65-77.

Ohmae, Denichi (1988). "Getting Back to Strategy", *Harvard Business Review*, November-December, pp. 65-77.

Prahalad, C. K. & Hamel, G. (1990). "The Core Competence of the Corporation", *Harvard Business Review*, May-June, pp. 277-299.

Thomas D. R. E. (1978). "Strategy's Different in Service Industries", *Harvard Business Review*, p. 30.

第3章

休閒事業的策略管理(二)：
策略的思考與執行

- 策略的思考
- 策略的執行
- 策略規劃的檢討
- 個案討論

事業管理

第一節　策略的思考

　　對於一個多角化的大型企業，在總公司或是總管理處的層級，通常不會特別去思考某一特定產品的策略，例如某特定產品的市場定位，或是某特定產品的垂直整合程度，因為這些課題是屬於各事業單位、事業部或子公司負責人的事，不需要總管理處涉入。

　　在總管理處，真正要關心的是各個事業部（或子公司）向總管理處伸手要錢、要人、要預算時，應該如何處理。換句話說，即是總管理處如何去面對公司的資源分配，讓公司的資源被最有效地運用的問題。

一、BCG矩陣

　　美國在三〇年代經濟大蕭條時期，一家美國的管理顧問公司「波士頓顧問群」（Boston Consulting Group）提出了著名的BCG矩陣。他們提出了一個總體策略模型，一般人稱之為BCG 矩陣，這個模型的最主要功能是為了有效解決企業集團的財務週轉問題，讓集團內盡可能自給自足，而不必仰賴外來融資，因為在當時，企業向銀行借錢是一件難上加難的事。

　　這個模型，是採用兩個指標作為橫軸與縱軸。縱軸是企業產品在市場上的占有率，橫軸則是該項產品所屬產業的未來成長率。把這兩個「構面」，再分別以「高」、「低」區分，就可以得到一個有四個象限的矩陣（如圖3-1）。

(一)象限A：問題兒童

　　坐落在A象限的產品，表示產業的預期成長率很高，但是本公司在市場上的占有率仍太低。這種的產品有可能會經由公司的努力占有一部

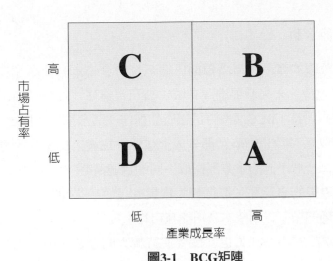

圖3-1　BCG矩陣

分市場，但也可能一直沒有起色，眼睜睜著看別的競爭者在這個產業中賺錢，因此BCG模型將位於這個象限的產品稱為「問題兒童」（Question Child）。

(二)象限B：超級明星

坐落在B象限的產品，產業的預期成長率很高，本公司也在市場上有不錯的競爭地位。這種產品前途看好，本公司也已經或可能在這個產業中居主導或重要的地位，獲利狀況也不會太壞，BCG模型把位於這個象限的產品稱為「超級明星」（Super Star）。

(三)象限C：金牛

坐落於C象限的產品，產業已不再具有高速成長，但本公司的產品在市場上卻居主導或重要地位。產業的前景雖不看好，沒有繼續投資、發展的必要，但公司居領導或主要地位，短期間仍有市場利益，是一個不錯的獲利來源，BCG模型將這種產品稱為「金牛」（Cash Cow）。

(四)象限D：落水狗

　　坐落在D象限的產品，產品預期已經毫無前景，本公司產品在市場上也不具重要地位，未來發展空間有限，公司也無法再從這項產品身上獲得什麼可觀的利益，BCG模型將這種產品稱作「落水狗」（Dog）。

　　把企業集團各多角化的事業部分成上述四大類後，BCG模型建議公司高層當局對每一個不同的事業部採取不同的合適策略。

　　對身處A象限的事業部，進行較大規模的投資，從事研究發展、新產品開發、市場開拓，以期望本公司能在市場上提高占有率。

　　對處於B象限的事業部，也同樣要進行較大的投資，但是這類產品所需的資金必須由該事業部從市場上自己賺回來，公司當局不再大量支援資金或投資。

　　對處於C象限的事業部，即不必再進行多餘的投資，主要的工作在於回收資金，把市場上剩餘的價值盡可能賺進來，公司當局不但不再對它投資，還要求它提供資金，來支援A象限產品的開發與投資。

　　對在D象限的事業部，只有一個策略，就是早一點收攤。

　　因此，我們思考公司總體資源的分配，答案就很明白。對A類事業部，公司要盡量把資源配置給它；對C類事業部，公司不投資，但要求它提供資金，要它賺錢；讓B類事業部自己賺自己投資；並設法關掉D類事業部。

　　如果以統一企業集團為例，可以把集團內各事業部依照其成長率與占有率高低，劃入下面的BCG矩陣之中，並說明如後（如**圖3-2**與**表3-1**）。其中十多年前統一麵包退出市場、萬通銀行被中信金控購併、近年來家樂福持股全部賣回給法國總公司，皆代表統一集團重整集團策略的決心。統一健康世界與統茂飯店代表統一集團正式跨足休閒旅館業；統一夢時代則代表著統一集團要成為休閒事業霸主的雄心。

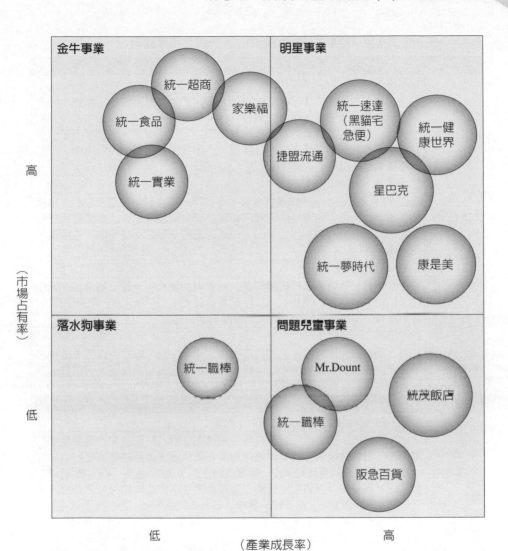

圖3-2　統一企業集團的BCG策略

表3-1　統一企業集團策略事業群BCG矩陣──一般化策略說明

一、問題兒童事業		
統茂飯店	採取策略	差異化策略
	理由：台灣的休閒市場已經產生變化，國人更著重高品質的定點式休閒旅遊方式，但台灣由於近年來經濟條件已不如從前，如何掌握想以合理價位獲得高品質渡假消費者的青睞成為渡假飯店重要的課題。統茂飯店多位於台灣風景秀麗、離市區不遠的名勝區，不但提供高品質的渡假環境，卻能以平實價位在市場中異軍突起。	
Mr. Donut	採取策略	差異化策略
	理由：Mr. Donut是統一集團與外資合作的另一項突破。甜甜圈在西洋國家是主食之一，進入台灣後能否獲得青睞仍值得觀察，如果能慢慢取代一般麵包的市場應有作為，但如果國人仍將之定位為點心，則有泡沫的危險，台灣蛋塔熱可以借鏡。	
統一職棒	採取策略	差異化策略
	理由：面對一連串的職棒簽賭弊案，民眾對於職棒有一陣子熱潮已不如以往，目前又有回溫的現象；對於目前盈餘轉向收支平衡的統一職棒而言，如何在年輕棒球迷的心目中塑造忠誠度仍有待努力。	
統一阪急百貨	採取策略	差異化策略
	理由：面對台北已經逐漸飽和的百貨公司市場，統一阪急百貨將主戰場擺放在市府轉運站與捷運出入口，在區域選擇上已經有所區隔。但重要的是販售的內容與服務是否獲得挑剔的台北顧客歡迎。	
二、明星事業		
統一健康世界	採取策略	保護競爭地位、專門化策略
	理由：目前統一健康世界全省共有三個據點：新竹縣關西鄉的馬武督鄉村俱樂部（國內首座渡假健康評估中心）、雲林縣古坑鄉的草嶺鄉村俱樂部（強調以能量來調整人體機能，以達到健康與美麗的目的）及屏東恆春鎮的墾丁鄉村俱樂部（強調在坐擁墾丁國家公園的自然美中渡假並擁有國內第一座海水人工造浪），當下統一健康世界具有高度的吸引力，其所強調的特色是建立一以全家為理念、健康為主題、多據點、多功能的鄉村俱樂部；並以限量發行的方式有效的提升渡假品質、對於一些較重視休閒生活品質的消費者有很大的吸引力；同時其會員卡亦有增值功能存在，卡戶亦也可將它視為另一項投資。面對如此優沃的產業優勢，統一健康世界應更加強其專門化的形象、培植其強大的競爭力，成為領導品牌，以邁向金牛事業。	
捷盟流通	採取策略	低成本策略
	理由：捷盟流通成立於1990年，其前身屬於統一超商行銷部所屬的「物流課」。隨著統一超商的經營成功連帶的帶動了捷盟流通邁向成功之路；但也因為如此，長期以來，捷盟只須負責配送統一超商，使得員工失去了向心力、空享長期利潤、失去了對新事物的挑戰性，因此，建議其可以試著打開其他市場，如：醫藥及衛生用品市場（水平整合──康是美）以擴大市場的差異化。	

（續）表3-1　統一企業集團策略事業群BCG矩陣——一般化策略說明

星巴克	採取策略	低成本兼差異化策略
	理由：星巴克以美式義大利咖啡廳大舉入侵台灣，在時機點上恰到好處，也是台灣第一家的大型連鎖咖啡店。為了保住盟主地位，低成本策略中保持與本土品牌的差異化將是一個可長可久的策略。	
統一速達	採取策略	低成本策略兼差異化策略
	理由：面對快速變遷的消費時代，統一集團對通路掌握得非常成功，1999年與日本大和宅急便合作，涉入台灣宅配服務，因為掌握集團本身的業務，不但已立於不敗之地。由於該產業第一品牌，並已達經濟規模，可採取成本領導方式，又塑造高品質宅配服務形象。	
康是美	採取策略	差異化策略
	理由：面對1998年，台灣採取醫藥分業的全民健保制度，社會對專業乾淨的藥局需求大增，該產業仍有相當大的發展空間，康是美可以採取高品質的醫藥服務策略，建立品牌形象，已經與港商屈臣氏並列藥妝店的雙雄地位。	
統一夢時代	採取策略	低成本兼差異化策略
	理由：統一夢時代是統一集團跨時代的代表作，展現成為休閒事業霸主的雄心。統一夢時代購物中心位於高雄經貿特區中，占地廣大，緊鄰新光碼頭、三多商圈、小港機場。內有購物中心、商務旅館等多角化規劃。由於規模龐大，可以分區規劃，不但可以滿足高雄屏東地區龐大的勞工階級消費者；亦可以以阪急百貨領軍的國際知名品牌店滿足逐漸崛起的新富階級消費者。2014年與台南紡織合作的台南店也風光開幕，是台南地區第一家大型購物中心。統一夢時代不但在質與量皆超越南台灣所有同業，將為台灣休閒購物中心立下典範。	

三、金牛事業

統一超商	採取策略	低成本兼差異化策略
	理由：由於統一超商在市場上的占有率已相當高、屬於領導者地位，因此，在此一情況之下統一超商應集中力量維持地位；又在超商市場趨向飽合階段，統一超商應逐步發展許多週邊服務，如代繳稅金與電信費用、代購高鐵／台鐵票、各種演唱會的門票、宅配系統服務……，並走向「無店鋪行銷」，囊括一個人從食、衣、住、行、育、樂等的簡單服務。	
統一食品	採取策略	有限度的擴張、低成本策略
	理由：統一食品在國內食品業而算是數一數二的佼佼者。但對於食品業競爭者日益趨多，如何取得較其他業者更低廉的原料就成了低成本策略的重要一環；因此統一企業購併原料業大統益建立合作關係，並以期貨方式先行採購黃豆、小麥等原料，以降低成本。再者，由於國內食品業趨於飽合、國內工資水準日益升高，所以朝大陸地區設廠、開闢大陸市場的這塊大餅，朝中國第一品牌方向努力成了時下最迫切的方向。	

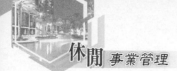

（續）表3-1　統一企業集團策略事業群BCG矩陣──一般化策略說明

	採取策略	維持、低成本策略
統一實業	理由：馬口鐵皮因具有優美的外觀，良好的加工性質、耐蝕性等，因此成為食品包裝材料的主流，甚至還可用於油漆、汽油、機油等容器；因此，以生產馬口鐵皮的統一實業幾乎成了統一企業的搖錢樹，但由於國內無法提供生產原料及國內工資水準過高，所以為了減低生產成本，前進大陸便成了不可避免的情況。另外，提升產品線水準、保護最具獲利之市場區隔的地位也是維持統一實業在金牛事業不退的關鍵因素。	
	採取策略	低成本策略
家樂福	理由：家樂福是台灣第一家量販店，當時由統一企業與法國合資成立的；在目前量販店蓬勃林立的情況之下，家樂福以郊區和市區兩種型態的經營方式作為區隔，已經成為台灣量販店的第一品牌。家樂福的未來策略可朝自我品牌開發、建立長期霸主地位、簡化販售品牌、降低營運成本等方向發展。統一集團已經全面賣回持股給家樂福總公司。	
四、落水狗事業		
	採取策略	差異化策略
統一證券	理由：統一證券於1988年由母公司統一企業集合統一超商、長興化工、誠品實業、台南紡織等績優廠商共同創立。歷經多次的新設、併購、以及轉投資的擴展，統一證券茁壯成長為「統一證券集團」。但由於台灣股市已經逐漸以網路下單為主、加上成交量一直處於萎縮、上市家數逐年遞減，營收狀況已不如前。建議可以將重心移往香港、上海、深圳發展，以延續綜合證券商之立基。	

二、總體策略分析

就一個公司總體而言，其總體策略的訂定，關係著公司旗下各事業部的發展，在當前企業紛紛多角化的時刻，去分析公司之總體策略，其重要性是毋庸置疑的。

(一)以環境機會為基礎

公司有總體策略，實在是因為公司有了大量的投資，有了多角化的發展。多角化後各事業單位彼此如何維繫關係，以及公司整體資源如何分配，乃成為相當重要的事。

　　因此在思考公司總體策略時，必須從多角化開始考慮。

　　當公司從事多角化投資時，第一個要問的，當然是這個多角化的投資會不會賺錢。也就是必須要求這項多角化的投資，把握環境中的機會，並且發揮企業的優勢，投資之後可以賺取可觀的利潤。星巴克之引進台灣適得其時，國人對充滿濃郁咖啡香且可以與朋友聊天的良好場合有極高的需求。相對而言，伯朗咖啡曾經是罐裝咖啡飲品的第一品牌，卻喪失開設連鎖咖啡店的良機。85度C連鎖咖啡店的崛起也是另外一項經典的例子，以低價搶搭國人喜好咖啡的浪潮，但卻敵不過其他平價品牌的夾攻，已經減少在台家數了。

　　這種多角化，考慮的是多角化出去的那一項產品（或新事業體）本身的機會與優勢，因此是一種以「環境機會」為基礎的總體策略。但是，大部分的總體策略不能只考慮單一產品的機會與優勢，還必須考慮到整體公司的效益，通常還有另外兩項考慮因素。

(二)以綜效為基礎

　　以「綜效」（synergy）為基礎的總體策略，也就是所謂「一加一大於二」的觀念，其著眼點在於企業各事業部競爭優勢的移轉，共用與聯合。目前，統一企業集團內，屬於流通事業的家樂福、統一超商、捷盟流通、統一速達與本業——統一食品間存在綜效。統一健康世界企業體中統合都會俱樂部與統一健康世界亦可產生綜效，站穩休閒事業的版圖。另外如果統一集團欲更擴大在休閒事業的版圖，休閒渡假飯店與休閒購物中心亦可產生綜效。

(三)以分散風險為基礎

　　以「分散風險」為基礎的總體策略，乃是一種消極的防衛性策略。並不把公司總體的利益發揮得更高，而是基於不想把雞蛋全部放在一個籃子裡。即借用不同多角化產品所身處的環境各有其不同的機會與威脅，截長補短以求生存。

當企業面對未來環境的變遷，擁有很多不同領域的投資，可以使公司整體的「非系統風險」降低時，這就是所謂的以分散風險為基礎的策略。統一企業集團與台南幫皆持有太子建設、環球水泥、台南紡織，便是分散風險作為考量的布局。

三、標準化策略選擇

在分析企業各多角化產品所應採取的策略上，美國的管理學者另外提出所謂的「產品組合管理」（Product Portfolio Management, PPM）。PPM模式與BCG的型態大致相同，但在策略的應用上比較深刻。

PPM模式係以「公司實力」與「市場吸引力」兩個因素來定位產品（如圖3-3）。總共分成九種情況，茲逐一說明如下：

1.公司實力強，市場吸引力高。這是可以大展鴻圖的產品，應該卯盡全力保持公司在市場上的實力，應該進行必要的投資，以確保公司的地位；這種產品如果採取「主動攻擊」的策略，一般而言比

圖3-3　產品組合管理模式

資料來源：蘇拾忠，《策略規劃指南》，頁170，1998年。

較恰當，例如統一企業集團中的統一超商、黑貓宅急便、星巴克。

2.公司實力強，市場吸引力中。市場的前瞻性差了一些，因此不宜進行大規模的投資，但應防堵競爭者來犯。由於公司實力強，應該「加強公司內部的管理、生產力的提升，以提高公司的利潤」，例如統一企業集團中的統一食品、統一夢時代。

3.公司實力強，市場吸引力低。此時產品發展的風險變大了，因此有必要在區隔市場中，設法把風險降低，對特定市場區隔進行努力、促銷，或是進一步細分市場，讓市場完全被征服。由於市場吸引力不大，此時「利潤比營業額重要」，生意做大不重要，賺到錢落袋為安比較重要，例如統一企業集團中的統一健康世界。

4.公司實力中，市場吸引力高。既然不是實力強的產品，就不宜在每一條戰線上與競爭者力拚，而有必要選擇性地把投資集中在某些領域之中，「追求局部優勢，以維持戰果」，例如統一企業集團中的統一阪急百貨。

5.公司實力中，市場吸引力中。這是一個比較沒展望的產品，也是一般所謂高不成、低不就的產品。此時應該也採取選擇性的策略，在還有利潤的領域中，追求擴充，重點突破絕對比全面攻勢來得有利。但市場吸引力不高，成長有限，因此「追求利潤比追求成長重要」，例如統一企業集團中的統茂飯店、Mr. Donut。

6.公司實力中，市場吸引力低。這種時候只能有一個念頭，就是賺錢，積極進行價值分析工程，看看哪裡還有可能多創造一些利潤，否則應有「考慮收手」的準備。

7.公司實力弱，市場吸引力高。公司有這種產品，很可能就要眼睜睜的看人賺錢了。此時應小心投資，看看能不能建立一些可用的實力，公司可以透過不同的管道來測試，而找到可以發展的路。一切要小心謹慎，一旦發現沒有實質成果，應早日考慮撤退。

8.公司實力弱，市場吸引力中。擴充的機會變小了，自己公司沒有什麼實力，很可能無法在市場與別人競爭，因此在發現市場擴充

沒有希望時，務必在陷入更深前撤退。

9.公司實力弱，市場吸引力低。此時能撤退的話最好趕快撤退，否則只有小心各種損失，讓損失減至最少，然後著手準備撤退。以上分析，其實和所謂分析環境與企業本身資源是有異曲同工之妙的，公司的實力強弱，正是企業的優勢與劣勢；市場的吸引力，就等於是環境中的機會與威脅。

四、內部與外部成長模式

如果企業的策略思考是以完全不改變、內部成長、外部成長、處分作為四項可能的策略，茲分析如下（如圖3-4）：

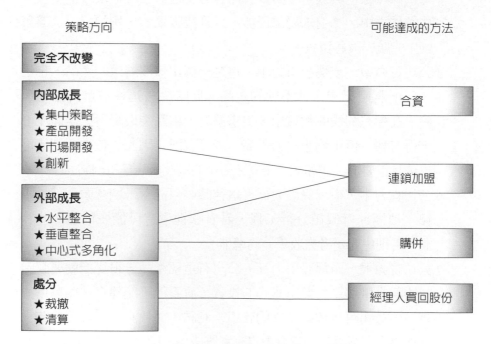

圖3-4　內部—外部成長策略思考架構

資料來源：Thompson, J. L. (1990). *Strategic Management: Awareness & Change*, p. 430, Figure 17.1 'Strategic alternatives', Chapman & Hall.

(一)完全不改變策略

廣義而言，「完全不改變」方案表示組織繼續遵循其現行的方向，不改變策略也是一種策略。由於大部分的組織均面對內在與外在的大幅變革，因此這個方案並非長期遵循的好策略；但由於進行變革的破壞性成本可能非常高，因此，組織應該時常審慎的考慮「完全不改變」方案。不論如何，「完全不改變」方案提供其他方案一個比較的基礎。

(二)內部成長策略

內部成長策略又稱為深耕策略，包括：

◆集中策略（concentration）

資源可以僅集中在具持續獲利成長的單一產品或單一市場的服務上。達成的方式包括吸引新顧客，或增加顧客的產品使用率，另外，如果可行的話，亦可吸引競爭者的顧客。這個方案的優點在於運用組織內的現行技術，成長不可能過於巨大。

◆產品開發（product development）

組織可再思索能提供哪些修正後的產品或服務給現有的顧客，其風險通常比以現有的產品或服務去尋求新顧客來得低。

◆市場開發（market development）

組織可以基於現有的優勢、技術與產能，推廣現有的產品或服務給相關市場的新顧客。這通常會涉及以嶄新或更新過的手法來從事廣告、促銷與銷售工作。

◆創新（innovation）

此策略意味著發展新型的產品或服務，而不是修正現有的產品或服務。創新的組織係藉著推出新產品或服務來領先其競爭者。持續的創新需要新的資金，如果新產品必須銷售創新的顧客，新產品開發伴隨的風

險會顯著提高。

(三)外部成長策略

外部成長策略包括：

◆水平整合（horizontal integration）

當一組織收購或合併其主要的競爭者，即所謂的水平整合。市場占有率應該增加，而組織應該追求結合後的技術與資源能產生綜效（synergistic effect），亦即結合後的成果應該大於原二者市場占有率的總和。

◆垂直整合（vertical integration）

當一組織收購其供應商或顧客，即所謂的垂直整合。這個策略主要著眼的並不在於市場占有率，它追求的是透過更佳的價格與零件的供應，或是更佳的需求模式規劃，來達到更有效率的成果。

◆中心式多角化（concentric diversification）

這個策略的目的在於運用現行產品或服務的行銷與研究能力，企求在另一個市場開發出不同或嶄新的產品或服務。此策略追求的是在某些過程上實現組織的知識、專業能力或技術，例如研究發展或產品創新，以達成市場的擴充。

(四)處分策略

處分策略包括：

◆裁撤（retrenchment）

當一個組織面臨因經濟衰退、缺乏效率的製造或服務，或跟不上競爭者的創新速度等因素而導致利潤衰退時，可能就必須採取此策略。在這樣的情況下，此組織必須只能專心致力於具獨特競爭優勢的活動。其

圖3-4　休閒事業的成長途徑必須清晰規劃

目的在於減少組織活動，僅集中在比競爭者有優勢的活動上。理想中，組織必須採取進一步的策略來維持那些優勢，以面對預期將發生的變革，以及競爭者可能採取的對抗行動。

　　如果組織無法復甦，可能就必須出售（或處分）部分事業。經理人買回股份可能是唯一可行的方式。這個策略通常會涉及資金籌措的需要，或是組織被部分部門拖累，而有立即處理的必要。

◆清算（liquidation）

　　此策略意味將整個事業完全出售，可能是分批出售，也可能一次出清。這並不一定代表著承認失敗，有時候就長期而言，對股東權益反而是最佳的抉擇。

第二節　策略的執行

一、擬訂長中短期計畫與預算

訂定計畫這件事，就是要把策略轉化成行動，並且訂出行動的時間以及行動的預算，最後再訂出目標。

做法上，先根據展開後的策略，找出「可行動」的策略，所謂「可行動」，是指那一項策略與某一件行動有關。以上一節的例子來說，若決定採取投入大量資金、培訓人才、加速擴充規模的策略，這就是一項可以付諸行動的策略！而有關該公司不考慮加盟的策略，這件事是不能採取行動的，因為這項策略本身就是不行動。

把各項「可行動」的策略列出來之後，第二步就是針對這些策略提出行動方案。這個時候的行動方案有兩種：一種是公司本來就有的行動，只需要修改或是強化；另一種是公司原來沒有的行動。不論哪一種，都將之一一列出，最好製成表格並註明這項行動所牽涉到的功能性部門，以及部門負責人或聯絡人。評估的程序如下：

首先完成如**表3-2**的方案評估表，針對六個評估準則給予A、B、C的評等，A代表最佳，C為最劣，B為中等。並針對你的每一個方案設計一個簡短的說明或標示，並且把標示填入此表。

為了做下一步的評估，先刪除在任一項目獲評C的方案，然後針對獲評A個數最多的方案進行進一步的評估。進一步思考：如果組織採用這些方案，相較於「完全不改變」，其結果有何不同，是否能協助組織改變現狀以達成目標？是否有足夠的行動方案？不是所有的方案都能準時執行，不是所有的方案都能百分之百達成企業的期望。

表3-2　行動方案評估表

六大評估準則 評估項目	完全 不改變	方案1 (標示)	方案2 (標示)	方案3 (標示)	方案4 (標示)	方案5 (標示)
競爭性						
可控制性						
相容性						
可行性						
影響						
風險性						
獲評「A」的個數合計						

資料來源：王詠心譯（2001）。Simon Wootton & Terry Horne著。《如何策略思考》，頁110。台北：臉譜出版社。

　　評估，就是簡單的對某件事情賦予其價值。我們必須先瞭解並且說明：如果公司決定採用某個方案，將會有何種結果發生。評估方法之一就是：視他們符合特定準則或條件的程度，給予A、B或C的評等。

　　針對每個方案，企業必須考量六個向度：(1)競爭性；(2)相容性；(3)可控制性；(4)可行性；(5)影響力；(6)風險性。以下就是評估的架構圖（如圖3-5）：

1. 評估一個方案的競爭性：確認如果採取此一方案後，相較於潛在競爭者，企業的獨特性在哪裡？組織能力是否能顯著的領先競爭者？

2. 評估一個方案的相容性：強調團隊的技術、知識與激勵，確保此方案能「適合」組織的資源、氣氛與員工士氣，它可能需要科技上或專業上的技能與知識，此外，也需要如何推動團隊合作的專業技能與知識。

3. 評估一個方案的可控制性：評估以下兩者的平衡：其一是此組織一般需要加以控制的數量，其二是此一方案對達成任務真正能控制的程度。

4. 評估一個方案的可行性：意味著執行與達成此一方案的難易程度，需要考量相關的時間、努力與金錢的資源是否足夠。

顧客支持？
供應商支持？
獨特性？

激勵？
價值？
技術？

重要人物？
影響？
結果？

有多激烈？
競爭性

有多相容？
相容性

貢獻與控制？
競爭性

策略方案

可行性
有多困難？

影響力
有多滿意？

風險性
可能發生不利情況

資源？
限制？
抗拒？

利潤？
利益？
貢獻？

威脅？
機會？
結果？

圖3-5 可行方案評估架構圖

資料來源：王詠心譯（2001）。Simon Wootton & Terry Horne著。《如何策略思考》，
頁112。台北：臉譜出版社。

5.評估一個方案的影響力：方案對組織使命與目標達成的貢獻與衝擊。

6.評估一個方案的風險性：考慮可能會出差錯的狀況與機率，以及真正發生差錯時的後果。

公司當局決定了策略之後，根據公司當局的考慮，對各功能性部門便可試作預算分配。

二、功能性策略

為了讓功能性政策與策略配合，在各功能性部門制定部門政策之

前，公司當局就應該先制定事業單位的策略，如此才不會產生衝突或矛盾。企業也可以在策略展開後，不去訂什麼短、中、長期的計畫，而先讓功能性部門訂定自己的部門政策，有了這些政策後，再根據這些政策提出行動方案（比公司短、中、長期計畫中的行動更詳細），同時提出預算要求。

　　然後，公司再彙整這些部門政策、計畫與預算後，完成公司的計畫。當然，其中還可以檢視部門政策是否配合公司的策略，必要時，也可以在總公司與部門間往返幾次（三上三下也可）以確定達成一致。

三、組織調整

　　組織隨策略而調整這是比較玄奧的一項做法，但卻是美國管理大師錢德勒的著名理論。他認為組織的調整必須配合策略的調整。錢德勒舉的例子很容易懂，他指出一家公司如果決定從事多種產品的開發經營，其公司組織就適合從功能別組織調整為產品別組織。如果以波特的一般化策略：低成本策略與差異化策略為例，隨之而來的組織調整可略述如**表3-3**。

表3-3　波特一般化策略架構下的組織調整

差異化策略的組織調整
1.以學習為導向，行動上較具有彈性，部門間的聯繫較為鬆散，強調水平合作。
2.創新能力強。
3.建立與消費者的親密關係之機制與價值，授權讓員工直接與顧客洽談。
4.獎勵員工具有創造力、冒險和創新精神。
低成本策略的組織調整
1.以效率為導向，強勢的集權化，嚴密的成本控制，以高頻率和詳細的報表來達成既定目標。
2.標準的服務流程。
3.高效率的採購和配銷系統。
4.嚴密的監督，例行性的工作，有限的員工授權，著重垂直的控制。

資料來源：修改自蘇拾忠（1994）。《策略規劃指南》。台北：遠流出版公司。

圖3-6 策略執行必須兼顧中短期的可行性

　　然而組織調整說起來似乎容易被接受，但執行起來卻十分的困難。每一次組織調整，都牽涉到很多職位的異動，有人異動，就有人升遷或降職，各種謠言、耳語會充斥公司，輕微的造成不滿情緒，嚴重的卻會打擊士氣。因此，很多公司在策略上早已經發展到一個全新的領域，公司組織卻還是草創時的組織，結果愈來愈不容易反映外在環境的變動，愈來愈老化、愈僵硬。

　　其實，組織調整也可以是局部的。舉例來說：統一集團可以將各事業體分為生產事業部、流通事業部、休閒事業部與證券金融部，各事業部設立一名專責副總裁負責，以便更妥善擬訂事業部策略。

第三節　策略規劃的檢討

策略規劃與很多計畫一樣，都需要事後的檢討。

一、策略檢討三層次

有關策略的檢討有三個層次：

第一個層次，是檢討策略規劃的結果是否被正確地實現。有些企業往往說要走低成本的策略，但結果因開發出極複雜功能的產品，而無法降低成本，因此，首先就要檢討規劃出來的策略是否眞的被實現，檢討的方法，可以用策略展開後的項目一一來檢討。

第二個層次，是檢討策略與部門政策或部門組織的連結關係。雖然有三上三下的過程（在組織內上下反覆討倫），但是在實行後，是否眞的達到共識，也就是說部門的政策或組織是否符合公司的策略，一般而言，如果這些部門的政策符合公司的策略，而且各部門也都達成其政策要求，公司的策略也會被正確實現。

第三個層次，是檢討這個策略是否給公司帶來預期的利潤或是達到目標。這個層次的檢討是很殘酷的，因爲策略規劃的結果還是要達到企業經營的目標。例如企業希望透過某個新的市場區隔，來創造更高的營業額，檢討時就要評估營業額是否眞的提高了，而且是否來自於這個市場區隔。

二、改善的建議

策略檢討後，如果發現有差異，就必須提出改善的建議。

(一)如果是策略規劃沒有被實現

　　那就必須分析是不是當初提出的策略沒有交給下級各部門去實施，還是根本沒有達成共識，大家沒有清楚瞭解策略是什麼；有時候策略未被實現，根本是老闆從事策略規劃的心態不正，老闆如果抱著玩票、好玩的心理來進行策略規劃，結果再精彩，也不會被實現。改善的方法，是在公司內部進行溝通，重新建立共識。如果是老闆漫不經心，那改善方法就只有不要管它，反正老闆也不在乎。如果策略本身根本達不到，就必須重新思考自己的條件夠不夠，當初的策略規劃是不是沒有同時合乎環境、企業條件與目標。

(二)如果是策略與部門政策的差異

　　那就必須瞭解是否有陽奉陰違，還是上下溝通錯誤。改善的方法，可能是撤換主管，或是重新協商，一定要說服各部門瞭解公司的策略，並且重新實施三上三下的活動，以使策略可以變成適當的部門政策或是組織做適當的調整。

(三)如果策略實施的結果沒有達成目標

　　這就嚴重了，因為可能這個策略錯了。策略錯並不是不可能，在本章一開始，就說明從事策略規劃並不一定以現階段獲利為考量，但是從事策略規劃，至少可以知道公司是怎麼失敗的。這個時候，要重新做分析，看看當初分析的環境以及偵測的環境是否真的出現，又是否有出乎意料之外的環境變數出現，同時，也要看看企業自己的優勢與劣勢是否如當初預期的那麼好，或是企業自以為的優勢，在同業間其實並不稀奇。重新做過這些分析，就可以知道企業所選定的策略為什麼失敗了。改善的方法，只有重做一次策略規劃了。

三、即時修正

　　策略規劃最可貴的地方，就是在於檢討策略時，可以知道錯在哪裡，當下一次進行策略規劃時，可以糾正過來。

　　更有甚者，當環境因素的變動與策略規劃時所預期的不同，公司就可以立即採取行動，調整策略，以避免未來策略的失誤。

第四節　個案討論

一、墾丁凱撒大飯店

　　「飯店當然是愈新愈好，但老飯店在服務的品質及技術上，都比較精緻、純熟。」雖然有經驗、傳統，面對新競爭者輩出的飯店業市場，墾丁凱撒仍不敢輕忽，過去採被動守勢的行銷策略，也改為主動出擊。

　　和一般休閒飯店著重家庭親子市場大不相同是，墾丁凱撒鎖定散客市場（Frequent Individual Traveler, FIT），有60％為個人客戶，40％為團體客戶。

　　一方面是凱撒原先的房間規劃就不大，專注個人客戶有助於提升品質；另一方面，針對工作壓力大的科技精英，提供隱密性高、可以全然放鬆的住宿空間。為此，墾丁凱撒還特別將個人住房與團體住房以走道隔開，而且不隨便接待服務粗糙但進帳多的四人房生意，或超過三百人以上的會議。

　　客人來到墾丁凱撒，期望值一定比其他飯店高，因此要讓客人覺得「物超所值」。但是，所謂的物超所值，並不等於「俗擱大碗」，對於餐飲內容、季節性活動等細節規劃仍須講求精緻。

多年前率先讓服務人員穿著夏威夷花襯衫迎賓的墾丁凱撒，自許為話題創造者，永遠在最前鋒讓人追隨。「客人每二、三個月來凱撒一次，都會覺得凱撒在變。」

1994年墾丁凱撒拿到ISO9002國際品保認證時，是台灣第一家、東南亞第二家。墾丁凱撒不只跟墾丁地區飯店競爭，也要跟國內其他風景區的飯店競爭；不只跟國內其他風景區競爭，更要和東南亞各大飯店競爭。

二、六福皇宮

坐落於台北商業金融地帶的The Westin Taipei，外貌並不驚人，走進一瞧，才知別有洞天。十五樓挑高的咖啡廳，就位於大廳正中央，四周鑲以流暢的金色線條如水波動。The Westin Taipei是以歐美「精品飯店」（Boutique Hotel）的理念裝置，金屬原色及深咖啡色為主要色系，不掛水晶、古董及字畫，卻能營造出復古的感覺。

不只是整體的裝潢，微醺的燈光及流洩的琴音，都讓人彷彿置身異國，和凱悅的氣派不太一樣，六福皇宮營造的是「精緻」。花了三千萬美元開發，有十層內裡、高密度彈簧的「天堂之床」，是The Westin Taipei的一項噱頭。精緻之外，The Westin Taipei也很前衛。附設的愛爾蘭酒館中，從新加坡引進的「狂飲之椅」，是在理髮廳才能看到的皮製沙發椅。花個五百元，就可以坐在上面享受服務生「灌酒」的樂趣，成為台北高級飯店的話題。

三、君悅大飯店

許多人認為，君悅（原凱悅）大飯店坐享緊鄰世貿中心的地利之便。然而，穩坐冠軍寶座並沒有讓君悅滿足、懈怠。別人做得好的地方，君悅要做得更好：「We want to make sure that we're 3 steps ahead.」（我們要能遙遙領先競爭對手）。

　　觀光局統計總營業收入勇冠全台的台北君悅，極能掌握時勢脈動，近年來新經濟興起，君悅也敏銳嗅出中高階經理人年輕化的趨勢，特別加強年輕客層。

　　即使是休閒設施，也愈來愈時髦。台北君悅目前新設的lifestyle center，包含SPA、芳香治療、日光浴防曬設備、健康飲品等。君悅不只是一個經營飯店的品牌，而是一種企圖引領lifestyle（生活方式），帶來新的服務、提升生活品質的企業。

　　君悅的顧客回流率高，靠的是強而有力的商務與享活顧客消費模式分析系統，顧客在君悅的任何消費，都會被記錄下來，累積成data base（資料庫），成為君悅的一項無形資產。個別客人特殊的需求，君悅可以在下一次訂房時預做準備。要讓顧客感覺——這裡是他在台北最想待的地方。

圖3-7　策略檢討分為三個層次

GoGo Play 休閒家

世界25大地標

1.秘魯馬丘比丘

　　我們繞過一面牆，眼前突然看到的，就是整片由亮麗陽光襯托著的絕美城市景色。當時我就想，人生夫復何求。

2.阿聯酋阿布達比謝赫紮耶德大清眞寺

　　偉大不足以形容。這棟建築擁有雪白的大理石及精心維護的美麗綠色花園，其景緻懾人心弦。

3.柬埔寨暹羅‧吳哥窟

　　既怪誕又雄偉，不可思議的結合。 一次難忘的經歷，絕對不同於以往我所見過的任何地方。

4.義大利梵蒂岡城‧聖彼得大教堂

　　當您走進這座圓頂建築，而光線穿透窗户灑落，反射出點點金光時，整棟建築就像在發光一樣。

5.印度‧泰姬瑪哈陵

　　很明顯這裡是全世界最偉大的建築成就，更不用說也是諸多情感的見證。 這裡絕對是一生中必定要造訪一次的地方，別再躊躇了！

6.西班牙科爾多瓦‧爾多瓦清眞寺及大教堂

　　從一列列的美麗條紋圓柱，到莫斯科市中心的華麗教堂，都是十分令人賞心悦目的美景。

7.俄羅斯聖彼德堡‧基督復活教堂

　　整座教堂都是藝術傑作。外觀已經非常美麗了，內部更是令人驚豔，到處都貼滿了漂亮的馬賽克磚。

8.西班牙格拉納達‧阿爾罕布拉宮

　　象徵著摩爾人文化和獨特設計的宮殿之城，堪稱一塊遺世獨立的璀璨瑰寶。到了阿爾罕布拉宮，您無異於在感受整個西班牙。

9.美國華盛頓哥倫比亞特區‧林肯紀念堂及倒映池

　　如此壯觀而寧靜，又令人感動萬分……尤其是臨靠林肯雕像閱讀《葛底斯堡演說》，以及隨後經過民權運動領袖馬丁‧路德‧金博士的演講現場時，更會感慨萬千！

10.義大利米蘭‧大教堂（中央教堂）

　　這座哥德式大教堂內外兼具宏偉之氣，傍晚的斜暉更會為它披上一層奇美的光環。迷人的彩繪玻璃和各式雕像都令人稱奇。

11.美國三藩市，加利福尼亞‧金門大橋

　　霧中的金門大橋隱去了頂部，但是景色仍然美得讓人窒息。您可能已在無數影視作品中看到過它的身影，但親自感受時卻還是會被它的美麗所打動。

12.土耳其伊斯坦堡‧聖索菲亞博物館／教堂（Ayasofya）

　　這座位於君士坦丁堡、令人讚歎無比的建築，不禁讓人流連忘返。這裡可是有著三個帝國的豐富歷史呀！

13.比利時布魯塞爾‧大廣場

　　無論晝夜都十分美麗的廣場。極為迷人、童話故事般的建築。 到現

在我仿佛仍能聞到附近商店傳來的鬆餅香氣。

14.法國巴黎・艾菲爾鐵塔

　　無論您看過多少照片、影片或明信片中出現過這個標幟，都比不上親自在極近的距離看到它時帶來的震撼感受。

15.法國巴黎・巴黎聖母院

　　這座美麗的教堂不但歷史悠久，還有巴黎美麗的風情。從外觀到內部裝潢，所有細節都是如此細膩，讓人不禁讚歎。

16.北京市・慕田峪長城

　　這裡的人群不多，還有青蔥的鄉間景色，而且城牆真的非常壯觀。真是不虛此行！

17.希臘雅典衛城（阿克羅波利斯城）

　　透過這裡的歷史、建築、美景與地點，造就出這個神奇而迷人的時刻，當您置身其中時，連現實世界都顯得渺小。

18.巴西里約熱內盧，耶穌基督救世主雕像

　　這座雕像真的太壯觀了，這裡的景觀更是壯觀！在這裡可以看到城市和海灣美麗的日落景色，而且日落就在雕像的後方。

19.英國倫敦・大笨鐘

　　抬頭所見的不僅僅是時間，更是全球最知名的地標之一。大笨鐘散發著精巧和迷人的氣息。

20.墨西哥・奇琴伊察

　　這座城市綜合地體現了瑪雅人在建築和數學方面的偉大成就。它是一個既令人驚歎、又令人學會謙恭的地方。

21.泰國曼谷・臥佛寺（Wat Pho）

來到曼谷，如果沒去參觀過寺廟，就不算真正來過曼谷。看到臥佛，我驚歎得都快說不出話來了。

22.阿聯酋杜拜・阿里發塔

世界第一高樓直聳雲霄，那壯觀的天際線令人不禁屏息欣賞。阿里發塔是現代建築科技的巔峰之作，值得每一個人來親眼感受它的震撼。

23.澳大利亞坎培拉・澳洲戰爭紀念館

這裡是世界上緬懷陣亡士兵最棒的地點之一，他們在戰爭中拋頭顱、撒熱血，卻沒人知道他們的名字。此情此景著實令人動容。

24.澳大利亞雪梨・雪梨歌劇院

它不僅僅是雪梨的一個亮點──它就好比是大洋洲的泰姬陵。漫步在建築物中，您一定會感受到其他遊客也因建築的魔力而震驚不已。

25.日本京都市・伏見稻荷大社

只有「夢幻」能形容這裡。持續穿越無盡的鳥居時，會有一種奇妙而迷人的寧靜感受。

資料來源：https://cn.tripadvisor.com/TravelersChoice-Landmarks#1

參考文獻

王克捷、李慧菊合譯（1987）。《服務業的經營策略》。台北：天下文化。

王詠心譯（2001）。Simon Wootton & Terry Horne著。《如何策略思考》。台北：臉譜出版社。

遠見雜誌，2001年5月，頁279-283。

鄭恩仁（1996）。〈高科技產業群聚現象與共生關係之研究〉。政治大學企業管理研究所碩士論文。

賴鈺晶（1995）。〈生境特性、族群關係與族群生存策略之動態研究——以電影產業為例〉。輔仁大學管理學研究所碩士論文。

蘇拾忠（1994）。《策略規劃指南》。台北：遠流出版公司。

Lovelock, Christopher H. (1984). *Services Marketing*. Prentice-Hall, pp. 1-9.

Normann, R. & Ramirez, R. (1993). "From Value Chain to Value Constellation: Designing Interactive Strategy", *Harvard Business Review*, July-August, pp. 65-77.

Oliver, Christine (1990). "Determinants of Interorganizational Relationships: Integration and Future Directions", *Academy of Management Reviews, 15*, pp. 241-265.

Thomas D. R. E. (1978). "Strategy's Different in Service Industries", *Harvard Business Review*, p. 30.

第4章

休閒事業的策略性行銷管理

- 行銷管理的首要工作：滿足顧客的需求
- 休閒事業的服務策略
- 休閒事業的策略性行銷
- 外部行銷策略
- 影響公司行銷策略的因素

　　行銷管理在服務業中的重要性遠比製造業來得高，因為除了產品是否符合消費者期待之外，仍需要良善的行銷規劃作為輔佐，才能事半功倍。

第一節　行銷管理的首要工作：滿足顧客的需求

　　行銷的基本議題在於：消費者除非要解決一個問題（隱含著需求），否則他不會購買一項產品或服務，例如口渴時才會買飲料喝，肚子餓了才會找餐廳吃飯，想睡覺了才會找一個舒適的地方休息。如同雅聞化妝品的創始人Charles Revson所說的：「在工廠裡我們生產化妝品，在店裡我們銷售希望。」

　　因為消費者遇見待解決的問題，所以他必須尋求解決方案（solutions）。如果我們可以設身處地（stand in the customer's shoes），思考消費者的想法，瞭解消費者的需要，何時、何地、以什麼價格提供解決方案，我們離成功的行銷就不遠了。

　　例如：你從台北一路南下，開著車身心俱疲地來到墾丁，肚子又餓又想找一個地方休息（需求demand）。需求創造問題：如何獲得滿足？因此你會尋找一家可以滿足你吃住的業者，然而在此同時你也必須付出成本（cost），這便是解決問題的代價（sacrifice）。我們把需求（問題）─產品／服務（解決方案）─價格（代價）三者的權衡（trade-off）關係畫成圖4-1，消費者必須在這三者之間進行抉擇：在合理的成本之下，購買解決問題（滿足需求）的產品或服務。為了滿足你的飢寒問題，你設法在墾丁地區找尋符合你期望的解決方案，同時也必須考量到你付出的代價，這個代價提供了你解決問題的價值（value），但也影響到你的滿足程度，此一滿程度因為你所付出的代價與期望值之間的差

異而造成可能的落差（gap）。如果你所付出的代價所帶來的價值與期望值愈近，滿足程度便愈高，潛在的落差就愈小（如**圖4-2**）。休閒業者的基本行銷概念便是：在合理的價格之下提供可能滿足顧客特定休閒需求的產品與服務。

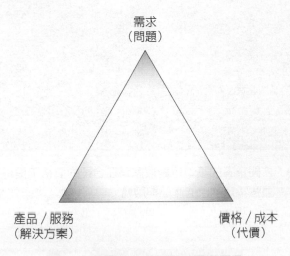

圖4-1　消費者的滿足需求權衡三角

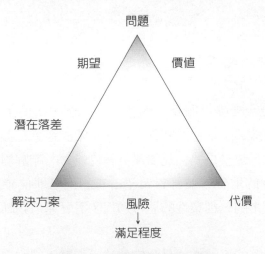

圖4-2　滿足程度與潛在落差

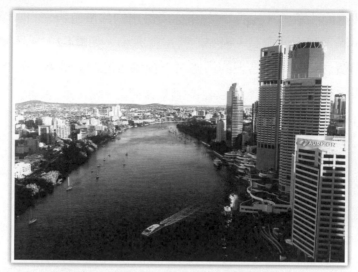

圖4-3 休閒業者的基本行銷概念是在合理的價格下提供滿足
顧客特定需求的產品與服務

第二節　休閒事業的服務策略

一、何謂服務策略？

　　服務策略是一種提供服務的獨特公式，例如提供某種對顧客有價值，又能建立有效競爭地位的特殊利益。企業的遠景在擬訂服務策略上扮演重要的角色，遠景是一種見樹又見林的能力：瞭解周遭的市場、分析公司在市場中的地位，並針對希望占有的市場地位發展出明確的概念。這是一個精密的、創業性的思考過程，需要運用判斷和創意，並著眼於全球。

　　擬訂服務策略的另一方式是將它敘述為指導原則的型態。這一原則

必須明確指陳：「我們是怎樣的企業、我們做什麼生意，以及我們有哪些信念。」只要能夠堅守這一原則，公司服務設計所做的決定就不至於離譜。

　　服務策略也可以是一個概念，概念可描述爲顧客的價值。這一觀點是把重點放在顧客對服務的感受上。它的思考基礎在於：企業提供的是「顧客眼中的價值，而非行銷或廣告人員眼中的價值」。爲什麼有些旅館一晚索價上萬美元還一房難求？因爲在顧客眼中有那個價值。

二、服務策略的重要性

　　有效的服務策略可以使你的服務在市場上找到正確定位。它以簡明的方式呈現你要傳達的訊息——既有其市場的重要性，又與顧客的購買動機發生關聯。爲一種服務或一個服務性組織在市場找到定位，對企業主管來說乃是核心的概念。

　　我們可以把一種實體產品做獨特的定位，即使它與同類產品並無多大不同。例如在行銷渡假行程時，我們可以以渡假作爲訴求，提供一個渡假的可能方式；也可以以休閒魅力作爲訴求，讓您獲得身、心、靈上充分的解脫。這些不同的市場定位，都代表著不同的廣告訊息。同樣地，一種服務在市場的定位，可以建立在個人感受上——既舒適又有格調的飛航經驗；也可以建立在實際利益上——讓你準時抵達目的地。

　　企業界一般都未把服務視爲可管理的課題，因而定位概念也就不容易引用到服務業的廣告中。你不難找出缺乏明確市場定位的服務性組織：它們的廣告普遍缺乏明確的訴求。行銷和廣告人員如果不知道訴求的主題在哪裡，也只有做缺乏實質內容的誇大吹噓。

　　例如：很多旅館都會在雜誌上刊載全頁的彩色廣告，但大都缺乏明顯的主題。廣告上通常有一張照片，拍攝的內容是在旅館大廳、客房、一位年輕美麗的櫃檯小姐，或一位優雅體面的客人在餐廳用餐或在酒廊淺酌，然後再配上「賓至如歸」這類空泛的廣告詞。

　　許多旅館還對利潤極高的開會服務缺乏市場定位。旅館的會議服務廣告，一般都刊載高爾夫球場、游泳池、餐廳的照片，或許再加上空蕩的會議室照片，旅館的接待人員通常只會安排客人的生活起居，卻對企業人士在開會中做些什麼、需要哪些貼心的服務，似乎連最模糊的概念也沒有。

　　企業主管在開會期間，最重要的不是打高爾夫球。他們可能連續兩三天都關在會議室裡商量經營策略。有休閒設施可以利用，固然是好處之一，但選擇到旅館開會，主要是爲了換個環境。旅館在促銷開會服務時，應該強調能使會議順利進行、擬定企業決策的個人化支援。

三、典型的服務策略是什麼？

　　以全球知名的服務業爲例，它們都具備明確的服務策略，不但在消費者心目中有明確的定位，員工也擁有明確的努力目標。諸如：

1. 假日旅館連鎖公司：假日旅館對商務和中產階級旅遊者提供地點便利、中等價格的住宿服務。該公司旗下的旅館通常設於城區或機場附近。房間既清潔又舒適。旅館本身如果沒有餐廳，則必然設在附有餐廳的地點。假日旅館或許在美國不能列入四星級，但它的服務對旅遊者卻有特殊價值。假日旅館的母公司「假日公司」，還在偶然的機會裡，將大使旅館納入旗下。大使旅館專門針對高級商務旅遊人士，提供豪華和個人化的特殊服務。

2. 凱悅旅館連鎖公司：就像假日旅館一樣，凱悅也對商務旅客提供舒適的住宿場所。但凱悅屬於「豪華級」旅館，一向以格調高雅、服務親切自豪。凱悅旗下每家旅館的造型都獨樹一格，內部裝修美輪美奐，位置也都設在大都市中心區。凱悅的管理階層費盡心機爲顧客提供各種享受，以建立品牌忠誠度，使顧客樂於再次光顧。它所提供的服務水準顯然與假日旅館不同；凱悅希望商

務旅客願意花錢享受格外豪華的服務。

3.中華航空公司：中華航空公司以往以「相逢自是有緣；華航以客
為尊」作為該公司的服務策略。在經過多年空難陰影後則調整為
更具體化的「馬上來服務」，亦即以關心乘客、迅速解決乘客的
問題、彈性因應乘客的需求以及立刻補救各種失誤與瑕疵，作為
核心訴求。

4.劍湖山世界主題樂園：秉持「宏觀、進取、領先創新」、「健康、
環保、寓教於樂」、「和愛、誠信、永續經營」三大經營理念，聘
請國際知名專家、學者，精心規劃出綜合休閒、遊樂、文化、科技
四大功能的複合式遊樂產業。遊客不僅一再惠顧，同時口碑相傳。

　　我們可能誤以為像清潔、吸引人的環境以及食品風味這一類因素，
不夠資格列入服務策略的要素。如果顧客「期望」主題樂園中保持清
潔，你不會因為做到這一點而使考績加分；但是你如果做不到，考績就
要扣分。在這一案例中，清潔是最基本的要求，而非策略要素。如果其
他主題樂園都很髒，「清潔」就可能帶來競爭優勢。如果其他業者都很
清潔，你最好想辦法更勝一籌。

　　在某些特殊服務策略中，例如高級旅館所採用的策略，像「清潔」
和「餐飲品質」這類因素都攸關成敗，但只能算是正常因素（維生因
子）。如果少了這些因素，真正的服務策略根本不管用。真正的服務策
略，必須提供超出顧客期望的強力訴求。當然，並非每一個人都願意且
有能力為高水準付出高代價。服務市場大都區隔成三個等級：價格導向
市場、價值導向市場、品質導向市場。

　　價格導向型的顧客收入有限，必須精打細算。他們雖然很想住在假
日公司旗下的皇冠套房或大使套房，但只能投宿價格低廉的假日通客棧
（Holiday Express Inn）。這就是假日公司提供一系列住宿選擇的原因。

　　價值導向型的顧客收入較高，並在選購上較有彈性，但他們仍要衡
量一下「價值」與「價格」，看看是否划算。這種顧客或許會為了慶祝

生日，到第一流飯店奢華一番，但平常絕捨不得如此享受。此時業者應
該在合理價格下提供高品質的產品作為核心價值。

　　品質導向型的顧客享有一定的社經地位，並有能力選擇最好的餐
廳、旅館或渡假方式。他們不見得有極高的品味，但是花得起大把鈔
票，就是偏好高品質的產品或服務。此時業者應該提供高品質的產品作
為核心價值。

第三節　休閒事業的策略性行銷

一、現代策略性行銷的內涵

　　行銷大師Kotler（1991）在其所著*Marketing Management*一書中
論及現代策略性行銷（the modern strategic marketing）的核心是所謂
的STP行銷——亦即區隔（segmenting）、目標（targeting）及定位
（positioning），成為在市場上取得策略性成功的架構。STP行銷即目標
行銷（target marketing），休閒業者應先區分主要的市場區隔，然後選擇
這些區隔中的一個或多個，並針對所選定的每一個市場區隔發展合適的
行銷策略，**圖4-4**為目標行銷的三個主要步驟。

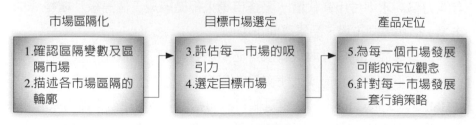

圖4-4　策略行銷三步曲

資料來源：Kotler, Philip (1991). *Marketing Management: Analysis, Planning,
Implementation, and Control (7th)*. Prentice Hall.

例如我們可以將休閒渡假旅館在市場定位所考量的區隔變數彙整如**表4-1**，且將休閒渡假旅館在市場的定位彙總如**圖4-5**。我們可以針對金字塔高層為目標市場，提供高品質高價位的商品；或者針對社會新貴為主，提供高品質中高價位的商品；我們可以針對以中產階級為主、社會新貴為輔作為目標市場，提供中高品質中高價位的商品；或者針對中產階級提供高品質中低價位的商品。

表4-1　休閒旅館之區隔變數分析表

	類型	目標消費族群	需求	區格變數
目標市場	渡假聖地	金字塔高層	健康、尊榮	社經地位
	都會	都會新貴、上班族	社交、休閒	收入、職業
	商務	白領出差族	商務、便利	價位、交通

圖4-5　休閒旅館市場定位表

二、服務行銷架構

學者Thomas（1978）對服務行銷架構曾提出一個清晰的概念（如**圖4-6**）。此亦被學者Heskett（1987）稱為服務金三角的架構，充分說明了服務企業在制定策略性行銷的理念。

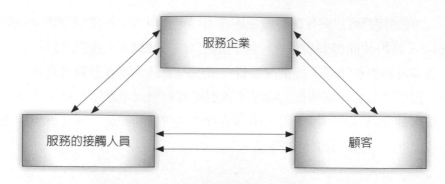

圖4-6　服務行銷鐵三角

資料來源：Thomas D. R. E. (1978). *Strategy's Different in Service Industries*, p.30. Harvard Business Review.

1.外部行銷（external marketing）：指企業對服務加以準備、價格、配銷及推廣；即傳統行銷策略之4Ps：套裝商品與服務、訂價、促銷方案、通路。

2.內部行銷（internal marketing）：指服務機構必須建立一套有效的系統可以讓員工運作順暢、建立員工回饋的機制，並且促使企業資源可以有效地支援服務的所有人員，以團隊精神來提供顧客滿足。

3.互動行銷（interactive marketing）：指良好的教育訓練；包括人格養成、融入企業文化，以及員工與顧客接觸時之服務態度與技能。

　　另外劉文宏（1991）採用Thomas（1978）服務行銷架構以及Rhyne（1985）之服務需求管理的組織構面，建構我國服務業行銷策略的架構，企圖以行銷策略與人力資源的角色來探討服務業的作業系統（如**圖4-7**）。期望以市場或顧客導向策略觀點，發展進一步的服務業行銷理論。

　　本章介紹外部行銷的內涵，至於內部行銷與互動行銷將在第10章作深入的探討。

外部行銷策略
・口碑、形象
・組織―顧客關係
・顧客參與程度
・產品、價格、通路、推廣
・服務創新
・市場區隔和現場環境塑造
・服務流程

服務傳送系統
・服務流程合理化
・人員―顧客關係
・顧客彼此的影響

服務品質
・顧客期望的品質
・顧客實際感和品質
・再購動機

服務績效

內部行銷策略
・人力資源管理
・以顧客為導向的服務理念
・服務過程合理化
・接觸人員―顧客關係
・內部行銷概念的灌輸

圖4-7 服務業行銷策略

資料來源：劉文宏（1991）。〈我國服務業行銷策略之研究〉。成大企研所碩士論文。

圖4-8 策略性行銷三部曲包括市場區隔、選定與產品定位

第四節　外部行銷策略

　　學者Booms和Bitener（1983）根據McCarthy（1980）的研究，提出說明認為行銷組合架構是一種動作的指引而非理論觀念，同時亦提出擴充意義的「7Ps」來滿足服務行銷人員的需要；而學者Gronroos（1984）、Magrath（1986）亦認為傳統的外部行銷4Ps之外，應該加入3Ps而使之成為產品（product）、價格（price）、通路（place）、推廣（promotion）、人員（personnel）、實體設施（physical facilities）以及服務流程管理（process management）的7Ps。

1. 產品：包含服務的範圍、服務內容、服務的品質、服務的等級、品牌名稱與售後服務。
2. 價格：服務的等級、折扣及折價、信用交易、顧客感受到的價值、服務品質與價格間的匹配、服務差異化。
3. 通路：區位、接近性、配銷管道、配銷範圍。
4. 推廣：廣告、促銷、人員銷售、宣傳與公共關係。
5. 人員：員工（包含訓練、個人判斷、說明能力、獎勵、外觀條件、人際行為）、態度、其他顧客（包含行為、困難程度、顧客間的接觸）。
6. 實體設施：優雅的環境（包含室內裝飾、顏色、擺置、噪音）、設備的妥當性與品質、有形產品的品質。
7. 服務流程管理：服務政策、程序、自動化程度、員工判斷程度、對顧客的引導與服務流程。

以渡假村（旅館）為例，分述如下：

一、產品與實體設施策略

(一)實體產品的提供

有形產品的使用，包括硬體設施所提供的功能，應考量是否滿足顧客之需求，如渡假村（旅館）客房的各項設備應以顧客能享用舒適、便利、安全為原則外，設備的配置、空間利用、色系的調和、動線規劃以及商務旅客的OA設備亦須納入考量；而餐飲服務包含餐廳裝潢之雅緻、菜餚的精緻、衛生等皆是實體產品的重點。另實體產品亦須考量日後的維護成本，才能在經營上具有競爭力。休閒渡假旅館是否能提供一個符合目標市場消費者需求的產品：健康、休閒或社交。休閒購物中心所包含的商店規劃上是否周延多樣化，滿足全家休閒購物的需求。

(二)氣氛格調的塑造

渡假村（旅館）或民宿是一個具有特色與文化，展現不同風格的處所，旅館是旅者的驛站，有家外之家的代稱，故其設備除了應該適應旅客的習性和需求外，建築的構造和室內裝潢、使用的器皿、景觀的布置、材料質地的選擇，皆應考量人文風情、氣候、特產等，以展現地區之文化風格與藝術情調。主題遊樂園是否提供一個充滿人氣但歡樂的遊樂場所。休閒購物中心則應該塑造一個悠閒的購物、餐飲與社交的環境。

二、服務流程策略

顧客導向的服務內涵設計，以更高的附加價值，提升顧客的滿意，例如規劃設計整體的套裝服務（package tour），創造與滿足顧客的需求，以增加業者之營收，提升營運績效，人是服務品質的關鍵，透過訓練，從個人品味的提升，服裝儀容的整理，發自內心真誠的禮儀，讓客

人感受賓至如歸的禮遇，這是最能吸引顧客的策略。請見第10章深入的探討。

三、價格策略

(一)新加入者的滲透策略

新業者可挾其產品的新鮮與豪華、品質較佳的差異化，以中等價位進行市場滲透，獲取市場占有率，因為休閒事業對價格基本上具有高敏感度，故以高品質中價位掠取高階層的市場，並可打擊市場同級的競爭者，此為新加入市場者初期常用之策略，藉以獲取高的市場占有率。然而也有逆向操作，採高價位差異化策略而成功者，如日月潭的涵碧樓大飯店。

(二)組合產品的價格策略

隨著競爭情況的加劇，業者可以採取產品組合擴大需求亦是有效的價格策略，如休閒旅館（渡假村）專案包含客房、餐飲及會議服務的產品組合，從整體量的需求，降低成本，達成價格的優惠，以爭取業績。也可以採異業聯盟的方式推出套裝行程，如含機票或送下午茶、主題樂園門票等，讓消費者覺得物超所值。

(三)差別價格策略

針對不同的目標市場，或不同顧客群，或不同的時段採取不同價格，亦即針對不同市場區隔，用不同的價格，以獲取更多的銷售量，如團體價、航空公司的特惠價，或客房在週末提供優惠特價、餐飲在週日提高價格等。男女老幼是差別訂價最常使用的因子，例如敬老價格、女仕優惠訂價、親子價格、情侶價（一年有三次情人節）等。

四、通路策略

　　行銷通路具有「配合公司政策，作為推廣活動的管道」及「蒐集市場情況，回饋行銷策略之訂定」等兩項功能。觀光旅館業，甚至是所有的休閒業者，其行銷通路是由國外代理商、國內旅行社、航空公司與公司機關、連鎖旅館或策略聯盟業者等所構成。另外，近年來網路2.0加上人手一支的智慧型手機與APP的盛行對休閒業者的通路帶來新的營運商機，也產生相當大的衝擊（如**圖4-9**）。

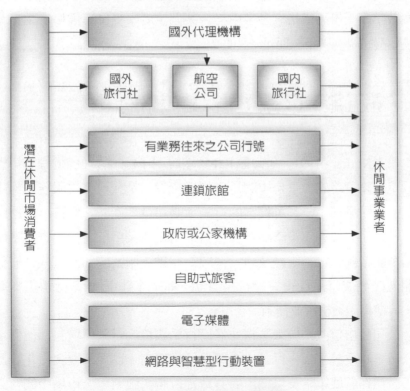

圖4-9　休閒事業行銷通路圖

資料來源：修改自尤國彬（1996）。〈高雄地區觀光旅館經營策略之研究〉，頁60。中山大學企管所碩士論文。

五、促銷策略

　　促銷（Sales Promotion, SP）是在預定的有限期間內，藉由媒體與非媒體的行銷力量，針對消費者、零售商或批發商，促使其試用、增加需求或改善產品的可及性。在休閒事業領域，這個定義包括了四個涵義：(1)SP是短期性的行銷活動；(2)SP必須同時動用媒體與非媒體的行銷力量；(3)SP可能針對最終顧客，也可能針對通路商；(4)SP可能著眼於產品、價格、通路與促銷四者。主題樂園的促銷手法非常靈活，例如針對消費者的方案：生日符合某個數字享受優惠價格、身分證字號中符合某幾個數字享受優惠價格、名字中符合某個字者享受優惠價格、生日當天壽星免費進場……不一而足。

第五節　影響公司行銷策略的因素

　　學者Kotler（1991）曾以**圖4-10**彙總說明了行銷管理的過程和影響公司設定行銷策略的力量。中間是目標消費者，是公司努力服務及滿足的焦點。公司發展了一套可控制的行銷策略組合（產品、價格、通路、推廣），為了完成行銷策略組合，公司採用了四個系統：行銷資訊系統、行銷規劃系統、行銷組織及執行系統、行銷控制系統。而這些系統具有相關性，發展行銷計畫有賴行銷資訊，而行銷計畫要靠行銷組織來執行，其結果尚須檢視並控制。

　　公司經由這些系統來監視並適應行銷環境，行銷環境包括個體環境中公司本身及競爭者、行銷中介單位、供應商、顧客、社會文化等影響力。公司在發展策略及目標市場有效定位時，必須考慮市場中的行為者與影響力。例如來自總體環境的重大變化、競爭環境中主要競爭者的策

略改變、各競爭角色的相對談判力的變化等，皆需業者持續偵測環境，及時作最適切的反應。

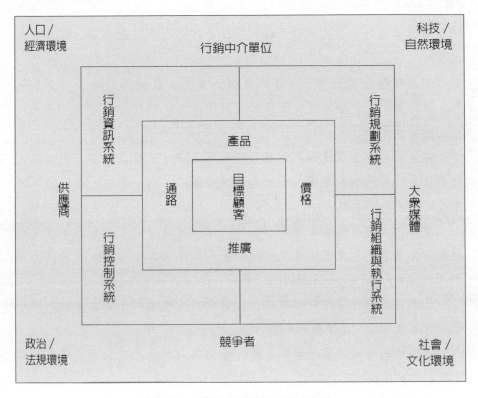

圖4-10　影響公司行銷策略的因素

資料來源：Kotler, Philip (1991). *Marketing Management: Analysis, Planning, Implementation, and Control (7th)*. Prentice Hall.

GoGo Play休閒家

澳門巴黎人酒店的整合性設計

澳門舊區好比台北的西門町，氹仔這裡好比是台北東區，發展非常迅速。

這麼完整地集消費、美容、運動、美食、旅遊、賭場於一個系統內，放眼整個大中華地區，大概只有澳門才有。台灣很難追趕，因為沒有人出面整合。

你拿著一本台灣護照，什麼資料都不必填，就可以入關。出海關，眼前就是一輛一輛的酒店巴士，免費載到酒店。到了酒店，進了房間，便可以展開休閒活動。

業者對公共設施非常注重，戶外的樓梯旁邊一定有升降機，方便老人家上上下下，老人家在這裡，活動量一定足夠。走累了，休息區到處都有，比美國的Shopping Mall還方便。

巴黎人酒店一樓大廳，就是一座噴水池，晚上打光變色，對應圓形屋頂的壁畫；二、三樓都是賣場。

把藝術的空間設計感留給大廳；逛街的人潮隱藏在二、三樓裡。非常有創意的建築設計。

百利宮酒店跟巴黎人酒店之間的連接通道正在興建中，將來都不必擔心下雨或大熱天，走室內就可以從巴黎人酒店走到百利宮酒店、四季酒店、威尼斯人酒店、瑞吉酒店、假日酒店、康瑞德酒店跟喜來登酒店。一圈下來至少六公里。這六公里的消費範圍中，都可以報房間號碼，room charge.酒店的便利商店，憑房卡可以打九折。

圖4-10　澳門巴黎人酒店外觀、大廳穹頂和購物通道

<h1 align="center">參考文獻</h1>

世界卓越旅館協會（The Leading Hotels of The World），www.lhw.com。

林佩儀（1999）。〈企業經理人之知覺品質、品牌聯想、生活型態與消費行為關聯性之研究——以國際觀光旅館業為例〉。成功大學企業管理學系碩士論文。

洪一權（1993）。〈產業生命週期與合作策略關聯之研究〉。政治大學企業管理研究所碩士論文。

陳文河（1987）。〈我國旅行業行銷策略之研究〉。中原大學企業管理研究所碩士論文。

許玉燕（1998）。〈旅館業之服務行銷策略之研究：以我國國際觀光旅館業為例〉。元智大學管理學研究所碩士論文。

劉文宏（1991）。〈我國服務行銷策略之研究〉。成功大學企業管理學系碩士論文。

Grohmann, H. Victor (1979). "Ten Keys to Successful Advertising", *Cornell Hotel and Restaurant Administration Quarterly, 17*, pp. 3-7.

Havitz, M. E. & F. Dimanche (1997). "Leisure Involvement Revisited: Conceptual Conundrums and Measurement Advances", *Journal of Leisure Research, 29*, pp. 245-278.

Heinsius, Howard A. (1983). "How to Select Advertising Media More Effectively", in *Strategic Marketing Planning in the Hospitality Industry*, edited by Robert L. Blomstrom, pp. 256-258.

Heskett, J. L. (1987). "Lessons in the Service Sector", *Harvard Business Review, 65*, pp. 118-126.

Kotler, P. (1991). *Marketing Management: Analysis, Planning, Implementation, and Control (7th)*. Prentice-Hall.

Kotler, P. (2001). *A Framework for Marketing Management*. Prentice-Hall.

Lovelock, Christopher H. (1984). *Services Marketing*, pp. 1-9. Prentice-Hall.

Nykiel, Ronald A. (1983). *Ink and Air Time: A Public Relations Primer*, p. 130. Van Nostrand Reinhold.

第5章

休閒事業的廣告與促銷策略

- 廣告與促銷概論
- 促銷
- 廣告與促銷策略

在外部行銷的範疇中，休閒事業的廣告與促銷策略占了非常重要的一席。如何把休閒、渡假，甚至歡樂的氣氛，藉由廣告與促銷的手法表現出來，吸引消費者的注意，引起購買欲望，為業者重要的課題。

第一節　廣告與促銷概論

一、廣告知覺模式

廣告的目的在於傳遞訊息給消費者，消費者可以在知曉、產生興趣、欲望不同階段下獲得訊息，甚至採取消費行為。如何區分閱聽者對於廣告訊息的反映，目前實務上最普遍的主張仍是銷售導向之下的AIDA模式：知曉（awareness）、興趣（interest）、欲望（desire）、行動（action），而學術界知名的模式還包括創新採用模式及效果階層模式等。

AIDA適用在消費者簡單的反映模式，多用在日用品廣告上。創新採用模式比AIDA模式多了評估與試用階段，多用在採購品廣告上。效果階層模式又比創新採用模式多了偏好與信服階段，多用在奢侈品廣告上。EKB模式對消費者反映的描述最為複雜，多用在消費者需要反覆思考的創新採購品廣告上。四種消費者反映模式的比較如**表5-1**所示。

休閒產業內容多樣，可依商品的內涵採取不同的廣告型式。例如主題樂園門票一般都不昂貴，只要廣告足以引發消費者興趣便成功，使用AIDA模式即可。四、五星級旅館住宿費用一般不算便宜，需要經過消費者評估，因此創新採用模式的廣告較適用。但若是超五星級旅館（如杜拜帆船旅館），恐怕消費者反映模式更趨複雜。而渡假村會員卡動輒以萬計，甚至某些知名渡假村會員卡達數十萬元台幣，效果階層模式，甚至是EKB模式的廣告較適用。

表5-1　部分消費者反映模式的比較

AIDA模式	創新採用模式	效果階層模式	EKB模式
知曉（Awareness）↓	知曉（Awareness）↓	知曉（Awareness）↓	暴露（Exposure）↓
興趣（Interest）↓	興趣（Interest）↓	認知（Knowledge）↓	注意（Attention）↓
欲望（Desire）↓	評估（Evaluation）↓	喜愛（Liking）↓	理解（Comprehension）↓
行動（Action）	試用（Trial）↓	偏好（Preference）↓	接納（Acceptance）↓
	採用（Adoption）	信服（Conviction）↓	保留（Retention）↓
		購買（Buying）	記憶（Memory）↓
			行動（Action）

資料來源：葉日武（1997）。《行銷學》，頁549。台北：前程出版社。

　　另外廣告、促銷和公共報導的成本與效益不同，它們的適用對象與時機也不同（如**表5-2**）。廣告和公共報導能夠以較低的成本來對大眾傳達訊息，但訊息內容規格化，無法配合個別潛在顧客來作彈性調整，其主要功能在於產生知曉並塑造出有利的消費態度，比較適合在企業形象的塑造與搭配促銷方案。人員銷售每次只能傳達訊息給少數幾個人，以每位接收者的平均成本而言最高，但可以配合潛在顧客狀況而機動調整訊息內容，而且可以為個別顧客解答問題並完成交易，適合在高品質、高單價的行銷方案，或者是針對團體業務中的決策者上。促銷活動則屬於短期行銷活動，主要目的在於增加銷售，促成衝動性購買，其成本居於廣告與人員銷售之間。然而，廣告與公共報導具有明顯的規模經濟效應，而人員銷售卻可以彈性調整。

表5-2　四種促銷工具的比較對照

比較事項	廣告	公共報導	人員銷售	銷售促進
目標聽觀眾	多數	多數	少數	不一定
訊息內容	一致	一致	多樣化	多樣化
平均接收者成本	低	接近於零	高	中
成本彈性	低	高	高	中
訊息控制	高	低	高	高
主要目標	產生知覺／有利態度	同廣告	解答問題／達成交易	達成交易

資料來源：修改自葉日武（1997）。《行銷學》，頁554。台北：前程出版社。

二、目標市場特性與廣告促銷決策

　　就促銷決策而言，目標市場屬於消費市場或組織市場（以休閒事業而言前者是散客，後者是團體客戶），目標顧客群的數量、地理分布、每筆訂單金額，乃至於其人口統計與行為層面的特徵，都是行銷人員必須考慮的因素。**表5-3**列示了一般狀況。

　　依休閒事業的性質，廣告類型宜廣告與人員銷售並重，對高級旅館與休閒渡假村，應以人員銷售、平面雜誌媒體廣告重於電子媒體與報紙廣告，以利閱讀者比較、加強認知。一般渡假旅館、渡假村、主題遊樂園與購物中心則以電子媒體與報紙廣告為主，另外人員銷售掌握團體消費者銷售管道也不可以忽視。

表5-3　部分目標市場特性對廣告促銷決策的影響

市場類型：消費市場→偏重廣告、公共報導；組織市場→偏重人員銷售
顧客數量：多→偏重廣告、公共報導；少→偏重人員銷售
訂單金額：低→偏重廣告、公共報導；高→偏重人員銷售
地理分布：分散→偏重廣告、公共報導、SP；集中→偏重人員銷售、SP
教育水準：低→偏重SP廣告；高→偏重廣告、公共報導
購物傾向：休閒性→偏重人員銷售；便利性→偏重廣告；衝動性→偏SP
準備狀態：知曉、態度等→偏重廣告、公共報導；行動→偏重人員銷售、SP

資料來源：修改自葉日武（1997）。《行銷學》，頁555。台北：前程出版社。

三、廣告的類型

　　廣告的分類（如**表5-4**、**圖5-1～圖5-10**）若按照所使用的媒體來分類，此時通常直接冠上該媒體的名稱，例如報紙廣告、電視廣告等，其中採用印刷媒體的廣告通常泛稱為平面廣告。

　　若按照廣告的目的來區分，如果是用以提升組織形象，或推廣某些理念、議題，則稱為機構廣告（institutional advertising），對企業而言經常直稱為企業形象廣告（corporate image advertising），例如新加坡泛太平洋酒店之「唯一全部是女服務生的酒店」篇（如**圖5-5**），強調它的服務獨特性。如果是為了說明產品用途、特色或利益，藉以達到促銷的作用，則屬於產品廣告（product advertising）；如果是為了宣示組織對某種公共議題的立場，則稱為議題廣告（advocacy advertising）。另外，國內經常將某種公共議題（例如環保、人文教育）與企業形象結合，從而衍生出所謂的公益廣告。 如果將廣告主題以某種方式表達出來，就是廣告的呈現手法（presentation）（如**表5-5**）。實務上經常將表現手法冠在廣告二字之前，從而使廣告的分類中衍生許多名詞，實務上經常混合運用多種表現方式，例如生活片段式廣告（slice of life）是運用日常生活的某些片段來表達某種概念或與產品連結。而音樂式廣告（musical commercials）則是將產品的風格乃至於名稱納入詞曲中，讓收視廣告的人加深印象。

表5-4　廣告的基本分類

1.按媒體分類： 　・印刷媒體：報紙廣告、雜誌廣告、DM等 　・電子媒體：電視廣告、廣播廣告等 　・網路廣告：入口網站、社群媒體、自媒體、APP等 　・其他媒體：戶外廣告、交通廣告、店頭廣告等 2.按目的分類：機構廣告、產品廣告、議題廣告、公益廣告等 3.按訊息與表現方式分類：證言式廣告、生活片段式廣告、比較式廣告、幽默式廣告、微電影等

圖5-1　兼顧內部行銷與外部行銷的廣告：四季酒店

資料來源：Lewis, Chambers & Chacko (1995). *Marketing Leadership in Hospitality*, 42-43. Van Nostrand Reinhold.

圖5-2　引起消費慾望與行動的廣告：Radisson Hotel

資料來源：同上，頁83。

圖5-3 解決問題式廣告：Preferred飯店

資料來源：同上，頁219。

圖5-4 比較式廣告：Delta Hotel

資料來源：同上，頁142。

圖5-5 企業形象廣告：新加坡泛太 平洋酒店

資料來源：同上，頁446。

圖5-6 想像式廣告：Elegant Hotel

資料來源：同上，頁57。

圖5-7　幽默式廣告：威斯汀飯店

資料來源：同上，頁218。

圖5-8　卡通式廣告：Peabody Hotel

資料來源：同上，頁292。

圖5-9　展示兼想像式廣告：Club Med

資料來源：同上，頁230。

圖5-10　引起消費慾望的展示式廣告：
Signature Inn

資料來源：同上，頁54。

表5-5 常見的廣告表現手法及其實例

表現手法	知名實例
生活片段式	台中福華大飯店：不擅長的事
生活型態式	晶華酒店系列篇
證言式	文藝復興飯店：希爾頓夫妻最喜歡住的飯店
幽默式	威斯汀飯店滑鼠篇：一些人喜歡房間內有一隻老鼠
展示式	Signature Inn：您可以節省許多花費
卡通擬人式	Peabody飯店：全美唯一「五鴨級」的會議飯店
想像式	Club Med：連鎖渡假村美女
比較式	Delta飯店：一分鐘退房，否則我們買單
解決問題	Preferred飯店：不需要您親自入退房
企業形象廣告微電影	新加坡泛太平洋酒店：唯一全部是女服務生的酒店 亞都麗緻35週年微電影《歡迎回家Welcome Home》

生活型態式（lifestyle）廣告與生活片段式相近，但所強調的是某種特定族群（如金字塔高層、上班族、頂客族等）的生活型態、格調，而不是一般人的日常生活，目的在讓收視者獲得某些感覺或情緒上的共鳴。證言式廣告（testimonials）是運用廣告代言人來為產品的功能、特性作證，依照代言人是否為公眾人物，可以進一步區分為名人證言式廣告（celebrity testimonials）與真人證言式廣告（real people testimonials），後者通常是曾經購買或試用該產品的一般消費者，因此前者可以鎖定在高品質、區隔化的商品（以名人廣告為主要表現手法）；後者則是針對一般大眾化商品。例如文藝復興飯店之「希爾頓夫妻最喜歡住的飯店」篇，藉由把希爾頓當假想敵來拉抬自己在消費者心中的形象。

展示式廣告（demonstration）是直接陳述產品的用途、特色等，如果同時也提供競爭品牌的資料，則成為比較式廣告（comparative advertising），這兩者在國內實務上都很常見。例如Delta飯店之「一分鐘退房，否則我們買單」篇（如**圖5-4**），以強調該飯店在進退房上的服務效率。幽默式廣告（humor）則是運用某種趣味來讓閱聽眾發出會心的微

笑甚至大笑，「樂而不謔」是其重點，其實幽默式廣告已經大量被採用在不同的廣告方式上，但是避免陷入手段取代目的的陷阱之中（消費者只記得廣告本身而忘了廣告的商品）（如圖5-7）。

卡通擬人式廣告（cartoon character）也稱為動畫式廣告（animation），不管平面或電子媒體都已經大量被採用。它是運用卡通人物來取代真人進行廣告的手法，不論是手工式的卡通，或是複雜地將真人實物與虛擬影像結合，形成所謂的特殊效果廣告（special effects），皆有其效果。Peabody飯店之「全美唯一『五鴨級』的會議飯店」篇，強調它在會議飯店上的專業性（如圖5-8）。

音樂式廣告泛指運用各類音樂來襯托或表現產品特色的廣告。有些是業者聘請專人作詞曲的廣告歌曲（Ad song），有些則是直接向歌曲作者購買或透過著作權人協會取得現成歌曲的使用權。如果音樂與影像並重，則經常稱為MV式（music video）廣告。

想像式廣告（fantasy）沒有任何限制，這類將產品與某種意境（寫實或夢幻）連結的表現手法，都屬於想像式廣告。科學證據（scientific evidence）則正好相反，必須運用具有公信力的調查或檢測報告，來為廣告中的主張作證。前者可以適用在幻想類主題樂園與其他的休閒事業，Club Med：「連鎖渡假村美女」篇，以夢幻美少女藉以吸引男士消費者（如圖5-6）。

解決問題式廣告（problem solution）是直接指出問題所在，然後提出解決之道。例如一般冗長的進退房手續是高級旅館最被垢病的地方，可以採取解決問題式廣告來建立良好的服務形象（如圖5-3，Preferred飯店廣告）。另一種表現手法是所謂的潛意識廣告（subliminal advertising），起源於五〇年代在電影中穿插肉眼無法察覺的影像所形成的促銷效果，它的訴求對象較狹隘，隱含的成本風險也比較高。

微電影（Micro Film）起源來自於2007年，由隸屬於巴黎市政府的法國影像論壇（Forum des images）在第三屆口袋影展（Pocket Film Festival）提出。強調人們從電影、電視到電腦之後，智慧型手機視窗成

為日常生活中不可或缺的第四螢幕。由於「微電影」適合在移動狀態和短時休閒狀態下，運用在各種新媒體平台上播放的、觀看的、具有完整策劃和系統製作體系支持的完整故事情節。微電影具備三微特色：「微（超短）時（30～300秒）」放映、「微（超短）週期製作（一至七天或數週）」和「微（超小）規模投資（每部幾千至數千／萬元）」的「類」電影短片，內容融合了公益教育、時尚潮流、幽默搞怪、商業製作等主題，可以單獨成篇，也可系列成劇。微電影成為智慧型移動裝置世代重要的宣傳或廣告形態。

 ## 第二節　促銷

　　銷售促進，簡稱促銷（Sales Promotion, SP）是在預定的有限期間內，藉由媒體與非媒體的行銷力量，針對消費者、零售商或批發商，來促使其試用、增加需求或改善產品的可及性。這個定義包括了四個內涵：(1)SP是短期性的行銷活動；(2)SP必須同時動用媒體與非媒體的行銷力量；(3)SP可能針對最終顧客，也可能針對通路商；(4)SP可能著眼於產品、價格、通路與促銷四者。

　　在促銷的工具方面，實務上可說是千奇百怪，唯一的限制是行銷人員的創意。本小節所討論的是「拉式促銷」，也就是針對消費者的SP。**圖5-11**列示了幾種常見的SP工具，並以關係行銷哲學中的「提高產品利益」與「降低購買成本」這兩者來區分。促銷手法大致上包括：

一、價格折扣

　　價格折扣（price discount）是最常用的SP工具，卻不見得是最好的工具，它是最不具有彈性的工具（當消費者胃口被養大後常無法回歸正常價格），在許多情況下可能導致價格戰爭（很多行銷專家稱之為飲鴆

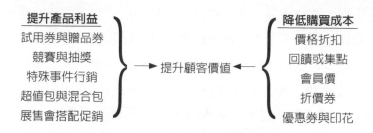

圖5-11　消費者常見的促銷工具

止渴）。其他幾種價格優惠方式都必須提供某種「憑證」執行，美國最常見的是折價券（coupons），藉由DM、夾報、傳單或平面大眾媒體來送，有時甚至可以在展示現場免費取得，或者在消費金額達到某一標準後贈送。稱之爲折價券，是因爲在其上直接列示金額，持有者購物時可以省下這筆金額，國內亦經常稱之爲抵用券。不論是渡假村或渡假旅館最常使用價格折扣戰，甚至成爲例行的訂價方法（如國內休閒觀光旅館或渡假村在淡季時皆降價到約六折至六五折）；而部分的渡假村則常發送所謂的「體驗券」達到吸引消費者來店的目的。

二、優惠券與印花

優惠券的發送方式與折價券（或會員折價）類似，但其性質略有差異。印花是據以獲得某種優惠價格的憑證，優惠券的功能與印花完全相同，只不過有時在上面列印折扣成數，因此也經常泛稱爲折扣優惠券。不論是印花或優惠券，通常都列示優惠品項，但折扣優惠券比較偏向於不受季節的限制。主題遊樂園是最常使用折價券與優惠券的休閒業者；購物中心也常使用它們或優惠印花達成增加來客率的促銷方法。在過去不論是優惠券或印花，實體發放不易，現在的O2O（Online to Offline）的營運方式，透過APP或e-mail的方式讓優惠券或印花毫無距離的發送給消費者，效果大增。

三、超值包

另一個層面則是在價格不變之下「增加享受」。超值包（bonus packs或value packs）就是常用的工具之一，也可能稱為加值包，基本觀念是「加量不加價」，如許多業者推出許多精彩內容的套裝行程頗受好評。如結合交通、住宿、遊樂、休閒的套裝行程成為國內最新的休閒套裝產品。

四、競賽與抽獎

競賽（contest）與抽獎（sweets take）都是讓消費者有機會獲得某些獎品，但競賽是「靠實力」，而抽獎卻是「靠運氣」。消費者必須以某種行動來取得參加資格，通常是購買商品，但是在「鼓勵試用」等目標下，可能只需報名、填寫問卷或回答簡單的問題即可。但在個個有希望，人人沒把握的情況下，如果中獎率不高，獎項的價值不夠吸引人的話，效果真的有限。

五、特殊事件行銷

特殊事件（special event）行銷是指運用某種與產品或其價格沒有直接關聯的事件或活動，來達成特定的行銷目標。雖然學術界不以為然，但實務上已經普遍的把這類SP手法稱為事件行銷（event marketing）或活動行銷，在其下又區分為許多小技巧。例如舉辦或贊助體育活動則稱為「運動行銷」，屬於藝文活動則稱為「藝文行銷」，屬於公益慈善活動則稱為「公益行銷」，其他活動自然可以比照命名，在這些活動中，廠商可能是自行主辦，但也可能只是贊助。

第三節　廣告與促銷策略

　　休閒事業的廣告與促銷策略可循「產品生命週期」（the life cycle of recreation industry）不同階段作為擬訂的參考基準。通常一家休閒事業所推出的產品（服務）的生命週期可以分為四個階段（如**圖5-12**）。

1. 導入期（introduction stage）：一項產品（服務）剛推出，對消費者而言是一種全新的體驗，並進行嘗試性的消費。如主題遊樂園剛推出的懸吊式雲霄飛車，對消費者來說還是充滿了新鮮感。此時的廣告訴求應該增加曝光率、鼓勵嘗試性的消費。

2. 成長期（expansion stage）：一項產品（服務）逐漸被目標消費者接受，並大量消費的時期。例如購物中心的消費與生活方式已經逐漸被台灣消費者所接受。此時廣告與促銷活動穿插並用，以求得消費者極大消費量為訴求。

3. 高原／成熟期（plateau/maturity stage）：產品（服務）已經被目標消費者消費過，可能無法再增加消費量或頻率。台灣的休閒渡假村在過去近十年的努力下已經到達一個高原期。此時的廣告與促銷活動重點在於確保消費者的回流率，守住戰果是主要的目的。

4. 衰退／蛻變期（decline/regeneration stage）：產品（服務）已經過時，消費者已逐漸失去消費的動機，此時業者必須思考退出或蛻變商品組合以脫離被市場淘汰的命運。

　　茲針對以上四個時期，休閒事業的廣告與促銷目標以及可行策略說明如下：

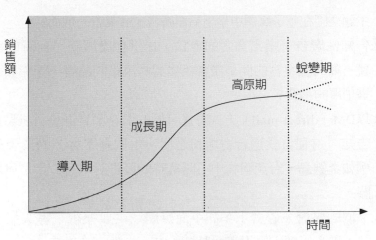

圖5-12　產品生命週期

一、導入期

(一)策略目標

告知潛在顧客群並引導他們進行「首次惠顧」（first-time patronage）。目的在於擴大企業知名度，建立良好口碑並提高消費頻率與設備利用率。

(二)策略方向

1.對潛在消費者直接訴求業者的形象與產品的品質與特色。
2.比較式策略：提供比主要競爭者更好的產品與服務。

(三)可行方案

1.打開知名度：如新的休閒旅館在開幕前數週連續性的告知性廣告：「Coming Soon」（即將隆重開幕）。墾丁夏都開幕前所強調的「墾丁地區唯一擁有私人沙灘的休閒渡假旅館」廣告；星際碼頭

主題樂園在電子媒體中呈現另類廣告，令業者一炮而紅。

2.告知性廣告：指出業者的地點、提供什麼服務、何時開幕或試賣。如六福皇宮的開幕廣告，強調六星級的品質，深深吸引金字塔頂層的消費者。

3.以DM（direct-mail）方式寄送可能的潛在顧客群，將訊息更直接告知。這種方式適合占地利之便，爭取基本客源的業者為主，例如金銀島、台茂購物中心開幕時的廣告訴求有大半是與地域有關。

4.不同的媒體多管齊下，如平面媒體：主要報紙、專業報紙與雜誌；電子媒體：電視商業廣告（CF）、收音機廣告；戶外廣告、車體廣告、車廂廣告等。

5.請輿論領袖，如知名企業家、教授、醫生、律師加入廣告訴求中，為強化一般消費者對業者的良好印象。如統一健康世界的創始會員包括李遠哲、高清愿等社會名流，讓消費者對該渡假村的市場定位相當清晰。

6.舉辦活動，利用新聞事件炒熱業者知名度。如舉辦公益活動、水上比賽等。如海生館在一、二期開幕時舉辦活動，炒熱話題。

7.結合其他企業，以異業聯盟或試賣方式提高消費頻率。如星際碼頭主題樂園與墾丁地區的大型渡假旅館進行合作，不但打響了知名度，也讓它的進園人數在短期中迅速提升。

二、成長期

(一)策略目標

在導入期成功後，中心顧客群已經形成。成長期的廣告與促銷目標在建立良好口碑（building name recognition）並鼓勵老客顧「再度惠顧」，繼續開發潛在消費者。

(二)策略方向

1.強化中心顧客群的歸屬感與認知，鼓勵重複消費。
2.開發潛在顧客群中首次惠顧者。

(三)可行方案

1.與中心顧客群保持聯繫，強化良好口碑，建立品牌忠誠度（brand loyalty）與優惠方案以鼓勵再次惠顧。
2.提升平面式廣告，以強化中心顧客群與潛在顧客群的良好印象。
3.設法切入潛在顧客群，提供優惠住宿方案。如專業人士方案、企業家方案、軍公教人員方案。
4.以折價券方式進行促銷，可單獨進行、配合平面廣告，亦可以利用異業聯盟方式進行。

三、高原／成熟期

(一)策略目標

在進入高原期後，企業形象大約已經被定型，亦即消費者心目中的印象（image）較無法改變。此時的廣告與促銷目標再次強化消費者心目中的印象品質認知，鼓勵消費者「再度惠顧」。

(二)策略方向

1.強化中心消費者的品牌認同，鼓勵重複消費。
2.汰弱換強，針對優劣勢進行內部調整，並適時告知消費者，提升品牌忠誠度。

(三)可行方案

1. 仍然與老顧客保持密切聯繫，並提供例行與特別方案，鼓勵再度消費。
2. 針對優劣勢進行內部調整，並將新的產品或方案利用媒體或DM方式告知消費者。
3. 適時推出優惠方案，以保持消費者品牌印象與住房率，如母親節／父親節方案、情人節方案、蜜月方案。
4. 持續進行異業聯盟，以保持品牌印象與住房率。

四、衰退／蛻變期

(一)策略目標

在高原期後，企業面臨衰退—蛻變；死亡—再生的關鍵。此時組織再造勢不可免，因此廣告與促銷策略在於強化「蛻變」後的新形象。

(二)策略方向

以新形象出現在消費者面前，重新建立品牌。

(三)可行方案

1. 告知老顧客本旅館改造的時間、改造後的新形象與展望。
2. 在改造後以強勢廣告在媒體上建立新形象。
3. 推出配套促銷方案，以提高消費率。如住房優惠方案、餐飲優惠方案。

綜合上述，不同階段的策略目標與方向有重大差異，廣告與促銷活動亦需適當調整，茲整理如**表5-6**。

表5-6　不同階段下的廣告與促銷策略

策略 \ 階段		導入期	成長期	高原期	蛻變期
廣告策略	告知性	✓			✓
	訴求性	✓	✓	✓	✓
	比較性	✓	✓	✓	✓
	提醒性			✓	
促銷策略	價格性		✓		✓
	專案性	✓			✓
	例行性		✓	✓	
	集點券		✓	✓	✓
	異業聯盟	✓	✓	✓	✓
	同業聯盟			✓	

Go Go Play休閒家

台灣人最愛十大人氣飯店

　　據全球最大飯店比價網站HotelsCombined.com集結超過上百家旅遊網站，並包括3,242間台灣飯店之後統計出來，2014年台灣旅客預訂最多的前十大台灣飯店，由台北、台中、中壢、高雄及花蓮等五縣市包辦排名，其中最受國旅喜愛的熱門飯店則是台北君悅酒店居冠。緊接其後的是貝殼窩青年旅舍、昭盛52行館、台中長榮桂冠酒店、古華花園飯店、奇異果快捷旅店台中店、慕戀商旅、台北日記旅店、義大皇家酒店以及花蓮力麗哲園飯店。

　　該網站也彙整各家訂房網站住客評論，國民旅遊民眾最在乎飯店地理位置的交通是否便利、客房是否乾淨舒適、服務人員的應對等三項，絕大多數住客都留下好評。例如鄰近捷運市政府站的台北君悅酒店、台

大醫院站旁的貝殼窩青年旅舍以及西門鬧區的台北日記旅店，靠近台中車站的奇異果快捷旅店、慕戀商旅等，都便於就近安排行程。

另外飯店提供餐飲也是住客重要的考量因素，如台北君悅酒店、昭盛52行館、台中長榮桂冠酒店、花蓮力麗哲園飯店的早餐都獲得住客推薦；此外，昭盛52行館、古華花園飯店、花蓮力麗哲園飯店的客房睡床舒適度也受到住客喜愛。

此外，該網站也公布來台外籍旅客的訂房喜愛的前十名多落在台北市內，第一名是台北日記旅店，台北君悅酒店則居次，排名第三是台中的寶島53行館，依次是台北凱撒大飯店、愛客發時尚旅館萬年館，偏好經濟型旅館，且首要選擇考量點也是「地點」，尤其以台北車站、台中車站以及熱市商圈附近飯店人氣表現最為突出。

資料來源：NOWNEWS 2014/12/23。

參考文獻

台灣大紀元世界風情，http://tw.epochtimes.com/

葉日武（1997）。《行銷學》。台北：前程出版社。

Kotler, Philip (1991). *Marketing Management: Analysis, Planning, Implementation, and Control (7th)*. Prentice Hall.

Kotler, P. (2001). *A Framework for Marketing Management*. Prentice-Hall.

Lewis, Robert C., Richard E. Chambers & Harsha E. Chacko (1995). *Marketing Leadership in Hospitality*. Van Nostrand Reinhold.

Reid, Robert D. (1989). *Hospitality Marketing Management*. Van Nostrand Reinhold.

第6章

休閒事業的創新管理

- 創新的定義、型態與步驟
- 創新的類型
- 創新的來源
- 創新的思維

　　話說在1950年代的美國，當一個盡職的父親帶著他的寶貝女兒到一個遊樂場玩樂時，他發現這些地方缺少了一項他認為非常重要的特質，那就是「家庭娛樂氣氛」。為了達成他的理想，他在1955年成功地創立了舉世聞名的迪士尼樂園（Disneyland Park）。他就是鼎鼎有名的迪士尼樂園創辦人：華特・迪士尼（Walt Disney）。

　　華特・迪士尼創先把他幻想中吸引小朋友的魅力、色彩、娛樂、刺激和遊樂場基本特性結合起來。多樣的騎乘設施、玩樂設備、舞台表演、卡通人物、漂亮商店和美食街，營造出迷人的氣氛：乾淨、友善、安全與對古老美好時光的懷念等。在他的電影中所運用的藝術設計和想像，成功地同時應用在遊樂場裡。就這樣，全世界最知名的主題遊樂園誕生了。到現在，迪士尼樂園仍是全球主題遊樂園的經典之作，也是各國設立主題遊樂園爭相模仿的對象。

　　事實上，除了華特・迪士尼之外，還有很多影響人類休閒生活的發明，例如你知道旋轉木馬、雲霄飛車、高空彈跳等設施是誰發明的嗎？其實它們都不是專業人士的傑作，而是一些「普通人」的神來之筆。這些發明使得人類的休閒生活發生極大的改變。設想你到一個十年都沒有更新遊樂設備的主題樂園玩，或者到一家二十年都沒有重新裝修的渡假旅館住宿，你的感受是如何？一定是後悔不已！可見「創新」（innovation）在休閒產業的重要性。一家可以不斷地在設施、服務與商品上創新的休閒業者，不但提供了新顧客上門的利器，更是讓老顧客再度光臨、企業永續經營的法寶。

 # 第一節　創新的定義、型態與步驟

　　對於大多數的組織而言，也許都知道創新的重要性，他們都很清楚現今競爭對手眾多且強大，想要在這種壓力下擊敗對手生存下去，「創新」是他們邁向成功的最重要關鍵，然而，這個名詞對他們來說，或許

只是個概念而已，至於如何去執行提升創新能力的做法方面，則皆有不知如何著手的困擾。

一、創新的定義

　　就管理學的角度來說，創新是一種「典範移轉」（paradigm shift）[1]。簡單來說，典範的移轉是泛指習慣的改變、觀念的突破或價值觀的移轉；是一種長期思維軌跡及思考模式的改變。例如在最近幾年最熱門的通訊產業，人類從最早的面對面溝通到遠方用手語／旗語（軍事上用烽火台）溝通，到以書信溝通。到現代近一個世紀以有線電話溝通，到近幾十年來以無線電話溝通，二十年前的手機（手提電話，Mobil Phone）上市是一個革命性產品，現在人手一支手機，完成了華人世界對古代神祇「順風耳」的幻想實現，而三代手機（3G）以後的智慧型手機不就是讓人人都成為「千里眼」了嗎？你現在問我說打哪一家的電話最便宜，十多年前答案是過去數年想都沒想過的網路電話（Web Phone），但是現在的答案卻是「完全免費」。有一句話說「人類因為夢想而偉大」，那麼讓人類夢想實現的動力是什麼？那就是「創新」。

二、創新的型態

　　舉凡一家成功經營的企業，其創新可以包含三種型態：連續式創新（又稱漸進式創新）、跳躍式創新與革命式創新，我們稱之為「一箭三鵰型」的管理概念（如**圖6-1**）。意即企業可以一方面維持穩定，採取

[1]「典範轉移」（paradigm shift）是1962年由美國社會學家湯馬斯‧孔恩（Thomas S. Kuhn, 1922 1996）提出的概念。他說明科學演進的過程不是演化，而是革命。從昨日的新發明中無法找到今日新發明的線索，它必然來自全新的創意和思考邏輯。「典範轉移」亦可譯為「思想範疇轉變」、「概念轉移」、「境相轉移」、「思維變遷」、「思維轉換」、「範例轉換」、「範式轉換」等。

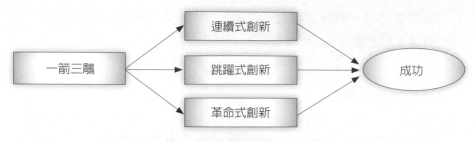

圖6-1　休閒產業的創新型態

漸進式變革，因應眼前的挑戰，獲取目前穩定的成功；另一方面則採革命性的不連續變革，以便贏得明天的勝利。為了創造新主流，順應科技循環，經理人應將公司的文化、人員、正式組織、關鍵任務加以協調發展，以新的產品取代舊的產品，避免在自滿中逐漸衰退，或對新變化措手不及。

　　要達到創新的思考，並不需要像愛迪生或愛因斯坦等偉人一般，摒棄一切傳統的看法、遺世獨立去想像，現代的企業恐怕也很難容許這麼做，當然也有成功的例子，如Google。亞伯拉罕（Jay Abraham）在《突破現狀，創新思考》（*Getting Everything You Can Out of ALL You've Got*）一書中指出，要在事業或生涯上創造突破，祕訣是：「要更聰明地做事，而不是更努力工作。」要更聰明的做事，就要學習創造性地思考，並且努力落實這些想法，才能創造突破。一個擁有這項特質的企業文化常能引領企業成功，例如3M的成功便是來自員工源源不絕的創新能力。

　　大多數人都對麥當勞的老闆科羅克（Ray Kroc）的名字耳熟能詳，但實際上，科羅克並不是麥當勞的創立者。麥當勞最先由麥當勞兄弟（Richard and Maurice McDonald）所創立，但是他們未能預見麥當勞的發展潛力，因此他們將麥當勞的觀念、品牌以及漢堡等產品，賣給當時從事銷售工作的科羅克，讓他繼續經營。

　　科羅克以獨特的行銷策略，將麥當勞發揚光大，在美國各地州際公路旁複製成功的經驗，成為美國速食店的第一品牌。科羅克又將成功模

式成功地推上國際舞台，成為美式文化在全球各地攻城掠地的最典型代表企業。科羅克之所以成功的關鍵何在？他抓住了麥當勞兄弟原先忽略的機會，澈底改變原有的經營模式，因而創造事業生涯上的重大突破。

　　很多人以為成功是一小步一小步慢慢累積來的，其實這是錯誤的觀念，有時候成功是來自跳躍式的甚至是革命性的創新。我國古訓是要人腳踏實地、勿貪高騖遠，大多數國人深受這個觀念的影響，事實上，它很可能是扼殺你創新成功的動力。煙火、八卦圖都是中國老祖宗的發明，但是它們跟火箭、電腦其實只有一線之隔，只是這一線之隔卻是必須要用跳躍的方式才能達成。

　　當然，連續式的創新是基本的創新型態，對企業而言循序漸進的變革是最安全的方式，例如麥當勞從大麥克漢堡系列商品開始，推出麥香雞、麥香魚等商品就是一種連續式的創新型態。但是她也入境隨俗，推出一些適合各國本土化的商品，如同在台灣推出米香堡，在紐西蘭推出奇異堡（Kiwi burger），在澳洲推出澳客堡（Aussie burger）等。

　　按部就班的觀念讓多數人為了工作不斷地努力，勞勞碌碌地過一生。然而，如果我們只是循著前人的模式前進，那些偉大的產業領導人怎麼可能成為典範的管理者？一小步一小步地做，對企業或許是最安全的方式，反之，為什麼不跳過那些階梯，尋求跳躍式的突破？台中麗寶遊樂區有一項全世界唯一的一部「斷軌式雲霄飛車」就是跳躍式創新的典範：雲霄飛車的鐵軌一定要連續嗎？

　　一般人總以為跳躍式與革命式思考是危險的，但事實上，跳躍式與革命式創新也可以安全而快速。要創造跳躍式的創新突破，首先要捨棄目前慣有的商業模式，找尋周遭被忽略的機會。麥當勞在原先店址擴充，加入咖啡店（亦即McCafé），一樣在餐飲業，但卻是另外一種屬性的行業，開幕後業績還算不錯。另外如新加坡太平洋酒店以所有服務員百分之百為女性作為訴求，澈底打破由男性員工為主導的旅館業。

　　要創造革命式的創新突破，必須完全捨棄原先的思維與運作模式，學習其他產業創新的經營模式及想法。觀察其他產業的經營模式之後，

或許你會很驚訝的發現，很多創新商業模式可以應用到自己的產業。麥當勞開旅館？是的，麥當勞在瑞士開了兩家五星級的旅館，姑且不論是否成功，至少代表麥當勞已經成功地從餐飲業邁向休閒產業了。

三、創新的步驟

創新是一個模糊的概念，從創新構思到新產品開發問世，歷經以下幾個階段。在新產品七個創新步驟的發展過程中，有許多因素都決定了新產品商品化的成敗：

1.產生創意：一個夠好的創意之產生往往是最難的，然而每個人都有產生創意的潛力，許多企業好的創意往往是由員工提出來的。
2.篩選創意：藉由市場分析，尋求可商品化的途徑，以及可服務的市場。透過報酬率分析以決定該產品是否具備財務的可行性。

圖6-2　創新可以連續、可以跳躍，也可以是革命式的

資料來源：作者拍攝於澳洲華納兄弟影城。

3.發展及測試概念：新的商品要滿足什麼樣的消費者？為什麼消費者會購買這些產品？滿足他什麼需求？

4.評估可行性分析：包括技術可行性分析、專案分析、成本效益分析、投資報酬率分析。

5.產品發展：將概念具體化、生活化，給予命名（品牌）、制定行銷策略。

6.市場測試：提供產品可能被市場接受的指標，並實施小規模測試。

7.商品化：在投入全面性生產前，逐步進行不同規模的銷售。

　　本章將把重點放在前兩個階段：創意的產生與類型，有關後續的幾個步驟的詳細內容，讀者可以參看專案管理與行銷管理專書。

第二節　創新的類型

　　舉凡休閒企業的創新類型（innovation classification）可依服務業行銷管理的八個P加上市場定位歸類為：市場定位的創新（position innovation）、商品設計的創新（product innovation）、商品定價的創新（pricing innovation）、促銷與廣告的創新（promotion innovation）、通路的創新（place innovation）、服務人員的創新（person innovation）、實體設施的創新（physical facility innovation）、服務流程的創新（process innovation）與公共關係的創新（public relationship innovation）等九個類別。再依連續式、跳躍式與革命式創新型態相對應，共可能有二十七種創新的方法（如**表6-1**），分別敘述如下：

表6-1　創新的型態與類型

創新型態 創新類型	連續式創新	跳躍式創新	革命式創新
市場定位的創新	✓	✓	✓
商品設計的創新	✓	✓	✓
商品定價的創新	✓	✓	✓
促銷與廣告的創新	✓	✓	✓
通路的創新	✓	✓	✓
服務人員的創新	✓	✓	✓
實體設施的創新	✓	✓	✓
服務流程的創新	✓	✓	✓
公共關係的創新	✓	✓	✓

一、市場定位的創新

一家休閒企業可以在企業的市場定位進行創新。當然你可以採取連續式、跳躍式或革命式創新型態，視企業的本質與環境變化而定。如果大環境變化幅度很大，採取連續式創新恐怕緩不濟急，舉例而言，六福村野生動物園雖然是台灣首屈一指的野生動物園，但在面對國人對野生動物園興頭已過，不得不採取跳躍式的創新，引進多個主題樂園區，從野生動物園的市場定位一變成為主題樂園的型態，也成為台灣三大主題樂園之一。

南台灣有一間咖啡館為了明顯區隔與其他大品牌咖啡館的差別，提供介於早餐與午餐間的「早午餐」，以高貴不貴的價位帶給消費者一個全新的感受，取名叫作布蘭奇（Brunch，意為早午餐），廣受南台灣白領階級的歡迎。

對於旅館業而言，經營內涵變化不大，消費者的要求也不可海闊天空，因此大多採取連續式創新型態。2001年才成立的新竹國賓飯店，耗資六十億元台幣打造各式頂級商務設施以求經營突破。挑高七米的超大

型會議場地,是廠商舉辦大型商務論壇的最佳場地;免費使用的室內溫水游泳池、三溫暖及健身房,更是商旅人士在忙碌一天後,可以放鬆抒壓的絕佳場所。工研院與竹科大廠都與該旅館有非常密切的合作。

在台中眾多五星級旅館中,金典酒店主攻商務客。對於去中科出差的人來說,找下榻地點不是問題,光是台中交流道方圓十公里內,大小飯店與汽車旅館數量非常驚人。對大型企業而言,多半還是選擇有口碑、有規模的五星級飯店,愈來愈多科技人選擇更物超所值、有口碑的大型連鎖飯店。

位在台中科博館正對面的台中金典酒店,不僅出入交通便利,離台中高鐵站或航空站都不遠,更特地把可以俯瞰市景的高樓層房間規劃爲商務套房,住房人士一打開房門,就能看到台中市區日夜美景。

金典酒店針對商務旅客,特地在十二樓,規劃了商務俱樂部、雪茄館和夜總會。用摩登禪風與極簡主義的混合風格打造的夜總會,內有完善的商務設施與服務,房客可以到雪茄館品嚐美酒和雪茄,小酌一番,放鬆緊張的身心,或是可以到隔鄰的夜總會,欣賞樂團的現場演奏,解放工作壓力[2]。同屬威斯汀酒店集團的W Hotel是該集團特易打造屬於年輕都會風格的全新品牌。完全掙脫了威斯汀酒店老舊印象,以低調奢華的年輕都會風格爲主軸,不論大廳色系、座椅擺設與風格皆強調年輕活潑風格。接待人員全部清一色的帥哥美女,穿著休閒取代正式西裝,以拉進主客間的距離。

二、商品設計的創新

如果休閒業者可以推出獨一無二,且受到消費者歡迎的商品或服務,就是一種商品設計的創新,最近大家都以「紫牛」(purple cow)

[2]以上二例取材自:數位時代,「科技人最愛的商務旅館,北中南大調查」,http://www.bnext.com.tw/?mod=locality&func=view&id=280。

稱呼之。所謂「紫牛」就是「澈底分析產品特性，找出與眾不同的特色」，以突顯「產品本身的魅力」來吸引媒體、消費者及意見領袖的關注，可稱為「獨特銷售賣點」（Unique Selling Point, USP）。全世界最頂級卻不貴的高爾夫俱樂部在紐西蘭，因為許多俱樂部擁有醉人的海景，顧客可以享受天人合一的打球樂趣。

第一個提供自由落體的主題樂園必定受到消費者的青睞；第一個提供免費Wi-Fi上網服務的商務旅館也必定受消費者歡迎；第一個提供私人沙灘的渡假旅館必定吸引大量消費者。然而商品設計的創新如果被仿冒的可行性很高的時候，此一優勢便無法持久。如同各大主題樂園都陸續推出自由落體的遊樂設施，則第一個推出者的創新優勢便無法持久。如上一節提到台中麗寶遊樂區有一項全世界唯一的一部「斷軌式雲霄飛車」，在興建當時已先與建造商訂下幾年內不得仿造的契約而讓創新受到保障。

我們看個例子，對於同屬商務型旅館，台北商旅採取了跳躍式的創新，2006年起即針對來自世界各地的外國客人，當他們辦理入住手續（check-in）時，櫃檯便主動免費提供內含SIM卡的手機，讓客人透過手機馬上與台灣的洽公對象與朋友聯絡上，並且可以獲得所需的其他加值商務服務。特殊的地方是：手機和飯店總機是直接連線，當有國外電話撥入飯店找人時，總機櫃檯可直接將來電轉接至手機。語言不通的外籍客人如果在飯店外，需即時翻譯，按下手機也能取得飯店總機的協助。使用這些服務時，不用擔心費用，因為整個系統是透過行動分機和網路電話的運作，通話費用只需國際長途電話的一半。除了服務概念創新，台北商旅在新科技的應用上也不斷地進步，對於重視隱私和效率的商務人士而言，小而美的台北商旅成為落腳台北時的首選。

三、商品定價的創新

另一個常見的創新方式是採取商品定價的創新，這是一種最直接、

殺傷力很高的一種創新策略，然而就像是刀的兩刃，價格戰卻有可能是傷害到自己的利刃。俗話說降價容易漲價難，如果採取打折的方式促銷常會把消費者胃口養大，不可不慎。

台灣在過去幾年不景氣中，許多業者常喜歡以「一元×××」的割喉價吸引顧客，但是當業者恢復原價時常發現顧客也跑了。從南台灣引發的「吃到飽」定價的創新在全台灣始終熱情不減，但我們看看當時推出「199元吃到飽火鍋」的業者而今還有幾家生存？

有一間小型商務型旅館曾經在廣告以非常醒目的方式特別指出：來店住宿，每日早報0元、迎賓水果0元、××電視網0元……，其實這些方案許多的業者多已採取，並含在房價中，但是首先強調出來還是有一定的效果存在。

在南台灣的墾丁地區有幾家五星級渡假旅館，十多年前為因應冬季落山風的淡季，紛紛採取不同的商品定價的創新。有一家業者採取的是「打五折」促銷價；另外一家競爭者則採取「住一晚送一晚」的定價創新；還有另外一家競爭者則採取「住一晚，第二晚一元」的定價創新。實質折扣相同，講法不同。讀者認為哪一個方式是最能吸引消費者的商品定價的創新呢？

四、促銷與廣告的創新

廣告與促銷的手法是一般企業最常用的行銷策略，在各種媒體充斥的今天，廣告與促銷的手法百花齊放，然而一個可以獲得消費者青睞的好作品並不多見。幾年前手機業者藉用連續劇拍攝手法推出連續性廣告，一直深獲好評，並創造話題，帶來不錯的業績。好的廣告詞歷久彌新，深深影響生活型態。一家已經歇業的親水型主題樂園借用雙關語，打出一句好記的廣告詞（台語）：「鬱卒的時候就來悟智樂園！」仍是經典之作。

促銷的創新是休閒業者可以嘗試的策略，但必須先做好成本效益評

估。台北—上海航線是兩岸間的黃金航線，然而競爭也最激烈，爲了爭取客源，通路業者便想出「買台北—上海航線機票，送五星級旅館一晚住宿」的優惠方案，讓往返兩岸的商務客不必當天空中奔波。後來另一家通路業者又想出「買五星級旅館一晚住宿，送台北—上海航線機票」的優惠方案。讀者想一想哪一個方案較能吸引消費者？仔細想一想這兩個方案不是都一樣嗎？但感覺似乎不同。

五、通路的創新

　　在過去，休閒產業隸屬於觀光產業的一環，通路（渠道）相當保守與單調。然而隨著行銷概念的創新與現代電子網路科技的進步，休閒產業的通路已經產生質變。消費者若想訂一家渡假旅館的住宿，現在可以透過旅行社、直接訂房、上網路旅行社訂購，甚至在電視購物台或信用卡購物都可以買到住宿券，多元的通路讓消費者輕鬆完成。這也意謂著休閒業者在這麼多的通路中應當也可以找得到創新的手法。

　　但不論休閒業者透過什麼通路與消費者拉上線，如何與消費者維持良好的關係，讓老顧客一再光顧，才是企業永續經營之道。因此顧客關係管理在通路的創新上扮演著相當重要的角色。如何做好顧客關係管理，可以把握「老、不、修」三個口訣[3]。「老」就是「人客變顧客，顧客變老顧客，老顧客變老固客。」人客（台語，意謂潛在消費者）是指路過（店面、網站）的人群，我們要想辦法吸引他們的注意、興趣，讓他成爲購買我們商品的顧客；而顧客則想辦法讓他們變成常來消費的老顧客，老顧客就想辦法使他固定來消費。

　　「不」是指「別讓客戶說不，也別向客戶說不。」即使客戶的要求我們無法提供適當的商品或服務滿足他們，我們也可尋求合作夥伴提供

[3] 本小節「老不修」講法取材自：陳錫榮，〈魅力行銷——顧客滿意管理策略〉，中小企業處，創業圓夢坊。

可以滿足客戶的需求。墾丁地區二大領導渡假旅館：福華渡假飯店與凱撒大飯店，在過去曾經是針鋒相對的競爭者，現在在強敵紛紛進駐下已經化敵爲友，當本身的客房已客滿的情況下，已建立互相推介的機制，也紛紛獲得消費者正面的回應。

「修」是提醒大家重視「建立顧客資料庫，不斷更新客戶資料。」要讓資料庫保持於最新的狀態，隨時都可以進行顧客關係的維持與對整體環境做分析。相信休閒業者能做到以上三點，不管顧客光顧本企業的管道爲何，共同的特色將會是忠誠。

六、服務人員的創新

休閒產業是以人爲主體的服務業，即使設計再好的商品或設施，都需要好的服務品質才能夠將水準表現出來。因此良好的教育訓練是維繫良好服務品質的最佳保證。而人之所以稱爲萬物之靈，乃是人可以藉由智慧的發揮，將事情精益求精，甚至不斷創新。

台灣檳榔西施名號享遍全球，其重點在於西施而非檳榔。前衣蝶百貨能在競爭激烈的台北百貨業中突圍而出，除了定位創新——主攻少女與仕女顧客外，一般百貨公司門口清一色站立的迎賓小姐，在衣蝶百貨全部換成高挺英俊的迎賓小弟，這便是服務人員的創新。

對於經常必須往返各城市出差的商務人士，既要求住得方便舒適，又得顧及公司出差旅費預算。日本連鎖商務旅館「東橫INN」就抓住這樣的需求，成功登上日本小型商務旅館的第一名。其秘訣在於它是由一群「女將」打理東橫INN的內外部經營。它以每兩個月開一家的速度，橫掃日本，住房率和營收更勇奪第一。東橫INN究竟是如何創新管理？

創建於1986年的東橫INN，是日本第一家全部以女性擔任飯店經理人的連鎖商務旅館。在年滿二十週年的2006年，已擴展至一百二十家分館，遍布日本各大主要城市車站前、五分鐘腳程可及之處。

平均每兩個月開一家新館的速度，來自傑出的集客力。日本《每日

新聞》報導，2005年，東橫INN每月平均住房率83.1%，遠高於全日本飯店聯盟的平均住房率67.4%。

東橫INN是怎麼成功的？服務人員的創新扮演著關鍵角色：它將日本傳統「女將」（傳統日式旅館的女性經理人）精神，帶進現代化商務旅館的經營當中。

東橫INN的三千名員工中，95%是女性；在一百二十家分館裡，有一百一十五家由女性擔任店長，並且優先錄用當地曾有職場經驗的家庭主婦成為事業夥伴。

女性溫柔與細心的特質，相當符合「把旅館打造成房客第二個家」的需求。因此，二十年前，東橫INN在東京與橫濱之間的蒲田創建第一家旅館時，即延聘「女將」出身的女性負責經營管理[4]。

東橫INN在川崎的第二家分館，當初是由男性擔任旅館經理，雖然開店的各方面條件都更好，但業績卻不如第一家。後來，改由女性擔任川崎分館的店長，業績竟大幅回升，從此更堅定了全部以女性擔任旅館店長的策略。

日本職業婦女因結婚生子而回歸家庭，在把孩子帶到上小學的程度之後，其實有時間也有能力重返職場，但一般的公司卻已經沒有她們的位置。這些家庭主婦具有職場經驗，工作能迅速上軌道，處世態度又比一般年輕女孩更成熟穩重，對東橫INN的形象與經營效率絕對是一種加分效果。

七、實體設施的創新

雖然休閒產業是以人為核心的服務產業，然而舒適合用的設備確是消費者可以親身接觸與感受到的。主題樂園的遊樂設施是否新穎好玩的

[4]本小節取材自：《商業週刊》第342期，2006/03/15，〈女將管理──東橫INN勇奪市場第一的祕訣〉。

重要性可能與服務人員的表現不相上下。又因為實體設施硬梆梆的，不像服務者藉由表情與熱情可以提高品質，它必須讓使用者在期望與實際感受間體會到業者的用心。實體設施的創新有其重要性。

首先我們看主題樂園的實體設施之創新。一家主題樂園的實體設施的好壞已經決定一半的勝負，因為消費者會因為某一家主題樂園遊樂設施的新穎好玩而決定是否前去消費。我們聽過朋友說某一家主題樂園遊樂設施很好玩，而鮮少聽說某一家主題樂園的服務品質很好。當其他主題樂園都已經有雲霄飛車、自由落體等設施而你沒有時，還會有人想去嗎？

所謂實體設施的創新不一定是全新的設備。例如雲霄飛車的創新就有許多發展空間：有傳統坐姿勢的雲霄飛車、有趴式的雲霄飛車（如同扮演超人飛行）、有吊掛式腳不著地的雲霄飛車、有站立式的雲霄飛車、有倒退式的雲霄飛車、有鑽地式的雲霄飛車、有斷軌式的雲霄飛車……，不一而足，當別人都在求快、求高時，其實還有很大的創新空間。

再看看旅館的創新，一般旅館櫃檯超過半個人高，透過櫃檯顧客辦妥入住手續後回到房間休息。亞都麗緻酒店首先打破這種辦手續像進衙門的感覺，大廳中拆掉大櫃檯，改由數個溫馨書桌搭配舒適沙發椅組成，當顧客辦理入住或退房時，消費者是坐在沙發椅上由服務人員進行專業服務，過程舒適溫馨，小小的改變卻有大大的不同感受。即使維持高櫃檯不變，也必須考量到辦理入退房顧客手提行李的不便，因此多家旅館已經在櫃檯邊放置可以擺放隨身行李的小櫃子，讓辦理手續的消費者感受到小地方的大改變。

八、服務流程的創新

休閒產業是以人為核心的服務產業，因為服務的品質因人而異（異質性），因此良好的流程設計乃在確保服務品質的一致性。例如當我們踏進一家旅館，從門衛開門、協助行李搬運，到櫃檯辦理入住、進房等，這些流程設計是否順暢關係到工作的效率，更關係到顧客的滿意度。

麥當勞的得來速（drive-thru）改變了點餐用餐的習慣；信用卡的發明讓普羅大眾寅吃卯糧，改變用錢的方法；現金卡的發明顛覆信用貸款的流程；網路的發明改變了買東西要出門的購物習慣……。20世紀末林林總總的發明都是著重在流程創新。

而隨著網路2.0的來臨，加上智慧型手機與行動裝置的普遍化，應用軟體APP的大量應用，21世紀的網路又是另一番風貌，業者絕對不能把觀念留在20世紀，慘遭淘汰。有關網路2.0與APP在資訊管理上之應用，請詳見第8章。

在休閒產業，服務流程的創新目的在於提升顧客的滿意度。現在藉重科技的提升，許多的服務流程可以進行某種程度的創新。一般的餐廳由侍者引領到餐桌，以手寫方式協助顧客點菜，但兩岸三地有許多的主題餐廳已經使用個人數位電子秘書（PDA）協助點菜，不但可以減少錯誤，還可以利用藍芽系統將點菜資料及時傳送到後檯備餐。

台灣另外有一家主題餐廳在每個餐桌旁接上許多真空傳送管，顧客自行以手寫方式點菜，並將菜單經由真空管送達備餐中心，進行後續備餐與帳務處理等動作，雖然稱不上效率，但做法新穎，並讓顧客參與點菜也是一種服務流程的創新。

九、公共關係的創新

在當今媒體（傳媒）掛帥的時代，良好的公共關係不但讓企業經營無後顧之憂，更是一道助力。企業要記得沒有不是的顧客，任何的行銷作為都是要讓顧客滿意。

記得SARS危機期間，台北某大型百貨公司掩蓋事實的事件？一開始，業者以老大的態度揚言要告台北市政府、告某某單位之類的話，這實在是很糟糕的公共關係，後來它還是在輿論下進行停業、全面消毒、安排員工健檢，雖然時機有點晚，但總是有做，但對該業者的形象就是傷害，後來處理態度改變才讓顧客滿意，生意才又慢慢回升。

　　麥當勞結合Hello Kitty結果是如何？製造話題、創造收集風潮、引導媒體爭相報導、再製造話題。是Hello Kitty可愛嗎？（她其實已經60歲了）不是，是麥當勞成功的進行一次公共關係的創新。

　　台灣東港的黑鮪魚有那麼好吃嗎？看看黑鮪魚季來的時候，東港周邊道路塞車狀況不得不相信它真的很好吃。其實，黑鮪魚季是由台灣政府發起的一次成功的公共關係的創新。藉由高層政治人物加持，創造喊價議題，黑鮪魚可以說是一夕爆紅，連過去不太吃黑鮪魚的日本人，也開始從台灣進口黑鮪魚嘗鮮了。

　　近年來隨著地球環境變遷，每一年襲台的颱風破壞力有增強的趨勢，加上地震頻仍，台灣幾乎每一年各地遭受天災破壞而無家可歸的民眾愈來愈多。某些業者靈活應用天災帶來的機會，提供當地居民免費住宿或盥洗，不但打好社區關係，也營造良好的公共關係，帶給企業美好的形象。

圖6-3　商品與服務的創新往往是最簡單卻是最難突破的

第三節　創新的來源

　　我們在第一節談到創新商品化的步驟，其中最難在於起頭：創新的產生。本節將創新重新詮釋，把「新」定義為「八斤的辛」（辛，刺激也），亦即將創新的來源區分成八種來源，供讀者參考。

一、提高附加價值

　　所謂「提高附加價值」的概念就是讓消費者感受到「得到的比付出的多」，亦即俗語說的「加量不加價」或「加五毛給一塊」的概念。

　　如果以市場定位來說，提供比消費者更多的價值便可達到讓消費者滿意度提高的效果。例如：休閒產業在提供高品質服務時，可以提供以社會新貴為主，中產階級為輔的商品或服務；或者是針對金字塔高層為目標市場的頂級商品或服務。在提供中等品質服務時，可以提供以中產階級為主，社會新貴為輔的中上價位商品或服務；或者是針對以中產階級為目標市場的經濟級商品或服務（如表6-2）。

　　提升消費者附加價值的方法常以價格創新或促銷與廣告創新的方式呈現。在上一節價格的創新中提到的墾丁地區幾家五星級渡假旅館，為

表6-2　提高附加價值的市場定位

		價位		
		高	中	低
服務品質	高	以金字塔高層為目標市場	以社會新貴為主，中產階級為輔	
	中		以中產階級為主，社會新貴為輔	以中產階級為目標市場
	低			以一般上班族為目標市場

因應冬季落山風的淡季，採取不同的商品定價的創新方式：「打五折」、「住一晚送一晚」與「住一晚，第二晚一元」的創新都是一種提升消費者附加價值的做法。

統一集團的統茂飯店定位是全台灣最佳平價連鎖旅館，強調「三星級的收費、四星級的設備、五星級的服務」，讓消費者直接感受到提高附加價值可以親身去體會。

在商品包裝或服務訴求上，可以提高附加價值的講法相當多，常見的例子有：品牌、獨特、美食、證照、知名、權威、尊榮、受尊敬、主題、傳統、隱私、休閒、網路、資訊、文化、差異、精緻、藝術、趣味、溫馨、幽靜、高雅、競賽、創新、科學、團康、歷史、自然、健康、智慧、古怪、神秘、親子、教育、美觀、浪漫、包裝、體驗、知識、宏偉、口碑、色香味、設計、得獎、多功能、信仰、神威、會員制、品質服務保證……。休閒渡假村或鄉村俱樂部常以這些為賣點，但勿訴求太多，以免失焦。

台北有一家五星級旅館推出「十二星座下午茶」，針對追求新人類生活方式的年輕族群，提供屬於自己星座的下午茶套餐，並且邀請在電視媒體上著名的星座專家與顧客面對面接觸。可以說是提升附加價值的一個很好的範例。

另外，整合性商品對忙碌的現代人也是一種提高附加價值的訴求。例如嫁娶結婚對華人而言是一件非常慎重的事，在台灣、香港或大陸的大都會中，形形色色的婚紗攝影禮服公司爭奇鬥艷。但辦理婚禮事務十分繁雜，從禮餅的挑選、請帖的決定與印製、婚紗攝影與禮服的決定、婚禮場所的布置、新娘化妝到宴會場所的挑選與當天繁複的流程，其實是一件浩大的工程。台北某家五星級國際旅館針對都會新人設計包套的服務，廣受歡迎。

二、不同的思考方向

　　創新突破可能來自常識（common sense）。一些看起來很普通的東西，只要敞開心胸去看，從不同思考角度出發，可能找尋到更有創意也更有效率的做事方法。

　　美國聖地牙哥E1 Cortez旅館是個很好的例子。該旅館名不見經傳，但卻是將電梯建在飯店外的首創者。E1 Cortez旅館內原本只有一個電梯，在業績上升後已經不敷使用，因此管理部門決定再興建一個電梯。在召集工程師與建築師討論解決之道，經過討論的結論是決定將旅館由底部到頂樓開一個洞容納另一部電梯。當這些專家在旅館大廳熱烈討論細節時，旅館的一位警衛無意中加入他們的對話。

　　「先生，請問你們準備要做什麼？」警衛問計畫團隊。

　　其中一個專家回答了他的詢問。

　　警衛質疑：「這樣會讓整個旅館一團亂，到處都充滿磚塊、灰塵。」

　　專家回答說：「這不會是問題，施工期間會關閉旅館，所以不會有人受到干擾。」

　　警衛回應說：「這會浪費旅館許多成本，而且很多員工在施工期間會失去工作。」

　　一位工程師反問說：「難道你有其他更好的想法嗎？」

　　警衛稍微思索了一下，說道：「為什麼不把電梯蓋在旅館外面呢？」

　　這就是E1 Cortez首創的建築特色，它不但省下建造成本，也讓顧客在坐電梯時有更好的景觀，增加附加價值，同時讓建築物有不同以往的面貌。這種建築形式已經成為全球非常受歡迎的建築形式，我們現在不

管在旅館還是百貨公司都可以看到這種興建方式。

　　所以，創新的方式不一定要符合原先的邏輯，只要找到做事情的新方法，就是一種創新。例如：只要在你的產業找出新的營運方式、變更環境，或增加以前沒有的服務，就是一種創新；不管是用新方法做舊的事情，或者是將舊方法應用到新服務，都可能是一種創新的好點子。

　　到酒吧（BAR或PUB）喝酒消除壓力，在過去似乎都是男人的專利，但隨著時代的進步也沒有這些傳統規範了。有些星級飯店為了吸引女性消費者，特地推出類似Pink Lady Night，只要在特定日穿著粉紅色系衣服進場便有大大的優惠。這不但讓女生有個犒賞自己的好理由，更吸引男性消費者進場消費了。

　　休閒產業靠天吃飯，有時遇上天災或人為危機也是不足為奇，發揮創新的精神，危機也可以變轉機。墾丁以美麗的海景聞名，有一年在海灘外一艘油輪擱淺，汙染了漂亮的沙灘，導致墾丁地區旅館業業績一落千丈，取消訂單紛至沓來。有一個業者充分發揮創新的精神，強調自己擁有大型的游泳與戲水設施，很快地安撫了消費者的心，顧客紛紛回籠，也創造了一個很好的公共關係議題。

三、與時代脈動結合

　　在跨世紀當中，消費者對休閒觀光的態度與偏好已經改變，至少包括以下各點：

1.對於傳統媒體充斥廣告感到厭煩，寧願聽從口碑訊息。

2.消費者對業者的忠誠度降低。

3.走馬看花式的觀光旅行不再能滿足其需求，開始對文化認同、生態意識產生興趣。

4.喜愛「探索」（explore）甚於「旅遊」；必須是能親身參與，樂在其中的規劃。

5.喜歡新奇活動及設計，逐漸喜歡定點深度休閒活動。

6.追求各種不同的休閒體驗，獲得難忘的經驗與回憶，追求心靈層
　面真正的滿足。

7.高檔旅遊玩樂風氣逐漸形成。

　　最近一項研究發現，旅遊最新趨勢之一就是新田園主義時代的
來臨。生活在工商業極度發展的空間中，人類會自我設計一段循環期
間，刻意逃離繁忙的工作場所，嚮往鄉野悠閒情調之鄉村生活（綠色生
活），這個風潮正在全球各地急速增加。

　　這些族群以「享受悠閒時光」和「活用大地資源」為優先考量，
作為其基本生活價值觀。選擇 「移居田園，享受綠色假期生活型態」
為基本生活態度目標。世界休閒旅遊趨勢也從「綠色旅遊」（green-
tourism）、「山林旅遊」（eco-tourism）、「遺跡旅遊」（heritage-
tourism），朝向「長停留時間渡假」（long stay），甚至是「離群索居」
（hide away）的最新趨勢。

　　除此之外，已開發國家高齡社會的形成，銀髮族旅遊市場前景可
觀。高所得國家的工作壓力太大，假期減少，因此短天期、精緻化、追
求自然、抒解壓力的休閒渡假行程將大受歡迎。另外符合東方養生的傳
統藥草SPA或醫療保健等套裝遊程模式亦大有可為。

　　另外，人類社會從早期的農業經濟時代，歷經19世紀工業經濟時
代，到20世紀後半期的服務經濟時代，一直到邁入21世紀的知識經濟時
代，人類的需求與生活型態有很大的轉變。

　　一股「新奢華主義」風潮正在已開發國家各個角落上演。部分中
間階級的消費者正在升級成為「新富階級」。精緻設計的感官消費活動
正在流行：產品只是道具，情境才是主角，我們可稱之為「體驗經濟時
代」。所有的消費行為裡，都包含美感滲透其中，只是層次不同罷了。
只要美感層次夠高，其附加價值甚至無法估量，我們或可稱之為「美學
經濟時代」。值得注意的是：「心」的經濟「美學經濟」，將繼「腦」

的經濟「知識經濟」，爲休閒業者創造更高的附加營收價值。

新富階級心甘情願，甚至迫不及待多花些錢買「特別」的、有形與無形的商品或服務，這就是所謂的「新奢侈品」。這些新奢侈品能讓消費者產生情緒性消費，心甘情願花費高於傳統商品的價格。因爲它們帶來更多被認定不同於一般商品的價值，尤其是它們所散發的「情緒性消費價值」或者所謂的「情感價值」，成爲知識經濟時代下「最新核心價值賣點」。

四、跳躍式思考

兩點之間最近的距離是什麼？是直線嗎？不是，是沒有距離。尤其網路發明以後，網路不只是提供企業多一個溝通窗口，它也是一個交易平台。網路已經完全改變我們的生活型態，有句古諺說：「秀才不出門能知天下事」，現在是「秀才不出門能買天下物」。以前的小孩沒有電視生活無趣，現在的小孩沒有智慧型手機隨時上網，可以說根本就活不下去了。

而電視購物頻道的出現也顛覆了傳統的商業經營模式。全台知名的某家購物頻道一天的營業額不亞於一家大型的百貨公司，但是光從用人數與占地面積來看，其營業效能之高令人讚佩。

這一家知名的電視購物頻道有一年舉辦電視旅遊展，將台北世貿旅遊展熱銷的旅遊商品在電視購物台內販賣，創下一個半小時內賣出2,222組旅遊套裝行程商品的銷售紀錄。不僅顛覆傳統旅遊產業通路，更讓畫面成爲一種具象的契約表徵。

這說明了電視購物讓更多的國人懂得生活在沒有距離的世界，因爲國人重視休閒，也使得旅遊業者將該購物頻道視爲最佳合作夥伴。電視購物從此改寫了旅遊生意經，從該購物台所銷售的旅遊商品，檔檔都創下傲人的熱賣紀錄，還締造出三十分鐘內銷售出近一千五百萬元的驚人「瞬間業績」，可以明顯看出國人逐漸倚賴透過電視購物頻道來選擇

旅遊產品的消費模式。該集團順勢成立旅遊公司，由於擁有新聞與媒體背景，在旅遊行程規劃上，能以新聞媒體的洞察能力，滿足消費者的需求，開發創新、最令人難忘的旅遊行程。

我們再回頭談談利用網路進行的E世代的行銷方式──病毒式行銷（virus marketing）。病毒式行銷以非常具有創意或加入很聳動驚人的故事元素，穿插融入在商品或服務內涵中，以e-mail進行數量龐大的傳播（傳統信函根本無法做到）。當網友發現一些足以撥動情緒的好玩的事，常會再以e-mail或部落格（blog）、公開討論區告訴其他網友，透過一傳十、十傳百的方式，就像流行病毒很快就傳播出去，這種靠網友的個性積極，透過人際網路和同儕的分享所進行，不同於傳統通路的行銷方式，就是病毒式行銷。

病毒式行銷的操作方法包括以下幾個步驟：

1. 首先要創造有感染力的「病源體」，亦即爆炸性的傳播話題（一般無傷大雅的八卦事件流傳最快），透過「心靈的溝通」感染特定消費者。
2. 挖掘傳播目標群體成為病毒最初感染者和傳播者。
3. 建立日常生活中頻繁出現的「病毒」感染途徑，創造不斷蔓延的趨勢。
4. 透過有效的載體（入口網站的新聞、臉書、微博等社群網站）為病毒預埋管線，以公眾積極性參與行為，讓病毒很容易由小而大規模擴散。

另外，在智慧型行動裝置普遍的網路2.0時代，設計專屬的APP、建構屬於顧客─業者間的O2O（Online to Offline）平台成為當今網路時代營運主流。

五、逆向思考

　　問題的答案常在另外一面出現，所謂的逆向思考（甚至是亂想）乃在鼓勵我們從不同的角度去省思問題的本質與可能的解決方案。美國聖地牙哥的E1 Cortez旅館透明電梯是個很好的例子，電梯爲什麼一定要蓋在房子裡面呢？有一個故事說：

　　美國有一家人到加勒比海渡假，當他們僱著一艘船在近海享樂時，渡假的企業家看著划船的年輕漁夫對他說：「你年紀輕輕就來開船真的很可惜喔！」

　　「不會啦，很優游自在啊！」年輕漁夫回答說。

　　「你那麼年輕又優秀，待在這裡真是可惜。你看，你划船的技術那麼好，應該可以到大港口去發展。」企業家說。

　　「然後呢？」年輕漁夫說。

　　「然後你可以賺很多的錢，然後買更大的船，最後組成一家企業，自己當老闆。」企業家說。

　　「然後呢？」年輕漁夫說。

　　「然後你可以把你的企業上市，賺更多的錢。」企業家說。

　　「然後呢？」年輕漁夫說。

　　「然後你可以享受你賺到的錢。就像我現在一樣，悠閒的享受陽光沙灘，偶爾躺在沙灘上享受沒有負擔的假日。」渡假的企業家說。

　　「您所說的點子很棒，可是我已經在享受你所說的生活啦。我每天都可悠閒的享受陽光沙灘，每天都可以躺在沙灘上享受沒有負擔的日子。」年輕漁夫回答說。

　　「……」渡假的企業家不知如何回答。

　　以上的小故事告訴我們，其實點和點最短的距離其實是沒有距離

的。相同地，我們的思考不應該受到直線單行的限制，偶爾逆向思考一下，偶爾出一出好點子。恆春墾丁地區在冬季有強烈的落山風，原本對當地的旅遊是一大不利條件，但是經過包裝改變成為墾丁風鈴季後，成為南台灣冬天的一大盛事。

時代變遷加速，以往收費的項目也可以不收費；相同地，以往不收費的項目也可以收費。以往一項一項計費的也可以全部一起變成套裝商品計費。相同地，壞事也可包裝成為好事。洋人的萬聖節（Halloween）相當於華人的中元節，華人對中元節非常慎重，從來不敢開好兄弟們的玩笑，但你看看洋人對萬聖節也可以輕鬆應對，不但有小朋友打扮成鬼怪到處要糖吃，在休閒觀光產業也把它當成是年中一項可以歡樂的節日。

溪頭的妖怪村可以說是台灣第一個突破，把日本的怪獸集結到台灣來，不但享有不到日本便擁有到日本觀光的感受，又沒有犯到華人對好兄弟的禁忌，開幕以來門庭若市。算是一個成功創造商機的例子。

哪裡可以吃到道地的台灣小吃？台北人會告訴你士林夜市、饒河夜市的台灣小吃不錯；高雄人會告訴你六合夜市、瑞豐夜市的台灣小吃不錯。但是夜市人山人海，恐怕有些人吃不消。所以再問：哪裡可以很優閒又很優雅的吃到道地的台灣小吃？答案是台北幾家五星級旅館，他們提供道地的台灣小吃，包括清粥小菜、台南擔仔麵、屏東肉丸等，真是琳瑯滿目。過去五星級旅館提供的餐點大概都是各國料理，如法國餐、日本料理等或中國各省料理（如江浙菜、四川菜、廣東菜等），絕對沒想過台灣小吃也上得了檯面。這是一個成功的逆向思考，有些事業有成的人士很想吃台灣小吃卻又不想同時感受擁擠的人潮，因此五星級的台灣小吃就應運而生了。

聖誕節在冬天，聖誕老人常穿著紅色的衣服，穿梭在下雪的冬夜送禮物。以上所說的對生長在北半球的我們是理所當然，但是對生長在南半球的紐西蘭與澳大利亞，卻不是如此。12月在南半球是盛夏，如果聖誕老人常穿著厚重的紅色衣服送禮物可能會中暑喔！所以澳洲人自己定了另一個Winter X'mas，時間在7月。12月真正的聖誕節時，有些聖誕老

人則穿著清涼的紅色衣服到處送禮物。

　　讓我們逆向思考。不要以為所有消費者都喜歡繁忙的旅遊休閒安排。對現代的旅行者而言，新奢華主義來臨，「價錢高昂的浪漫」的觀念已悄悄來臨，「便宜又大碗」的旅遊行程已如明日黃花。新富階級或有品味的消費者奢華地用一大筆錢買一個更舒服的休閒環境，買一個無可挑剔的服務水準，買一個不受干擾的精緻空間，買一個浮生數日閒的時代已來臨。想要讓消費者玩得舒服，享受「輕鬆的優雅」與「高貴的無聊」商品之市場區隔已經來臨。過去，「享受驚喜與刺激」是一種旅遊方式，但未來，「享受無聊，真正放空」卻才是真正的渡假與休息。

六、跳脫思考的框架

　　要跳脫思考的框架就像是要解開孫悟空的金箍咒，我們的思考空間才能無限寬廣。例如車子老舊了，我們應該換車而不是換電瓶。經過好幾個世紀的發展，我們所受的傳統教育訓練非常有系統性，但也因為太有系統性而讓我們遭遇問題時常跳脫不開思考的框架與邏輯。

　　有一個很好的故事說：

　　有一個主題樂園在喧囂的假期中發生意外，有一對父子坐雲霄飛車不小心摔傷，被緊急送往附近的醫院。當救護車駛進醫院急診室，首先被送進來的是小男孩。輪值醫生原本很鎮定，準備依照標準作業程序進行急救。但當醫生看見小男孩時臉色大變，並大聲喊叫：「天啊，我的兒子啊！」請問這個醫生和小男孩的關係是什麼？

　　一般人一見到這個問題都會心裡頭納悶：為什麼？小男孩為什麼有兩個爸爸？是乾爹嗎？或者是他爸爸不也受傷了嗎？怎麼還可以……其實不是，答案是：醫生和小男孩的關係是母子。因為一般人總把醫生定位為男性、護士定位為女性（心理學稱為系統性偏誤），因此陷入思考

的框架之中。就像我們總把美食餐廳的總主廚也先入為主的認為一定是男性一樣。

在思考的框架下，我們都習以為常的認定高階主管一定是男性，並由能幹的女秘書幫他訂定行程。所以，商務型旅館在服務上通常都以方便男性主管為前提，而忽略了女性出差者。例如提供免費擦鞋服務，甚至是修鞋服務。有一間旅館反其道而行，定位為專門服務女性商務客的商務型旅館。它也提供擦鞋與修鞋（高跟鞋）服務，平面廣告中特別以一隻高跟鞋來突顯。另外，針對女性商務客特別設計更方便的門鎖開關，因為男性通常只提著一個公事包，而女性可能大包小包，開門時相當不便。

廣告是不是一定要花錢？不一定，我們將簡單介紹一項新的行銷手法：事件活動行銷（event marketing）。

「事件行銷」是透過引發「新聞媒體追蹤報導」與「消費者參與、融入或話題討論」的方式，創造出一個讓大家注意力集中的焦點，進而營造出聚眾的效果，達成預定目的的行銷方法。

「事件行銷」是一種「主動吸引消費者自己來關心」的「拉式策略」，有別於傳統行銷手法的「推式策略」。它的重點是利用活動或事件，使成為大眾關心的話題、議題，因而吸引媒體的報導與消費者的參與。所以它是媒體主動來替企業行銷，這種行銷方式常常會化身在新聞節目中或各種媒體中出現，而且不需要編列大額的廣告費。

但事件行銷首重故事性，有好的故事才能有足夠的吸引力。墾丁風鈴季之成功除了逆向思考，扭轉不利的落山風季節，另外一項成功之處在於有足夠的故事性：落山風的故事。

事件多半結合帶有新聞點、話題點、故事性，甚至包括人、事、物的描述，讓原本硬梆梆、充滿銅臭味的商業活動，多了引人入勝，甚至讓人欲罷不能的包裝。換言之，經過事件行銷包裝後的商業活動，比較能夠化解消費者的心防，並且在不知不覺之中融入他們的生活情境。墾丁旅遊的另外一樣法寶是「春天吶喊」，它有足夠的新聞點、話題點、

故事性，化解年輕族群的心防，每年到此朝聖的年輕人不計其數。

　　但一般人對事件行銷的注意力多半會放在事件「炒作」所營造出來的熱鬧、八卦與表象。然而「事件」只是手段，「行銷」才是真正的目的。從事事件行銷者可以利用「議題設定」、「新聞廣告化」、「廣告新聞化」等方法進行「議題的操弄」，來達成商業或非商業的目的。

　　台北某國際知名的五星級旅館，有一年原本以嘗試的方式協助法國駐台代表處舉辦一個國慶酒會，後來引起媒體與在台法僑的矚目。後來順勢每年舉辦，這個旅居台北法國僑胞與嚮往法國精緻料理的饕客，每年引頸期盼的「法國週」已經成為國際觀光旅館業間經典之作。後來陸續有多家同業仿模舉辦，推出諸如美國週、日本美食節、義大利美食節等，都能引起消費者共鳴。

七、古典新浪潮

　　歷經20世紀末的大繁榮，許多人大多已脫離貧窮階級，擁有自己想有的東西，然而有一樣東西是買不到的——失去的光陰。許多人懷念起小時候純樸單調的生活，因此小時候所見所聽的東西變成一種求而不可得的奢侈品。這股復古風的再起引發了相當程度的商機，由台中源起的香蕉新樂園主題餐廳就是呼應此一風潮而起。在店裡頭有小時候的一些回憶：甘仔店（雜貨店）、理髮店、戲院、麵攤等。甘仔店裡頭有一些老招牌：菸酒、黑松汽水、白花油等，無不引發X世代的思念之情。

　　九份原本屬於一個已經被遺忘的採礦城市，在最繁華時期人口超過四十萬，比當時的台北城人口還多。如果不是一齣「悲情城市」喚起台灣人集體的回憶，這座美麗的山城就永遠孤單地懸掛在基隆山上，每天遠眺美麗的海峽落日。九份的戲院、茶樓勾起古早純樸的記憶，九份的芋圓、小吃喚起你的深沉味覺。九份已成為北台灣最國際性的小鎮，來自日本、韓國、大陸、香港的觀光客，夾雜著國語、閩南語、日語、廣東話，已經重現昔日繁華樣貌，只是熙來攘往的不是為工作打拚的礦

工,而是尋幽訪勝的觀光客了。

　　另外,像在二、三十年前搭火車常買的「鐵路便當」,在消失十數載之後成功的復出,不但獲得台灣鐵道迷的喜歡,更外銷到日本。而復古的火車對某些上了年紀的鐵道迷而言,恐怕比最新的高鐵更具有吸引力了。又如在全台各地引發購票熱潮的民歌之夜不也是「老時代新價值」的明證嗎?有一間五星級旅館為了滿足這些復古風也專案辦理一個結合餐飲與視覺饗宴的活動,在廣告中直接寫出「五年級同學會邀請卡」,吸引目前在職場上已經穩定的五年級生[5]。

　　如果你將前往居住的旅館是貝多芬或戴安娜王妃過去常住的旅館,她的房價必定所費不貲!為什麼?因為有歷史文化價值!聞名東南亞的香港半島酒店(或新加坡的萊佛士酒店)是高貴又貴的高級旅館,一杯咖啡動輒二百元港幣,因為有歷史文化價值!許多台北人喜歡到士林官邸或舊市長官邸喝咖啡,許多高雄人喜歡到舊英國領事館喝咖啡,因為有文化懷舊的情調!宜蘭的「傳統藝術中心」、南投中興新村的台灣歷史文化園區、鹿港傳統街道商圈,只要是好好規劃,都能獲得消費者的青睞。

　　花蓮鳳林位於花蓮中心地帶,是一個典型的客家部落,早期都是從新竹、苗栗移民來此定居的客家人。目前客家的院落、「菸樓」經過改造,成為最具客家風味的民宿、咖啡廳。不分遠近,好多人慕名而來。

　　古典新浪潮的另一個意義在於老智慧新價值。澳洲布里斯本(Brisbane)有一個歷史超過一百四十年的市集Ekka,大布里斯本地區的所有市民輪流停止上班或上學為公共假日去參訪,市集中除了充滿歡樂與農產品促銷的熱鬧氣氛外,更多是知識的傳承,讓市民不忘本。其實台灣也有雷同的市集,如彰化的牛墟、高雄岡山的藍籗會,但可惜商業色彩太濃,已淪為夜市等級了。

[5]所謂五年級生代表民國50年到59年出生的台灣人,相當於西元1960年代出生者。

八、歸零

如果以上七個來源都無法協助你創新，剩下的唯一方法便是「歸零」，唯有歸零、從零開始才能有。宇宙萬物起始於無，易經說：「有生於無」。所謂無中生有是完全放下所有的思慮，完全跳開所有的枷鎖，創新才能產生。

前亞都麗緻飯店總裁嚴長壽在退休後，決心回饋台灣的偏鄉，半隱居於台東進行文化公益，他無酬地輔導當地的原住民族興起回鄉在地的文化塑造。包括了原住民特色民宿與藝術家創作，成為台灣另一個最具系統的原住民文化展示群落。

美國拉斯維加斯賭城位於一片荒漠中，其超過半個世紀歷史始終不衰，起源於原始的歸零創新。其基本的理念就是：

1.提供人們想要的娛樂休閒。
2.商品（博奕器材）與服務日新月異。
3.讓人澈底擺脫傳統束縛。
4.讓遊客盡情揮灑想像空間。
5.旅遊樂自由自在，沒有時間壓力。
6.讓消費者有物超所值的感受。

新加坡在1972年將原本小漁港的聖淘沙（Sentosa）澈底歸零改造，結合了天然公園、主題樂園、休閒活動等多樣化的休閒遊樂區旅遊聖地，每年平均有超過三百萬人到訪，聖淘沙之所以成功有5A和2S的成功要素：五個A是：認知、訴求、親和力、住宿與供給；兩個S是：服務（service）與安全（safety）[6]。

[6]以上二例取材自：黃穎捷（2006），〈台灣休閒民宿產業經營攻略全集〉，全國農漁會推廣及供銷人員訓練班課程講義。

圖6-4　古典新浪潮常常是創新的源頭

　　另外，像聞名全球的雪梨港與雪梨歌劇院，在1980年代仍是一個髒亂的港灣，由於執政當局的魄力歸零澈底改造，目前已經是全球旅客心目中最佳的旅遊景點首選。而高雄市的駁二特區亦是歸零改造的典範，位於舊高雄港香蕉馬頭旁因為荒廢而顯得凌亂，重新規劃後已成為高雄市民常去溜達賞藝術、喝咖啡的文化聖地了。

　　其實歸零比較可行的辦法是師法自然，放下人的思緒與身段，向大自然學習。飛機的發明師法自飛鳥、Kiwi（紐西蘭人）為了體驗「瀕死的感覺」而發明了高空彈跳。歸零就是把Impossible變成I'm possible!。

第四節　創新的思維

　　休閒企業的創新讓企業立於不敗之地；休閒企業的創新讓企業永續經營。最後我們綜合創新的內涵至少包括以下五點（如圖6-5）：

圖6-5 休閒企業的創新內涵

1. 創新是顧客導向（customer-orientation）：唯有傾聽顧客聲音的企業才能生存、才能壯大，因此創新的中心內涵是遵從「顧客導向」的經營理念。麗池飯店創辦人里茲說：「顧客永遠不會錯」（The guest is never wrong.）；平民飯店創始人史塔特勒說：「顧客永遠是對的」（The guest is ever right.）。這兩句話如警世洪鐘，歷久彌新。

2. 創新是提升顧客的附加價值（value-up）：好的創新是透過提升顧客的附加價值來滿足消費者。好的創新不只是提升顧客的附加價值，也提升企業的附加價值。

3. 創新是妙計（nostrum）：創新不可能全由辦公室裡的研發人員憑空想出來，好的點子常來自基層員工的聲音，因為他們最貼近消費者。塑造一個充滿妙計的企業文化對一個滿足顧客的休閒產業是一項可貴的資產。

4. 創新是老智慧新價值（nostomania）：創新不一定是把所有的老東西從根拔除，有時候老智慧充滿了新價值。

5. 創新是資源必須整合（integration）：好的創意不可能憑空捏造，

雖然說好的創意未必花大錢,但是好的創意可能動用企業所屬員工的腦力、人力、企業的財力、物力,唯有把企業資源作有效的整合,好的創意才能成功的商品化。

圖6-6　創新是INNOVATION的結合

参考文獻

《商業週刊》（2006）。〈女將管理──東橫INN勇奪市場第一的祕訣〉，2006
　　年3月15日，第342期。
《數位時代》（2005）。〈科技人最愛的商務旅館，北中南大調查〉。
張宮熊（2006）。〈休閒事業的創新管理〉。中華民國中小企業顧問協會講
　　義。
陳錫榮。〈魅力行銷──顧客滿意管理策略〉。中小企業處，創業圓夢坊，
　　http://www.shefly.org.tw/modules.php?name=km&file=print&sid=38
黃穎捷（2006）。〈企業化休憩農場創值整合營銷機制〉。台灣生態教育農園
　　協會講義。
黃穎捷，（2006）。〈台灣休閒民宿產業經營攻略全集〉。全國農漁會推廣及
　　供銷人員訓練班課程講義。

第7章

休閒事業的財務管理(一)：
資本預算工具

- 資本預算決策技術
- 淨現值法利用之一例：休閒事業會員卡

　　休閒事業在事前的營運規劃與平日的營運管理上，均須相當程度的運用財務管理上的學理。2007年12月，著名的都會型俱樂部龍頭品牌亞力山大即因財務週轉不靈而倒閉，後續都會型俱樂部因爲財務週轉不靈而突發歇業者大有人在。前者如事業的規劃牽涉到資本預算決策、俱樂部的會員卡價格如何訂定，大型的BOT案也是應用的範圍。本章將先深入介紹前者，至於損益兩平點分析，將留待下一章探討。

　　一項投資計畫未來的現金流量的不確定性愈高，其目前的價值便愈低。業界常用的資本預算工具共有下列六種方法：

1.回收年限法（PB法）。
2.折現回收年限法（DPB法）。
3.淨現值法（NPV法）。
4.獲利指數法（PI法）。
5.內部報酬率法（IRR法）。
6.修正內部報酬率法（MIRR法）。

　　其中最受學術界與實務界共同推崇者爲淨現值法、內部報酬率法，而折現回收年限法做法簡單，明白易懂。本章將專注在這三種資本預算決策技術的探討上，並引用淨現值法探討休閒事業會員卡定價的討論上。

 # 第一節　資本預算決策技術

一、折現回收年限法

　　所謂的回收年限（payback period）意指一項投資計畫從原始現金流出開始，到現金流入合計相等於原始投資額，所花費的時間；易言之，便是回收所有投資資金所花費的時間。回收年限又稱爲「payoff

period」或「capital recovery period」。假若投資一億，而未來每年可產
生二千五百萬的收入，投資的回收年限便是四年。然而因為簡單回收年
限法只考慮回收時間，並不考慮回收期間內現金流量的分布與各期現金
流量的現值（現在價值，同樣一元，今年的一元比明年以後的一元值
錢），容易產生偏差，因此有折現回收年限法的改良。

　　假設翡翠灣育樂公司對A與B兩項投資計畫依「折現回收年限法」
進行評估，由於兩項投資案風險與公司整體風險相當，皆以10%進行折
現，結果如**表7-1**所示。

表7-1　投資計畫A與B的折現回收年限　　　　　　　　　單位：百萬元

年終	A			B		
	現金流量	折現值	累加折現值	現金流量	折現值	累加折現值
0	$(100)	$(100.0)	$(100.0)	$(100)	$(100.0)	$(100.0)
1	40	36.4	(63.6)	10	9.1	(90.9)
2	40	33.1	(30.5)	10	8.3	(82.6)
3	40	30.1	(0.4) 回收年限	10	7.5	(75.1) 回收年限
4	40	27.3	26.9	100	68.3	(6.8)
5	40	24.3	51.7	100	62.1	55.3

$$\text{DBP(A)} = 3 + \frac{0.4}{27.3} = 3.01 \quad （年）$$

$$\text{DBP(B)} = 4 + \frac{6.8}{62.1} = 4.11 \quad （年）$$

　　因為A計畫需要3.01年回收原始投資成本；B計畫則需要4.11年才能
完全回收原始成本，因此翡翠灣育樂公司初步判斷A計畫優於B計畫。
使用折現回收年限法評估資本預算計畫，仍著重在何者的回收期間較迅
速。因為已將貨幣時間價值加以考慮，其結果比簡單回收年限法較令人
接受，但是仍無法脫離沒有全盤考慮所有現金流量（尤其是回收年限後
續的現金流量）與追求企業價值極大化的原則。評估結果一般只能作為

資本預算決策的參考。

二、淨現值法

所謂的淨現值法意指評估投資計畫時，將各期現金流量予以折現、加總，視其加總後的淨現值大小，判斷是否接受該評估方案，亦即：

$$NPV = CF_0 + \frac{CF_1}{(1+r)^1} + \frac{CF_2}{(1+r)^2} + \cdots + \frac{CF_n}{(1+r)^n}$$

$$= \sum_{t=0}^{n} \frac{CF_t}{(1+r)^t} \qquad (7\text{-}1)$$

事實上，**表7-1**中，計畫A與B的「累加折現值」便是兩項方案的淨現值。其中A計畫之淨現值為$51.7百萬元，計畫B之淨現值為$55.3百萬元。

正的淨現值代表該投資方案除了可以完全回收投資成本之外，仍可增加企業的價值；負的淨現值代表該投資方案的報酬低於原始投資成本，當然減損了企業的價值；而零的淨現值代表投資方案損益兩平。對於獨立的投資方案而言，只要淨現值為正便可接受。

對於互斥（mutually exclusive）的投資計畫而言，選擇較高淨現值的計畫可增加較多的企業價值，所以：

NPV(A)＝$51.7；NPV(B)＝$55.3

∵NPV(B)＞NPV(A)

∴接受B計畫，捨棄A計畫

三、內部報酬率法

假設你參加一項投資計畫，目前需投資$10,000，並預期在未來兩年

之年終各回收$5,761.9，則投資報酬率為何？我們將現金流量間的關係列示如下：

$$\underbrace{\$10,000}_{\text{現金流出現值}} = \underbrace{\frac{\$5,761.9}{(1+r)^1} + \frac{\$5,761.9}{(1+r)^2}}_{\text{現金流入現值}}$$

解折現率r＝10%，此即投資方案所隱含的報酬率，我們稱之為「內部報酬率」（Internal Rate of Return, IRR）。正式的定義為：使得所有現金流量之淨現值為0的折現率，亦即：

$$\sum_{t=0}^{n}\frac{CF_t}{(1+IRR)^t} = \$0 \qquad (7\text{-}2)$$

我們回過頭來評估翡翠灣育樂公司兩項投資計畫的內部報酬率：

1.求算A計畫之IRR

$$-\$100 + \frac{\$40}{(1+IRR)^1} + \frac{\$40}{(1+IRR)^2} + \frac{\$40}{(1+IRR)^3} + \frac{\$40}{(1+IRR)^4} +$$

$$\frac{\$40}{(1+IRR)^5} = 0$$

亦即

$$\$100 = \$40\sum_{t=1}^{5}\frac{1}{(1+IRR)^t}$$

其中 $\displaystyle\sum_{t=1}^{5}\frac{1}{(1+IRR)^t}$ 為年金現值因子，

$$\sum_{t=1}^{5}\frac{1}{(1+IRR)^t} = \frac{1-\dfrac{1}{(1+IRR)^5}}{IRR}$$

移項得 $\displaystyle\sum_{t=1}^{5}\frac{1}{(1+IRR)^{t}}=\frac{\$100}{\$40}=2.5$

經試誤法計算得知IRR介於28%和32%之間，再以內插法計算獲得IRR＝28.65%。

2.求算B計畫之IRR

$$-\$100+\frac{\$10}{(1+IRR)^{1}}+\frac{\$10}{(1+IRR)^{2}}+\frac{\$10}{(1+IRR)^{3}}+\frac{\$100}{(1+IRR)^{4}}+$$

$$\frac{\$100}{(1+IRR)^{5}}=0$$

亦即

$$\$100=\frac{\$10}{(1+IRR)^{1}}+\frac{\$10}{(1+IRR)^{2}}+\frac{\$10}{(1+IRR)^{3}}+\frac{\$100}{(1+IRR)^{4}}+\frac{\$100}{(1+IRR)^{5}}$$

以試誤法求上式中右邊的現值：
· 當IRR＝22%

$100＜\$102.6，IRR應再加大

· 當IRR＝23%

$100＞\$99.3

· 得知IRR介於22%～23%之間，以內插法得：

$$IRR=22\%+\frac{(102.6-100)}{(102.6-99.3)}\times 1\%$$

$$=22.79\%$$

內部報酬代表一項投資計畫的隱含報酬率，而資金成本率則代表投資計畫的機會成本，因此對於獨立性投資方案而言，只需內部報酬率大於資金成本率，便可接受；反之，應予捨棄。

　　但是對於互斥方案而言亟需小心判斷，高內部報酬率的計畫價值是否高於低內部報酬率的計畫價值呢？未必然，因為一項投資計畫的價值取決於NPV而非IRR，以翡翠灣育樂公司計畫A與B而言，A之IRR雖然高於B，但是淨現值卻較低：

計畫	NPV（百萬）	IRR
A	$51.7	28.65%
B	55.3	22.79%

　　不同的資金成本造成不同的淨現值，如果資金成本升高到25%（介於A與B計畫之內部報酬率之間），兩項計畫的淨現值將是：

計畫	NPV（百萬）	IRR
A	$7.6	28.65%
B	-6.8	22.79%

圖7-1　現金流量估計在資本預算中是第一步

計畫B的淨現值轉為負數，A則仍為正數，理由是B計畫的內部報酬率已低於資金成本，但A仍大於資金成本。計畫B淨值為什麼會產生較大波動？因為它的各期現金流量較不均勻所致。另外，存續時間較長的計畫，所受到資金成本變動之影響也較大，讀者亦須注意。

總而言之，不能單憑內部報酬率之大小評斷互斥投資計畫的優劣，仍需配合淨現值法綜合評價。

第二節　淨現值法利用之一例：休閒事業會員卡

近年來許多的渡假村、休閒俱樂部，甚至是休閒渡假旅館以招募作為企業經營的方式，其主要的優點是鎖住會員的基本消費，讓企業維持一個基本的營運水準，畢竟生存是企業的首要目標。另外，招收會員可以在企業經營之始便有一大筆資金挹注，減少初期經營的困境。然而會員卡少說數萬，動輒上百萬，如果沒有良好的企業形象與完善休閒設備，很難獲得消費者認同，願意掏腰包「先付費，後享受」。對一些默默無名的中小企業而言，只能從後者著手，讓消費者覺得「物超所值」，否則對精明的消費者而言，無法獲得認同。目前台灣甚至大陸著名的休閒業者招收會員的吸引力，可謂琳瑯滿目，各有千秋。以下以其中一家虛擬業者為例，說明合理的定價如何擬定，讀者應依業者提出的條件不同舉一反三。

一、背景介紹

(一)設施

　　墾丁海景樂園渡假村共有三百一十九間五星級各式渡假別墅，高級尊貴的軟硬體設施，加上全方位的服務，盡覽墾丁國家公園之藍天碧海，讓您在旅遊渡假之間更顯尊貴。主要設施包括：

‧五星級豪華客房	‧空中觀星天文台
‧挑高迎賓大廳	‧**KTV**夜總會
‧旅遊諮詢服務台	‧兒童天地
‧地下室大型停車場	‧西餐廳
‧庭園景觀咖啡座	‧半室內游泳池
‧迪斯可舞廳	‧國際會議室
‧三溫暖水療中心	‧健身俱樂部
‧室內保齡球館	‧商務中心
‧室內高爾夫	‧中餐廳

(二)全方位的新旅遊渡假型態

　　六大主張：渡假、休閒、運動、會議、尊貴、旅遊。

1.渡假——五星級的渡假享受：海景樂園渡假村規劃有五星級豪華套房、VIP尊貴套房、總統套房等多重的渡假選擇。

2.休閒——多元化的休閒設施：有三溫暖、美容沙龍、空中庭園、天文台、觀景望遠鏡、露天咖啡座、Piano Bar、兒童天地、KTV、夜總會、迷你電影院等。

3.運動——多樣化的體能設備：有室內高爾夫、室內保齡球館、室內球室（壁球、撞球、桌球）、半室內游泳池、滑水道、健身房等。

4.會議——多功能的會議假期：有商務中心、大／中／小型會議室、可容納十人至三百人構成一個多功能的會議中心並配備現代化的視聽設備，提供五星級會議享受。

5.尊貴——高格調的尊貴服務：本村為五星級的渡假大村，從外觀建築到內部設計，尤其服務系統，要求更是嚴格，以「一流的設施，一流的服務」來接待所有的貴賓，努力創造出一個舒適、高級、尊貴的渡假天堂。

6.旅遊——全方位的旅遊顧問：本公司特聘專業旅遊顧問，為會員的出國相關事項把關，不但出國有保障，會員更不必花費不必要的旅遊支出。

二、八大特色

1.高級舒適的客房享受。
2.尊貴親切的服務品質。
3.豐富多樣的休閒設施。
4.免月費、免年費、免基本消費。
5.每年十二天的免費住宿權益。
6.全方位的六大渡假休閒系列規劃。
7.專業的國外旅遊諮詢服務。
8.物超所值，連續增值。

三、額外增值與享受

1.入會所有款項付清時，享有三年內股權基金換發股東受益憑證或股票（若已申請上市櫃），面值五萬元整之權利，自該憑證發行日起以年利率10%計算利息所得，於轉換股票時，同時發放，之後每年得於村營運獲利時年年分紅。

2.本公司致力於同等級飯店的結盟並擴展多據點渡假為目標，會員
　充分享受每年十二天住宿的權益，破除單一據點的局限。

3.會員每年十二天免費住宿，分平日九天，假日三天，均以住宿券
　為憑，由公司每年統一寄發。

4.本渡假村採半封閉式經營，以會員住宿為營運主幹，在預約期間
　內保留60%的房間數，提供給會員預約，40%提供一般遊客訂房，
　保留房間超過預約期時，立即釋出開放給一般訂房，不再保留。

5.會員持卡享有額外住宿，平日五折，假日七折，餐飲八折，娛樂
　設施七折之優惠。

6.現在入會為創始會員，凡乙次現金完款入會者，特免收年費，未
　來入會者，或採分期付款方式，每年將酌收基本年費。

7.股東會員卡，限量發行。本公司為推行獨創的股東會員制，特別
　釋出25%的股份，以每張會員卡配給五千股之股權方式，限量招募
　會員，本會員卡可繼承，可轉讓，可永久使用。

8.配贈股權，年年分紅。本公司獨創之股東會員卡，每一位會員入
　會皆配給股權五千股，使成為本村之主人，共同參與投資經營的
　樂趣，完工啟用後，年年有營利分紅，打破市面上會員卡保證
　金、儲存金的不合理迷思，與會員結合一體，共創休閒產業的新
　里程碑。

9.墾丁海景樂園渡假村位置：恆春鎮龍泉路888號，位於墾丁國家公
　園中心盡覽瀲灩美景，湖光山色，更以貼心人性的竭誠服務，使
　您的渡假時光充滿甜蜜的回憶。

四、成本收益項目初步評估

　　合理會員卡的價格應該與其未來享受到福利或實質收益之折現值等
值。本案例可能的現金流量列示如下：

191

項目	收益／成本分析	時間
a.一年12張住宿卷	$2,500/一次×12=30,000/一年	永久
b.年度住宿清潔費	$-800/一次×12=$-9,600/一年	永久
c.配股5,000股	$5,000×10=$50,000	五年後
d.換股配息	$50,000×0.05=$2,500共兩年	三至四年後
e.可索取其他遊樂園入門票	$250共五年	五年內
f.額外住宿價差（扣除清潔費後）	$0	

五、淨現值計算

1.所有項目先折現到第二年底初（假設折現率為10%）

$PV_a = \$30,000/0.1 = \$300,000$

$PV_b = -\$9,600/0.1 = -\$96,000$

$PV_c = \$50,000/1.1^3 = \$37,566$

$PV_d = \$2,500/1.1^2 + 2,500/1.1^3 = \$3,944$

$PV_e = \$250 + 250/1.1 + 250/1.1^2 + \cdots\cdots + 250/1.1^5 = \$1,197$

2.開幕經營時的會員卡價值

$PV_2 = 300,000 - 96,000 + 37,566 + 3,944 + 1,197 = \$246,707$

3.創始會員價值（風險較高，折現率提高為15%）

$PV_0 = PV_2/1.15^2 = 246,707/1.15^2 = \$186,545$

六、會員卡定價表

經過上述試算結果顯示：墾丁海景樂園渡假村的合理會員卡價格約為25萬元，創始會員卡價格約為18萬元。為了激發潛在會員加入，可區分為五段收費標準如下：

階段	會員卡定價（萬）
創始會員	10
開工典禮	18
完工落成	20
開幕經營	25
營運穩定	30

七、法津規範

販賣渡假村或俱樂部會員卡，不分國內外，皆須符合公平交易法的規範，要非常留意。例如2005年時公平會接獲民眾檢舉指出，台灣太陽國際公司以電話通知民眾所填寫調查問卷獲抽中大獎，待依約前往參加說明會，才得知是國外渡假村會員卡銷售活動，因此公平會認定該公司以不當宣稱優惠價格促銷會員卡等行為，涉有違反公平交易法第24條規定，查處新台幣150萬元罰鍰。經公平會調查發現，台灣太陽國際公司先在電話邀約時，以幸運中獎等類似僥倖獲獎招徠消費者參加說明會，並未揭露銷售會員卡之目的，使消費者在無預期交易的心理準備下參加該公司的海外渡假村銷售活動[1]。交通部觀光局目前亦有定型化契約書可上網自行參考。

[1]台灣大紀元時報，http://www.epochtimes.com/b5/5/10/20/n1092174.htm

圖7-2　現金流量估計在資本預算中必須確實

Go GO Play休閒家

萬豪併購喜達屋，全球最大酒店集團誕生

　　2015年11月16日，美國連鎖酒店萬豪國際（Marriott International）宣布，將斥資一百二十二億美元收購喜達屋酒店及渡假村集團（Starwood Hotels & Resorts Worldwide），購併後將一舉超越假期酒店集團，成為全球最大的連鎖酒店。此次併購是繼黑石集團在2007年以二百六十億美元收購希爾頓酒店後規模最大的一筆酒店交易。

　　萬豪國際預計交易將在2016年中完成。交易完成後，原喜達屋股東將持有合併後公司大約37%的股份，而董事會內也將新增三名來自喜達屋的成員。

　　喜達屋是全球最大的酒店和娛樂休閒集團，擁有包括喜來登（Sheraton）、威斯汀（Westin）、W HOTEL、聖瑞吉（St. Regis）在內的多品牌星級連鎖酒店。2015年第一季，喜達屋利潤突然下跌2.9%至十四億美元，加上連續八個季度業績下滑，原CEO也因此負責辭職。

　　合併後的萬豪酒店集團將在全球擁有超過五萬五千家酒店、一百一十萬間客房。這筆交易雖然衍生一億至一億五千萬美元的相關費用，但在交易完成後，每年可為集團節約至少二億美元。

　　目前萬豪國際四分之三的客房位於美國境內，原喜達屋集團約有二分之一的客房在北美外的市場，並占其約三分之二的營收。合併後，萬豪國際預期在歐洲、拉丁美洲和亞洲的市場占有率將大幅提升。不但與Expedia、Priceline、Booking.com等線上旅遊平台議價時也會更具優勢。面對Airbnb等線上連鎖民宿業者的崛起，傳統酒店不得不加速全球擴張速度，以免在靈活的競爭者面前失去市場優勢。萬豪國際CEO Arne Sorenson說：我們預測市場變化，以及面對這些變化的能力，成就了我們的成功。

資料來源：端聞，2015/11/17，https://theinitium.com/article/20151117-dailynews-Marriott/

休閒事業管理

參考文獻

張宮熊（2009）。《現代財務管理》。新北：滄海書局。

張宮熊等（2009）。《家庭財務管理與規劃》。新北：國立空中大學。

Brigham, E. F. & J. F. Houston (1996). *Fundamentals of Financial Management, Harcourt Brace & Company*. Cengage Learning.

Ross, Westerfield & Jordan (1998). *Fundamentals of Corporate Finance*. McGraw Hill.

第**8**章

休閒事業的財務管理(二)：
利量分析

- 利量分析的意義與關鍵變數
- 損益兩平分析的基本模式
- 利量圖
- 會計損益兩平、現金流量損益兩平
 與財務損益兩平分析

　　企業經營的主要目標是獲取最大利益，但是基本營運目標是生存。簡單地說，企業的生存基本上便是如何達成損益兩平點。本章將再深入介紹休閒事業的損益兩平規劃——利量分析。

　　上一章的資本預算決策曾談及「回收年限法」也是一種損益兩平點的概念。差別在於回收年限法是資本預算的時間損益兩平；利量分析是銷售量（額）的損益兩平。回收年限法多用在資本預算評估上；利量分析則多利用在平時營運的計畫上。

第一節　利量分析的意義與關鍵變數

一、利量分析的意義

　　探討一家企業因為產銷量的變化所導致利潤變動的情形，為利量分析的基本內涵。它是一個探討企業銷售量與利潤間關係最普遍、也最好用的一項財務工具。

二、以數量為關鍵變數的利量分析

　　因為利潤等於收益減成本，所以數量變動對於利潤的影響，須從成本面及收益面分別觀察。對成本的影響來說，在攸關範圍前提下，固定成本（例如折舊、固定薪資及期間成本）為常數，不隨數量變化；因而數量變化對總成本的影響僅及於變動成本（例如耗財、廣告費及某些期間成本），而其間必然維持正比例的變化關係，也就是線性關係。這種思考方式是將數量以外的所有成本動因（cost driver），對成本變動的影響予以排除；若非如此，即無法辨認數量變動對成本的真正影響。

　　另就收益面觀察，除了數量（銷貨量）以外尚有其他的收益動因

（revenue driver），如售價、廣告費、品質等也會影響收益的數額。為了確認數量對於收益的真正影響，也必須將數量以外的其他收益動因假設為常數不變。此種情況下，收益也必然與數量維持線性關係，也就是說總收益隨數量成正比例的變化。

　　基於利潤係收益與成本差額的概念，而數量對收益與成本均呈現線性關係的假設情況下，我們可大膽推論：數量與利潤之間亦為線性關係，表示數量為利潤的線性函數。

三、以售價、變動成本、固定成本及銷貨組合為關鍵變數的利量分析

　　事實上，影響利潤的因素除了上述的數量因素外，尚有售價、變動成本、固定成本及銷貨組合四項。如果我們把數量當作常數假設不變，逐一觀察此四項因素的改變對利潤的變動影響，亦為利量分析的另一個領域。

第二節　損益兩平分析的基本模式

　　在說明利量分析模式前，我們從比較狹隘及簡易的「損益兩平分析」（break-even point analysis）談起。所謂「兩平」是指總收益等於總成本的平衡狀況，而恰使企業營運盈虧達到兩平狀況時的銷貨量或銷貨額稱「損益兩平點」。有關兩平點的求算有三種方法：(1)方程式法（equation method）；(2)邊際貢獻法（contribution margin method）；(3)圖解法（graphic method）。茲分述如下：

一、方程式法

總收益＝總成本

單位售價×兩平數量＝固定成本＋單位變動成本×兩平量

由上式可求得兩平銷貨量後，再求得兩平銷貨額。

二、邊際貢獻法

銷貨額在回收變動成本後的餘額，稱為邊際貢獻，所謂「貢獻」有數額、餘額的涵義。由於每單位產品，只要售價大於變動成本，便能產生正的邊際貢獻。而所謂兩平點即指需多少數量（單位）的銷貨，所產生的總邊際貢獻數額恰能收回總固定成本。

邊際貢獻法的兩平點可求算如下：

$$(P-vc) \times Q = FC \qquad\qquad (8\text{-}1)$$

（單位售價－單位變動成本）×兩平數量＝固定成本

單位邊際貢獻額×兩平數量＝固定成本

$$兩平數量 Q^A = \frac{固定成本}{單位貢獻邊際額} = \frac{FC}{P-vc} \qquad (8\text{-}2)$$

以所求得的兩平數量乘以單位售價即得兩平銷貨額。

再者，在財務管理的領域中，經常以邊際貢獻率（contribution margin ratio，俗稱毛利率）或利量率（P/V ratio）表示一項產品獲利能力的大小，邊際貢獻率即以單位邊際貢獻額除以單位售價求得。邊際貢獻率越高，表示一項產品獲利能力越大。如欲得悉某銷貨額所產生邊際貢獻額的多寡，只需將銷貨額乘以邊際貢獻率即可；而產生相當於固定成本之邊際貢獻額時的銷售額即為兩平銷售額。而依照上述的說明可知，

邊際貢獻率的高低與變動，取決於售價及變動成本的相對關係。

三、圖解法

我們可以把數量、銷貨及成本三者的關係，畫在圖上以求得兩平點，稱爲損益兩平圖（break-even chart），如**圖8-1**所示。

圖8-1(a)與**圖8-1(b)**均係兩平圖，但因爲圖(b)能夠將邊際貢獻的觀念表現在圖上，明顯優於圖(a)；而產品的盈虧之間，繫於邊際貢獻與固定成本的大小關係：

1.邊際貢獻＞固定成本，結果產生盈餘。
2.邊際貢獻＝固定成本，結果產生損益兩平。
3.邊際貢獻＜固定成本，結果產生虧損。

企業經營的財務目標，自不能以損益兩平自許，應當先立於不虧之地步而後謀求最大的利潤。但在短期內，如何方能達成目標利潤（target profit），相信是所有管理者所努力的目標。

圖8-1 損益兩平圖

資料來源：林財源（1995）。《現代管理會計學》，頁9-05。台北：華泰文化公司。

　　基於第一節的簡要說明，可以知道影響利潤的因素（即利潤動因）有售價、單位變動成本、固定成本、數量及銷貨組合五項，其間的關係如**圖8-1**所示。但是圖中所列，係假設五項利潤動因均為獨立變數，然而在實際情況下，此項假設恐難以成立。譬如，變動成本與固定成本常有替代（substitute）及權衡（trade-off）的關係，二者有依存而非獨立關係。例如正常員工薪資屬於固定成本，但若改聘工讀生替代，則可改變成為變動成本。

　　為了達成目標利潤，管理者可以從提高售價、降低單位變動成本、降低總固定成本、提高數量及讓銷貨組合變好等方面著手。

　　欲達成目標利潤時，我們可以把兩平觀念擴大，亦即銷貨所產生的邊際貢獻除了將固定成本全數回收外，尚能創造額外的貢獻即為利潤目標。為達到目標利潤所需的銷貨數量及銷貨金額，可計算如下：

總收益＝固定成本＋變動成本＋目標利潤

單位售價×達成利潤目標數量

＝固定成本＋單位變動成本×達成利潤目標數量＋目標利潤

$$達成利潤目標數量＝\frac{固定成本＋目標利潤}{（售價－單位變動成本）或單位邊際貢獻額}$$

$$Q^{\pi} = \frac{F + \pi}{P - vc} \qquad (8\text{-}3)$$

　　以上式所算得的數量乘以單位售價，即可求得達成目標利潤所需的銷貨金額；我們也可以（固定成本＋目標利潤）÷邊際貢獻率求得所需的銷貨額。倘若目標利潤係稅後淨額（net of tax），須以目標利潤÷（1－稅率）換算成稅前利潤。

圖8-2 固定與變動成本正確估算是利量分析重要的基礎

第三節 利量圖

　　前面所舉均係損益兩平圖，雖然可以用來進行利量分析，卻仍然存在若干缺點：(1)線條較多、圖面較複雜，不容易觀察；(2)損益兩平圖無法直接表示利量關係，尚需另行計算，方能獲得；(3)比較無法強調固定成本的高低及獲利能力的優劣對利潤的影響。

　　為克服上述缺點，我們進一步發展利量圖（Profit-Volume Chart, P/V Chart），俾能迅速而直接地分析並掌握利量關係，對於利潤管理大有助益。

一、繪製利量圖的要點

1. 利量圖係損益兩平圖的改良，以數量為獨立變數，利潤為依變數，在圖上直接表示兩者的關係。

2. 繪製利量圖的步驟：

 (1) 銷貨線（亦即損益兩平線）或稱為基本線，以上代表利潤，以下代表虧損。

 (2) 利潤線以固定成本（即最大損失）為起點，利量率為斜率，用來表示數量與利潤間關係的直線。

 (3) 銷貨線與利潤線的交點為損益兩平點，而二線之間圍成虧損區及利潤區。

根據上述要點繪製利量圖，如**圖8-3**所示。茲就圖中的涵義說明如下：

當銷貨＝0，邊際貢獻＝0，最大虧損＝固定成本

虧損區表示邊際貢獻＜固定成本的銷貨水準，其虧損即邊際貢獻所無法收回的固定成本

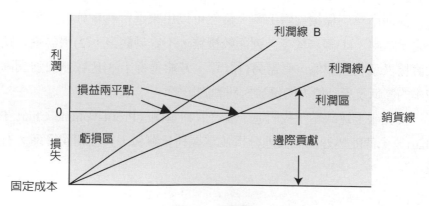

圖8-3　利量圖

資料來源：林財源（1995）。《現代管理會計學》，頁9-09。台北：華泰文化公司。

兩平點表示邊際貢獻＝固定成本的銷貨水準，其利潤或虧損為0，即邊際貢獻恰能收回固定成本

利潤區表示邊際貢獻＞固定成本的銷貨水準，其利潤即邊際貢獻收回固定成本所剩的餘額

與損益兩平圖比較，利量圖可以提供迅速而簡明的銷售量與盈虧關係，以表示當售價、單位變動成本及固定成本發生變動時，對利潤的影響情形。

比較上圖中A與B線，B線的利潤線起點與A相同，表示固定成本並無增減，但利潤線斜率較大，表示每單位的獲利能力提高，可能是售價提高或單位變動成本降低，導致利量率增大的結果。

如果固定成本增加，則利潤線的起點將比A或B更低；如果固定成本與變動成本有替代效果，即有可能降低單位變動成本，利潤線的斜率則因利量率的提高而陡升。

【實例】

假設墾丁渡假飯店有甲、乙、丙三種房型，但收費相同，每一房型$3,000，渡假飯店每年每房的固定成本（含固定資產折舊、員工薪資、基本的水電能源的開銷）是$5,000,000，每一房型的變動成本是$2,000（含水電消耗、備品、早餐等變動成本）。則墾丁渡假飯店的損益兩平銷售單位為何？如果預計達成每年$5,000,000的利潤，則墾丁渡假飯店的預計銷售單位為何？

墾丁渡假飯店的損益兩平銷售單位如下：

$5,000,000 / （$3,000-$2,000）＝5,000（房）

5,000×$3,000＝$15,000,000

或是

$5,000,000 / （1-2/3）＝$15,000,000

如果預計達成每年$5,000,000的利潤，則墾丁渡假飯店的預計銷售單位為：

休閒事業管理

$$（\$5,000,000＋\$5,000,000）／（\$3,000－\$2,000）＝10,000（房）$$
$$或10,000×\$3,000＝\$30,000,000$$

二、多種產品的利量分析

以上的兩平或利量分析均假設：(1)只有單一房型；(2)雖有多種房型，但其獲利能力（即邊際貢獻率）均屬相同；(3)倘若多種房型其各自的獲利能力不一，但其銷貨組合（sales mix）不變的情況。但上列三種假設，在實際情況中並不多見；因而每種房型的獲利能力及銷貨組合，即成為多種房型的利量分析中相當關鍵的因素。

假設墾丁渡假飯店有甲、乙、丙三種房型，其各自的利量率及銷貨組合如下（**表8-1**）：

表8-1　多種商品利量率之計算

會員卡	利量率	銷貨組合	合計
甲	40%	50%	20%
乙	30%	30%	9%
丙	25%	20%	5%
			34%

　　表中的34%為墾丁渡假飯店的平均利量率，係將甲、乙、丙三種房型的利量率，以其各自的銷貨組合作為權數，予以加權的加權平均數。可見全渡假飯店的平均獲利能力，受到各種房型獲利能力及其銷貨組合的綜合影響。銷貨組合的改變對損益兩平與最後的利潤皆造成重大影響。

　　在同一銷貨金額下，如果利量率較大的銷貨組合超過原有比例，平均利量率會隨之升高，收回固定成本的速率加快，總利潤較預計更高。反之，當平均利量率下降，固定成本回收的速率變慢，利潤降低。

　　假設墾丁渡假飯店2016年的預計簡明損益表如**表8-2**所示。

表8-2　墾丁渡假村預計簡明損益表

| | 會員卡別 | | | |
	甲	乙	丙	合計
銷貨組合	50%	30%	20%	100%
會費收入	$20,000,000	$12,000,000	$ 8,000,000	$40,000,000
變動成本	12,000,000	8,400,000	6,000,000	26,400,000
邊際貢獻	$ 8,000,000	$ 3,600,000	$ 2,000,000	$13,600,000
利量率	40%	30%	25%	34%
固定成本	3,000,000	2,000,000	500,000	5,500,000
淨利	$ 5,000,000	$ 1,600,000	$ 1,500,000	$ 8,100,000

　　根據上述資料，其利量圖可繪製如**圖8-4**所示。

圖8-4　多產品的利量曲線圖（估算）

圖8-4的繪製程序如下：

1. 橫軸代表銷貨金額，橫座標自0～$40,000,000。
2. 繪製各房型的利潤線。首先，選擇邊際貢獻率最高的甲房型，以
 （0, -5,500,000）為起點，畫線至（20,000,000, 2,500,000）之點；
 該點表示甲房型銷貨收入為$20,000,000時，該渡假飯店的淨利為
 $2,500,000。
3. 接著選擇邊際貢獻率次高的乙房型，繪製其利潤線；以上
 述（20,000,000, 2,500,000）為起點，畫線至點（32,000,000,
 6,100,000）。該點表示甲與乙房型合計銷貨收入$32,000,000時，
 不僅收回固定成本$5,500,000，尚且產生總淨利$6,100,000。
4. 再繪製邊際貢獻率最小丙房型的利潤線。以乙房型利潤線之
 終點（32,000,000, 6,100,000）為起點，畫線至點（40,000,000,
 8,100,000）。該點表示甲、乙、丙房型銷貨總額為$40,000,000
 時，產生總淨利$8,100,000。
5. 座標下方$5,500,000代表總固定成本，自該點繪一直線與點
 （40,000,000, 8,100,000）相連。該線代表全部房型的預計利潤線。
6. 整體的預計損益兩平點何在？

 $5,500,000/0.34＝$16,176,470

墾丁渡假飯店2016年的實際簡明損益表如**表8-3**所示。

表8-3 墾丁渡假村實際簡明損益表

| | 會員卡別 | | | |
	甲	乙	丙	合計
銷貨組合	52%	35%	13%	100%
會費收入	$20,800,000	$14,000,000	$ 5,200,000	$40,000,000
變動成本	12,480,000	9,800,000	3,900,000	26,180,000
邊際貢獻	$ 8,320,000	$ 4,200,000	$ 1,300,000	$13,820,000
利量率	40%	30%	25%	34.55%
固定成本	3,500,000	2,000,000	500,000	6,000,000
淨利	$ 4,820,000	$ 2,200,000	$ 800,000	$ 7,820,000

根據上述資料，其實際利量曲線圖可繪製如**圖8-5**所示。

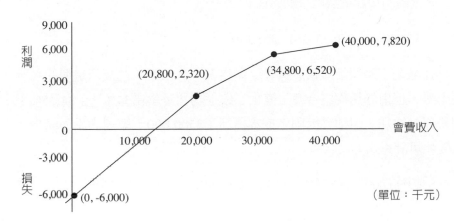

圖8-5　多種產品利量曲線圖（實際）

圖8-5的繪製程序如下：

1. 橫軸代表銷貨金額，橫座標自0～$40,000,000。
2. 繪製各房型的利潤線。首先，選擇邊際貢獻率最高的甲房型，以（0, -6,000,000）為起點，畫線至（20,800,000, 2,320,000）之點；該點表示甲房型銷貨收入為$20,800,000時，該渡假飯店的淨利為$2,320,000。
3. 接著選擇邊際貢獻率次高的乙房型，繪製其利潤線；以上述的（20,800,000, 2,320,000）為起點，畫線至點（34,800,000, 6,520,000）。該點表示甲與乙房型合計銷貨收入$34,800,000時，不僅收回固定成本$6,000,000，尚且產生總淨利$6,520,000。
4. 再次繪製邊際貢獻率最小丙房型的利潤線。以乙房型利潤線之終點（34,800,000, 6,520,000）為起點，畫線至點（40,000,000, 7,820,000）。該點表示甲、乙、丙房型銷貨總額為$40,000,000時，產生總淨利$7,820,000。
5. 座標下方$6,000,000代表總固定成本，自該點繪一直線與點

（40,000,000,7,820,000）相連。該線代表全部房型的實際利潤線。

6.整體的預計損益兩平點何在？

$6,000,000/0.3455＝$17,366,140

比較墾丁渡假飯店預計與實際損益表，可知甲、乙及丙房型的利量率不變，但由於銷貨組合發生變化，致平均利量率由34%升至34.55%；利潤原應增加，但卻又因固定成本提高了$500,000，總利潤反而減少。其變化可計算如下：

$40,000,000×(34.55%－34%)－($6,000,000－$5,500,000)
＝$220,000－$500,000
＝$-280,000

$-280,000即爲預計淨利$8,100,000，與實際淨利$7,820,000的差額，表示銷貨組合及固定成本綜合變動的淨影響。

比較**圖8-4**及**圖8-3**，實際總利潤線斜率較陡，因爲利量率34.55%較預計的34%高；但又因實際的固定成本$6,000,000高於預計的$5,500,000，利潤線的起點較低。綜合影響的結果，實際兩平點$17,366,140高過預計的$16,176,480，表示實際營運風險要比預計來得高。

 ## 第四節 會計損益兩平、現金流量損益兩平與財務損益兩平分析

我們花費許多篇幅探討了企業的損益兩平點分析及利量分析，然而，由於財務管理與會計在現金流量上的著重程度不同，上述所謂的「固定成本」包括會計帳面上所有的期間固定成本，這其中包括了現金支出固定成本與非現金支出固定成本，典型的例子便是「折舊」。財務管理與傳統財務會計最大的不同在於，前者並不拘泥於財務報表上的「應計數字」，而

是偏重其實際的現金流量。前面三節所介紹的損益兩平分析，嚴格來說是會計損益兩平分析（Accounting Break-Even Point Analysis）。至於現金流量損益兩平分析（Cash Flow Break-Even Point Analysis）與財務損益兩平分析（Financial Break-Even Point Analysis）有何不同呢？我們以邊際貢獻法的兩平分析進行說明。

一、「現金流量損益兩平分析」與「會計損益兩平分析」的比較

由第二節可以利用邊際貢獻法求算會計兩平點如下：

$(P-vc) \times Q = FC$

（單位售價－單位變動成本）×兩平數量＝固定成本

∵固定成本＝現金支出固定成本＋非現金支出固定成本（折舊）

∴ $(P-vc) \times Q = fc + D$　　　　　　　　　(8-4a)

　$(P-vc) \times Q = fc$　　　　　　　　　　(8-4b)

其中

fc＝現金支出固定成本

D＝非現金支出固定成本

兩平數量有兩種：

$$Q^A = \frac{FC}{P-vc} = \frac{fc+D}{P-vc}$$

$$Q^C = \frac{fc}{P-vc} \qquad\qquad (8\text{-}5)$$

前者代表會計損益兩平，後者代表現金流量損益兩平。若以墾丁渡假飯店2016年的實際簡明損益為例，假設固定成本$600,000中屬於非現金支出的折舊額有$2,000,000，則墾丁渡假飯店2016年的現金損益兩平為：

$$Q^C = \$400,000/0.3455 = \$11,577,420$$

Q^C為會計損益兩平$17,366,140的三分之二。亦即，墾丁渡假飯店只要在當年度擁有$11,577,420的收入，便足以讓所有的現金開銷兩平。

二、「現金流量損益兩平分析」與「財務損益兩平分析」的比較

對會計處理而言，折舊的攤銷起因於企業的固定資產投資，依成本收益原則攤提在經濟年限之中。然而對一位財務經理人而言，固定資產在投資時已產生龐大的現金流出，而非分期付款支出。

財務損益兩平分析由現金損益兩平出發，加上在經濟年限之中必須攤提的固定資產投資現金流出現值。

現金損益兩平的公式為：

$$C.M. \times Q = fc$$

財務損益兩平公式則是在上式等號的右手邊加上經濟年限之中必須攤提的固定資產投資現金流出現值OCF：

$$C.M. \times Q = fc + OCF$$

則財務損益兩平為：

$$Q^F = \frac{fc + OCF}{P - vc} \qquad (8\text{-}6)$$

　　以墾丁渡假飯店2016年的實際簡明損益爲例，假設因應會員人數的大幅增加，原住宿大樓已不敷使用，因此董事會決議闢建第二住宿大樓。此一增建估計需要$20,000,000資金，使用年限可達十年，依現值公式計算（假設公司資金成本率爲10%，每年必須攤提的固定資產投資現金流出現值爲：

OCF＝$20,000,000/6.1446＝$3,254,890

則財務損益兩平爲：

Q^F＝（$4,000,000＋$3,254,890)/0.3455＝$20,998,230

　　亦即，墾丁渡假飯店必須在未來十年中平均每年擁有$20,998,230的收入，約2,100萬元，才足以讓所有的現金開銷兩平，包括新建的第二住宿大樓。

　　最後我們以圖8-6觀察，現金流量損益兩平、會計損益兩平與財務損益兩平在利量圖上的不同。通常，現金流量損益兩平低於會計損益兩平；而財務損益兩平則高於會計損益兩平。

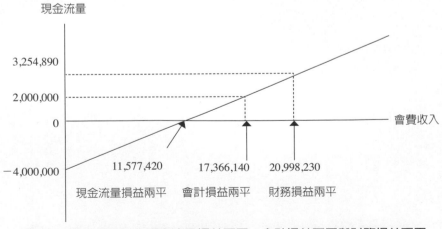

圖8-6　墾丁渡假村的現金流量損益兩平、會計損益兩平與財務損益兩平

參考文獻

台灣大紀元世界風情，http://tw.epochtimes.com/

林財源（1995）。《現代管理會計學》。台北：華泰文化公司。

張宮熊（2001）。《現代財務管理》。台北：文京圖書公司。

Hansen, Don R., & Maryanne M. Mowen (1997). *Management Accounting*. South-
　　　Western College Pub.

第9章

資訊科技與休閒事業的資訊管理

- 資訊管理的層級與類別
- 內部資訊系統的基本規劃
- 作業支援系統
- 休閒事業資訊系統整合思考實例：
 餐飲部門
- 策略性行銷資訊系統

　　資訊科技日新月異，自從電腦發明不過百年，個人電腦（PC）商業化發明約四十年，智慧型手機廣泛運用約十年光景。資訊科技對一般人的生活產生翻天覆地的改變，也對產業界產生革命性的影響。休閒產業以服務為核心，更不能忽略資訊產業的改變所造成的影響，必須瞭解它、利用它，才能立於不敗之地。

第一節　資訊管理的層級與類別

一、資訊系統的分類

　　資訊科技的興起創造20世紀末的經濟繁榮，也改變了企業經營的方式：資訊系統（information systems）不但在商業上及其他組織中提供作業上及管理上的支援，良好的系統更提供企業一個競爭的利器。基本上，我們把資訊系統分成為三個等級：作業支援系統（Operation Support Systems, OSS）、管理支援系統（Management Support Systems, MSS）以及策略資訊系統（Strategic Information System, SIS），而每個系統之下又有子系統。

　　作業支援系統包括了交易處理系統（Transaction Processing Systems, TPS）、作業控制系統（Process Control Systems, PCS）、辦公室自動化系統（Office Automation Systems, OAS）。管理支援系統則包括了管理資訊系統（Management Information Systems, MIS）、決策支援系統（Decision Support Systems, DSS）以及主管資訊系統（Executive Information Systems, EIS），如圖**9-1**所示。

　　由於資訊系統中各子系統所支援的組織階層不同、不同之組織階層的管理者所扮演的角色不同，所需要的資訊內容也有異，所以我們也有必要瞭解他們所扮演的角色以及所需的資訊內涵。

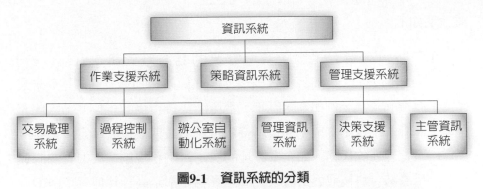

圖9-1 資訊系統的分類

資料來源：修改自榮泰生（1997）。《管理資訊系統》，頁12。台北：華泰書局。

二、組織階層與資訊特性

組織有三個管理階層，如**圖9-2**所示。

1.策略規劃（strategic planning）階層，又稱高階管理階層。
2.管理控制（management control）階層，又稱中階管理階層。
3.作業控制（operations control）階層，又稱作業階層或基層。

資訊系統包括了作業支援系統、管理支援系統與策略資訊系統，這三個子系統在組織中所支援的組織階層不同，茲將各組織階層的資訊特

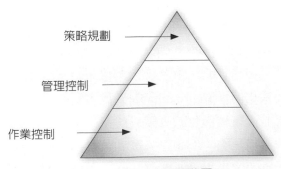

圖9-2 管理階層

資料來源：修改自榮泰生（1997）。《管理資訊系統》，頁13。台北：華泰書局。

性說明如下：

1. 策略（高階）規劃階層所需要的是策略資訊（strategic information）。策略資訊是未來導向的（亦即所涉及的都是與未來有關的資訊，例如三、五年，甚至十年後市場的規模），因此充滿許多不確定的成分。策略資訊可協助長期政策的制定，這是高階管理者的任務。如企業設址的決定、財務規劃、人力資源的運用趨勢、科技進展對產業經營的影響等都是高階管理者（CEO或總經理、副總經理）的責任所在。而決策的時間幅度從數月到數年不等，端視決策本質而異。

2. 管理（中階）控制階層所需要的是管理資訊（managerial information）。管理資訊對中階管理或部門主管較為有用。這些主管的任務重點都是在戰術規劃及政策的執行，如工作流程的安排、銷售趨勢分析及預算分配等，其決策時間幅度多在數週到數月之間。

3. 作業（基層）控制階層所需要的是作業資訊（operational information）。作業資訊是短期、事務性與例行性的每日資訊。它通常是結構化而且事先定義好了的。如作業流程的績效、員工缺勤報表、帳務管理等。

各管理階層所需要的資訊不同，各管理階層所作的決策特性也不相同。決策的特性可分為結構化的（structured）、半結構化的（semi-structured）以及非結構化的（unstructured）。

利用作業支援是結構化的決策，這類的決策是基於已明定的規則進行，通常被稱為程式化的（programmable）或定型的決策。而需要策略資訊的高階管理者並沒有結構化的政策或決策模式可資依循；這種決策的本質是判斷、非結構化的，例如對公司的遠景預測是結合了經驗、眼光及判斷，並以此來決定未來可能影響公司的趨勢。這些決策並無固定公式或程序可資依循，故又可視為不可程式化的（non-programmable）或

不定型的。

　　管理階層與資訊的詳細程度有關。決策的時間幅度會隨著管理階層的提升而變得更長；而決策的不確定性也會隨著管理階層的提升而變得更高。基層管理者需要細密的作業資訊，以處理每日的結構化、例行性的決策。高階管理者以長期導向為主要的考量，故需要從不同來源的資訊進行全盤思考（如**表9-1**）。

表9-1　各管理階層的決策特性與資訊特性

管理階層	資訊特性	決策特性	決策時間幅度	決策不確定性	思考幅度
策略規劃	戰略計畫所需的策略資訊	非結構化	長	高	寬
管理控制	戰術計畫所需的控制資訊	半結構化	中	中	中
作業控制	每日作業、交易過程的資訊	結構化	短	低	窄

資料來源：修改自榮泰生（1997）。《管理資訊系統》，頁15。台北：華泰書局。

　　我們可再以資訊的來源、範圍、整合程度、時間幅度、及時性、所需正確度、使用頻率、數量、類型這些資訊的特性，來比較組織三個階層所需資訊的差異性（如**表9-2**）。

表9-2　各管理階層所需的資訊特性

資訊特性	作業控制	管理控制	策略規劃
資訊來源	內部的 ◄	─────►	外部的
範圍	界定清楚的、狹窄的 ◄	─────►	廣泛的
整合程度	詳細的 ◄	─────►	整合的
時間幅度	歷史的 ◄	─────►	未來的
及時性	高度的 ◄	─────►	過時的
正確性	高度的 ◄	─────►	低度的
使用頻率	高度的 ◄	─────►	低度的
資訊數量	大量的 ◄	─────►	少量的
類型	定量的 ◄	─────►	定性的

資料來源：修改自榮泰生（1997）。《管理資訊系統》，頁16。台北：華泰書局。

三、組織層級與資訊系統

　　資訊系統中各子系統的差別在於解決問題的目的與性質。在一個企業中，由於不同的組織階層所解決的問題本質不同，所以應以不同的、適用的資訊系統來支援。

　　在組織的基層（或稱作業控制階層），例如第一線服務人員的課／組長、領班、後勤單位的課／組長這些人，工作是由資料處理DP（database processing）及MIS來支持。中級階層（或稱管理控制階層），例如前檯的主任、部門經、副理，工作是由MIS所支持。公司的高級階層（或稱策略規劃階層），例如總裁、總經理、副總經理，其工作是由資料處理DSS、EIS、SIS所支持（如**表9-3**）。

表9-3　資訊系統支援組織各階層的情形

組織階層	所支援的資訊系統	備註
策略規劃（高階）	DSS、EIS、SIS	
管理控制（中階）	MIS	MIS為支援中階管理者為主
作業控制（基層）	DP、MIS	DP通常被視為是OSS的一支

資料來源：修改自榮泰生（1997）。《管理資訊系統》，頁17。台北：華泰書局。

第二節　內部資訊系統的基本規劃

一、策略資訊系統

　　策略資訊系統（SIS）是指該系統在公司的運用上可以發揮並扮演策略資訊的角色，它涉及到如何利用資訊來發展產品及服務的創新或包

圖9-3　資訊系統支援組織不同階層

裝，以及如何使得公司在國內或全球競爭中獲得競爭優勢。廣義而言，SIS可以是任何形式的資訊系統（如TPS、MIS、DSS、EIS等）。例如聯邦快遞公司（Federal Express）的線上產品追蹤系統，可使該公司獲得市場的支配性；美林證券集團（Merrill Lynch）的客戶現金帳管理系統（customer cash management account system），使得該企業保持市場領導者的地位。

二、管理支援系統

　　只要是能夠提供有效資訊以支援管理者進行有效決策的資訊系統皆稱為是管理支援系統（MSS）。在1960年代開始萌芽的MIS事實上是MSS的一部分。但是在企業上，MIS儼然是其他系統（如DSS、EIS）的代名詞。管理支援系統包括了管理資訊系統（MIS）、決策支援系統（DSS）以及主管資訊系統（EIS）。MSS的組成因素如**圖9-4**所示。

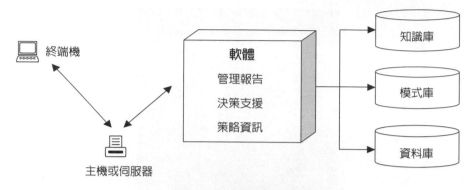

終端機

軟體

管理報告

決策支援

策略資訊

知識庫

模式庫

資料庫

主機或伺服器

圖9-4　MSS的組成因素

資料來源：修改自榮泰生（1997）。《管理資訊系統》，頁35。台北：華泰書局。

(一)管理資訊系統

MIS是一個整合的（integrated）、電腦化的（computer-based）、人機互動的（man-machine interactive）的系統，它的主要目的在於支援企業的中階管理者、基層管理者的作業與決策。MIS透過了各種決策模式，提升了中階及基層的各個功能領域（行銷、人事、財務、作業管理、研究發展管理、資訊管理等）的決策品質。

MIS可從資料庫中萃取自作業、交易處理系統所更新的資料庫資料（例如文字、圖形、圖像、聲音等），並將輸出的資訊儲存在資料庫中（或螢幕中顯示出來，或直接由印表機列印），以滿足中階及基層管理者各種方式的輸出要求。MIS的資訊內容設計事先由管理者明確的定義，所以可以完全的滿足他們的資訊需求。MIS提供資料的時機有三：(1)定期性的（periodic）；(2)及時性：在管理者提出要求時（on demand）；(3)當例外事件發生時（例如銷售額低於預期的3%）。MIS的組成因素如**圖9-5**所示。

(二)決策支援系統

DSS觀念在1970年代引入企業中，它是支援而非取代決策活動的系

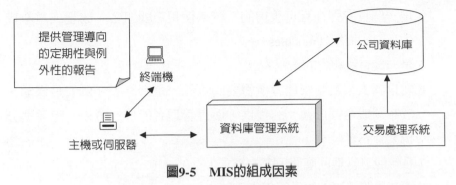

圖9-5　MIS的組成因素

資料來源：修改自榮泰生（1997）。《管理資訊系統》，頁36。台北：華泰書局。

統。這個響亮的名稱使得系統發展者將其所發展的資訊系統都被掛上DSS之名，例如程式設計師將他們所設計的「報表自動產生系統」稱之為DSS；試算表（spreadsheet）及資料追蹤系統等。

　　專門協助高級管理階層解決問題的決策支援系統是管理支援系統的一支。決策支援系統係針對半結構化的決策問題，並利用模擬及決策模式，以交談方式透過不斷地試誤（trial-and-error）之後尋找最佳的解決方案。透過決策支援系統的輔助，管理者可以將經驗、判斷、洞察力整合在一起，強調親和性（friendly）。

　　決策支援系統是一個進步的交談式電腦化系統，它具有相當的彈性、及時性，並能向管理決策提供直接的支援。由於DSS是一相當新進的技術，同時又受到電腦硬體設備與軟體快速成長的影響，因此使得有關DSS的定義可以說是「眾說紛紜，莫衷一是」。如果以狹隘的眼光來看，即使是口袋型電腦PDA也能支援某種決策。所以，我們有必要界定DSS應具有的特質：

1.交談式的系統。
2.決策者能使用類似英語的文字或口語對電腦下達指令。
3.系統允許以管理者的概念、字彙及其對決策問題的定義來進行對話。

4.是一個具有彈性且可改編的系統。使用者能組合、改變或重新排列不同的模組（modules）。

5.是一具有親和力的系統。

6.能以圖表來展示管理者所需要的資訊。電腦圖表（例如長條圖、散布圖或是圓形圖）的提供，使得管理者能快速審視、瞭解與分析大量的資料。

7.系統能適當地回應使用者的需求。

8.能在決策過程中給予管理者適時支援。

9.是支援管理者的判斷，而不是加以取代。

10.可以改善決策制定的效能而非效率。

11.決策的過程通常不是用已標準化且定義好的問題、目標與解決方案來使系統自動操作的過程，而是一種能解決非結構化問題之彈性的過程。

(三)主管資訊系統

主管資訊系統，或稱高級主管資訊系統（EIS），顧名思義乃是支援高級主管作決策所需而設計的資訊系統。因此，主管資訊系統的功能及特色要能反映高級主管作決策所需的資訊、決策風格及操作習慣等。主管資訊系統的特點如下：

1.易於操作（視覺式的視窗畫面、滑鼠操作、多媒體支援功能等）。

2.強大的彩色圖示能力，並能凸顯出問題的重點。

3.可以配合個別主管的決策風格適度調整（個性化）。

4.可及時的提供資訊以解決突發的問題。

5.強調凸顯出例外的情形，尤其是重大的例外情形（如實際情況與目標相差在5%以上）。

6.可以摘要資訊、過濾不必要的垃圾資訊，並追蹤（drilling down）

關鍵資訊，以期找出問題的眞正核心所在。

7.廣泛的外部資料（如供應商、競爭者、代替品、潛在進入者、產業及總體經濟資訊）。

　　EIS吸引人的部分是其線上互動式的功能，它允許最終使用者操縱決策模型，以尋求特定問題的解答。有些人認爲，高級主管一般多不喜歡冷冰冰的電腦，那麼EIS所發揮的功能必然有限。其實在經過心態調整及有效訓練之後，高級主管應能夠馬上學會使用鍵盤及滑鼠。事實上，這些顧慮可由高敏感度的觸控式螢幕、視覺化的人機介面、線上輔助說明、聲音辨識及物件導向之視窗操作環境的強大功能一掃而光，專注在關鍵性的策略問題上。桌上型電腦將會像電話般成爲通用的決策工具。

第三節　作業支援系統

　　作業支援系統包括了交易處理系統（TPS）、過程控制系統（PCS）與辦公室自動化系統（OAS）。

一、交易處理系統

　　交易處理系統（TPS）是記錄及處理企業進行商業交易所產生的資料。典型的例子是商業上的「進銷存」（進貨、銷貨、存貨）的資料處理，處理之後可對進貨、銷貨、存貨的資料庫加以更新。這些資料庫中的資料也可以被管理資訊系統、決策支援系統與主管資訊系統進一步使用。

　　交易處理系統也可以產生各種不同的資訊以供企業內部及外部使用。例如銷貨收據、客戶資料、採購單、薪資、稅單及一般財務報表等。

　　交易處理系統以兩種方式來處理交易：(1)批次處理（batch processing）；(2)及時或線上處理（real-time or online processing）。

在批次處理中，交易資料（或進貨資料、銷貨資料）是在一段固定的時間內先累積，然後再定期（如每天晚上七點鐘處理一次）加以處理。在及時處理中，只要一有交易發生，馬上連接主電腦加以處理。例如在銷售點系統（point-of-sale system, POS system）可以使用電子收銀系統，將銷售資料透過通訊網路傳遞到區域性的電腦中心，伺服器可將這筆交易資料進行及時處理或批次處理。

以下舉一個例子來說明銷貨交易處理系統。原始資料在客務櫃檯或餐飲部門結帳櫃檯的銷貨交易處理系統中，透過POS終端機輸入電腦，然後經過銷售交易處理、資料庫更新、查詢／回應處理，最後透過終端機、工作站或個人電腦顯示結果（如圖9-6）。

二、作業控制系統

作業支援系統也對於作業流程的控制情形提供例行性的支援。例如在作業流程的控制中，提供到目前為止預計到達顧客比率、什麼工作有延遲的現象、延遲多久等；或者是自動化的存貨重購點決策，存貨在低於安全量時可自動下達訂單。

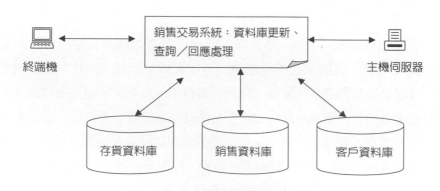

圖9-6 銷貨交易處理系統

資料來源：修改自榮泰生（1997）。《管理資訊系統》，頁34。台北：華泰書局。

三、辦公室自動化系統

辦公室自動化系統（OAS）涵蓋了支援辦公室人員（主管、專業人員與秘書等）每日執行例行活動的整合性系統。辦公室自動化系統包括：文書處理、試算表、資料處理／資料庫管理系統、智慧型工作站、區域網路／電子郵件／語音郵件、影像處理系統等。

第四節　休閒事業資訊系統整合思考實例：餐飲部門

不管是星級飯店的餐飲部門或知名連鎖餐廳，目前很普遍裝置了電腦化的資訊系統，對每日的作業加強控制。在接受點菜後，侍者會利用終端機輸入點菜內容。菜單會傳到印表機來處理。冷食項目的印表機印沙拉、三明治；熱食項目的印表機印熱點或主餐；點心項目的印表機印餐前酒、主菜、飯後甜點、咖啡；吧檯列印飲料與酒類。如果餐點賣完了，其資訊會立即顯示在螢幕上，以便及時更換菜單。軟體的特色是將用餐分為食物與人工兩項成本，同時也產生日報表，顯示菜單上各個項目被點食的比例。這套系統以作業支援系統為設計基礎，部門經理希望資訊部門能進行改善，以便支援管理資訊系統，甚至策略資訊系統。

一、全盤性思考

對餐廳經營管理而言，在策略、管理及作業決策方面各需要何種資訊？這些資訊對每一決策層級有何貢獻？（如圖**9-7**）

圖9-7　策略系統與資訊系統

(一)策略規劃層面

　　策略規劃層面所需要的是具有未來導向的策略資訊（與未來有關者），它不具例行性，因此有著許多不確定的成分。策略資訊可協助長期政策的制定，幫助高階管理者達成其任務，而使公司在策略運用上能充分發揮功能及扮演其角色，它涉及到如何利用資訊科技來發展產品及服務，以及如何使得公司在國內甚至是在全球的競爭中獲得競爭優勢。關於下列的資訊，都可視為策略資訊：

　　1.外包連鎖經營的可行性。

　　2.垂直整合的經濟效益。

　　3.季節性因素。

　　4.投資回收期的長短。

　　5.競爭者加入及退出市場。

　　6.科技對企業經營的潛在影響。

7.提升品質及競爭力。

8.周圍商圈的變遷。

9.周遭交通便捷性。

10.社會結構的變化。

11.企業形象建立及維護。

12.政府法律規定與維護。

(二)管理支援層面

　　管理支援系統對中階管理或部門主管較為有用，提供戰術規劃與政策的施行，以達成預期目標。管理資訊可透過管理資訊系統（MIS）而獲得所需的資料，MIS是一個整合性的、電腦化的、人機互動的系統，透過了各種決策模式，提升了組織中的中／低階層的各種功能領域的決策水準，它提供的時機有三：(1)定期的；(2)管理者提出要求時；(3)例外事件發生時。而管理資訊層面可朝下列幾項進行思考：

1.營業額分析。

2.工作排程。

3.預算分配。

4.菜單規劃。

5.促銷手法。

6.廣告方式。

7.在職員工訓練。

8.新進員工教育。

9.員工服務態度與績效考核。

10.財務規劃與控制。

11.進貨成本的控制。

12.客戶意見的處理。

13.內部裝潢及布置。

(三)作業支援層面

作業資訊是短期、在作業事務上所使用的每日資訊。它通常是結構化而且事先定好了的。可透過作業支援系統（包括交易處理系統、過程控制系統、辦公室自動化系統）來提供，用以記錄及處理交易所產生的資料，並對作業程序的控制情形提供例行性的支援等。作業資訊包括下列各項：

1. 員工出缺勤紀錄。
2. 員工工作流程設計與指派。
3. 客戶信用的確定（信用卡的使用）。
4. 生鮮水果的進銷存。
5. 常客的資料庫。
6. 上菜速度的控制。
7. 員工工作延遲現象。
8. 菜色及品質的確保。
9. 客戶訂位資料的執行。
10. 現場衛生及清潔。
11. 點菜比例的分析。
12. 帳單金額的正確度。

二、系統檢討

這套系統是DPS或MIS？要成為完整的MIS，需要哪些功能或條件？

DPS（資料處理系統），著重資料的供給面，重視效率、成本控制及事務人員工作的自動化；對重複性決策（如食物及人工成本的計算、點菜比例日報表、帳單的計算）而言，資料處理是十分理想的。

MIS（管理資訊系統）所解決的是程序、決策規則、資訊流程可以

事先定義的結構化任務；使用電腦化的資料處理時，可以降低成本、減少回覆時間，以及節省人力資源（如依菜單而分不同項目列印、餐點賣完了會有立即訊息顯示以便更換菜單）來增進效率；經由報表的提供來提升中階、基層管理者的決策品質，管理者可以藉由這些資訊選擇可行方案，並據以採取行動。

　　本個案的系統原屬陽春型的MIS，若要成為完整的MIS，則需要具備前述過程控制系統中的種種功能。

三、對服務與管理的衝擊

　　企業在面臨科技日新月異的今日，電腦化已是不可避免的趨勢，資訊系統應用在餐廳管理方面，也已經不是新鮮事，除了對外可以增加競爭優勢（如目前已有餐廳利用客戶自行點菜來吸引客源等），對內更有節省人事成本、提供服務品質、增加工作效率、減少人工錯誤率等優點；在服務方面，可提供精確的菜單並避免賣完時還讓客戶點菜，造成供不應求的窘況，更可以因此而免除了不必要的客戶抱怨，增加顧客滿意度，間接提升服務品質，而清楚的帳單也可以弭平客戶不必要的疑慮；在管理方面，由於新制度的引進勢必會帶來改變及適應的問題，所以管理者除了必須身先士卒，學習熟練地使用系統外，更要支持與鼓勵員工表達使用感想，以期找出更完備的系統。而資訊系統要成功，必須注意下列各點：

1.應該清楚地界定所要解決的問題。
2.有效的系統設計。
3.系統發展的管理。
4.稱職的MIS人員。
5.與使用者及管理當局溝通。
6.高階主管的支持。

第五節 策略性行銷資訊系統

　　企業經營是否成功不但繫於內部管理的合理化與效率化，亦必須考量外部競爭性的管理。由於近十年來智慧型移動科技裝置（以智慧型手機為核心）暨應用程式（APP）、通訊軟體日新月異的發展，資訊管理的設計過去多數內部管理為主軸進行設計，目前則與外部行銷結合，形成一項行銷利器了。

一、O to O（或稱O2O）的時代來臨[1]

　　O2O（Online to Offline）營銷模式又稱離線商務模式，是指線上營銷─線上購買，帶動線下經營─線下消費。O2O提供信息、服務預訂、透過打折促銷等方式，把線下商店的消息推送給網路用戶，從而將他們轉換為自己的線下客戶。這就特別適合事先蒐集相關資訊，又必須到店內消費的商品和服務，比如旅館、餐飲、主題樂園、休閒俱樂部、購物中心等休閒觀光產業。2013年O2P營銷模式出現，正式將O2O營銷模式帶入了休閒產業管理進程當中。

(一) O2O的發展背景

　　隨著網路2.0的快速發展，電子商務模式除了原有的B2B、B2C、C2C商業模式之外，2013年來一種新型的消費模式O2O已快速在產業界發展起來。對照過去十年成熟發展的B2C商業模式下，買家線上買下商品，賣家賣出商品，藉由物流企業把商品派送到買家手上，完成整個交易過程。這種消費模式適用在實體商品，不但發展很成熟，也被人們普

[1]本節部分參考自：智庫百科，http://wiki.mbalib.com/zh-tw/

遍接受，但是即使在美國這種電子商務非常發達的國家，線上消費交易比例也只占整體產值的8%，線下消費比例仍然達到92%。正是「眼見為憑」的概念，由於消費者大部分的消費行為仍然是在實體店中實現，尤其是休閒觀光產業，必須到場消費，把線上的消費者吸引到線下實體店進行消費的概念有很大的發展空間，所以有商家開始了這種O2O的消費模式。

(二) O2O營銷模式的特點

基本上，O2O的商業模式提供消費者與業者以下的方便：

◆O2O對消費者而言
1.獲取更豐富、更全面性有關商家的服務訊息。

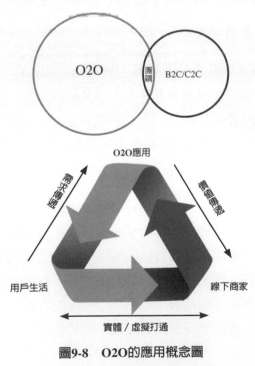

圖9-8　O2O的應用概念圖

資料來源：香港經濟日報。

2.更加便捷地向商家進行線上諮詢並進行預購。

3.獲得相對於線下直接消費更為便宜的價格。

◆O2O對業者而言

1.可以獲得更多、更全面性的宣傳和展示機會，吸引更多潛在客戶到店消費。

2.推廣效果可驗證、每筆交易可跟蹤。

3.掌握用戶個別數據並進行統計分析，大大提升對老客戶的聯繫服務與促進營銷效果。

4.透過線上的溝通、事先釋疑，更好瞭解消費者心理。

5.透過線上預訂等方式，有效安排經營流程、節約營運成本。

6.對拉動新品上市、新消息的發布更加快捷。

7.降低線下實體對商品展示的依賴，大大減少租金支出。

(三)O2O營銷模式的優勢

O2O營銷模式的基本好處在於：推廣效果透明度高、訂單線上產生、每筆交易可追蹤。讓消費者線上完成滿足初步資訊取得與比較，甚至下單的服務再到線下（實地）享受服務。

另外，O2O電子商務模式的優勢主要還體現在以下幾個方面：

◆對於實體供應商而言

以網路為媒介，利用其傳輸沒有時差、用戶數不限制的特性，透過線上營銷，增加了實體商家宣傳的形式與機會，有效降低了線下實體店面營銷成本，大大提高了整體營銷的成本效益，也同時減少對實體店面地理位置的依賴性。實體店面不但有效增加了爭取客源的通路，有利於實體店面經營優質化，提高競爭力。線上預付的方式，方便實體商家直接統計銷售額，以及線上促銷推廣效果，有利於實體商家合理規劃經營方針。

◆對於用戶而言

不用出門到實地勘訪,便可以線上方便的瞭解商家的信息及所提供服務的全面性介紹,還可以參考已消費客戶的評價;透過網路直接與商家線上進行諮詢交流,減少消費者的事前蒐集成本;重要的是線上購買服務,消費者能獲得比線下消費更便宜的價格。

(四)O2O和B2C的差異

B2C是Business to Customer的縮寫,中文簡稱為「廠商對消費者」或「商對客」。B2C是電子商務的一種模式,也就是通常說的商業零售模式,直接面向消費者銷售產品和服務。這種形式的電子商務一般以網路零售業為主,主要藉助於網路開展大量的線上銷售活動。典型的B2C即商家透過網路為消費者提供一個新型的購物環境——網路商店,消費者透過網路在網上購物、在網上支付。

B2C電子商務網站由三個基本部分組成:

1.商流:為消費者提供線上購物環境的商場網站。
2.物流:負責為客戶所購商品進行配送的物流系統。
3.金流:負責顧客身分的確認及貨款結算的銀行與認證系統。

代表網站:

1.ezTravel易遊網:機票/套裝行程/酒店之預訂與購買。
2.ezfly易飛網:機票/套裝行程/酒店之預訂與購買。

二、O2O:Web2.0+社群網站+APP之應用[2]

在網路時代爆發後,Web1.0已進階到Web2.0;商業模式從B2B、B2C、

[2]本小節部分資料取材自:行銷異言堂,https://taiwansmm.wordpress.com

C2C進步到O2O，總總新的商業模式跟應用模式隨著科技生活不斷演進。

而最近流行的O2O，更是在智慧型手機上網時代＋APP＋社群網路時代火燙燙的來臨。

O2O就是將虛擬網路上的購買或行銷活動帶到實體店面中。大家熟悉的台灣EZTABLE或美國的OpenTable、Uber都是成功案例。在現今的市場環境中，智慧型手機、手機上網、社群網路，三者的結合有著決定O2O策略能法成功的重大因素。

(一)智慧型手機＋上網扮演什麼樣的角色

根據Google做的相關調查，現代人平均一天有4.4小時的時間花在某個行動電子裝置上，其中手機、平板電腦、筆記型電腦、電視占了90%的使用量。

首先，網路搜尋（Search Engine Optimization, SEO）在網路世代中扮演著關鍵的角色。也就是搜尋引擎最佳化（SEO）的網頁可以在搜尋引擎中自然獲得極佳的被搜尋名次，被點選閱讀的機率必然大增，訪客

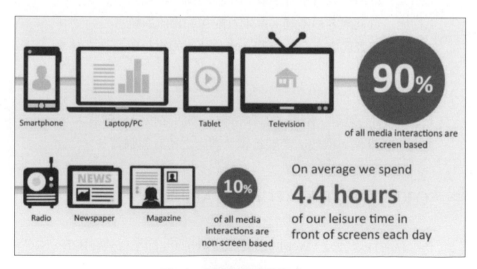

圖9-9　網路世代的資訊來源

資料來源：Google。

以及衍生的業務量也將大幅的增加。

　　也就因爲如此，在智慧型手機幾乎機不離身的情況下，要執行O2O行銷策略，絕對不能少了手機上網平台。

(二)跨平台間的整合

　　在網路世代，電視與傳統行銷廣告效益逐漸式微。根據Google調查發現：有81%在看電視的人，同時會使用手機。很明顯的只要電視節目間的廣告一開始播，大家就自然地把手機拿出來滑動。甚至有66%的人會一邊看電視一邊用行動電腦裝置。

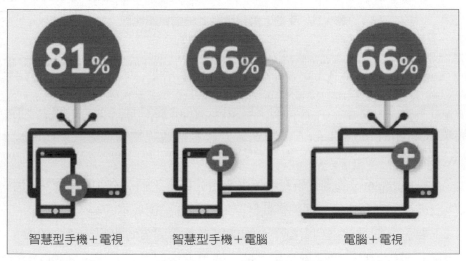

圖9-10　3C產品結合使用率

　　這意味著：帶給企業在行銷時候創造了「眼球革命」：到底怎麼抓住消費者的眼睛？

　　非但如此，現代人的購買行爲也產生了巨大的變動：透過手機消費的人也愈來愈多，Google研究發現，在手機上產生立即性購買的消費者已經高達81%。相比起透過電腦上的58%明顯高出許多，消費者透過手機上看到廣告或好康的商品更傾向於立即下手購買。

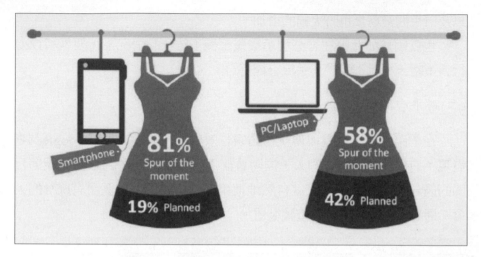

圖9-11　手機上網與電腦上網購買率比較

(三)社群網站的角色

　　基本上社群網站，包含的不只是Facebook粉絲頁、推特、噗浪、微博、Google+、YouTube、討論區，更還包括通訊軟體群組（如LINE、WeChat）。

　　在HubSpot做的調查研究中，企業的社群行銷預算在2013年已經超過傳統電視與實體行銷。而經營社群開銷已經占了總成本的44%。

　　要怎麼把這些來到虛擬平台的使用者，帶到真實世界，產生營收，透過社群行銷是一個關鍵。以下是三個重點檢視是否有機會推展O2O行銷：

◆公司網頁在手機上能不能有效觀看？

　　目前透過手機來瀏覽網頁的比例逐年攀升，但很多公司的網頁透過手機上看都是無法瀏覽甚至是破碎不堪的。如果想要有效推行O2O進行營銷，就更需要確認公司網頁能否在手機、平板上有效且漂亮地展示。

◆公司有沒有至少開始經營Facebook粉絲頁、討論區、YouTube頻道、通訊軟體群組、APP、e-mail行銷的其中一樣？

要進入O2O行銷，必定要給網路潛在消費者一個入口點，那麼在諾大的網路世界中，公司的商品或服務就必須占有一席之地。所有的O2O成功者，都有一個共同特點：努力經營SEO用心經營社群、誠懇分享資訊。

◆公司銷售策略是否有跟上潮流？

很多想要跨入智慧型手機、網路、社群行銷的公司，都會面臨一個共同的問題：公司內部只有一部分的人真的理解整個行銷手法、本質是什麼、其中實施的困難點在哪裡。因此，如果銷售部門，沒有跟行銷部門的策略做好溝通與實際連結，那就是白費力氣，浪費時間也浪費資源。因此，公司內部的有效溝通必定要落實，O2O的概念必須深植員工內心。根據HubSpot 2012年的年度行銷報告中指出：仍然有高達67%的公司的行銷部門，在執行社群行銷策略時，並沒有跟銷售部門做緊密的結合。

圖9-12　企業行銷預算配置圖

(四)購買行爲將無所不在，你的公司準備好了嗎？

目前已經有APP，能夠讓女孩子不在實體店鋪，而是虛擬購買衣服的時候，直接把自己試穿的照片拍下，並且透過條碼就記錄自己穿過的衣服。登入帳號，就會列出今天試穿的服飾，甚至更換花色、尺寸，輕鬆一鍵就能選購後送到家。如果有個APP可以在我們未到旅館（或渡假村）以前便能身臨其境，不但能預先瀏覽業者精心設計的網頁、預先觀看顧客評等留言，可以模擬選擇自己最合意的房型、內裝格調，設計自己的渡假套裝行程，包括套票、交通，只要一鍵便能預訂好所有行程。

這就是個智慧型行動裝置爲中心的網路世代完整的O2O體驗，結合智慧型手機、APP、網路雲端、公司社群平台，帶給顧客更便利順暢的消費體驗。以行銷管理的「效果階層模式」來看，溝通平台各有所擅。但通訊軟體與智慧型行動裝置的應用軟體APP似乎更貼近目前消費者的需求。不但在「暴露與注意—喜歡偏好」的功能上與傳統電子媒體不遑多讓，更在「促銷—特價—購買」行爲上貼近年輕族群，也在「溝通—建立顧客忠誠度」上略勝一籌。

表9-4　O2O應用平台的功能

平台別	暴露／注意	喜歡／偏好	促銷／特價	購買	確認／溝通	顧客忠誠
SEO網路搜尋	✓	✓				
公司網頁	✓	✓	✓	✓		✓
網路社群	✓	✓	✓			✓
e-mail	✓	✓	✓		✓	
通訊軟體	✓	✓	✓		✓	
APP	✓	✓	✓	✓	✓	✓

參考文獻

行銷異言堂，https://taiwansmm.wordpress.com

智庫百科，http://wiki.mbalib.com/zh-tw/

榮泰生，《管理資訊系統》，滄海書局，2004年。

第10章

休閒事業的作業管理

- 顧客服務觀念的演進
- 休閒事業的服務系統
- 休閒旅館提供的服務
- 休閒事業的作業管理
- 作業管理之一例：六福皇宮飯店

第一節　顧客服務觀念的演進

在北美，顧客服務的觀念在1960年代末期開始有了革命性的變化。企業主不再視顧客的意見如洪水猛獸、以利潤為唯一的經營目的；相反地，越來越多企業瞭解到，只有提供滿足顧客需求的服務品質，公司才能持續成長。獲利的多少，只是反映了企業的服務品質與顧客忠誠度罷了。

根據TARP公司的一項研究顯示，對企業提供的服務有怨言的顧客中，有20%的人不會再向該公司購買產品或服務。而根據《顧客服務的最佳實務》（*Best Practices in Customer Service*）一書指出，第一線員工在服務顧客時，最常犯以下的十種錯誤：

1. 把顧客對企業服務內涵的瞭解視為理所當然。例如俱樂部員工認為會員應該很清楚哪些服務是免費、哪些服務是收費的。
2. 淨講一些專業術語，讓顧客一頭霧水。例如旅館業員工對顧客全都講一些聽不太懂的英文（如旅館定價分為EP、CP、AP、MAP、DT、FT等），在台灣可能引起某些顧客的反感。
3. 說得太快，顧客必須再問一遍，浪費雙方時間，降低消費者滿意度。
4. 回答太短、太簡略，讓顧客還是一頭霧水。
5. 沒有主動解決問題，喪失增進消費者滿意度的機會。
6. 沒有顯露出在乎顧客抱怨的樣子，讓顧客覺得你是在為錢而工作。
7. 因為其他工作或是和其他同事講話而分心。最忌諱和其他同事講話而把公私時間混淆，不把顧客需求當一回事。
8. 打斷顧客的談話、搶話，或者是沒有專心傾聽。
9. 根據顧客的外貌或其他主觀因素，驟下判斷，錯估顧客的潛在購

買力。

10.和顧客爭執，甚至以教訓口吻回答顧客的疑問。

　　事實上，好的顧客服務不只是一種技巧，更是一種企業文化的表徵。要在公司內部建立重視顧客服務的文化，高階主管不僅要向員工清楚表達顧客對企業的價值，同時也需強調，提供高品質的服務是企業的首要任務。此外，企業應該提供各種訓練，傳遞「顧客至上」的理念，並協助員工瞭解如何面對各種狀況，以及在第一時間妥善地解決問題。亞都飯店的倒三角型組織思維：授權第一線員工在第一時間解決顧客疑慮，是值得肯定與效法的。

　　只要企業能給予顧客及時的回應，並妥善解決問題，原本怒氣沖天的顧客，也可能因此成為擁護企業品牌的死忠派。要把每一次解決顧客問題視為建立顧客滿意度的寶貴機會，而非只是單純地解決問題罷了。重要的是，要讓顧客覺得你在乎他的感受，努力為他解決問題。因此，擁有一個讓顧客充分抒發怨言的管道就顯得十分重要。例如申訴專線或信箱，且由專責主管負責並能妥善地回應顧客的問題，絕對不可以用應付的心態敷衍了事。

　　但面對怒氣沖沖的顧客，企業究竟該如何展現誠意？處理顧客抱怨的流程，往往因為企業規模的不同，可以有很大的不同。中小型休閒事業面對顧客抱怨時，需注意以下六個原則：

1. 以同理心對顧客的抱怨進行聆聽，澈底瞭解問題出在哪裡：顧客最恨他所抱怨的對象撇清責任，表示這是「別的人（部門）」的錯。不論誰先接到顧客的抱怨電話或當面申訴，都應該真誠的聆聽。
2. 體認顧客的抱怨，並誠心道歉：第一線客服人員立刻道歉，威力遠勝過於主管出面進行亡羊補牢的安撫。顧客要聽的是誠心道歉而非講理由。
3. 提供適當而可行的解決方案：第一線客服人員須讓顧客相信他有解決問題的能力和誠意，而非只是公事公辦或打官腔。

4.說話算話：絕不承諾做不到的事，不要讓顧客覺得客服人員所說的一切都是在敷衍、空口說白話。

5.如果錯不在顧客，應給予顧客合理的補償：光是道歉沒有用，還要提供補償的方法，顧客將因此感受到企業解決問題的誠意。

6.持續追蹤顧客反應：如果客服人員在解決問題後，仍繼續關心顧客的感受，顧客將會對該企業留下極為良好而深刻的印象。持續與顧客保持互動，也能讓企業監督目前問題解決的進度及品質，可說是一舉兩得。

如果在規模龐大、部門龐雜的大型休閒事業中，處理顧客抱怨，除了要具備上述六個原則之外，另需有嚴謹的服務規範、縝密的溝通管道及企業全面支援等要件。因此，一個能有效掌握及化解顧客抱怨的大型企業，通常具有以下的特點：

1.制定嚴謹的顧客服務規範，營造重視顧客需求的企業文化：企業應明定顧客服務所應遵循的執行細則，並透過高層主管的宣導及身教澈底落實。員工應掌握「嚴以律己，寬以待客」的精神。

2.提供客服人員解決問題的教育訓練：透過這類訓練，客服人員可以瞭解顧客經常遇到的問題，也知道在什麼樣的狀況下應該採取什麼樣的做法，兼顧處理的原則與彈性。

3.建立顧客申訴管道：應建立彈性的申訴系統及因應政策，讓顧客不需要穿越組織的層層關卡，就能順利解決問題。彈性的因應政策也可以給客服人員適當的權限，使他們在面對顧客投訴時，把握主動出擊、解決問題的契機。

4.全面支援第一線客服人員：大型企業講究的是分工合作，當第一線的客服人員面對因產品或服務瑕疵前來抱怨的顧客時，他們對顧客所承諾的解決方案，都需要客務、房務、行銷、公關或其他後勤部門的背書與支援，否則就會陷入空口說白話、孤掌難鳴的窘境。

5.建立重視服務品質的企業文化：若要企業全體員工有支援客服人員的共識，就要使「顧客至上」的理念成為企業文化的核心價值，使企業內的每一位員工都能呵護並執行這項理念。

　　許多大家所熟悉的品牌之所以屹立不搖，不是因為偉大的行銷廣告，而是因為有一群忠誠的顧客。為了維護這項得來不易的資產，提供傑出的產品或服務就成了企業的重點課題。企業必須非常重視服務人員的素質和訓練。第一線客服人員的傾聽能力、解決問題的隨機應變能力，甚至電話應對的技巧及平心靜氣的情緒管理能力等，都是基本的要求。

　　客服人員忌諱拘泥於死板的訓練或規定。如2007年起因為國際油價大漲，許多航空公司對旅客托運行李重量採取調降措施，從中可以賺取超重額外收入。但第一線人員態度僵硬、解釋不清，加上旅客對磅秤公正亦有存疑，常引起糾紛與不滿。不但讓旅客留下死要錢的不良印象，更可能因小失大，即使平時信譽極佳的公司，都可能信譽受損。

　　顧客服務，逐漸成為休閒事業與其他服務業未來的致勝關鍵或競爭武器。顧客導向時代，客服中心是企業與顧客溝通的重要管道。與客戶進行第一線接觸的顧客服務中心，正是21世紀企業追求競爭力的新利器。企業以往透過調查與訪談來瞭解顧客，是一種消極被動的方法，而且一旦顧客數量增加，就很難一一照顧。而客服中心就是一個與消費者直接溝通、蒐集資訊、瞭解顧客反映的管道。以往企業設立客戶服務中心，多半當成裝飾性門面，甚至只以一支消費者服務電話來充數。近年來，客服中心或整個公關部門逐漸被許多企業定位為策略部門。

　　「顧客服務可以成為企業創造競爭優勢的方式」，當產品上的差異愈來愈小時，企業的服務差異化將是致勝的競爭武器。據非正式統計指出，絕大多數顧客即使不滿意，也不會主動抱怨。只有4%的顧客會反映，96%的人通常掉頭就走，不再往來。客戶回饋能帶動企業創新，例如中信銀規定，只要有抱怨進來，一定登記編號，進行調查與處理，事

後不僅要回報處理結果，還要追蹤客戶是否滿意，最後彙整由客服部主管審核作業過程有無疏失，才能結案。是將顧客滿意視爲關鍵成功因素的最佳典範。

「消費者的使用經驗，就是很好的創新來源，可以改善產品或服務流程」。亞都飯店或許多世界一流的高級旅館之所以能在消費者心目中建立屹立不搖的地位，在於他們重視顧客需求，並將額外的個別化需求提供在往後的服務中。全球知名的防毒軟體公司趨勢科技，客戶服務中心在定位上，並不單純只做消毒服務，除了提供一般客戶服務與技術支援之外，還要取得顧客的回饋，再把這些反映或需求，整合到下一個版本的產品中。

要讓顧客服務成爲競爭優勢，關鍵之一在於使用適當的工具。早期僅靠人力服務的做法，不但成本高，能夠涵蓋的客戶量也少，引進通訊與電腦科技之後，將客戶服務作業流程與資料庫內容結合，可提供更快速顧客服務，使企業在無形之中增加了其他企業所無法具備的競爭力。

麗池飯店創辦人里茲曾說：「顧客永遠不會錯。」平民飯店創始人史塔特勒曾說：「顧客永遠是對的。」隨著時代的演變，這兩句旅館業的名言至今仍如警世洪鐘。針對「顧客永遠是對的」觀念，以下兩項做法可作爲參考。

一、建立重視服務品質的企業文化

首先，一家公司是否設有一些良好而值得貫徹的經營理念，藉以延伸它的服務策略，這是最重要的一件事。明確的經營理念，對於一家公司發展的影響頗鉅，每家公司都應該塑造自己的經營理念，從董事長到所有第一線服務人員，都應該拋棄情緒化的觀感，而以服務顧客爲優先。例如麥當勞的創始人科羅克就用了簡單的幾個字詮釋麥當勞的經營理念：「品質、服務、清潔、價值」；亞都飯店則是：「提供顧客難忘的經驗」。以上這些企業的經營理念雖然都只有簡單的幾個字，寓意卻

很深遠。有了明確而爲全體接受的經營目標，公司才能充滿活力，眞正的爲顧客提供良好的服務。

二、訂定可衡量的服務標準

我們以服務業爲例，微笑是一種禮貌，也是一種美德，當一家企業的從業人員，都能以微笑面對顧客時，這就成了這家公司的企業文化，也是一種可衡量的服務標準。此外，在禮貌上的標準，諸如：有沒有說一聲親切的「歡迎光臨」？有沒有眞誠的問一聲「您需要幫忙嗎」？說話時是注視著對方、望著地上還是側著臉對人？是否有保持不踩到腳的隨行距離等，都是可衡量的服務標準。

目前幾乎所有的披薩店在配送外賣的餐點上，都不可超過三十分鐘，否則就贈送折價券；亞都飯店的同仁在第二次見到同一位顧客時，就要能準確地稱呼對方的姓氏等，這些都是可衡量的服務標準。

以下列舉部分服務標準以供參考：

1. 以微笑進行溝通：認出顧客是誰，以微笑來表示很高興再見到你。
2. 友善的肢體語言：以握手或良好的肢體語言表示很高興再見到你。
3. 良好的言語溝通：先打招呼、稱呼姓氏，以對方所居住地點及對方所屬的組織團體爲話題交談。
4. 美好的視覺溝通：標示或招牌的製作讓顧客感到安全感或輕鬆氣氛。
5. 體貼的印件溝通：以顧客易懂的文字書寫歡迎詞、型錄、契約與指南。
6. 溫馨的接待環境：製造溫馨舒適的氣氛來搭配所從事的服務項目。
7. 接待的持續性：應對進退有始有終。
8. 接待人員的應變能力：能答覆顧客的問題，能處理偶發事件。

在美國和日本有爲數不少的百貨公司、超市及量販店，對於同仁與

顧客之間的對待關係制定了兩個規則，值得國人深思和借鏡：

> 規則一：顧客永遠是對的。
> 規則二：如果顧客果真是錯了，請回到規則一。

企業對市場的導向由生產的觀念到產品的觀念，演進到消費者的觀念歷經了上百年。以往公司只注意到生產品質優良的產品或是採取積極的銷售與促銷，利潤是公司最終的目標。然而，這種觀念已經漸漸不能被消費者所接受，取而代之的新觀念是為顧客服務的觀念：沒有顧客的滿意就沒有企業的利潤。越來越多企業瞭解應該關心你的顧客，而非關愛你的產品，盡力使顧客的花費充滿價值與滿意，並提供滿足顧客需求的服務品質，公司才能夠持續的成長。

一般而言，企業必須對顧客的要求有所回應，這些要求可能包括顧客的需要（demand）、欲望（want）及顧客的潛在需求（need）。為何滿足顧客的需要如此重要？這是因為企業銷售業績主要來自兩大消費族群：全新的顧客與老顧客。然而，吸引新顧客的成本顯然要比留住一位老顧客來得更高。因此，「如何留住老顧客」要比「如何吸引新顧客」來得重要，而要留住老顧客的心，其關鍵便在於滿足顧客的需要，甚至企業應該以「取悅」（delight）顧客為宗旨。

因此，在公司中建立起「顧客至上」、「以客為尊」的文化至為重要。例如L. L. Bean公司便在其公司的工作手冊上及辦公室的四周張貼以下標語：

> 顧客不需要依賴我們……，但我們非常仰賴顧客。顧客並不會造成工作的阻礙，因為顧客正是我們工作的目的。我們對顧客的服務並非是施惠，而是顧客賞賜機會讓我們能為他們服務。

藉由這種隨時提醒員工的方式來教育員工，使得顧客至上的觀念能夠順利的擴展。

企業應該定期地檢討顧客的滿意水準，並設定其改善的目標。3M公

司曾宣稱，該公司產品創新的構想，約有三分之二是來自顧客的訴怨或建議。有些公司根據每期針對顧客抱怨的人數與型態之統計，作為其衡量顧客滿意程度的依據。然而，事實上，約95%不滿意的顧客並不會表達其抱怨的態度，大多數的人皆僅會停止購買而已。因此，公司較佳的做法是：建立顧客申訴之便利的管道。例如寶鹼公司與六福皇宮飯店即採用「訴怨專線電話」。然而光是傾聽顧客的心聲是不夠的，最重要的是要對這些怨言給予具體的回應。

在對公司有怨言的顧客中，如果其怨言受到重視而且被適當解決，則約有54～70%的顧客會再度光顧。更值得注意的是，一旦這些顧客獲得滿意的答覆，則平均每個人會向其他五位朋友訴說這種滿意的結局，無形中擴張了消費者滿意度的版圖，而這正是公司所企求的成果。

圖10-1　休閒事業的服務作業管理有不同的面向

第二節　休閒事業的服務系統

服務系統、從業員工與消費者構築了休閒事業的服務鐵三角。本節將介紹服務系統的內涵與架構。

一、服務系統的內涵

服務系統包括哪些項目？例如在一座主題遊樂園中，服務系統大致包括各種實體設施（如售票處、入園區、園區、各式景觀、餐飲設備、清潔單位），以及其他各種使整個樂園能夠順利運作的活動。這套服務系統還包括一些不顯眼的活動，例如食品的採購、處理與儲存。顧客可能從未看到這些活動以及其他構成整套服務系統的主要元素，但它們卻深刻影響到服務能否順利提供。

服務系統的關鍵為是能否善待顧客。不能善待顧客的服務系統，是以員工的方便為主，而非顧客至上的服務系統必遭至失敗的命運。有效的服務系統，能體現服務策略的宗旨，它必須以顧客的需求、期望和購買動機為起點和結束，才稱得上是一個滿足顧客需求的系統。

狄布魯克（F. Stewart Debruicker）和蘇瑪（Gregory L. Summe）提出「顧客經驗因素」（the customer experience factor）。根據他們所做的分析，認為顧客對某種產品或服務的經驗越多，越能察覺本身的需求以及可以用哪些方式滿足這些需求。顧客並非全都一樣，他們的需求和購買動機會隨著對某種產品和服務經驗的增加而改變。我們可以把顧客分成兩類：一種是對你的產品和服務缺乏經驗的人；另一種是對你的產品和服務經驗豐富的顧客。

當一位顧客逐漸變得有經驗時，他的需求會開始改變，期望升高，並且變得比較挑剔。但企業可以對產品和服務加以「修飾」，針對經驗

等級不同的顧客提供不同等級的服務，免得在招來無經驗顧客時，卻丟掉了有經驗的顧客。

對服務的期望，顯然會影響到滿意的程度。消費者對提供服務的企業所設定的期望，常以達到企業的承諾或業界平均期望的實際達成程度，而決定我們將來是否願意再跟這家企業打交道。企業領導人在設定顧客對服務期望時，一定要仔細衡量自己是否能做到。

歐洲的服務管理專家諾曼（Richard Normann），對於期望達到與否，消費者所產生的反映，提出以下的說法：

> 當整套服務未能達到我們根據以往的經驗或公司的承諾而產生的期望時，我們會感到不滿。身為消費者，我們往往受到習慣或期望的導引，以致很少注意所得到的服務是正常、很好或極佳。我們到餐廳，會期望食物美味可口，服務親切有禮。我們期望在機場辦登機手續時，等待的時間不會太長。當我們得到正常的服務時，通常會不假思索地接受，而水準之下或不符期望的服務，則會引起我們的注意。我們一般都會理所當然地接受期望水準之上的服務；反之，如果服務在某些方面不符合我們的期望，我們會立刻指出這一事實，並有所反應。

顧客多半只在所得到的服務未符合期望時，才有所反應；而且當他們對某一服務感到不悅，往往會反應過度。如果所得到的都是壞消息，我們可能無法分辨究竟哪些地方做得對、哪些地方做錯了。在設計新的服務系統時，必須避免受這一因素的扭曲。

當所得到的服務不符合期望時，顧客固然會立刻表示不滿，但長期來說，同一位顧客會根據所有的因素判斷一家公司的服務。

有些人概略計算服務品質：「必須有十二個正分才能彌補一個負分。」但另外有人則認為這只不過是披上科學外衣，並辯稱不同的因素有不同的比重，不可一概而論。必須權衡各因素的輕重之後，才能判斷

某種服務是否可以接受並且值得再度眷顧。

最後的教訓是：「顧客的期望提高之後，通常就很難降低。」公司所承諾的服務，不管是周邊服務或核心服務，都必須是公司真正有能力做到的。

在服務管理中，「整套服務」（service package）的概念非常管用，「整套服務是提供給顧客的產品、服務與經驗的總合。」這個名詞起源於北歐，在評估服務水準時被廣泛地使用。

「整套服務」的概念提供了一套架構，使我們能有條理地構思服務提供的系統。整套服務由服務策略而來，構成你所要提供的基本價值；服務系統也必然來自對整套服務所做的界定。整套服務絕無神奇之處，大多數企業早已有成套的產品和服務。除了極少數例外，整套服務都是自小而大，自部分而整體，逐年演進形成的。

巴黎服務管理公司的諾曼，喜歡把服務分成「核心服務」（顧客希望得到的主要利益）與「周邊服務」（顧客附帶得到的利益）。北歐還有另外一種類似的劃分方法：「主要整套服務」與「次要整套服務」。

主要整套服務是你所提供服務的核心價值部分，是企業存在的基本理由。例如休閒旅館的核心價值是提供一個結合舒適、住宿、渡假的環境；主題樂園則是提供一個歡樂、休閒與安全的遊樂場所。如果缺少主要整套服務，你的企業就變得毫無價值。次要服務的功能是支持、補充及提高主要整套服務的價值。它必須事先經過細心安排，而非隨意拼湊的零碎服務。豐富的餐飲場所對都會型飯店而言是核心價值之一，但對主題樂園或俱樂部而言卻只是次要整套服務。

主要整套服務與次要整套服務應相輔相成，有助於以更具創意的方式來設計提供給顧客的服務。就一家休閒旅館而言，主要整套服務包括設備齊全的清潔客房與良好的休閒設施；次要整套服務則有喚醒電話、早晨咖啡和報紙、洗衣和擦鞋服務，以及往返機場的接送服務。

一項服務系統的主要與次要部分一定要劃分清楚。如果在相同的市場中有兩家公司競爭激烈，並且提供相同的基本服務，那麼勝過對方，

取得競爭優勢的唯一方法，就是提供額外的次要服務。亞都飯店之所以成功並非來自主要服務，它的地點並非優越、住房也非最豪華；而是來自優秀的次要服務——親切、溫馨與體貼的服務系統與態度。

一旦核心服務沒有問題之後，周邊服務就成為左右顧客購買決定的關鍵因素。在許多情況下，競爭者之間唯一可能的差別，就是周邊服務。A公司和B公司所提供的基本產品和服務，在顧客眼中經常沒有太大的差別。顧客會以周邊服務來判斷這兩種產品的相對價值。在市場居於最強勢地位的公司，往往正是周邊服務最齊全的公司。

有些旅館正試行各種周邊服務，以發掘哪些周邊服務可以吸引早已把核心服務視為理所當然的顧客。例如假日旅館的皇冠套房，就對商務房客提供個人電腦與貼心的商務祕書服務。

在設計整套服務時，要明辨「明顯利益」與「隱含利益」之間的區別。世界級餐廳提供無微不至的個人服務，即屬明顯利益。隱含利益是比較微妙的服務，例如在你帶同事或客戶到餐廳午餐時，領班能正確地稱呼你的姓氏，並知道你喜歡吃哪幾道菜。美味可口的食物是明顯的利益，而餐廳領班能喚出你的姓氏，就是一種隱含的利益。在某些情況中，周邊服務所提供的隱含利益，其重要性可能超過核心服務所提供的明顯利益。

在制定整套服務時，一定要明確瞭解並內化顧客的願望、需求與期望；對提供一套可以明確增強公司競爭地位的角度來設計服務系統。在本世紀的大部分時間中，大多數產業都把服務視為附帶的一件事：為打開商品銷路而設計的花招。「服務」很少被視為策略性利器，更不用說被當作一種企業來經營了。

在20世紀初，胸懷大志的工業家認為，「服務」這個名詞與女傭、跑堂及車夫之類「服侍別人」的行業脫不了關係。它絕不是未來的洛克斐勒、摩根和卡內基想要從事的行業。他們只有在接受別人的服務時，才會想到服務的品質。在這種背景下，服務系統的拙劣不堪，也就絲毫不足為奇了。問題在於他們任由這套系統自行「演進」。如果任由一套

組織系統自行演進，它必然以自己的方便為演進方向，也就是以內部作業程序需求為主，而忽略顧客的需求。

紐約銀行家信託公司資深副總裁雪絲崔克（G. Lynn Shostack）是當代的服務業專家。她對以上的看法深表同意，並在《哈佛商業評論》中說道：

> 服務不佳的例子俯拾皆是；各種調查都一再顯示顧客最不滿的就是服務。像麥當勞的速食服務和華德迪士尼的娛樂理念，可說是出自天才的傑作，難得一見，根本無法複製。

但是可笑的是，即使在目前這個以服務品質為導向的時代，全球各地都普遍要求高品質的服務，而我們多數企業卻對提供服務的系統毫無規劃。

二、服務品質的定義

所謂「服務品質」的概念是由顧客來決定的。學者葛龍羅斯（Gronroos, 1983）將服務品質區分為技術性品質（technical quality）與功能性品質（functional quality）。技術性品質指的是服務最終所提供的商品或服務內涵；功能性品質指的是提供服務的過程或是服務如何提供的。前者較為具體，容易衡量，例如休閒飯店所提供的房型、床的尺寸、衛浴設備與等級。有形服務產品容易量化，也容易被模仿。後者著重在服務過程與顧客互動的品質，不容易被模仿也成為業者在顧客心目中服務品質最大的差異所在。葛龍羅斯認為技術性品質是高服務品質的必要但非充分條件；維持高等級的功能性服務才是創造高服務品質的關鍵且是充分條件。

服務品質的高低繫於顧客對業者提供的服務內涵的感受，不易輕易衡量。帕拉蘇拉門（A. Parasuraman）、季沙梅爾（Valarie A. Zeithaml）

與貝利（Leonard L. Berry）（三人合稱PZB）（1985）將服務品質定義
為顧客對提供服務的期望與實際上的感受間的差異：

1.如果實際的服務感受符合期望，顧客所感受的服務品質是「令人
滿意的」。
2.如果實際的服務感受不符合期望，顧客所感受的服務品質是「不
滿意的」。
3.如果實際的服務感受超越期望，顧客所感受的服務品質是「遠超
過滿意的」。

摩根（Morgan, 1996）提出一個服務品質的概念圖（如圖**10-2**），明
確指出依據顧客對服務的期望與實際感受間的差距（gap）來決定服務品
質的好與壞。
顧客的期望可能來自：

1.品牌形象。
2.企業行銷做法。
3.他人的口碑效應。
4.顧客的親身體驗。

顧客的實際感受則來自：

1.有形服務（服務的正確性、專業性、即時性）。
2.無形服務（服務人員的儀容、態度、反應性、同理心）。
3.外在環境（服務的氛圍與當天的氣候）。
4.顧客個人特質與認知。

基本上有形服務約略等同於PZB的技術性品質、無形服務約略等同
於PZB的功能性品質。也因此顧客對服務的品質所感受的好與壞繫於期
望與實際感受間是否存在差距了。

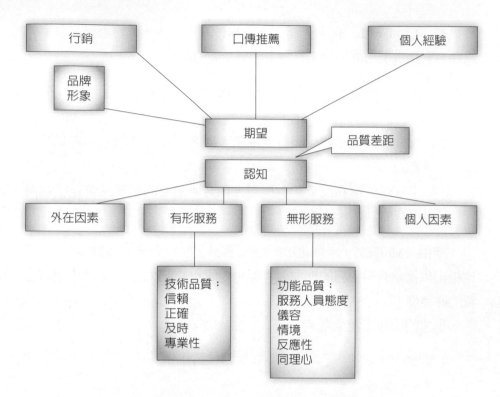

圖10-2　服務品質：顧客的期望和認知之間的差距

資料來源：Morgan, M. (1996). *Marketing for Leisure and Tourism*. London: Prentice Hall.

三、從業員工與服務系統

　　經過妥善規劃並澈底執行的服務系統有一個共同特色，那就是服務本身看起來一點也不複雜。原因是這套系統運作良好，提供服務的過程自然而順暢，讓你根本不覺得這套系統的存在。例如你到一座現代化的主題樂園遊覽，你可能會對園內的清潔，以及一片花團錦簇的景象讚歎不已：「哎呀！我真希望自己（城市／公司）的花園也能這樣。他們是怎麼做到的？他們一定有一批優秀的員工。」

　　實則不然。事實上，迪士尼、六福村、劍湖山世界等知名的主題

樂園，所僱用的亦不過是薪水極低的十幾歲青少年。他們怎麼會這樣稱職？靠哈利波特的魔法嗎？靠老闆的威脅利誘嗎？全都不是。

關鍵在於：整個園區清潔、無臭味以及美不勝收的景象，都是經過仔細規劃以及嚴格執行的結果。大部分主題樂園都有一群受過園藝訓練、士氣高昂的員工，但你絕對看不到他們，因為他們大都晚上關園後才開始工作。而維護園地的工作，則隨時都在進行，只是你很少注意到。有一群青少年不時在他負責的區域內梭巡，清除紙屑或菸蒂。迪士尼主題樂園甚至到處設有真空垃圾輸送管。你在園內絕對看不到有員工推著臭氣薰天的垃圾車緩步行進。

主題樂園還有其他普遍遵守的行為準則：從公司總裁以迄販賣熱狗的人，看到紙屑垃圾都要撿起來。他們都是在不經意間「你丟我撿」，遊客根本不會留意。

與此構成對比的則是毫無規劃的服務系統。這種沒效率的系統有一個共同的特色：以整個組織與員工的作業方便為主，而不是以滿足顧客需求為主。

所以消費者常常感受到為什麼廣告人員高喊的口號與第一線服務人員的表現經常是兩回事？

當顧客走進店內，卻遇到一個全然不同於期望的服務系統時，公司對廣告投入的巨資霎時便化為烏有。廣告的目的是把顧客引到店裡。然而一旦顧客跨進店裡，廣告就發揮不了絲毫作用，這時就要靠店員跑完最後一棒。

服務業與顧客接觸的那一剎那稱為關鍵時刻。「第一線員工能成事，也能壞事。」試想在一家高朋滿座的餐廳中，顧客對服務生說：「我趕時間，……」這位服務生打斷顧客的話說：「請你耐心等一等，我盡量快就是了。有很多客人還比你更早到呢！」聽到這些話，讓顧客感覺沒有溫暖、沒有幽默，當然最後不但沒有小費，還親自把企業聲譽打破了。

這是個危機事件——關鍵時刻已經被糟蹋了。如果侍者沒有打斷他

的話，這位顧客下一句要說的是：「菜什麼時候可以送來？」這位顧客並未表示他的不滿，只是說出他的特殊要求。最後他心裡想：「真後悔到這家餐廳，以後絕不再來了。」

在這個事件中，服務生與顧客都有道理，然而類似這種關鍵時刻，卻對業務造成重大的影響，例如這位顧客從此不再光臨了。

有些關鍵時刻對顧客格外重要。例如當顧客第一次踏進某家旅館。這一時刻如果處理得當，便可以強化顧客心中對這家公司的形象。如果處理不好，亦即對這種關鍵時刻毫無管理，則會使顧客留下惡劣的印象。

為了追求成長，第一線人員必須把顧客的需求擺在第一位。然而，無法做到這一點的企業卻比比皆是。服務人員如果態度不友善、不肯跟顧客合作，或對顧客提出的需求漠不關心，顧客也會以牙還牙。因為在顧客眼中，你就是公司。

缺乏進行頻繁人際接觸所需的成熟度、氣質、社交技巧和耐心的人，很難成為稱職的服務人員，這種人在日復一日都要接待顧客的情況下，往往受不了壓力而顯得不耐煩。無法應付廣泛人際接觸的第一線人員，會患上所謂的「人際接觸負荷過重症」（contact overload），內心對顧客懷有敵意，並且執行職務時變得「機器人化」，例如以機械化的口吻對顧客說：「謝謝，請再光臨！」或是略施小計整整顧客。

一位因為壓力太重而「機器人化」的餐廳服務生，在給客人端上一盤悶燙的食物時，可能忘記提醒客人盤子剛從烤爐拿出來，還很燙手；一位店員可能故意不透露有助於顧客購買決定的資訊，例如可以用更好的優惠價格結帳。我們很難指證這種服務「不好」，但它顯然缺乏為顧客著想的意願。

然而，優秀員工能使一切改觀。話說某一天下午，里茲住宿的旅館發生了一場小火警，他和許多房客都站在停車場觀看消防隊灌救。就在這一片混亂中，旅館餐飲人員設法在停車場擺上桌子提供咖啡服務以安撫顧客的心。

當房客都站在四周享用咖啡，同時等著看好戲上演時。里茲當時也有點看好戲的心理，他在伸手拿咖啡壺時，開玩笑地說：「怎麼沒有奶精？」那位年輕服務生滿臉驚愕地回應說：「請稍等一下！」然後轉身衝入煙霧迷漫的廚房，兩分鐘後拿著一壺奶精出來。里茲說：「這才叫做服務態度。」

當然，你不能以規章指定員工提供這一類的服務，但你可以創造一些條件，使員工樂意多走幾步路。「態度」是否出自內心，是否能教導？好像大有疑問。

態度訓練通常包括眼神的接觸、微笑、說話語調以及穿著等。很多員工都把這種訓練當成「微笑訓練」或「媚功」。更糟的是，這種訓練可能是由一位偽君子型的主管負責對員工督導實施，藉以使自己對待員工的態度變得合理化，但卻常訓練出一批會微笑說歡迎光臨的機器人。如果情況如此，倒不如去買一個真正的機器人還比較能搏得顧客的好感。

第一線員工確實需要知道如何應付發火的顧客，也需要知道對顧客要忍耐到何種程度，要如何安撫不耐煩的顧客，以及如何盡力補救錯誤，甚至需要學習一些心理學上自我防衛的技巧，但我們仍要強調，需要學習的不是「微笑」，而是如何「待人處事」。

我們可以把從事服務業的員工分成三大類：第一類是主要服務人員，跟顧客「直接和有計畫的」接觸；第二類是次要服務人員，通常是在看不到的地方為顧客提供服務，但偶爾也會跟顧客直接接觸；第三類則是所有的服務支援人員。服務業管理專家阿爾布萊特與詹克說：「如果你不負責顧客服務，你最好為服務顧客的人提供服務。」

千萬不要在顧客面前指責員工。在飯店櫃檯，「你怎麼那麼笨呢？」主管毫不猶豫地當著顧客面前數落第一線員工。在繁忙的假日，主題樂園售票處經理大感緊張，下令售票員：「別跟顧客扯些無關緊要的話。速度第一！」然後最高主管又開始接到更多的抱怨信，於是整個不良的循環又再次重演。

員工是休閒事業最重要的資產。第一線服務人員當然有必要接受訓練，但只有在他們認為有價值和有幫助時，訓練才能改進服務。經驗豐富的員工往往認為接受微笑訓練和態度訓練是一種羞辱。他們當中或許有人的確需要改進待人處事的技巧，但當公司服務系統並沒有改進時，這種訓練可能無濟於事。

第三節　休閒旅館提供的服務

本節以觀光旅館為例，說明休閒事業作業管理的要件與流程。旅館業提供的服務大約可以分成五大類：(1)餐飲服務（food and beverage）；(2)前檯服務（front office）；(3)房務服務（housekeeping）；(4)居家服務（house）；(5)特許商店（concessions）。

一般而言，五星級飯店皆會提供上述的五項服務，或甚至於額外的項目。由於消費者的需求一直在改變，市場的競爭迫使業者挖空心思迎合他們的需求。當然，額外的服務通常需要消費者自費的。以下說明五大服務類型。

一、餐飲服務

餐飲服務範圍相當大，從咖啡座到正式宴會都包括在內。

(一)餐廳

餐廳包括：

1.點心吧（snack bar）：可能在泳池畔或大廳旁。
2.咖啡座（coffee shop or brasserie）：通常在大廳旁供非正式聚會或
　打發時間之用。

3.主題餐廳（specialized á la carte restaurant）：例如日本料理、義大利餐廳或中國各省餐廳，通常位於離大廳不遠的低樓層。

4.宴會廳（fine restaurant）：具備完整的餐廳服務，餐具以銀製品為主，進入廳內之顧客需穿著正式禮服。

(二)飲料

飲料包括：

1.酒吧（bar or tavern）。
2.雞尾酒吧（cocktail bar or cocktail lounge）。
3.夜總會酒吧（night club bar）。
4.位於房間內的迷你酒吧（mini bar）。

(三)特定功能餐飲服務

旅館的餐飲部門針對顧客需求或非房客之特定需求，可以辦理下述的餐飲服務：

1.雞尾酒會（cocktail parties）。
2.晚宴（dinner parties）。
3.宴席（banquets）。
4.特殊宴席，例如結婚、謝師宴等。

(四)外燴服務

依外界之需求，旅館提供外燴服務（catering）：

1.私人聚會宴席。
2.空廚：滿足航班機上之飲食需求，如圓山空廚。

(五)客房服務

五星級飯店的客房內通常放置菜單，供房客點食早餐、中餐、晚餐

或點心。早餐通常需在前一晚告知何時用餐。高級旅館提供全時（full waiting）客房服務。

(六)企業外燴服務

有些飯店亦提供企業界特定需求之外燴服務：

1.會議（meeting）。
2.研討會（conferences）。
3.大型會議（conventions）。
4.展覽會（exhibitions）。

(七)娛樂

觀光旅館，尤其是渡假旅館，在酒吧或夜總會，通常會提供現場娛樂（entertainment）節目，某些渡假旅館在晚宴時亦提供此項免費表演，增加渡假休閒氣氛。

二、前檯服務

大部分的前檯作業皆已電腦化，多數的相關資訊皆可由電腦中查詢得知。茲將前檯服務所包括的內涵說明如下：

(一)預約

顧客所感受得到的前檯服務便是住房預約（reservations），旅館可以提供的服務有：

1.免費的服務電話（toll free）：提供免費預約電話可以吸引顧客的來客意願。
2.中央預約系統：對一些連鎖旅館，如假日酒店（Holiday Inn）、貝威國際旅館（The Best Western），顧客可以透過中央預約系統在

全球任何一家連鎖店進行預約。

3.加盟預約系統：對一些加盟旅館而言，如旗標（FLAG）國際連鎖
　旅館，顧客亦可透過任何一家加盟店進入總部的中央預約系統進
　行預約。

(二)接待

接待（reception）之服務內容包括：

1.進房服務：在良好的資訊系統中，顧客在到達時，所有相關資訊
　應已得知，因此進房服務應該有其效率性（efficient）與私密性
　（personal），這些資訊包括：
　(1)顧客姓名、地址與聯絡電話號碼。
　(2)來客人數。
　(3)預約內容。
　(4)是否已繳交訂金。
　(5)特殊需求，如嬰兒托嬰服務。
　(6)預訂房號。
　(7)良好的資訊系統尚可進行消費者分析，瞭解他們的特殊需求與
　　　偏好。

2.換房服務：如果顧客減少或是延長停留天數、更換房間，應盡可
　能滿足。

3.帳務：良好的電腦系統可以自動更新房客帳務資料，如電話費
　用、房內外餐飲服務等。

4.退房服務：在良好的電腦系統協助下，退房效率可以有效提升，
　但仍需提示房客檢查帳務的正確性。

(三)前檯出納

前檯出納（front office cashier）主要工作在於確保所有的交易項目正

確性與相關服務，例如：

1. 退房。
2. 保險相關服務：顧客可以將貴重物品做託管服務，某些旅館在客房內皆設有個人保險箱服務。
3. 外幣兌換：本國貨幣與重要外幣間的兌換服務。

(四)顧客諮詢服務中心

旅館的顧客諮詢服務中心（concierge）通常位於前檯或大廳，諮詢中心應準備豐富的相關資料，以親切的態度盡可能滿足顧客的需求。

1. 資訊提供：顧客可以在此獲得店內或地區性的相關資訊，如市區地圖或觀光手冊等。
2. 訊息保留：將所有訊息（如來電留言或信件）由諮詢中心保管、提醒房客領取。某些高級旅館會在電話上設計一個警示燈，以提醒房客。
3. 代客預約（bookings）：房客可以透過服務中心代訂旅遊活動或地區性戲院座位、租車等。

(五)總機

旅館的電話服務如同企業的神經系統，不但對外接通所有消費者或上游供應商的來電，對內亦需滿足房客的個別需求。

1. 地方與國際電話：房客從房內打電話至地方、長途或國際，電腦系統可以自動記錄通話時間、計算費用，合計入房客的帳戶中。
2. 一般性訊息：當房客有服務需求時，總機可以適當地轉接到正確的部門或服務人員。
3. 晨喚（wake-up call）服務：晨喚服務是總機的重要職責之一，目前皆由電腦控制，自動啟動晨喚。

(六)行李服務

行李員提供以下的服務：

1. 搬運房客的行李進房或退房。
2. 協助房客泊車或叫車服務。
3. 客房早報遞送。
4. 滿足房客其他臨時需求。

(七)顧客關係

對於位居旅館第一線的前檯部門，顧客關係非常重要，從房客進房到退房的任何一個環節，皆是從事顧客關係的時機，因此顧客關係理應由全體員工共同負責，而非只歸屬服務中心而已。

三、房務服務

房務部門提供的首要服務是客房的清潔服務與有效的房客洗衣服務。然而，房務工作的意涵在於讓房客有賓至如歸的感覺——「家外的家」。因此房務工作相當繁瑣，簡述如下：

1. 客房備品的準備：包括基本的盥洗用品，如香皂、洗髮乳、沐浴乳；基本的飲品：茶包或咖啡包暨添加品；基本的辦公用品、文具等。基本上，客房備品必須天天檢查，不可或缺。
2. 客房清潔服務：每日的清潔工作必須確實，諸如床鋪的整理、床單被單的換洗、盥洗室的清潔等。
3. 洗衣服務（laundry）：房客旅行在外，衣物的換洗是基本需求，因此，換洗袋與相關資訊必須讓房客觸手可及。房務部門每日收集房客送洗衣物並熨平送回客房。
4. 失物招領（lost and found）。

5.急救（first aid）。

6.花藝：高級旅館通常採用鮮花布置客房，以營造優雅的氣氛。

四、居家服務

居家服務意謂提供房客居家休閒與適當照顧的相關服務，某些旅館將之歸屬在「運動休閒部門」內。

1.休閒活動（recreational activities）：諸如游泳池、健身房、三溫暖、水療（SPA）、網球等活動皆屬於休閒活動。而某些渡假飯店則具有本身特色的休閒活動，如濱海渡假飯店著重在海上活動；滑雪勝地之渡假飯店則著重在滑雪活動。

2.商務中心（business center）：對一些商務旅客而言，商務中心提供齊全且便利的商用器材，有其必要性，如傳眞機、可上網收發 e-mail 的電腦等。甚至私人秘書或翻譯服務亦是商務中心可以服務的項目。

3.托嬰服務（babysitting）：尤其對一些年輕夫妻在渡假飯店中渡假，托嬰服務有其必要性。

4.保全（security）：對身處觀光或渡假飯店中的旅客而言，身家與財產的安全非常重要，因此良好的保全服務亦是必備的服務之一。

五、特許商店

對國際觀光旅館而言，讓房客賓至如歸，並且可以享受某種程度上的購物樂趣，是業者給消費者的承諾之一。

1.美容美髮。

2.租車服務。

3.鮮花店。

圖10-3　休閒產業的作業管理鉅細靡遺卻必須保留人性化

4.藝品店。

5.珠寶店。

6.名品時裝店。

7.化妝品店。

8.旅遊代辦。

除上述服務之外，可依業者的全盤設計與策略定位而適當調整。

第四節　休閒事業的作業管理

　　簡單地說，作業管理的目的在於讓顧客滿意，這其中包括軟硬體的完美配合。後者是操作性的工作，把份內的工作做到完美；前者則是一種「從業態度」，如何把公司的服務精神充分融入在服務精神上、表現在每一個環節的工作態度上，是所有從業員工努力的目標。茲以客房作

業管理爲例，說明作業管理的要點。客房作業主要包括以下幾個方面：

一、科學合理地計畫與組織客房部的業務運轉

在客房的行銷活動中，前廳處於起點，負責客房的銷售，而客房部則處於中間環節，負責客人投宿期間的大部分服務工作。客人住宿期間，在客房停留時間最長，接觸和享用客房服務的機會多、時間長，因此，旅館要投入相應的勞動力和發生相應的設備消耗。如何將接待服務工作科學合理地組織起來，既保證服務品質、滿足客人需要、提高客房出租率，又使物資消耗和接待任務保持合理的比例，是客房管理的一個重要內容。因此，首先要根據旅館計畫，制定客房部門計畫，確定服務品質、勞動定額以及物資消耗等經濟技術指標，做好人力調配計畫，同時，要制定和落實各項規章制度。

二、確保客房清潔衛生工作與接待服務工作的品質

客房服務進行過程中的管理，是保證服務品質的一個重要環節。

第一，在客房部計畫指導下，加強對各班組的組織及管理，對服務人員的每一道服務程序，都要進行嚴格的檢查。

第二，必須加強和前廳、餐廳、工程、保全等部門聯繫，及時傳遞訊息。客房管理不是孤立存在的，必須和其他部門協調配合，形成一個統一的整體，才能保證業務活動的正常進行。

第三，要主動瞭解客人的反映，處理客人投訴，加強訊息傳遞，做好接待服務工作。客房管理的好壞，取決於接待效果。這就必須分析客人類型，研究客人心理，隨時掌握客人的意見和要求，從中發現較普遍性的問題和客人需求的變化規律，抓住客房服務過程中的內在聯繫和基本環節，不斷地提高服務品質。

三、客房部作業管理

　　客房部所屬的人員較多，更重要的是客房接待服務、清潔衛生工作都是透過服務人員直接提供的，所以，加強對員工的管理，是確保客房服務工作順利進行和不斷提高服務品質的關鍵之處。

　　首先，要提高員工的素質。教育員工樹立正確的世界觀和人生觀，全心全意為客人服務，及教育員工樹立鞏固的專業思想，熱愛自己的本職工作，培養對專業的興趣，從而激發工作的主動性、積極性。另外還要教育員工樹立高尚職業道德，在工作中盡責盡職，廉潔奉公，一切為客人著想，不損害消費者的利益。

　　同時，要不斷提高員工的業務素質。業務素質是提高旅館工作效率和服務品質的基本條件，它要求員工具備專業外語會話能力，掌握業務操作技能，懂得服務工作中的禮貌。客房部一方面要做好員工文化科技知識的學習，提高員工知識水準及文化素養，另一方面要進行業務技術的培訓，提高員工的業務操作技術和技巧。

　　在客房管理過程中，要認真執行獎懲制度，發展評選優秀員工的活動，表彰及獎勵服務品質高、服務技術精、合作風格高的員工。對員工的思想及業務水準要進行考察，根據其特長合理安排、任用，且注重培養選拔人才，形成一支骨幹隊伍，在各項工作中發揮骨幹作用。

四、控管客房設備、備品與消耗品

　　客房設備和用品是發展客房服務工作的物質基礎，因此，管理好客房的設備和物資也是客房管理的重要內容之一。客房部要具體制定設備、物資管理制度，明確規定各階層管理人員在這方面的職責。合理使用設備物資，努力降低成本，取得最好的經濟效益。

　　客房內的各種設備應始終處於齊全、完好的狀態。客房服務人員及管理人員在正常服務和管理工作中，應隨時注意檢查設備使用的物品情況。客房內各種供客人使用的物品及清潔打掃工具，應齊全足夠，以滿足服務工作的需要，保證服務品質。要控制好床單、毛巾等棉織品的週轉，控制好消耗物資的領用，建立發放紀錄及消耗紀錄。在滿足客人使用、保證服務品質的前提下，提供節約，減少浪費，杜絕漏洞，實行節約有獎、浪費受罰的獎懲制度。客房部要掌握好物資使用及消耗情況，定期提出採購添置計畫。

(一)客房部的主要任務

1.清潔：保持客房、公共場所之高度清潔。

2.舒適：客房設備、溫度、彈簧床之適當。

3.迷人的裝潢：其顏色與設計造成誘人的氣氛。

4.安全：保障客人的安全，防止館內可能會引起危險的人、事、物。館外潛入的竊盜或其他可能引起的危險。

5.建立友善的氣氛：所有從業人員須面帶笑容，愉快的問好及打招呼。

6.有禮貌的服務：接待的本質就是殷勤的服務，為旅客服務必須有禮、迅速、情願。

7.協調各部門：

(1)櫃檯：有關客房之狀況的商討。

(2)工務：客房及公共設施修護、保養之商討。

(3)餐飲：客房餐飲服務之商討。

(4)會計：帳單處理、盤存、成本之商討。

(5)採購：客房用品供應採購之商討。

(6)洗衣：客房住客及布巾類洗滌之商討。

8.員工訓練與督導：

(1)訓練：利用會議或集會所做的平時訓練、在職訓練，晉升深造

的定期訓練。

　　(2)督導：清潔檢查、服務指導、布置指導、效率考核。

(二)客房部員工的工作內容

◆房務主任的職務

　　1.負責指導、考核所屬員工之工作。

　　2.與各部門主管協調、商討改進。

　　3.改進服務在職訓練或會議。

　　4.新進員工之訓練。

　　5.旅客對旅館服務及其他不滿或建議之處理。

◆房務副主任的職務

　　1.協助主任處理事務。

　　2.員工工作間之安排及調整。

　　3.客人遺失物品之登記。

　　4.初審物品申請，損耗之報告表。

　　5.客房保養之報告以及聯絡。

　　6.督察或率領所屬員工工作。

◆房務領班的職務

　　1.負責並監督區域內之服務、清潔工作。

　　2.檢查房間。

　　3.填寫各種有關之報告表格。

　　4.管理被巾類及固定財產。

　　5.用品申請、損耗之報告。

　　6.其他臨時交代辦理事務。

◆領班的工作要領及注重事項

1. 對上級交代的工作，要表現效率，作為員工表率。
2. 對員工之心理、性格要體察瞭解，作為統御指揮的參考，適人適用，工作才能事半功倍。
3. 應呈報的表格，要在規定時間內完成。
4. 對本身經管的財物，應妥為保管，定期盤點核對。
5. 用品應保持一定的使用基準量（安全存量）存於每樓儲藏室，以免用完不及申請，影響服務工作之進行。
6. 每天必須檢查房間的清潔及保養狀況，並與櫃檯接待員聯繫。
7. 員工之請假要慎重審核，不可浮濫或瞞上，准假後之人手應安排妥善。
8. 隨時與上一級的主管報告動態，協調改進業務。

◆房務組領班標準作業程序

1. 分發通用鑰匙給女清潔員：
 (1) 先到房務組辦公室領取二支通用鑰匙，領班用一把，另交一把給女清潔員簽收，清潔房間使用。
 (2) 通用鑰匙必須妥為保管不得遺失，下班時交回。
 (3) 不可打開房間給任何人參觀，如要參觀者先向大廳助理聯絡。
 (4) 檢查女清潔員的工作。
2. 安排男服務員的工作：
 (1) 客用電梯前地毯吸塵。
 (2) 清理菸灰缸。
 (3) 維修後的房間、地毯吸塵。
 (4) 貴賓的房間、地毯再吸一次。
 (5) 一般每天吸塵至少八間客房，公共地區一週至少四次（特殊情形例外）。

(6)服務室每天清理一次，每週清洗一次。

(7)擦拭玻璃及擦亮銅器。

3.作業檢查：

(1)檢查女清潔員是否依照規定使用清潔器具及客房用品。

(2)檢查安全門、樓梯、員工廁所、服務室是否清潔，垃圾、廢物
　　是否清理。

(3)安全門的燈光是否亮著。

4.檢查房間：

(1)臥室及客廳

　　‧房門：開關是否順利無阻／有無鉸鏈、門框是否完好。

　　‧門鎖：鑰匙插入自如／是否好開／有無鬆動。

　　‧天花板：有無明顯之裂痕／有無蜘蛛網／吊燈燈罩有無灰塵。

　　‧牆壁：有無明顯之裂痕和汙點。

　　‧空氣調節器：風口和風口框是否清潔／溫度如何／控制器靈
　　　活。

　　‧窗簾：是否清潔／掛的位置是否良好／掛勾是否脫落。

　　‧燈光開關：是否正常。

　　‧窗戶：開關是否自如／是否清潔／有無破裂。

　　‧掛圖：是否歪斜／是否清潔。

　　‧鏡子：水銀是否脫落／是否清潔。

　　‧床：鋪得是否平整／床單是否乾淨／床腳是否穩定。

　　‧床頭板：是否乾淨／有無裂痕。

　　‧椅子、沙發：腳是否穩固／有無彈性／是否清潔。

　　‧衣櫥：拉門是否自如／衣架是否足夠／燈光有無。

　　‧燈罩：灰塵有無／接縫向內。

　　‧床頭几及控制盤：各項開關是否正常／几面是否乾淨。

　　‧電話機：是否正常定期消毒。

　　‧化妝檯及抽屜：抽屜內是否鋪紙／檯面是否乾淨、牢固。

‧文具夾：中西式信紙各十張／中西式信封各五個／電報紙五張／洗燙衣單各十張／明信片二張／意見表二張／便條紙一本／疏散圖一張／旅館各部門營業說明一張／原子筆一支／注意封面是否清潔及放的位置是否正確。

‧地毯、地板‧是否乾淨／有無破損。

‧床下：是否乾淨／有無遺忘物品。

‧電線：收整，以防絆倒客人。

‧壁紙：有無破裂／汙點。

‧行李架：是否穩固／乾淨。

‧咖啡桌：桌面是否清潔／桌腳是否穩固／有無破損。

‧菸灰缸、火柴：菸灰缸是否乾淨／完整無破損／火柴有無放置。

‧垃圾桶：桶底有無鋪乾淨的白紙／周圍是否乾淨。

‧客餐服務菜單及說明卡：是否破舊不堪。

‧「請勿打擾」牌：是否有掛，完整否。

‧「整理房間」牌：是否有掛，完整否。

‧水杯：是否清潔／有無紙／數量是否按照規定放置。

‧電視機：是否正常／彩色及音響是否良好／畫面玻璃及外殼是否清潔。

‧冰箱：內外是否乾淨／飲料數量是否按規定數量放置。

‧冰箱飲料簽單、開瓶器：是否無缺。

‧室內簡易消防器材：是否無缺。

(2)浴室

‧門、門鎖：是否正常／清潔。

‧電燈開關、插頭：是否正常。

‧地板：是否破損／清潔。

‧馬桶蓋：是否鬆動／有無封條（空房時）／是否清潔。

‧馬桶、浴缸、臉盆、浴巾、電話機、化妝檯、鏡子等：是否

乾淨。

‧浴簾桿和勾：是否穩固無缺。

‧菸灰缸、火柴：是否無缺。

‧面巾、足巾、浴巾、毛巾、洗澡巾、衛生紙、化妝紙、肥皂、漱口杯、刀片盒、濕毛巾袋、衛生紙袋等：是否無缺並依規定數量放置。

‧毛巾架、電話機、化妝紙盒、浴缸拉手手把、掛勾等：是否穩固。

‧垃圾桶：箱底是否鋪上白紙。

‧燈光：是否正常。

‧迴風口：是否乾淨。

‧水龍頭、蓮蓬頭、沖水器、冰箱等：是否正常。

(3)走廊

‧地毯：是否清潔／有無破損。

‧落地菸灰缸：是否清潔。

‧燈光：有無破損。

‧沙發茶几：是否清潔／穩固。

‧消防器材：是否可使用／有無過期。

‧空調出風口：是否清潔。

‧電梯指示燈：是否正常。

‧疏散指示燈：是否正常。

‧安全門：是否正常／清潔。

5.缺點報告：檢查後提出。包括必須修護才能完成的及清潔員忽略者，立即要求改善的。

6.旅客患病報告。

7.房內設備用品遺失報告。

8.物品損壞報告。

9.用品補充申請。

10.查看掛出「請勿打擾」牌的房間，逾下午2:30時尚未見旅客動靜者，以電話撥入房內，如無人聽電話時，立即通知大廳副理。

11.查對清潔日報表是否有漏掉未打掃者。

12.女清潔員下班前檢查工作車及員工洗手間。

13.檢查客用電梯間。

14.訓練女清潔員及男服務員。

◆房務員或客房服務員的職務

旅館本身的建築及設備是靜態的，旅館營業的好壞，建築及設備只占一小部分而已，重要的在於無形的服務表現，而服務的表現又賴於旅館各部門的服務員。因此，其職務是非常重要的。客房服務員基本之職務如下：

第一，直接服務。內容包括：

1.迎客：當客人在櫃檯辦理登記手續後，由行李員引導到他的房間。此時你要盡可能的站在電梯口迎接。最好能在見面時叫出客人的名字。

2.茶水：客人進來的第一件事，是送茶水，尤其是華僑或日本客人，對茶另有一番好感，這也是我們中國人傳統的待客之道。歐美人較喜歡冰水，但也有愛喝茶的。當送茶水到房間後，向客人簡單的介紹你自己的姓名，請他隨時叫喚，並介紹一下房間的設備。

3.洗衣：房間文具夾內附有乾洗、水洗、整燙的單子，請客人自行填好後連衣服放入洗衣袋內，收回送交洗衣房洗。若客人一早外出，留有字條在衣服上，交代送洗時，可以由服務員收回代填單子，洗好立即送回房，洗衣費由洗衣房出納員直接轉給櫃檯收銀員入帳。收洗衣服應特別注意：褲袋、衣袋之搜查，檢查破損、件數，以及客人要求送回的時間。

4.清理房間：早上客人外出時，立即配合女清潔員打掃房間，目前一般觀光旅館之清潔作業大致分為男服務員鋪床以及較高或較重

的清潔工作。女清潔員則負責浴室之洗刷、房內之擦拭、吸塵工作。除了上述之清理外，每當客人外出時必須再入房整理倒菸灰缸、收餐具、補用品等。高級觀光旅館要求清潔工作完畢後，一定要將房門鎖好。

5.撿拾遺失物之報告：在整理遷出之房間時，應特別注意床底下，或其他不易被發現之地方。查看是否客人有遺忘物品、錢財、紀念品時，如有撿拾不分巨細、貴賤，都要向領班報告，切勿侵占為私有。

6.客餐服務：在國外的大型旅館客餐服務有專門單位負責這項一貫性的服務工作。但目前台灣各觀光旅館都是修正式的服務。其程序大致是客人利用電話直接或間接向客餐服務組點菜，經廚房料理後，由送菜梯將餐點或飲料送到各樓，然後由各樓服務台值班人員送入房內服務。所以客房服務員也是餐飲服務員，因此，客房服務員對餐飲必須瞭解，否則此項服務工作將無法達於完美。

7.注意安全，值班人員在工作崗位上，應投注全部精神，隨時提高警覺。特別注意下列數點：住客、訪客的行跡，以防「高級竊盜」假裝觀光客行竊；單身女性的情緒，以防投宿自殺；無行李的客人往往是跑帳的象徵；愛談政治性問題者，要注意是否間諜，打掃服務時如發現可疑的資料或書籍，應立即報告主管。

8.其他：除了媒介娼妓、兌換外幣及其他違法勾當外，客人臨時要求的服務應立即給予滿意的服務。

第二，間接服務。有好的準備，才有好的服務。其內容包括：

1.布巾類的管理：經管的數量、破損情況、是否夠用。

2.儲藏室：物品、用具、文具是否分門別類放置妥當，且數量不可低於安全存量。

3.服務室：服務室是工作準備的場所，也是員工休息的落腳地。應隨時保持清潔。客餐服務使用的餐具，例如：刀、叉、托盤、杯

子、調味品等是否齊全無缺，冰水、開水是否供應正常。

4.服務台：服務台是這一層樓的指揮中心，除了值班人員以外，其他人員不可占用服務台，即使沒有工作，亦應在服務室內等待。服務台必須有人看守，接聽電話。服務台除了放置電話簿、服務日記、清潔日記、旅客名單、原子筆、便條紙、手電筒、蠟燭、火柴外，其他物品不可放置。

第三，服務員應注意的事項。包括：

1.服務要面帶微笑，出自內心的誠懇。

2.儀容要修飾，服裝要整潔，皮鞋要擦亮，注意個人衛生習慣，工作時精神煥發。

3.整理房間或準備工作，應講求效率，時間不允許慢慢做，但也不能馬虎。「迅速確實」是最好的座右銘。

4.誠實無欺，心地光明，客人的財物就擺你的眼前，若禁不起考驗，而起貪心私自占有，那下場是可悲的。

5.值班日記要詳實記錄，未辦完之事情，要移交清楚，不可因交班而使服務中斷或脫節，引起客人的不滿。

6.若客人當晚要訂明晨的早餐，必須注意其用餐時間，切勿拖延，因為這些人大都是在趕時間。

7.客人加床或租用旅館的用品、器材、儀器等，應與櫃檯收銀員聯絡入帳。

8.對於夜間來訪的女性，若要在旅館住宿時，應請她登記，並由房客簽字，萬一警察機關查問或發生事故時，可以查究。

9.客人遷出時，應立即通知行李員提取出行李，並查看房內冰箱飲料用了多少？旅館用具、用品有無被拿走或破損。

10.除了上級指示或客人的關照，勿隨意敲打客人的房間，更不可擾亂。要瞭解老顧客的習慣及性格，使服務工作更加完美。

11.善與人處，每天要與許多單位的同事聯繫，彼此有禮，敬業樂

拔萃的風範。

一、六福皇宮的服務標準

1. 常用10及5的原則：當顧客離我們10步距離時，才以目光接觸示意，5步距離時，主動問候示意。
2. 永遠主動向顧客問候。
3. 親切且專業地向顧客問候示意。
4. 必須以顧客的稱謂稱呼顧客，如以姓加上先生、小姐、女士，永遠記得說謝謝，並邀請再度光臨。
5. 用語必須禮貌、得體，絕不可使用俚語或內部使用之簡語。
6. 對顧客及同事必須以客氣方式對談，絕不可出現命令語句。
7. 顧客詢問方向時，必須親切告知，並陪行至少5步的距離。
8. 立即解決顧客的困難，滿足客人的需求。

二、六福皇宮的專業標準

1. 保護顧客個人的隱私及機密。
2. 絕不將個人情緒發洩到客人身上。
3. 絕不洩露公司的營運機密。
4. 絕不將公司內部之問題告訴顧客。
5. 絕不說其他部門或同事為「他們」，在六福皇宮只有「我們」兩個字，意即「我們共同努力達成更高的績效」。

三、從業員工的儀容標準

如**表10-1**與**表10-2**所示，六福皇宮大飯店對從業人員的儀容標準不但嚴格，而且是標準化、不容打折扣的。

表10-1　儀容典範：男性

		外場人員	行政人員
頭髮	瀏海	請梳理前額瀏海以保持額頭清爽	
	顏色	頭髮顏色適中	
	髮型	・頭髮必須服貼整齊，不可蓬鬆雜亂 ・兩側頭髮長度必須在耳上，不可覆蓋雙耳 ・頭髮不可過長而接觸衣領	
臉	鬍鬚	鬍鬚必須刮乾淨	
	隱形眼鏡	請配戴無色隱形眼鏡	
	耳朵	勿配戴任何耳環	
手	錶	可配戴樣式簡單及素色錶帶的手錶一只	
	飾品	・每手只可配戴一只結婚或訂婚戒指 ・戒指式樣應為單環而無墜子 ・廚房同仁上班時不可帶戒指 ・上班時間可戴直徑小於0.5公分之佛珠一只	
	指甲	指甲長度不可長於指尖	
服裝	名牌	左胸前務必配戴名牌	
	衣服	穿著整齊乾淨員工時裝	・主管人員需穿著素色的正式西裝 ・其他行政人員請穿著深色正式西裝，或搭配深色非休閒式的長褲及外套 ・請配戴飾樣簡單正式的領帶，長度應達腰帶環釦
鞋子		・黑色、素面的皮鞋 ・勿穿著高跟或完全平底的鞋子 ・鞋面應隨時擦乾淨	
襪子		請穿著單色系襪子	

資料來源：六福皇宮飯店。

表10-2　儀容典範：女性

		外場人員	行政人員
頭髮	瀏海	瀏海長度需在眉毛1公分以上或用髮膠梳理瀏海以保持額頭清爽	
	顏色	頭髮顏色適中	
	髮飾	·請使用大小適中、黑色及無珠飾或亮片的髮飾，或配合制服之顏色 ·請勿露出綁髮用之橡皮筋	
	長髮	請將長髮梳理成髻、編成辮子或盤起來，以避免頸部、臉頰或背部有細髮散落	
	中髮	·髮長末及肩者應梳理整齊、兩側頭髮不可散落遮住臉頰 ·髮長及肩者請依照長髮標準	
	短髮	應將雙耳露出，兩側頭髮不可散落遮住臉頰	
化妝		·應隨時保持淡妝及口紅 ·口紅請選擇用亮紅色系列 ·請選擇色彩柔和，對比不強烈的粉妝 ·配戴之隱形眼鏡必須是無色的	
耳環		·耳朵每邊只可配戴一只耳環 ·請戴貼式耳環；尺寸勿大於耳垂；色澤以K金、白金、珍珠或白鑽為主	
手	手錶	可配戴樣式簡單及素色錶帶的手錶一只	
	戒指	·每手只可配戴一只結婚或訂婚戒指 ·戒指式樣不可過於誇張 ·戒指式樣應為單環而無墜子	
	手鐲	·廚房同仁上班不可戴戒指 ·上班晨間只可選戴手鍊、佛珠或玉鐲其中一項飾品 ·佛珠之大小不可大於直徑0.5公分	
	指甲	·只擦淡色指甲油或不擦 ·指甲長度不可長於指尖 ·指甲應經適當修飾 ·如有擦指甲油，請選用單色	
服裝	名牌	左胸前務必配戴名牌	
	顏色	依照員工制服標準	服裝顏色搭配以素色大方為原則
	衣服	穿著整齊乾淨員工制服	穿著適宜、端莊大方、不得著長褲及牛仔褲
鞋子		·黑色、素面及皮製之包鞋 ·鞋跟應依照部門員工制服標準 ·鞋面應隨時擦乾淨	·飾樣簡單、皮製有跟單色之包鞋 ·同左
絲襪		依員工時裝標準；應為膚色	膚色

資料來源：六福皇宮飯店。

圖10-5 休閒產業的服務品質常常印證「魔鬼出在細節裡」

Go Go Play休閒家

國際飯店10大離奇投訴與10大詭異要求

知名旅遊搜尋引擎Skyscanner針對四百名在國際酒店上班的在職員工做了訪問調查,總共列出10大離奇投訴與10大詭異要求,讓人看了感到無奈。

◎**10大離奇投訴**

1.床單太白。

2.海水太藍。

3.冰淇淋太冰。

4.浴缸太大。

5.女友打呼害我睡不著

6.客人的狗待在飯店沒有感到很享受。

7.酒店沒有海景（酒店位在倫敦市區）。

8.素食菜單中為什麼沒有牛排？

9.服務生長得太帥。

10.新郎母親怎麼沒有獲得安排蜜月套房。

◎10大古怪要求

1.每個小時都要送上一杯水，半夜也得照辦。

2.每日送上十五條小黃瓜。

3.把礦泉水倒滿廁所。

4.要求蜂蜜浴。

5.放山羊鈴的聲音，幫助入眠。

6.只吃右腳雞腿。

7.要一隻死老鼠。

8.要求巧克力牛奶浴。

9.給我十六個枕頭（在一間單人房內）。

10.要一碗鱷魚湯。

資料來源：〈飯店10大離奇投訴〉，《中時電子報》，2014/05/13。

參考文獻

六福皇宮飯店，www.westinhtl.com.tw

王麗菱（2001）。〈國際觀光旅館餐飲外場工作人員應具備專業能力之分析研究〉。師範大學家政教育研究所碩士論文。

白正明（1988）。〈國際觀光旅館服務品質之實證研究〉。政治大學企業管理研究所碩士論文。

朱彥華（1991）。〈國際觀光旅館從業人員訓練需求之研究〉。中國文化大學觀光學研究所碩士論文。

邱超群（1999）。〈台北市國際觀光旅館餐飲業從業人員服務品質之研究〉。台北科技大學生產系統工程與管理研究所碩士論文。

許筱雯（1998）。〈台灣地區國際觀光旅館策略群組與營運績效之實證研究〉。銘傳大學國際企業管理研究所碩士論文，1998年。

劉文宏（1991）。〈我國服務行銷策略之研究〉。成功大學企業管理研究所碩士論文。

Berry, Leonard I. (1983). "Relationship Marketing" in *Emerging Perspectives on Services Marketing*, edited by Leonald I. Berry et al., pp. 25-29.

Grönroos, C. (1983). "Strategic Management and Marketing in the Service Sector" Report. no. 83-104, Marketing Science Institute, UK Cambridge.

Hall, Stephen (1985). *Quest for Quality: Consumer Perception Study of the American Hotel Industry*, pp. 1-14. Citicorp.

Havitz, M. E. & F. Dimanche (1997). "Leisure Involvement Revisited: Conceptual Conundrums and Measurement Advances", *Journal of Leisure Research, 29*, pp. 245-278.

Heskett, J. L. (1987). "Lessons in the Service Sector", *Harvard Business Review, 65*, pp. 118-126.

King, Carol A. (1987). "A Framework Fork A Service Quality Assurance System", *Quality Progress* (September), pp. 27-32.

Lewis, Robert C. & Susan V. Morris (1987). "The Positive Side of Guest Complaints", *The Cornell Hotel and Restaurant Administration Quarterly, 25*(3), pp. 13-15.

Martin, William B. (1986). *Quality Service: The Restaurant Manager's Bible*. Cornell University.

Morgan, M. (1996). *Marketing for Leisure and Tourism*. London: Prentice Hall.

Parasuraman, A., Berry, L. L. & Zeithaml, V. A. (1991). "Perceived Service Quality as a Customer-based Performance Measure: An Empirical Examination of Organizational Barriers Using an Extended Service Quality Model", *Human Resource Managenment, 30*, pp. 335-364.

Parasuraman, A., Valarie A. Zeithaml & Leonard L. Berry (1985). "A Conceptual Model of Service Quality and Its Implications for Future Research", *Journal of Marketing, 49,* pp. 41-50.

Robert D. Reid (1989). *Hospitality Marketing Management*. Van Nostrand Reinhold.

Schvaneveldt, S. J., T. Enkawa & Miyakawa (1991). "Consumer Evaluation, Perspectives of Service Quality: Evaluation Factors and Two-way Model of Quality", *Total Quality Management, 2*(2), pp. 149-161.

Zeithaml, Valarie A. (1988). "Consumer Perceptions of Price, Quality, and Value: A Means-End Model and Synthesis of Evidence", *Journal of marketing, 52*(July), pp. 2-22.

第11章

休閒事業的危機管理

- 何謂「危機管理」?
- 危機的類型
- 危機管理的意涵與步驟
- 休閒產業的危機管理:以旅館業為例

　　所謂「天有不測風雲，人有旦夕禍福」。在這個瞬息萬變的時代中，不管是國家、企業、家庭或個人，常會遇到突發事件。企業以獲利為目的，滿足消費者需求是獲利的基礎，因此，保障消費者的性命與財產安全為基本的要求，而危機管理就變得非常重要。

　　危機處理得當，危機將可化為轉機，處理不當，將會造成難以補救之結果。所以韋氏字典說：「危機是轉機與惡化的分水嶺。」而危機管理（crisis management）從1980年代起，就成為管理學界的顯學之一。

第一節　何謂「危機管理」？

　　當今危機管理最大的考驗在於社會與人際關係的多元化，加上科技的大幅發展與全球化的趨勢，使得危機應變的時間明顯地縮短。不管是主動還是被動，我們對危機處理的思維也應該有所不同，不應該還是以國人得過且過的心態等閒視之。舉例來說，從影響國際政經情勢的禽流感、恐怖攻擊事件，到關係企業存亡的產品重大瑕疵被迫回收、錢色醜聞、原因不一的財務危機等，危機可說是無所不在！對休閒產業而言，每一天都會有大小不一的危機事件發生等待處理。

　　現代危機管理專家卡波尼葛洛提醒：「如果公司有一個大客戶，占了企業85%的營業額，如果客戶跑掉了，企業存亡就會有問題，那麼企業最好平時就下功夫維繫客戶，不要讓危機真的出現。」

　　「星星之火可以燎原」！一位顧客的不滿有可能擴大到一個不可忽視的危機。近年來科技進步帶來網際網路、部落格等新型傳播媒體，資訊傳送的速度極快，往往一件消費者不滿意事件發生的當下，在短短數小時，甚至數分鐘內，消費者的不滿意已經成為關係企業發展的危機事件，甚至新聞報導已經傳播到世界各地。一旦危機發生，應變的時間變得比以往更短、更加急促。奧根史丁教授（Patrick Augustine）強調：「幾乎所有的危機都蘊含成功的種子及失敗的根源，發掘、建立及得到

潛在的成功機會，可說是危機管理的精髓，而不當的危機管理會使艱難
的處境偏向更惡化的地步。」

在台灣，2001年暑假曾因某些影歌明星承租五星級飯店的總統套房
進行狂歡派對，引起旅館業者對危機管理的重視；另外在早幾年，由於
某民意代表在台北市五星級飯店傳出開性派對而遭歹徒設計，使得在五
星級的大飯店從事非法交易（還包括毒品、性交易等）不但造成了業者
聲譽上的重大折損，也受到政府機關與輿論的高度重視。由於五星級飯
店的隱密性佳，較少受到警察的臨檢，所以許多的歹徒、政商名流也應
用此特性來從事非法交易。業者在業績第一、顧客優先下，必須考量能
否承受可能的危機所帶來的經營苦痛，坐以待斃？還是能以理性而有系
統的方式處理，轉危為安呢？

茲就危機的定義、發展階段、特性、分類以及危機管理的意涵與步
驟加以探討，並以某五星級飯店為例，說明如何進行危機管理。

一、危機的定義

在什麼樣的情況下稱作「危機」（crisis）？危機管理大師布里哲
（Michael Brecher）列舉了危機的四項特質：

1. 內外環境突然發生變化，而且變化已經影響到組織體基本目標的
 達成。
2. 各種變化之間具有連動性，即使是微小的顧客不滿訴願風波都會
 釀成企業致命的傷害。
3. 該突發事件可能帶來風險，但充其量只能事前預估，卻不能完全
 避免。所以危機的發生是一種條件機率的概念，當某某條件都具
 備時，危機爆發的機率就達到事前所訂定的警戒標準。
4. 企業團隊對突發變化做反應處理的時間非常有限而且緊迫。

我們來看看一些例子：

1979年六福村開園以來,已先後發生三次動物咬死人事件[1]。

2016年位於美國奧蘭多迪士尼樂園事發生一位2歲男孩於園區內七海湖(Seven Seas Lagoon)在家人面前被短吻鱷拖下水中[2]。

近年頗受年輕人歡迎的主題樂園的遊樂設施「自由落體」或「雲霄飛車」是最容易發生機械式風險的設施,對業者造成相當大的負面影響。

2005年7月12日,來自英國的16歲少女在搭乘位於美國迪士尼樂園中的自由落體設施「驚魂古塔」後,產生嚴重頭痛等其他不舒服的症狀。最後她因為情況危急而被送到附近的一間醫院,進行了內出血的手術。在迪士尼樂園和當地政府的安檢官員檢查後,認為遊樂設施本身並沒有功能異常狀況,隔天便重新開放。少女返家之後又因為兩次心臟病發和心臟手術而在醫院治療了六個月。

2006年,一名男童與家人坐上刺激的「搖滾」雲霄飛車,下來時卻兩腳發軟,全身動彈不得,隨即陷入昏迷。男童的爸爸雖然馬上為他做人工呼吸,醫護人員亦即時趕到急救,最後還是不治。

迪士尼原本是小朋友的夢想樂園,卻傳出意外事件。2011年,一名12歲男孩在法國迪士尼樂園發現身體不適,送醫後頸部以下癱瘓,一度停止呼吸。醫師研判很可能是自由落體遊樂器材所造成的劇烈震盪,才讓男孩脊椎嚴重受傷陷入昏迷[3]。

2016年在大陸河南,一名爸爸帶女兒去遊樂園玩,搭乘三百六十度旋轉的大型遊樂設施,沒想到翻轉時安全帶斷裂,讓父親當場拋飛摔落地面,送醫後宣告不治!案發現場發現該遊樂設施上的安全帶竟然只是一條布繩,簡陋程度令人咋舌[4]!

[1] 維基百科,https://zh.m.wikipedia.org/zh-hant/%E5%85%AD%E7%A6%8F%E6%9D%91%E4%B8%BB%E9%A1%8C%E9%81%8A%E6%A8%82%E5%9C%92

[2] BBC新聞,http://www.bbc.com/zhongwen/trad/world/2016/06/160616_orlando_alligator_body_found

[3] TVBS新聞,http://news.tvbs.com.tw/news/detail/general/75491

[4] 三立新聞,http://www.setn.com/m/news.aspx?newsid=126097

　　澳洲最大主題樂園「夢幻世界」（Dreamworld）2016年10月驚傳死亡意外。一家人搭乘急流遊樂船（Thunder River Rapids）時，小船突然翻覆，導致四人不幸溺斃死亡。

　　近年來購物中心與飯店也經常被恐怖組織列為攻擊對象，風險管理不但是一個議題，也是不可忽視的管理項目之一（**表11-1**）。

　　2005年12月28日約凌晨三點時，因更換位於飯店大廳內的聖誕樹上的燈泡不慎而著火。飯店內約二千三百名旅客在四分鐘內全數成功撤離。隨後火勢被飯店內的自動灑水系統和安那翰消防隊員控制住。兩名住客受到輕微傷害。旅客們在早上七點陸續回到客房，部分旅客則被移置往鄰近的飯店[5]。

　　2013年9月21日發生在肯亞首都奈洛比高檔的西門購物中心的恐怖襲擊，襲擊造成至少六十七人遇難。死者包括肯亞總統烏胡魯•肯雅塔的姪兒和姪媳、迦納知名詩人及政治家艾伍諾，六名英國人、二名法國人、二名加拿大人（外交官）和一名中國人。索馬利亞青年黨聲稱對這起襲擊事件負責，並強調這是對肯亞出兵索馬利亞進行報復[6]。

表11-1　休閒事業可能遭遇的風險項目

休閒事業／風險	服務客訴	醉酒鬧事	機械事故	天災（風火水震）	恐怖攻擊
休閒旅館	●	◎	◎	◎	◎
休閒渡假村	●	◎	◎	◎	◎
民宿	◎	◎		◎	
主題樂園	◎		●	●	◎
購物中心	◎		◎	◎	●

註：●表主要風險；◎表次要風險。

[5]維基百科，https://zh.m.wikipedia.org/zh-hant/%E8%BF%AA%E5%A3%AB%E5%B0%BC%E5%8A%A0%E5%B7%9E%E5%A4%A7%E9%A3%AF%E5%BA%97
[6]維基百科，https://zh.m.wikipedia.org/zh-hant/%E5%86%85%E7%BD%97%E6%AF%95%E8%B4%AD%E7%89%A9%E4%B8%AD%E5%BF%83%E8%A2%AD%E5%87%BB%E4%BA%8B%E4%BB%B6

德國慕尼黑Olympia購物中心2016年7月底發生槍擊事件，死亡人數十人，凶手年僅18歲，已經飲彈自盡，不排除是恐怖主義行動。同年12月19日，柏林的一座聖誕市集突然衝進一部貨車，造成至少十二人死亡、多人重傷的聖誕假期恐怖攻擊事件。

位於台北精華的信義區的W Hotel於2016年12月發生21歲小模疑參加毒趴暴斃身亡事件，雖說立即對該飯店形象造成負面影響，但同時也引起外界好奇在飯店如何開趴玩樂。主打潮流的W Hotel不同於一般五星級大飯店，不怕開趴影響正面經營形象，反而提供充滿驚喜的裝潢與服務，吸引不少富豪、名人前往。

「危機」係指對組織的重大且無法預期的衝擊事件。

例如學者孫本初認為：「危機是指組織因內外環境因素所引起的一種對組織生存具有立即且嚴重威脅的情境或事件。」

著名企業家陳朝威將危機定義為：「個人或群體之生命、財產、名聲、形象、信用或有效運作受到明顯威脅或衝擊。」

學者鄭燦堂認為：「危機乃是事件的轉折點或關鍵點，在此一時點，重大的事件或行動對組織的未來具有絕對的主宰力量。需要很多人當機立斷因應的風險，就叫做危機或緊急故事。」

二、危機的發展階段

危機管理專家芬克（S. Fink）將危機的發展階段分為：潛伏期、爆發期、擴散期、解決期四個階段。一般而言，危機處理著重於爆發期的因應對策，屬於異常（例外）管理的範疇。而危機管理應該涵蓋以上四個階段，尤其重視潛伏期的事前偵測和解決後的檢討、修正與學習。從這個角度來看，危機管理應當是恆常性的管理作業，而非異常狀態下的權變措施，尤其現代的休閒產業都應該建立這種正確的觀念。

事實上，大多數的服務產業都忽略危機的後續效應，所以多數不是在危機起始階段就著手處理。這個階段是企業危機處理成本最低的階

段，但管理者為何不重視呢？不外乎有幾項可能的原因：

第一，危機產生初期不易察覺或小到容易被忽略。一家體質良好的企業可能在一夕之間宣告破產倒閉。許多看似不起眼的錯誤發生時，企業經理人是很難察覺到也很難看出徵兆的，等到企業高層察覺到此等錯誤，其危機已對企業體造成極大的傷害。發生在2007年底著名健身俱樂部亞力山大倒閉事件便是一個典型的個案。

發生在典型的服務產業是很好的例子，一位顧客的抱怨對一家頗具規模的企業來說，一開始的傷害也許不算什麼，對公司的生存也不會造成立即的影響，高層管理者也很難察覺此事件，然而對服務性產業來說可能是危機信號，也許等到多數顧客都對其產品產生抱怨才能看出它的威力，但此時危機已攸關到企業的生存。例如一位顧客在用餐時發現炒蝦中混雜了一隻小蟑螂，他選擇不講但也不可能再光顧這家餐廳，而且在口耳相傳下，對業者所造成的傷害就可能無法估計了。

第二，管理者不重視，許多人都用「沒那麼倒楣」的心態得過且過。公司中微小的呼救信號常是一種系統出現危機的警訊。也或許管理者判斷是正確的，最終此一危機事件對公司不會造成任何損害。但管理者如果置之不理，絕大多數的危機信號短時間內對公司不會造成重大的影響，但長期可能產生傷害，只是程度有所不同。如前例中，一位顧客在用餐時發現炒蝦中混雜了一隻小蟑螂，他向侍者甚至值班經理反應，卻獲得冷淡的處理態度（或處理不當），相信在消費者心中的不滿意必定慢慢擴大，業績每況愈下，而管理者將被蒙在鼓裡不得而知。

與其冒險賭危機不會造成損害，何不謹慎處理危機，企業經營不可以像賭博一樣，它攸關到員工的生計，嚴重的甚至會影響到國家的整體經濟表現。許多年輕國人到國外自助旅行偶爾發生意外，但若當地政府處理不當常會激起國內輿論的撻伐與拒絕再度前往。相同地，海峽兩岸間人民的互相往來旅遊的頻率愈來愈高，但少數不肖業者殺雞取卵，賺錢不擇手段的事卻屢見不鮮，對兩岸人民的感情都是傷害。

三、危機的特性

危機固然值得重視，但並非完全無法捉摸。

企業家陳朝威從企業經營的角度觀察，認為危機具有如下的特性：

1.本業價值與基本利益受到威脅。
2.決策與處理時間非常短促。
3.危機產生員工情緒不安與生理疲勞。

專家孫本初則認為危機之特性包括：

1.危機的形成具有階段性，通常可分為警訊期、危機預防（準備期）、危機遏止期、恢復期與學習期。
2.對企業體的威脅性。
3.時間的不確定性。

綜合上述，危機具有以下的幾點基本特性：

1.危機具有階段性（step by step）：許多危機並不是平白爆發出來的，而是有一定的發展脈絡可尋。為什麼某一家五星級旅館被許多人同時挑中成為不法勾當的場所，它並非是機率問題，而是肇因於平日管理發生漏洞加上姑息所致。
2.危機具有威脅性（harmfulness）：威脅性的強弱程度依可能損失價值的大小、發生機率的高低及時間的壓力而定。所謂的損失包括有形與無形的損失，前者如天災的發生造成業績的下降；後者如業者形象的損傷所造成無法估計的後續影響。例如2013年4月，吳姓女高中生在六福村主題樂園搭「笑傲飛鷹」設施後猝死，受害者家屬在立委陪同下舉行記者會泣訴，目前台灣遊樂園投保的大多是「公共意外責任險」，並不是一般的旅遊平安險，如果民眾發

生類似意外，是沒有辦法得到保險理賠的。消保處祕書表示，無論業者有沒有投保責任保險或相關保險，依照《消費者保護法》第7條規定，消費者若使用遊樂設施造成任何損害，除非業者能舉證安全上沒有任何疑慮存在，否則必須負擔無過失賠償責任[7]。

3. 危機的發生具有不確定性（uncertainty）：危機的形成雖然具有階段性，但至於何時會真正爆發，則是無法精確預測或估量的。例如主題樂園的遊樂器材即使平日依規定維修，但偶發的意外事件卻是誰都無法完全掌控的。

4. 危機具有時間的急迫性（imminence）：危機另一個重要特性就是具有強烈的時間急迫性。許多危機的突然發生，往往需要在有限的時間下做出快速的處置反應，例如主題樂園的遊樂器材意外事件處理、旅館業者的天災處理都具備急迫性。

5. 危機具有雙面效果性（dualism）：危機包括危險與機會雙層涵義。所謂危險是因為危機帶來的負面影響，常會對企業的運作與生存造成某種程度的威脅；但危機也可能會帶來新的契機，使組織呈現新風貌，並更能適應外在的環境變動。發生在2001年的納莉颱風造成大台北周邊地區淹水又停水停電，台北晶華酒店以半價優惠受災戶，不但藉此打響正面形象，當時的業績也是大有斬獲。

圖11-1　遊樂園人多狀況多易生意外

第二節　危機的類型

　　就一般企業經營而言，危機的形成原因一般可分為外在與內在原因。外在原因又有天然與人為兩種類型，前者像颱風、地震、火災、水災等所帶來的災害；後者如消費者抗議、消保機關發布對產品或服務不利的消息、商品遭歹徒下毒、公司負責人遭綁架等。至於內在原因，則可能涉及多種與經營環節相關的作業活動，如餐廳製程不良造成產品品質出現瑕疵或衛生出現問題、組織內溝通不良造成各種管理衝突、財務結構不良引發週轉失靈等。

一、瀧澤正雄的危機分類

　　日本著名危機管理專家瀧澤正雄將危機區分為三大類：

(一)純粹危機與投機危機

　　前者例如地震、水災、火災事故等自然災害和偶發災害，這些災害可以透過投保保險降低可能的損傷。後者指企業活動的日常操作出現瑕疵，帶來可能損失的一種危機，或指隨著整體社會、經濟的變動引發的企業危機，如通貨膨脹造成消費者休閒旅遊活動頻率的降低。

(二)靜態危機與動態危機

　　靜態危機是僅此一次的危機，等同於上述的純粹危機；動態危機可能是一系列危機或持續性的危機，等同於上述的投機危機。

(三)人的危機、物的危機與責任危機

　　這些危機可以說是純粹危機的次級概念類。人的危機包括企業經營

所造成消費者或員工生命危機和健康危機；物的危機是指企業經營所造成財產損失危機；責任危機則指企業經營所造成企業體對人、對物責任的危機。

二、勒賓格的危機分類

在美國及國際公關界十分著名的勒賓格（Otto Lerbinger）博士將危機區分為三大類：

(一)物質界造成的危機：大自然與科技

天然災害一向是危機事件的首要來源。天然災害包括諸如颱風、地震、海嘯、土石流、暴風雨和洪水等，通常會直接威脅到人類生命、財產和環境安全。也可能直接對休閒產業造成重大傷害，例如發生在2000年的921大地震對台灣中部的旅遊休閒業者造成極大的傷害，花了超過五年時間才慢慢復原。

科技的快速發展，製造技術也日趨複雜，商品品質不斷提升，也製造一些全新的問題。由於許多無法預測的狀況持續出現，使得製造、服務與消費層面皆須面對更大的風險，例如基因改造商品對人類健康長期的威脅；透過網際網路進行病毒式行銷所帶來似是而非的一些消費訊息，它所帶來的威脅恐怕超越有形的傷害。

(二)人類趨勢演進形成的危機：對立與惡意

隨著人們接受更好的教育、取得大量與快速的資訊，消費者學會要求更安全可靠的產品與服務、員工要求低風險的工作環境、平等的就業機會與薪資。透過大眾媒體、手機（移動通訊）及網路的推波助瀾，許多人加入社會行動組織，因而造成企業與個人或個人間的對立，甚至引發衝突。例如香港迪士尼風光開幕後，在經營管理上疑似對員工的不公平待遇引發全面性的反彈。

　　危機也可能是政府組織或個人的惡意行為所造成的。近年來，散播在全球的一些激進分子或團體，常使用暴力或恐怖行為來達到他們想達到的目的，這些狀況引發的危機會增加公司經營的風險及不確定性。電腦被入侵或散播病毒、市場謠言滿天飛，都是許多公司近年來面臨的高頻率危機。例如曾有消費者對某渡假旅館之不滿經驗，透過網路散布該渡假旅館的不實消息。

(三)管理疏失造成的危機：扭曲的價值觀、欺騙與行為不當

　　一旦經理人過分重視短期的企業利益，忽略了更重要的社會價值觀和利益關係人的基本權益時，就會出現管理價值觀扭曲的危機，我們稱之為「道德危險」。例如主題樂園為了降低營運成本而馬虎遊樂設施的安全檢查，可能造成消費者可怕的潛在風險。

　　道德危險包括經理人對消費大眾蓄意隱瞞有關企業或產品的問題，或是提供不正確的資訊以誤導消費者行為。經理人由於行為不當，可能是不道德的，甚至是犯罪行為所造成的危機。例如網路銷售住宿之商品廣告過度浮誇，與事實差距太大造成消費者消費時之不滿。

三、Mitroff & Mcwhinney的危機分類

　　Mitroff & Mcwhinney將危機區分為兩大類，一為來自技術、經濟之非人為因素；一為來自個人、社會與組織的人為因素。若再以發生的來源屬於內在或外在因素，共可區分為四大類（如**表11-2**）。

表11-2　Mitroff & Mcwhinney的危機分類

	內在原因	外在原因
技術／經濟 （非人為因素）	產品／服務上的缺失 工廠的意外及工安事故 電腦故障 不完全或未揭露的訊息 財務困難或破產	巨大的環境破壞 制度的失敗 自然災害（地震、颱風） 政府危機 國際危機（如亞洲金融風暴）
個人／社會／組織 （人為因素）	組織溝通失敗 內部鬥爭 勞資抗爭 廠內產品遭下毒 品質缺失 謠言打擊士氣 非法活動 性騷擾 疾病蔓延（如SARS、腸病毒）	怠工 主管死亡或遭綁架 廠外產品被下毒 產品被仿冒 謠言中傷 工人罷工 非法行為 違反道德行為

資料來源：修改自邱毅（2000）。《現代危機管理》。台北：偉碩文化。

第三節　危機管理的意涵與步驟

　　瀧澤正雄認為：所謂的「危機管理」是屬於一般管理領域內的一種專業管理技能，其目的在於以最佳費用—效率確保組織的資產及活動的一種計畫及控制的程序（program）。危機管理的最高目的在於防止公司倒閉及破產，經由企業危機的合理管理，來提高經營效率，增加企業經營利益。

　　陳朝威將危機管理定義為：「個人或群體為降低威脅或衝擊，所進行的長期規劃、學習與反饋的動態調整過程。」

　　孫本初將危機管理定義為：「組織為避免情境所帶來的嚴重威脅，所從事的長期規劃及不斷學習、適應的動態過程，亦可說一種針對危機情境所作的管理措施及因應策略。」

　　邱毅對危機管理所下的定義為：「組織體為了降低危機情境所帶來的威脅，所進行的長期規劃與不斷學習、反饋的動態調整過程。亦即將危機予以制度化之管理，由事前之預防至危機發生後之處理。」

　　對於休閒產業而言，危機管理可定義為：「休閒產業為避免內外在情境所帶來的嚴重威脅，而針對危機情境所進行的管理措施與因應策略，它是一種長期規劃及不斷適應與學習的動態過程。」

　　美國危機管理專家卡波尼葛洛（Jeffrey R. Caponigro）認為：「危機管理的作用是將企業危機可能引發的潛在損害降至最低，它也以幫助企業有效掌握情勢……危機管理可以讓公司信譽的損害降至最低，並且進一步將危機化為轉機，而從中受惠。」

一、危機管理之程序與步驟

　　瀧澤正雄將危機管理以如何正確發現、確認危機、進行分析、評估、有效處理危機的程序進行。他認為在此一過程中，始終必須保持「如何以最少費用取得最大的效果」為中心意識。

(一)危機的發現與確認（crisis identify）

◆危機調查（發現、確認）的內容
　　危機發現與確認的內涵包括：

　　1.認知企業擁有什麼樣的人才？
　　2.瞭解人與物，有可能發生什麼樣的事故？
　　3.瞭解人的危機和物的危機，有可能發生的機率？
　　4.人與物的危機造成什麼樣的結果？會有什麼樣的損失形態？

◆發現、確認危機的方法
　　發現、確認危機可透過以下靜態資料進行：

1.財務報表。

2.各項設施操作與安全流程圖。

3.檢核表。

4.過去事故報告檔案。

5.實地檢查報告書。

6.上下游廠商與遊客之契約書（例如主題樂園的入門票、旅館的訂
　單就是一種契約書）。

(二)危機的分析、評估（crisis evaluation）

　　分析、評估危機，具體的說，就是根據過去的損失紀錄，利用常態
分配等機率理論或統計手法，預測事故發生的機率與可能的損失金額。
預測的項目包括危機的發生頻率（事故發生機率）和損失的程度（事故
的可衡量強度）。例如商譽損害可轉化為營業額的損失。

(三)危機管理手法（crisis management）

◆危機控制

　　最好的危機管理是防患事故發生於未然。萬一發生，應把握減輕損
失於最少限度的危機處理精神。方法包括：

1.危機的迴避：不冒險去做一切有可能帶來危機的活動或業務，杜
　絕可能危機的發生。例如主題樂園的遊樂設施選擇應在業績與風
　險間做一衡量；休閒購物中心的停車場規劃應注意行人的安全。

2.損失的預防：減少損失發生的頻率，或為排除損失的發生所實施
　的危機對策。例如主題樂園的遊樂設施應該嚴格進行安全檢查。

3.損失的減輕：當事故發生後，設法減輕該事故帶來的損失。例如
　旅館業者可依狀況投保較高額的意外險。

4.危機的分散：借助危機的分散手法，減輕損失規模的危機對策。
　例如旅館業者可藉由良好的公共報導降低危機的擴散。

5.危機的結合：和前一項危機分散方法相反，屬於集中危機處理的危機對策。在多重危機下最好的方法不是一項一項解決而是一起解決。

6.危機的轉移（不包括保險的危機轉移）：無法迴避或排除的危機，經由契約的簽訂轉移到往來企業或承包企業等其他企業的手法。例如主題樂園的遊樂設施建造的承包業者給予幾年的保固。

◆危機資助

休閒業者可以衡量公司的財務能力，把可以預測的危機加以保留，或選擇將危機轉移給第三者處理，設法減輕公司可能承擔的危機。屬於一種預防損失的發生造成損害的財務操作方法。其方法包括：

1.危機的保有：危機的保有分為消極和積極兩種。消極保有是企業沒有意識危機的存在，或者縱使意識到危機的存在卻未曾採取適當對策，其結果造成危機負擔的情形。積極保有則是透過確認、分析危機，經由切實的評估，認為保有危機比較划算，積極謀求對策的情況。

2.危機的轉移（投保方式的危機轉移）：一般所採取的危機轉移方式是投保，對象多半以純粹危機，例如天災為主。

至於危機處理手段的選擇，沒有必要針對一種危機選擇一種單一手段。最好是組合各種不同的手法進行，也就是說可以採用組合工具（tool mix，又稱雞尾酒法）進行。只要組合工具能夠適當結合、充分發揮效果，對於危機管理是有莫大的助益。因此，從很多危機管理中選擇適當的手法加以組合，以有效發揮組合工具的功能。

二、危機管理三階段

美國著名危機管理專家庫姆斯（W. T. Coombs）提到：「所謂的危機

管理是一些如何處理危機並減少危機傷害的原則要素，從另一個角度來說，危機管理是為了避免或減少危機的負面後果，並保護組織、相關人士或產業等免於傷害。危機管理有四個基本的要素，即：預防、準備、實施以及學習。」

　　邱毅將危機管理定義為三階段的動態模式，包括：(1)危機爆發前建立儲存危機資訊的知識庫；(2)危機發生時主要的管理機制；(3)危機落幕後危機評估系統與成本效益評估。

(一)危機爆發前

　　在危機爆發前，應建立儲存相關組織危機資訊的知識庫。在危機管理專家的指導下，休閒企業應該針對各種危機組合，擷取他人危機處理的經驗，草擬出各種可能的「最糟糕劇本」。根據這些虛擬的事件發展情境，建立危機處理系統。危機處理之計畫系統內包括兩個子系統，一個為危機訓練系統，負責休閒企業針對最糟糕劇本的模擬處理演練；另一個為危機感應系統，職司危機情境的偵測和預警行為。

　　除此之外，最好的危機管理是不讓危機發生（當然這是不可能百分之百做到的事），因此在危機發生前先進行適當的公關活動就像是打了預防針般，馬拉（F. J. Marra）把組織在危機之前的公關作為和努力，稱為「最佳操作」（best practices）。這些操作「雖然不能百分之百」免於危機侵襲，卻絕對可以減少危機的衝擊程度。

(二)危機發生時

　　在危機發生時，兩個主要的機制必須啟動運作。其中之一是危機管理資源系統，主控休閒企業相關人力、物力、財力和人際網路的各項資源分配；另一個是危機指揮中心，該指揮中心是危機發生時的管理心臟，其中又包含三個核心小組：危機處理小組、危機模擬專家和危機情境監測小組。三者間相互搭配，針對危機發展實際狀況做及時而有效的處理，並擬定可行的危機處理行動計畫。危機指揮中心有四項任務：決

策、團隊合作、實施處理計畫以及聆聽。此外，危機指揮中心也要依情境變化，隨時下達命令給危機管理資源系統，徵調所需的各項資源加入行動計畫中。

而危機發生後的「危機公關」（Crisis Public Relationship, CPR）常左右後續效應是往收斂還是擴大的方向發展。美國學者班克斯（Fearn-Banks）（2001）指出：「某些危機溝通理論認為，平時對外溝通良好的組織在發生危機事件時，會比溝通不良的組織，遭受比較輕微的財務和形象損害。」

(三)危機落幕後

在危機落幕後，由危機管理資源系統向危機評估系統彙報資源耗用狀況，並進行危機處理的成本效益評估。危機處理後的評估系統必須針對個案提出危機復原計畫，幫助休閒企業進行後續的組織變革與重整。讓風險管理評估系統將危機過程中所獲得的寶貴經驗，回饋（feedback）給儲存相關危機資訊的知識庫，作為危機管理系統執行危機預防作業時之參考與教育訓練的教材。

另外，現代危機管理專家卡波尼葛洛提出危機管理的七大步驟：

1.辨識組織的弱點（identifying and assessing vulnerabilities）。

2.防範危機發生（preventing a crisis from occurring）。

3.擬定應變計畫（planning for crisis）。

4.洞悉危機所在（the crisis lists）。

5.危機期間與結束後的溝通（communicating during and after a crisis）。

6.監控危機發生，並視情況評估與調整（monitoring, evaluating, and making adjustments）。

7.將組織隔絕於危機之外（insulating the business）。

但重要的是，如何找出危機所在？卡波尼葛洛建議管理當局利用

圖11-2 購物中心占地大人潮多應該注意危機管理的防範演練

一張紙，把它摺成一半，請先在左邊寫下：「您所服務的企業，在近期最可能發生的危機是什麼？」再在右邊寫下：「您認為也許不太可能發生，但一旦發生了，後果會最為嚴重的危機。」寫完之後，對照左右兩邊的項目，重複的部分，就是公司最應該優先防範的危機項目。

 第四節　休閒產業的危機管理：以旅館業為例

　　星級飯店常成為社會事件或天災的受害者，飯店要如何處理可能的危機以及重建聲譽，本書提供以下做法作為參考（如**表11-3**）。

表11-3　危機管理三階段

事前（預防）	事中（危機處理）	事後（復原或重建）
1.建立危機處理知識庫 2.劇本規劃與撰寫 3.建立危機訓練系統 4.建立危機感應系統 5.危機控制 6.危機資助	1.開擴心胸面對危機 2.危機資源管理系統啟動 3.危機指揮中心啟動	1.成立評估調查小組 2.危機復原計畫 3.不斷地學習與修正，時刻更新危機處理知識庫

資料來源：修改自邱毅（2000）。《現代危機管理》。台北：偉碩文化。

一、事前預防

(一)建立危機處理知識庫

　　企業經營常會遇到許多突發事件，如地震、颱風、火災、搶劫等，建立一套危機處理的知識庫對企業來說是非常重要的。當危機發生時，企業可從這套知識庫中找出類似危機的處理做法，以快速對危機做出反應，讓傷害降至最低。然而危機處理知識庫不可能記錄或模擬所有危機發生之所有可能做法、因應之道，所以在危機發生時組織之態度、反應速度及做法，是危機處理非常重要的因素。

　　飯店安全要從三個角度加以思考：

1. 飯店中所有的財產設備的保護措施，不只是現金保護，應該具有設備運作安全保護所需相關的標準作業程序。
2. 飯店首重保護顧客安全。
3. 有效保護飯店中的人員（受害者有可能是員工、顧客或其他的第三者）不受犯罪侵害，只要是可能從飯店中偷竊或犯罪行為中獲利者，均應該列為防衛的對象。

　　從現代社會犯罪案件發生的特性觀察，如果存在可以偷竊或犯罪的機會，多數的犯罪都可能會下手實施，因此，最安全的防衛原則應是事前消除容許犯罪發生的可能「機會」[8]。

(二)劇本規劃與撰寫

　　由於危機處理知識庫無法完全涵蓋所有危機處理之做法，所以企業

[8] 本小節部分取財自：行政院農委會農業金融局，「飯店、旅舍犯罪預防」，http://www.boaf.gov.tw/public/Attachment/29131481571.doc

必須對本產業之特性模擬有哪些危機會對企業造成損害，並對這些危機發展不同的因應之道。當企業資源較缺乏時，可針對發生機率較大的危機，投入較多的資源擬定較詳細的對策。飯店較常見的危機如火災、地震等，然而在知名飯店中發生特殊事件（非法交易、人員或顧客死亡）所造成的商譽損失，現在已經愈來愈普遍，因此事先的危機模擬及因應之道對企業在處理危機時是非常重要的。

(三)建立危機訓練系統

危機劇本的模擬以及擬定因應之道後，接下來就是組織內的人員要熟悉、靈活應用這些對策，要達成此境界，須在組織內建立一套危機訓練系統。員工經由這套系統定期或不定期的訓練，才能使員工在面對危機時做出最佳的反應。例如，房務或清潔、修繕人員進入客房工作時，可以獲得很多有助於安全控管的訊息，任何不尋常的狀況，均須有警覺性地向督導、主管或安全部門反映處理，可能狀況如下：

1. 在客房中發現任何形式的槍械或武器。無論其合法性為何，應立即反映處理。
2. 住房旅客有賭博、吸毒情事，或擁有毒品與使用器具，應立即反映處理。
3. 行李中放置非正常旅客所應攜帶的衣物，有些不良旅客偷竊飯店內財物放入其中帶走。如果能即時發現報告，有助於飯店安全維護。
4. 明顯發現客房遭受損毀，或有住客受傷流血的狀況。
5. 非該客房的客人進入房中偷竊財物。
6. 任何可能對房客有傷害的情況。

(四)建立危機感應系統

在危機發生之前，企業內部或外部會有某些現象產生，而危機感應系統主要是在偵測及預警危機的情境，以讓企業對危機及早做出準備或

杜絕危機的發生。其中內部稽查是第一道防線，受信任的員工並不表示完全誠實。飯店工作人員，尤其是房務人員、清潔人員或修繕人員，他們工作時所使用的手推車是掩藏贓物的最佳載具。因此，稽查人員必須進行例行性檢查，遏止員工犯罪的可能動機。經驗顯示，沒有顧客出入的空房與放置工作備品或清潔工休息處，也可能是員工或外來犯罪者可能的藏贓之處，應一併列入檢查範圍之內。

飯店應該每二十四小時至少一次不定時查看客房情況，包括以下項目：

1.檢查客房設備是否正常運作，例如馬桶不通、水管漏水是客訴第一名。

2.電燈、電視或冷氣主機與遙控器因房客離開疏忽未關畢或使用上的損傷。

3.客房未進住顧客而被弄亂，表示必然有外來者侵入。

4.客房門口所掛「請勿打擾」標示牌是否已超過二十四小時未動、房內毫無動靜？工作人員應反映並進行瞭解。故意自殺致死案件經常發生在這種情況，愈早發現愈好。

5.發現不付帳便偷跑者或偷竊飯店財物者。

(五)危機控制

危機的控制是企業防患事故發生於未然。其危機控制的方法包括危機的迴避、損失的預防、損失的減輕、危機的分散、危機的結合和危機的轉移，其目的就是將危機對企業的傷害或損失降至最低。例如飯店在火災損失的預防主要是教導員工澈底實施安全防火教育，且對飯店的硬體設備建造採用耐火結構之建材，以減少損失發生的機率。

(六)危機資助

危機的資助主要是預測危機的發生，且擬定危機的對策。其方法

包括危機的保有和危機的轉移（投保方式之危機的轉移）。像飯店在地震、火災、失竊等多可利用投保的方式來進行危機轉移，在企業商譽方面也可利用危機轉移之做法，但畢竟企業商譽之價值難以估計，其商譽損失之保險賠償和保險費之高低，就需要保險人與被保險人雙方取得共識，才能達成危機轉移之目的。

二、事中的危機處理

(一)開擴心胸面對危機

當企業危機發生時，企業面對危機的態度將取決其處理危機成敗的重要因素。管理者就必須要有正確的態度重視問題、面對危機。如果事件牽扯到刑法，管理者首先要做的是完全配合檢調與警察機關的調查，同時指定一位發言人，以誠實心態面對媒體和政府官員。

卡波尼葛洛認為一位適當的發言人應該具備下列條件與特質：

1.擁有迅速掌握資訊、有效表達的能力。
2.可靠度和可信賴感。
3.仔細傾聽的能力。
4.能表達同情、溫暖和耐心。
5.願意接受批評指教。
6.必要時，隨時待命。
7.具備強大的抗壓性。
8.有高度毅力應付長時間的工作。

而面對危機的所有公關人員面對輿論時應把握以下五個原則：

1.即時。
2.誠實。

3.負責。

4.展現同情心。

5.訊息一致性：亦即對外發言「口徑一致」（one voice）原則。

(二)危機資源管理系統啓動

企業在危機發生後，危機資源管理系統必須立即展開運作，把企業中危機處理有經驗的人力以及所需的財力、物力的資源分配在危機處理上，以使危機不致擴大，進而減低危機對企業所造成的影響。

飯店在危機事件發生時要立即成立運作的是危機資源管理系統，如選定一位有經驗的發言人以面對媒體與警調單位，以使危機對企業的傷害不致擴大，接著透過危機指揮中心著手處理此事件。

(三)危機指揮中心啓動

危機發生時除了危機資源管理系統要立刻運作外，另一個就是危機指揮中心，它是危機發生時另一個重要的機制，其由危機處理小組、危機模擬專家和危機情境監測小組三者所組成，危機指揮中心主要的目的是對危機發展狀況做及時有效的處理，同時擬定可行之行動計畫。

飯店在事件發生時另一個要立即成立運作的是危機指揮中心，其中危機處理小組主要的工作是小組成員的選擇與安排，且小組成員須有處理危機專業的知識、技能或經驗，以及有冷靜、多元化的思考角度等。危機模擬專家和危機情境監測小組的工作，前者主要是對危機後續可能的發展做模擬，並提出可能的解決方案；後者是對危機後續的發展做監測，且立即反應給危機指揮中心，以對危機擬定較佳的因應之道。

三、事後的復原或重建

(一)成立評估調查小組

飯店在危機發生後要立即成立一個評估調查小組，對危機處理之內容、行動計畫做詳細評估調查，尤其是危機對企業所造成的成本效益為何，以作為日後處理危機之參考。

(二)危機復原計畫

飯店在危機事件中，對其傷害較大的是企業形象的損失，然而商譽損失這種傷害是最難重建的，飯店可透過參與公益活動、贊助體育競賽等，以復原最初良好的企業形象。

圖11-3　星級飯店服務品質至上易受挑剔

(三)不斷地學習與修正，時刻更新知識庫

危機是無所不在的，所以企業須不斷地學習如何預防、處理危機，同時也要時時刻刻更新企業危機處理知識庫，以提供企業在處理危機上更能得心應手。

GO GO PLAY休閒家

飯店顧客發生意外事件的處理程序

當飯店顧客進住後，由於各種可能原因，意外事件可能會偶有發生，如果飯店工作人員處理恰當，不但可以讓顧客倍感重視及歡迎，亦可令身處異地而又需要別人關懷的旅客，可以得到飯店的特別照顧，產生「賓至如歸」之感，留下美好印象，對建立品牌忠誠度有正面幫助。以下是一些常見的情況與處理建議，個別業者亦應依照不同的內外在企業條件與特性制訂標準作業程序，以因應突發狀況。

一、住客常遇見之意外事故

(一)意外事件類型

飯店之意外事件類型大約可分為三類：

1.在公眾場所絆倒，或在浴室滑倒。

2.急病或不同原因之暈倒。

3.玻璃割傷。

(二)處理程序

1.員工若發現顧客有任何之意外發生，應馬上通知保全部門值班室或當值大廳副理。

2.值班室應傳呼當值保全部門主管及前檯之大廳副理前往現場察查

作初步處理。

3.如顧客之意外事態嚴重，當值經理應當立刻通知救護車送醫院救治。

4.門前保全員應疏尋交通，以便救護車方便停車，並正確指引救護人員至現場。

5.如果顧客是在飯店之範圍內受傷，經飯店或醫護人員處理好後，保全部門主管應協助傷者填報一份意外受傷報告表，以便飯店進一步調查和記錄，以便談妥後續和解事宜。

二、顧客損壞飯店財物之處理程序

顧客辦理入住登記手續後，顧客和飯店之間就形同簽定了一項契約：飯店提供最佳的服務，照顧好顧客的起居飲食，盡可能地滿足顧客的要求。飯店的一切設施，從大廳內的桌椅布置、餐廳設備的擺置，乃至客房的家具、床鋪、盥洗設備都是為顧客的舒適而設想。對待飯店供給的各項設備及用品時，顧客也應該對這些設備和用品負起善意利用、愛護的義務與責任。因此，當顧客故意或不小心損壞飯店內的設備時，飯店是有權利向顧客索取應計的賠償。

(一)破壞飯店財物的原因

顧客破壞飯店財物的幾種可能原因：

1.孩童的無知或頑皮。

2.顧客的疏忽、粗心大意。

3.顧客的惡作劇。

4.外來無賴的故意破壞和惡作劇行為。

(二)處理方法

1.如發現有孩童在破壞飯店的財物時：

(1)員工應馬上上前婉言勸阻。

(2)事態嚴重時或通知保全員協助。

(3)如孩童的父母不在場，應馬上尋找孩童的父母，婉言告知詳情，並希望孩童的父母諒解勸阻。

(4)員工應注意千萬不能嚇壞小孩，也不能過分責備小孩的父母，以免破壞賓主關係。

2.房務人員每天進入客房進行整理時，要注意房間內的一切設施，包括家具、盥洗設備、壁紙、桌椅及地毯等有無損壞的跡象。床上用品如：床單、被單、枕頭袋及床罩有無被破壞（含香菸燒壞）。

3.如發現破壞情事應馬上通知房務部經理處理。

4.房務部經理會通知前檯經理或值班經理，再由保全部門經理陪同到該房間用相機把損毀的情況拍錄下來。

5.將房間暫時封閉保存現況。

6.前檯接待人員在記事本上記下房客資料，在資料上亦應標明該房間已被暫時封房。

7.等待該顧客回來時告知顧客，前檯經理有事商談。

8.由前檯經理與房客溝通並談妥顧客損壞飯店財物應付的賠償金額。

9.前檯員工或大廳副理若發現有不速之客留連飯店大廳或相關設施範圍內，應通知保全人員進行監控，以防止不軌行為發生。

10.如果發現外來不速之客破壞飯店的設施，應馬上通知前檯經理及保全部門經立即處理。

11.前檯經理或保全部門經理查詢該外來人的姓名與相關資訊，必要時警告該人不得再擅自進入飯店。

12.若事態嚴重的話，應含護送到警察局處理。

三、處理酒醉客問題程序

顧客酒醉的情形須小心處理，粗心、錯誤的判斷常令顧客感到被輕視。一般顧客醉酒都會在酒吧或餐廳發生較多，當餐廳部主管不能應付時，應該通知前檯之大廳副理及保全部門經理協助處理。

(一)顧客在酒吧、餐廳裡喝醉酒

1. 餐廳服務員若發覺顧客已喝得太多，有醉意時，應該馬上通知值班主管，由主管決定應否上前勸阻，建議顧客飲用其他非酒精類飲品。
2. 如果主管不在時，通知前檯經理前往處理。
3. 如果確定顧客已不堪繼續喝酒，應技巧地勸阻顧客。
4. 馬上以溫和方式引領醉酒者離開酒吧，以免騷擾到其他顧客。
5. 護送醉客，以免傷害自己或其他顧客。
6. 護送醉客到其房間，尋其家人或室友照顧醉酒者。
7. 如有必要，協助準備熱水、熱茶或咖啡等緩和酒醉。
8. 如非飯店住客，應請醉酒者離開飯店，必要時為醉客叫喚計程車。
9. 如遇醉客較難應付時，應通知保全員協助請離醉客。

(二)顧客在房間喝醉

1. 當樓層房務人員發覺有顧客在房間聚眾飲酒，製造太多噪音影響鄰近住客時，應立即通知房務經理前往處理。
2. 當樓層房務人員發覺有住客喝醉情事，應馬上通知前檯經理前往處理。
3. 前檯經理到醉客房間瞭解狀況。
4. 勸阻顧客停止使用酒精飲品。
5. 如有需要，先請房務人員拿走房間的迷你吧供應之酒品。

6.通知客房餐飲部拒絕該房之酒水服務。

7.保全人員應在房外留意醉客動態,避免意外發生,戒護避免醉客破壞房間家具。

四、飯店失竊事件之處理程序

(一)失竊類型

飯店之失竊類型,大約可分為兩類:

1.住客報稱所屬私人財物在客房內遭竊。

2.飯店本身之財物失竊。

(二)住客財物在客房內失竊的處理程序

住客報稱私人財物在客房內失竊的處理程序如下:

1.員工若接到有關飯店範圍內私人物品失竊之事,應馬上通知保全部門或前檯經理,並保護好現場,絕不可移動。

2.前檯經理與保全部門之值班主管同時前往現場視察。

3.如有需要,用相機對現場環境進行拍攝記錄。

4.前檯經理應與顧客瞭解失竊情況,如果所失物品體積細小者,可徵得顧客之同意後,替顧客搜索房間,試圖尋找失物。

5.如果發現只是顧客之疏忽,把物件遺忘,在尋獲失物歸還給往客時,絕不可責備或表現不悅之色,只可一同慶幸失而復得。

6.如果無法在房間內尋回失物,保全員應協助顧客填報失物報告表,作為飯店之調查資料,存案備查。

7.前檯經理與保全部門值班主管各將失竊事情撰寫簡報,呈供上級審閱。

8.保全部門繼續內部之調查,向前檯經理報告詳細情況。

9.如顧客要求應通報警察局,或由前檯經理指派保全人員伴同前往警察局報案處理。

10.將事件經過交接給當天值班經理。

(三)飯店財物被盜的處理程序

飯店本身之財物被盜的處理程序如下：

1.房務人員報請前檯經理與保全部門當值主管前往現場視察。

2.如有需要，以相機將現場環境拍攝記錄。

3.保全部門詢問有關員工，瞭解情況，並錄取口供，以便作進一步之調查。

4.前檯經理及保全部門當值主管應把事情撰寫報告，供上級審閱。

5.如有需要，由值班經理確定是否需要向警察局備案。

6.將事件經過接交給當天值班經理。

資料來源：修改自http://www.canyin168.com/glyy/qtgl/qtlg/201204/41155.html，2012/04/14

參考文獻

李郁怡（2006）。〈危機・謊言・關鍵時刻〉。《管理雜誌》，第385期，2006年7月。

林靖，〈危機管理〉，http://www.rad.gov.tw/competition/nantou/htm/document3.htm

邱毅（1999）。《危機管理》。台北：中華徵信所。

邱毅（2000）。《現代危機管理》。台北：偉碩文化。

休閒渡假旅館的經營管理

- 現代策略性行銷
- 休閒旅館的行銷架構
- 休閒觀光旅館的廣告與促銷策略
- 個案研究：皇冠飯店

第一節　現代策略性行銷

行銷大師Kotler（1991）認為現代策略性行銷（the modern strategic marketing）的核心是所謂的STP行銷：亦即區隔（segmenting）、目標（targeting）及定位（positioning），成為在市場上取得策略性成功的架構。STP行銷即目標行銷（target marketing），休閒渡假旅館應先區分主要的市場區隔，然後選擇這些區隔中的一個或多個，並針對所選定的每一個市場區隔發展合適的行銷策略，**圖12-1**為目標行銷的三個主要步驟。

首先，觀光（休閒）旅館的市場定位所考量的區隔變數與市場的定位彙總如**表12-1**。台灣國際星級觀光旅館（含休閒渡假旅館）的收入以客

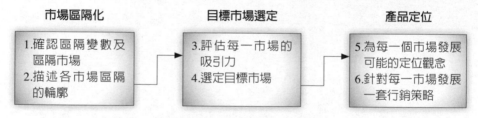

圖12-1　目標行銷的主要步驟

資料來源：Kotler Philip (1991). *Marketing Management, Analysis, Planning, Implementation, and Control* (7th). Englewood Cliffs, N.J.: Prentice-Hall.

表12-1　觀光旅館市場之區隔變數分析表

目標市場	客房	FIT（Free In Tour） GIT（Group In Tour）		商務 觀光 休閒	國籍 性別 年齡
	餐飲	宴會		喜壽宴會 公司宴會 餐別	價位 桌（人）數
		小吃			
	會議	企業／公民營組織		會議 餐飲	國籍 價位 組織特質

　　房與餐飲收入為兩大主要來源，除此之外，如會議與休閒收入也逐年在攀高，以配合國人將休閒與會議活動相結合的趨勢。

　　其中餐飲部分的比重也逐年上升之中，已超越客房收入成為都會型旅館的主要營業收入；風景區的旅館收入則以房租收入為主（如**圖12-2A/B**）。

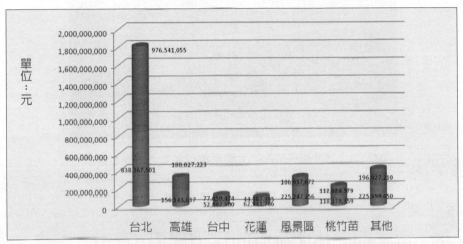

圖12-2A　台灣國際星級旅館各地區房租與餐飲收入（2016年6月）

資料來源：交通部觀光局統計處。

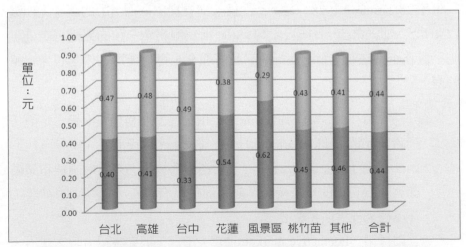

圖12-2B　台灣國際星級旅館各地區房租與餐飲收入比率（2016年6月）

資料來源：交通部觀光局統計處。

圖12-3　休閒觀光旅館的大廳意象是消費者重要的評價

第二節　休閒旅館的行銷架構

學者Thomas（1978）對服務行銷架構曾提出一個清晰的概念，如圖
12-4所示。此亦被學者Heskett（1986）稱為服務金三角的架構，充分說
明了服務企業在制定策略性行銷的共同理念，可以運用在休閒觀光旅館
管理上。

1.外部行銷（external marketing）：指企業對服務加以準備、定價、
　　通路及促銷；即McCarthy（1980）的傳統行銷策略之4Ps。

2.內部行銷（internal marketing）：指服務機構必須有效訓練和鼓勵
　　顧客來跟自己的員工接觸，並且促使所有員工，以團隊精神與工
　　作流程來提供顧客滿足。

3.互動行銷（interactive marketing）：指員工與顧客接洽時之技巧，
　　亦即休閒企業的作業管理（詳如第10章）。

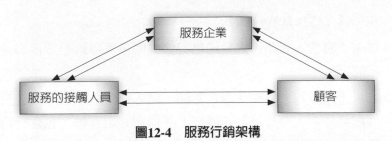

圖12-4　服務行銷架構

資料來源：Thomas D. R .E. (1978). "Strategy's Different in Service Industries", *Harvard Business Review*, p. 30.

一、外部行銷策略

　　學者Booms和Bitener（1983）根據McCarthy（1980）的研究，提出行銷組合架構是一連串的行動流程而非理論觀念，同時亦提出擴充意義的「7Ps」來滿足服務行銷人員的需要；而學者Gronroos（1984）、Magrath（1986）亦認為傳統的外部行銷4Ps之外，應該加入3Ps而使之成為產品（product）、價格（price）、通路（place）、促銷（promotion）、人員（personnel）、實體設施（physical facilities）以及服務流程管理（process management）的7Ps，以符合服務業的行業特性。

1.產品：包含有形產品和無形服務的範圍、服務內涵、服務的品質、等級、品牌、信用保證與售後服務等。策略性商品在哪裡非常重要，例如高雄漢來飯店以海港城自助餐聞名、台北君悅飯店以會議住宿知名。

2.價格：服務的等級、折扣及折價、付款期限、顧客感受到的價值、服務品質與價格的匹配程度、服務差異化。價格與服務的等級有關，定位在大眾實惠、高檔隱密還是低調奢華？關係到來客區隔。

3.通路：區位選擇、市場接近性與銷售管道。除了傳統的通路外，電子商務O2O、智慧型行動裝置上的APP皆以成為重要的溝通與銷

售通路（請詳見第9章）。

4.推廣：廣告、促銷、人員銷售與公共關係等可以有效提高銷售業績的手段。

5.人員：員工教育訓練（包含訓練、個人判斷、說明能力、獎勵、外觀條件、人際行為）、態度、其他顧客之互動（包含行為、困難程度、顧客間的接觸）。碰上危機事件發生時是否能依照SOP程序處理並保有彈性（請詳見第11章）？

6.實體設施：住宿餐飲與休閒設備、環境（包含室內裝飾、顏色、擺置、噪音）與有形產品的設計與流程規劃。

7.服務流程：服務政策、程序與準則、自動化程度、員工判斷程度、對顧客的引導、服務流程。

另外，將休閒觀光旅館之產品策略、價格策略、通路策略、促銷策略分述如下：

(一)產品策略

◆實體產品的提供

有形產品的使用，包括硬體設施所提供的有形功能與無形感受，應考量是否滿足顧客之需求。如客房的各項設備應以顧客能享用舒適、便利、安全為原則外，設備的配置、空間利用、色系的調和、動線規劃以及商務旅客的OA設備亦須納入考量；而餐飲的有形產品包含餐廳裝潢之雅緻、菜餚的特色與精緻、衛生等皆是實體產品的重點。另實體產品亦須考量日後的維護成本，才能在經營上具有競爭力。

◆氣氛格調的塑造

觀光旅館是一個具有特色與文化，展現獨特風格的場所，旅館是旅者的驛站，有家外之家的性質，故其設備除了應該適應旅客的習性和需求外，舉凡建築的構造和室內裝潢、使用的器皿、景觀的布置、材料質

地的選擇，皆應考量在地人文風情、氣候與特產等，以展現地區之文化風格與藝術情調。

◆服務的提供與特色

　　顧客導向的服務內涵設計，應以更高的附加價值，提升顧客的滿意。例如規劃設計整體的套裝服務（package tour），創造與滿足顧客的需求，以增加旅館之營收，提升營運績效。人是服務品質的關鍵，透過教育訓練，從員工個人品味的提升，服裝儀容的整理，發自內心真誠的禮儀，讓消費者感受賓至如歸的禮遇，這是最能吸引顧客的根本策略。

(二)價格策略

◆新加入者的滲透策略

　　對一家新旅館而言，可挾其產品的新鮮與豪華，品質較佳的差異化以中等價位進行市場滲透，獲取市場占有率。觀光旅館市場對價格具有高敏感度，因此以高品質，中價位掠取高階層的市場，並可打擊市場同級的競爭者，此為新加入市場者初期常用之策略，目的在於能在短期內獲取高的市場占有率。

◆套裝商品的價格策略

　　觀光旅館商品的銷售具有時效性，故商品的銷售以設備充分利用來增加營收為目標，故輔以商品組合擴大需求亦是有效的價格策略，如會議專案包含客房、餐飲以及會議服務的產品組合，從整體量的需求，降低成本，達成價格的優惠以吸引潛在消費者，爭取業績。

◆差別價格策略

　　針對不同的目標市場，或不同顧客群，或不同的時段採取不同的收費，亦即針對不同市場區隔，採用不同的價格，以獲取更高的銷售量，如團體價、航空公司的特惠價、週末優惠特價。

(三)通路策略

行銷通路具有配合公司政策，作為推廣活動的管道及蒐集市場情況、回饋行銷策略之訂定等兩項功能。休閒觀光旅館業的行銷通路是由國外代理商、國內旅行社、航空公司與公司機關、連鎖旅館、網際網路與智慧型行動裝置APP等構成（如圖12-5）。

(四)促銷策略

促銷（sales promotion, SP）是在預定的有限期間內，藉由媒體與非媒體的行銷力量，針對消費者、零售商或批發商，來促使其試用、增加需求或改善產品的可及性。對休閒渡假旅館而言，可能包括了以下四個涵義：

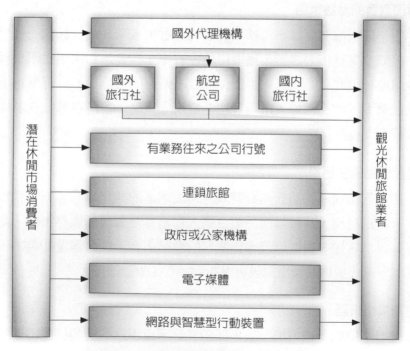

圖12-5　觀光休閒旅館業行銷通路圖

資料來源：尤國彬（1996）。〈高雄地區觀光旅館經營策略之研究〉，頁60。中山大學企管所碩士論文。

1.SP是短期性的行銷活動。

2.SP必須同時動用媒體與非媒體的行銷力量。

3.SP可能針對最終顧客，也可以針對通路商。

4.SP可能著眼於產品、價格、通路與促銷四者。

第三節　休閒觀光旅館的廣告與促銷策略

休閒觀光旅館廣告與促銷策略可循「產品生命週期」（the life cycle of hospitality）的不同階段擬訂（如圖12-6）。通常一家休閒觀光旅館的生命週期也可以分為四個階段：(1)導入期（introduction stage）；(2)成長期（expansion stage）；(3)高原／成熟期（plateau/maturity stage）；(4)衰退／蛻變期（decline/regeneration stage）。

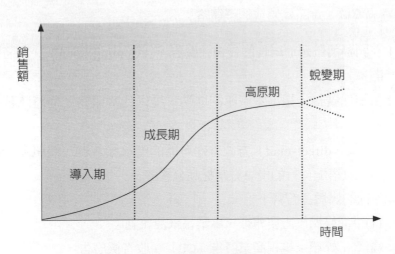

圖12-6　產品生命週期

茲針對以上四個時期，休閒觀光旅館的廣告與促銷目標和可行策略說明如下：

一、導入期

(一)策略目標

　　導入期的廣告與促銷策略重點在於告知潛在顧客群並引導他們進行「首次惠顧」。目的在於擴大企業知名度，建立良好口碑並提高住房率與設備利用率。

(二)策略方向

1.對潛在消費者直接訴求旅館的品質與特色。
2.比較式策略：提供比主要競爭者更好的產品與服務。

(三)可行方案

　　透過傳統、電子媒體或網際網路：

1.在開幕前數週連續性的告知性廣告：「Coming Soon」（即將隆重開幕）。
2.告知性廣告：指出本旅館的地點、提供什麼服務、何時開幕或試賣。
3.以DM（direct-mail）方式寄送可能的潛在顧客群，將訊息直接告知，可搭配可行的優惠方案提高來客率。
4.不同的媒體多管齊下：
　(1)平面媒體：主要報紙、專業報紙與雜誌。
　(2)電子媒體：電視商業廣告（CF）、收音機廣告。
　(3)戶外廣告、車體廣告、車廂廣告等。
　(4)電子郵件。
　(5)網際網路（互聯網）。
　(6)APP/O2O。

5.請興論領袖，如知名企業家、教授、醫生、律師加入廣告訴求中，強化一般消費者對本旅館良好的印象。

6.舉辦活動，利用新聞事件炒熱本旅館知名度。如舉辦公益活動、水上比賽等。日月潭涵碧樓大飯店免費招待社會名流，打開知名度，為一經典之作。

7.結合其他企業，以異業聯盟或試賣方式提高住房率。

二、成長期

(一)策略目標

在導入期成功後，中心顧客群已經形成。休閒觀光旅館在成長期的廣告與促銷目標在於建立良好口碑並鼓勵老顧客「再度光臨」；另一方面，應該努力開發潛在消費者。

(二)策略方向

1.強化中心顧客群的歸屬感與認知，鼓勵老顧客重複消費。

2.開發潛在顧客群中首次惠顧者。

(三)可行方案

1.與中心顧客群保持聯繫，強化良好口碑，建立品牌忠誠度優惠方案以鼓勵再次惠顧。藉由認同（信用）卡的發行是一項不錯的策略。

2.提升平面式廣告，以強化中心顧客群與潛在顧客群的良好印象。

3.設法切入潛在顧客群，提供優惠住宿方案。如專業人士方案、企業家方案、軍公教人員方案。

4.以點券方式進行促銷，可單獨進行或配合平面廣告，亦可以利用異業聯盟方式進行。

三、高原／成熟期

(一)策略目標

在進入成熟期後,企業形象大約已經被定型,亦即消費者心目中的印象較無法改變。此時的廣告與促銷目標應該著重在重複強化消費者心目中的印象品質認知,鼓勵消費者「再度惠顧」。

(二)策略方向

1.強化中心消費者的品牌認同,鼓勵重複消費。
2.汰弱換強,針對優劣勢進行內部調整,並適時告知消費者,提升品牌忠誠度。

(三)可行方案

1.與老顧客保持密切聯繫,並提供例行與特別方案,鼓勵重複消費。
2.針對優劣勢進行內部調整,推出新的商品或方案利用媒體或DM方式告知消費者。
3.適時推出優惠方案,以保持消費者品牌印象與住房率。如母親節／父親節方案、情人節方案、蜜月方案。
4.持續進行異業聯盟,以保持品牌印象與提高住房率。

四、衰退／蛻變期

(一)策略目標

在高原期後,企業面臨衰退—蛻變;死亡—再生的關鍵。此時組織

再造勢不可免，因此休閒觀光旅館的廣告與促銷策略在於強化「蛻變」後的新形象。

(二)策略方向

以全新形象出現在消費者面前，重新建立品牌形象。

(三)可行方案

1. 告知老顧客本旅館改造的時間、改造後的新形象與展望。
2. 在改造後以強勢廣告在媒體上建立新形象。
3. 推出配套促銷方案，以提高消費率。如住房優惠方案、餐飲優惠方案。綜合上述，不同階段的策略目標與方向有重大差異，廣告與促銷活動亦需適當調整，茲整理如**表12-2**。

表12-2 不同階段下的廣告與促銷策略

策略 \ 階段		導入期	成長期	高原期	褪變期
廣告策略	告知性	✓			✓
	訴求性	✓	✓	✓	✓
	比較性	✓	✓	✓	✓
	提醒性			✓	
促銷策略	價格性		✓		✓
	專案性	✓	✓	✓	✓
	例行性		✓	✓	
	集點券		✓	✓	
	異業聯盟	✓	✓	✓	✓
	同業聯盟			✓	

圖12-7　餐飲部門常常是為休閒觀光旅館加分重要的利器

第四節　個案研究：皇冠飯店

一、簡介

　　皇冠飯店是假日飯店集團於1983年為進入高級飯店市場而建立的品牌，亞太地區第一家皇冠飯店於1984年在新加坡開幕。截至2008年初，全世界共超過二百七十四家皇冠飯店分布於四十個國家，只有希爾頓和喜達屋兩個酒店集團有能力與之競爭。

二、市場定位

皇冠飯店於1998年由假日飯店集團獨立後，最新的市場定位宣言是：

對商務旅客而言，皇冠飯店是明智的抉擇，因為皇冠飯店提供一流的服務和設施，這些服務設施的設計以實用為主，因此沒有多餘的設備，而且價格合理。（For the upscale business travelers, Crowne Plaza is the smart choice–because Crowne Plaza offers upscale services and amenities that are better designed for relevance and value, without extravagance in rate or facilities）

簡而言之，皇冠飯店的精神是：睿智的選擇——卓越而不奢華（Smart Choice: Excellence without Extravagance）。在執行上，「睿智的選擇——卓越而不奢華」將透過一系列名為「Crowne Plaza Comforts」的顧客服務活動來達成，其中包括：

1.單一價格、冰箱飲料隨意取用。
2.check-in即有房間，不需浪費時間等待。
3.足二十四小時的住宿時間。
4.國際直撥電話及傳真費用降價，市內／國內長途電話免費。國際洲際酒店集團將定期增加新的顧客服務活動，以便確立皇冠飯店高級的品牌形象。

三、目標市場

皇冠飯店的主要目標顧客群有下列三種：

1. 個人商務旅客：皇冠飯店最重要的市場。
2. 小型會議：專業人士和特殊會議的負責人。
3. 個人觀光客：假日飯店是為親子旅遊而設計，皇冠飯店的目標對象則是夫婦旅客。

四、競爭對手

皇冠飯店的主要競爭對手包括：

1. 喜來登（Sheraton）。
2. 希爾頓（Hilton）。
3. 凱悅（Hyatt）。
4. 萬豪（Marriott）。
5. 文藝復興（Renaissance）。

皇冠飯店的優勢在於「物超所值」，提供高級飯店市場中「睿智的選擇」。

五、行銷策略

皇冠飯店的行銷策略有以下兩個重點：

1. 建立品牌個性、提高品牌知名度、增加消費者對皇冠飯店的認識。
2. 擴大業績。

銷售策略將以跨品牌的方式進行，亦即國際洲際酒店集團亞太地區業務重心將視國際洲際酒店集團為一整體做促銷。同時鼓勵各飯店推薦自己的客人到國際洲際酒店集團所屬之其他飯店消費。

六、成長目標

　　國際洲際酒店集團的目標是在五年內讓皇冠飯店增加一倍，策略則是在2003年以前讓亞太地區的皇冠飯店達到三十家。

七、Priority Club 假日飯店尊榮會員俱樂部

　　Priority Club是國際洲際酒店集團為經常作商務旅行之人士所成立的會員組織。會員憑卡可累積住房夜數及飛行哩數，達一定積分點時可獲得免費機票或住房。此為促銷IHG集團旗下飯店之一種辦法。Priority Club會員（簡稱P. C. Member）於全世界之假日飯店及皇冠飯店均享有下列權益：

　　1.優惠簽約房價。
　　2.贈閱每日報紙。
　　3.快速訂房服務。
　　4.快速住房登記及退房手續。
　　5.延遲退房至下午兩點。
　　6.親人住宿免費招待（限住同一房間）。

　　住宿於亞太地區之假日飯店及皇冠飯店時，Priority Club會員並額外享有下列權益：

　　1.免費房間升等（在許可情形下為之，不包括主管樓層及套房）。
　　2.免費早茶或咖啡。
　　3.延遲退房至下午四時三十分（在許可情形下為之）。
　　4.部分商務中心服務項目八折優惠。

八、國際洲際酒店集團與異業聯盟

國際洲際酒店集團與異業聯盟有合作關係之航空公司如**表12-3**所示。

表12-3 國際洲際酒店集團與異業聯盟有合作關係之航空公司

AIR CANADA（加拿大航空）	KLM（荷蘭皇家航空）
AMERICA WEST AIRLINES	KOREAN AIR（韓航）
AMERICAN AIRLINES（美國航空）	LATIN PASS
ANSETT AUSTRALLA（澳洲安捷航空）	LUFTHANSA（德航）
ASLANA AIRLINES	NORTHWEST AIRLINES（西北航空）
CHINA AIRLINES（中華航空）	QANTAS（澳洲航空）
CONTINENTAL AIRLINES（美國大陸航空）	SABENA
DELTA AIR LINES（達美航空）	AUSTRIAN SWISSAIR（瑞士航空）
EVA AIR（長榮航空）	THAI AIRWAYS（泰航）
FINNAIR（芬蘭航空）	UNITED AIRLINES（聯合航空）

資料來源：力霸皇冠大飯店簡介。資料至2002年為止。

Go Go Play休閒家

台灣網路票選十大最佳溫泉旅館出爐

　　東北季風漸強、秋意漸濃，正是泡湯好季節，入口網站蕃薯藤旗下輕旅行頻道日前公布2016網路票選十大溫泉飯店，蘇澳煙波大飯店四季雙泉會館奪冠軍。2016年也是第5屆秋冬泡湯季溫泉飯店票選，評選項目包括服務、料理、設施、特色與水質。

　　票選結果的前十名依次是：蘇澳煙波大飯店四季雙泉館、南投雲品溫泉酒店、礁溪長榮鳳凰酒店、北投大地奇岩溫泉酒店、福隆福容大飯店、台中日光溫泉會館、苗栗泰安觀止溫泉會館、礁溪老爺酒店、捷絲旅宜蘭礁溪館、南投日月行館。

　　冠軍由今年初新開幕的蘇澳煙波大飯店四季雙泉館獲得，該休閒旅館位於蘇澳港，除了三面環山，東面臨海，港口景觀近在咫尺，除了可以享受漁港風情外，還可同時擁有碳酸氫鈉冷熱雙泉，同時也拿下最佳景觀獎。

　　亞軍則由雲朗觀光旗下的南投雲品溫泉酒店奪得，該旅館耗資五千多萬，挖鑿、引進pH值8.6碳酸氫根鹽泉。由於位於日月潭邊，泡湯同時可以欣賞優美的湖光山色，另外酒店匠心運用在地野薑花、依蘭花、薰衣草等香氛都讓人心情放鬆，同時拿下最佳療癒放鬆獎。

資料來源：〈秋意濃，蘇澳煙波獲2016十大溫泉冠軍〉。中央社，2016/10/26。

參考文獻

何西哲（1987）。《餐旅管理會計》。自版。

巫立宇（1990）。〈台灣國際觀光旅館業之關鍵成功因素分析〉。政治大學國際貿易研究所碩士論文。

林恬予（1999）。〈旅館服務品質與顧客滿意度與再宿意願關係之研究〉。長榮管理學院經營管理研究所碩士論文。

林佩儀（1999）。〈企業經理人之知覺品質、品牌聯想、生活型態與消費行為關聯性之研究——以國際觀光旅館業為例〉。成功大學企業管理學系碩士論文。

許玉燕（1998）。〈旅館業之服務行銷策略之研究——以我國國際觀光旅館業為例〉。元智大學管理學研究所碩士論文。

施芸芳（1990）。〈渡假旅館庭園設計之研究——以花蓮美侖大飯店為例〉。國立台灣大學園藝學研究所碩士論文。

陳文河（1987）。〈我國旅行業行銷策略之研究〉。中原大學企業管理研究所碩士論文。

陳阿賓（2000）。〈澎湖國際觀光旅館投資風險之評估〉。台灣科技大學營建工程系。

陳怡君（1995）。〈女性消費者對觀光旅館滿意度〉。政治大學企管研究所碩士論文。

許惠美（1999）。〈旅行業者對大型國際觀光旅館企業形象評估之研究——以台北市為例〉。世新大學觀光學系碩士論文。

張宮熊等（1999）。〈墾丁地區休閒觀光旅館經營策略之研究〉。《第一屆跨世紀海峽兩岸管理學術研討會論文集》，1999年6月。

黃應豪（1994）。〈我國國際觀光旅館業經營策略之研究——策略矩陣分析法之應用〉。政治大學企業管理研究所碩士論文。

劉文宏（1991）。〈我國服務行銷策略之研究〉。成功大學企業管理研究所碩士論文。

楊長輝（1996）。《旅館經營管理實務》。台北：揚智文化。

謝銘原（1997）。〈我國旅館業經營績效影響因素之研究〉。大葉大學事業經營研究所碩士論文。

鮑敦瑗（1999）。〈溫泉旅館遊客市場區隔分析之研究──以知本溫泉為例〉。朝陽科技大學休閒事業管理研究所碩士論文年。

Grohmann, H. Victor, "Ten Keys to Successful Advertising", *Cornell Hotel and Restaurant Administration Quarterly, 17*(2), pp. 3-7.

Hall, Stephen (1985). Quest for Quality: *Consumer Perception Study of the American Hotel Industry*, pp. 1-14. Citicorp.

Kotler, P. (1991). *Marketing Management: Analysis, Planning, Implementation, and Control (7th)*. Prentice-Hall.

Nykiel, Ronald A. (1983). *Ink and Air Time: A Public Relations Primer*, p. 130. Van Nostrand Reinhold.

Pavesic, David (1986). "Cost/Margin Analysis: A Program for Menu Pricing and Design", in *Dimensions of Hospitality Management*, edited by Robert C. Lewis et al, pp. 291-305.

Powers, Tom (1992). *Introduction to the Hospitality Industry*. John Wlley & Sons, Inc.

Scanlon, Nancy L. (1985). *Marketing By Menu*. Van Nostrand Reinhold, pp. 72-75.

第13章

休閒渡假村的經營管理

- 經營環境分析
- 休閒渡假村區位選擇因素
- 基本競爭策略分析
- 行銷促銷策略

　　渡假村起源於古代王宮貴族避暑或避寒的場所，現代的渡假村則已經完全國民化。在現代渡假村起源地的美國，渡假村滿足美國人回憶祖先拓荒的立國精神，藉以活化身心靈，到目前為止，許多的平民式渡假村仍由教會組織所管理。在國內，渡假村滿足國人自古以來離群索居的需求，尤其在極大的工作與生活壓力下，渡假村提供一個可以完全放鬆心情的定點渡假的好場所。和休閒渡假旅館不同的地方主要在：外觀上平面村落式設計為主；在內在設施設計上渡假村內設有規劃完善的休閒設施，提供定點休憩的好處，無須四處奔波。

第一節　經營環境分析

一、產業環境分析

　　休閒渡假村是休閒產業中的一員，在週休二日制度實施下，國人將從以前的金錢消費型態朝向時間消費型態發展。而為了獲得真正的休閒，在旅遊地點選擇上對於離都會區較遠，周邊可提供餐飲、住宿、娛樂等功能之休閒渡假村的需求會相對地增加。而休閒渡假村的特色是在渡假村內設有規劃完善的休閒設施，讓旅客在此休憩時，即可輕鬆享受渡假村內各種精心的安排，而不用為了玩遊樂設施來感受休息娛樂效果而必須四處奔波，這種定點安排也是休閒渡假村的訴求重點之一。

　　在休閒渡假村的規劃方面，著重於其區位的市場性，包括附近地區的遊憩景點、賣點，以及為掌握客戶來源必須考量其交通是否便利等因素，且資金上及規劃範圍也需要考慮。國外的休閒渡假村大多是依伴著山、海、湖泊、溪流而設計；而在國內的休閒渡假村大多因法令與環境限制而選擇在內陸闢建，但主要仍融合自然、優美的環境作一完善規劃，以此作為吸引客戶的最佳條件。

天然景觀是造物主的恩賜，休閒渡假村坐擁這項利基，在前往渡假村的路上，可享受到燦爛陽光，領略到蒼綠山叢、蔚藍海洋的魅力，使你可以丟掉整人的領帶，脫去累人的高跟鞋，逃出汙濁的都市叢林，感受一下大自然的清風、鳥語、花香所帶給人們的舒適感。針對休閒風氣的興起，休閒渡假村提出了六大主張：渡假、運動、休閒、會議、尊貴、旅遊，藉此提升渡假品質及另一種新的休閒型態。

二、機會／威脅、優勢／劣勢分析

以下對休閒渡假村作整體性的「機會／威脅」分析與「優勢／劣勢」分析：

(一)機會

實施週休二日制度後，使國人更加重視自己的休閒活動，而由於假期短暫無法安排出國等長期的旅遊，於是國人選擇短期行程且也能真正放鬆身心的休閒方式，此一潮流，使休閒產業蓬勃發展，隨眾多國內知名企業投注心力於休閒市場中，為此一風氣帶來熱潮，此舉使市場供給增加，讓消費者有了更多的選擇機會；而對休閒渡假村來說，各渡假村更是積極擴充設施、推出促銷方案，以期能增加吸引力，掌握潛在客源。

諸如在花東地區，占地約達二百二十一公頃的理想大地渡假村，內部規劃包括五星級渡假別墅、十八洞高爾夫球場、購物中心、商店街、水上泛舟區等，企圖一網打盡所有的消費者，此一做法，喚醒潛在商機，也為國內渡假村帶來了新的發展模式。

(二)威脅

國人休假時間因週休二日制度實施而固定，面對一些較偏遠地區、車程太遠的旅遊景點會因耗時費神而不願前往，相對於地處偏僻、位居外地的渡假村來說，即使它提供超級划算的服務，但也會招攬不到客

人。週休二日的實施使人傾向於就近地區玩耍，這對於必須有充分時間
來利用環境達到休閒目的的渡假村來說，這一個政策可能會造成潛在的
威脅。

近年來各地興起的民宿，占著簡便卻親切、低價位卻有驚喜的優
勢，成爲同屬林野渡假的最大替代選擇。

(三)優勢

面對各休閒產業成員之間的競爭，如觀光飯店與休閒俱樂部等，相
較之下，休閒渡假村在觀光飯店提供住宿的舒適條件下，另具有附近自
然景點的吸引力；而在面對優美的風景點時又能提供住宿與休閒雙重的
需求。休閒渡假村的規劃中，提供了一般俱樂部及飯店必備的餐廳、會
議室、健身房等服務外，額外設計出迴力球場、保齡球場、網球場、人
工湖、登山步道、賞鳥區等完善設施，來與其他休閒產業的成員作適當
區隔。

圖13-1 渡假村的經營首先要確定外在的機會與內在的優勢

(四)劣勢

渡假村的規劃其必要條件是優美的天然環境，這也吸引了有心跨足休閒產業的企業集團來競爭，而目前規劃的渡假村多半是以耗資龐大、占地廣闊為首要，但卻無法確保成本是否可以如期回收，這一點尤其與低投資快回收的民宿對決，成為商業上的威脅。加上一例一休假期更加固定後，顧客大多是在週休二日與稍長的連續假期才會光臨，這使平常時日也必須照常營業的安排上，造成了人力、設備上的浪費。

 # 第二節　休閒渡假村區位選擇因素

在選定遊憩區計畫區位時，我們發現最容易影響市場的兩個要角是：開發者和購買者。就開發者的觀點而言，已開發為渡假村的周圍，隨處可見大量的遊憩區計畫，倘若要避免競爭市場，另外開闢新的渡假村，其所承擔的風險與前述眾多競爭時的風險相較之下，顯然是前者的失敗機率較大。因為一個地區之所以能成為渡假的據點，必須經過消費大眾的認同與接納，這點對別墅或遊憩區是否能招攬買主和顧客，是非常重要的考慮因素。通常，已開發的渡假村大多能提供迎合消費者喜好的娛樂設施和實質環境，因此，新的遊憩區計畫若能事先掌握大眾的需求，在這種已開發的渡假村內進行計畫，其成功希望應是可以預期的。

除了利用已開發地區之外，開發者同時也希望能另外開闢具有市場潛力、能吸引大量別墅購買者的渡假村。這種專門為創造休閒生活，提供遊憩區開發機會之新渡假村觀念，現已普遍受到若干規模較大而且財務狀況良好的開發公司之肯定與採用，並且也逐漸受到消費者的認同。

遊憩據點的開發，一般都是屬於大規模的經營企業，它往往沿著水域或山坡地之類的自然景觀展開，在遊憩設施上有高爾夫球、網球、滑雪、划船或游泳等各種休閒活動的相關設備，並加以適當的組合，創造

各式各樣的遊憩環境，供遊客選擇。這類計畫型態的經費比較可觀，因為所有的設備都必須由開發者自行興建，並且還得努力打進消費市場，讓消費大眾認識該地區。佛羅里達州奧蘭多市（Orlando）的遊憩區開發是個具體的實例。值得一提的是，在迪士尼樂園尚未建造之前，遊憩業在當地的經濟體系裡，並不是個重要的角色。但自從該遊樂場及其輔導開發計畫完成之後，這種情勢即為之改觀，它成了人們在決定渡假地點時的重要替選方案，成功地創造了新的渡假聖地，每天吸引著成千上萬的遊客。

雖然遊憩區計畫的區位選擇可能十分困難，必須有精確繁複的市場分析作為基礎，但事實顯示，有許多開發者在選擇特殊計畫區位時，往往不經過這層考慮就匆匆決定。可能有些地區的確能顯出絕佳的創意，或者會在短時間之內轉變成適合某種用途的特殊區位，但唯有藉著實際的開發計畫，才能協助塑造消費者對該市場的印象。一個良好的渡假村開發案，應該考慮下列三個主要因素：

一、良好的交通可及性

良好的交通可及性（communication），在一方面也要依賴交通設施的品質、費用和來往的頻率。一個一般人不易到達的渡假村，勢必需要在交通工程耗費相當多的資金，就像區位不當的勞力密集區，它除了要依賴額外的費用建造交通設施的基礎結構和管理訓練之外，還必須努力自外地引進勞工。倘若要澈底改善渡假村的交通問題，其所需要的資源，通常不是一般開發案所能負荷的，因此，最好將渡假村設在可利用現有交通設備的周邊地區，而如果這些現有設備不太合用時，再適度予以改良。這種做法對於一向仰賴私人汽車往返的區位，尤其具有實質上的功效。由於開闢道路必須經歷一段漫長的前置時間（land time），並且需要相當大的資本投資，因此通路不完善或有不合標準的情況，都不應該有所疏忽或者未加以重視。除了建築道路費用昂貴之外，興建車站和

租車服務處，以及規劃公車路線等，更是一件艱難的工作。至於建造機場、經營航空中心更是天方夜譚，完全不可能的事。由此可知，開發企圖越大的渡假村，越仰賴區內便利、高運輸的交通設施。

在美國，一般消費者喜歡將渡假別墅設在離家四小時車程的範圍內，以便平日之使用。但最短距離必須在五十哩左右，如此才能有適當的環境之轉換。尤其現在，與日俱增的航空旅遊盛況，更明白地顯示消費者對兩百哩以上長途旅行的強大意願，只要該遊憩區真的是不同凡響，或者有許多傑出的休閒設施，消費者都願意長途跋涉。例如洛磯山、佛羅里達州以及夏威夷，均已成功地招來離家數千哩的遊客，在此購買別墅，作為渡假時的住家。

在過去，台灣消費者較難接受花太多時間在交通往返上。但邁入21世紀後，追求田園生活的消費者愈來愈多，為了高品質定點旅遊而多花交通時間的人口已明顯增加。

二、市場性

遊憩區計畫的市場性（marketability）與計畫區到人口集中地的距離、交通設施的便利性息息相關。但如果是國外的渡假據點，則與消費市場距離的遠近就不見得很重要（以航空旅行仍然便利為前提）。無論是哪一種類型的渡假據點，都必須具備相當的吸引力，才能彌補在距離或交通不便利的缺陷。

所謂「仁者樂山，智者樂水」。開發者的決策必須反映出消費者的喜好。水，是遊憩區內最主要的表現素材，同時也是別墅區計畫中，最受歡迎的項目。水，是個動靜皆美、老少皆宜、能製造歡樂氣氛的絕佳素材，凡是以水為設計主題的遊樂設施，都深受各種年紀的遊客之喜愛，例如游泳和釣魚，就是兩種最受歡迎的戶外活動，在動態嬉戲之餘，寧靜、自由的水景更給人莫大的愉悅，身心為之舒暢。越來越多以水為主題的遊樂場，正反映出國人酷愛水的天性，以及追求活潑動態、

結構化遊憩設施的需求傾向。

山，是另一個在區位選擇上頗受青睞的地點。山裡，氣候涼爽、空氣清新、氣氛原始且粗獷，處處可見有趣的動植物等，從山頂眺望遼闊的景緻，更讓人有遺世獨立、遠離塵囂的快感。山上的遊憩區開發計畫，多半是以提供夏季和冬季的休閒活動為主。在眾多山林之中，又以蘊藏豐富水資源的山野環境，最容易成為遊憩區的主要發展重點。

除了以上所述之外，其他還有很多因素深深影響著消費者對渡假村區位之選擇，雖然這些因素的影響範圍尚未經過詳細的考證，但或多或少都要在遊憩區計畫的區位選擇上加以考量，例如氣候顯然就是個重要的影響因素。

三、資金性

第三個影響區位選擇的因素是現實的資金（financial ability）問題，即開發費用和計畫完成後的經營費用。這些費用屆時都將轉嫁到消費者

圖13-2　渡假村所提供的服務與軟硬體設施是競爭武器之一

身上。雖然影響開發區內價格的因素很多，但主要還是來自區位上的成本：(1)土地成本；(2)地上物的建設成本；(3)經營與交易成本。這三大要素與計畫用地的實質環境和交通的可及性息息相關，並且都是整個渡假村成功與否的重要關鍵。

對於一個在先天上缺乏自然景觀的遊憩區而言，往往需要較多的前期研究費用，才能創造足夠吸引人的渡假據點，例如全球最大的太平洋連鎖渡假村就是最實際的例子。有時，高級昂貴的設施對計畫區而言並不十分有益，可能導致問題的擴大。舉例而言，如果一個既無天然資源，人為設施又不夠迷人的渡假村，往往會因為已投資了龐大的建設資金，而必須無限期地耗費更多的促銷費用，才能維持正常的營業量。

第三節　基本競爭策略分析

依波特所言，基本競爭策略共計有三類：低成本、差異化與專門化策略，後者又可以搭配前二者共同擬訂。

基本上，國內休閒渡假村正處於成長期，仍未進入價格競爭時代，因此，渡假村在享有獨特的山林景觀之下，多數皆採取差異化策略，只有少數業者為吸引顧客而採取中低價位競爭，如西湖渡假村。另外小墾丁渡假村採取先售出木屋作為會員的方式，為國內少數採取「專門化策略」的業者。

如果以兩個象限：農村與山林景觀—海島與濱海景觀；高價位—低價位作為區隔，可以將下述七家業者用群落分析圖表示如**圖13-3**。

其中最具代表性的業者為：理想大地渡假村、悠活渡假村、小墾丁渡假村與西湖渡假村。因此有「悠活自在像牛仔、理想渡假遊西湖」之稱。

若以國內怡園、小墾丁、濱海、大板根與小熊渡假村為例，比較SWOT分析（如**表13-1**）。

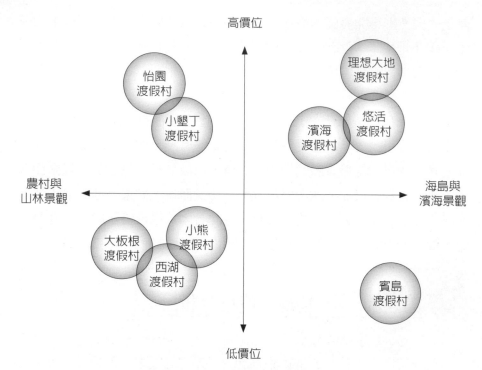

圖13-3 國內外知名渡假村群落分析圖

表13-1 國內五家渡假村SWOT分析

SWOT 業者	機會	威脅	優勢	劣勢
怡園渡假村	怡園位於花蓮縣壽豐鄉，雖屬於自然型的渡假村，位於無汙染的花蓮聖地。她收養了八百多顆老樹，其中不乏許多百年老樹！在這八公頃的綠地上兼具了教育、景觀及文化傳承的意義，更是一處最佳的親子自然教室，與其他的休閒渡假村瀰漫著不同的氣	渡假者大部分是來自外地的消費者，花費相當長的交通時間才能抵達。另外其房價偏高，使其客源偏向於中高階層的高收入者，造成市場過度區隔化。	可以與當地的旅遊景點合作，設計許多觀光行程的方案，與當地旅行業者合作，不但可以使消費獲得品質較好且價格較便宜的旅程，也可為渡假村帶來團體性的旅客。	與其他休閒渡假村的附屬硬體設備，發現怡園的園內設施較少，只有游泳池、卡拉OK、康樂室等等，缺乏一些健身、消除疲勞的場所，也沒有烤肉區、露營及一些綠色的步道可供人們散步之用。怡園認為自己是一處絕佳的生態教室，但對另一方面存有潛在需

（續）表13-1　國內五家渡假村SWOT分析

業者 ＼ SWOT	機會	威脅	優勢	劣勢
	息，除了可以獲得身心上的休息，更可為自己寫下一段故事。			求的消費者，卻顯得有點單薄，與其他的渡假村相較，不容易成為消費者心中的最終選擇。
小墾丁渡假村	小墾丁渡假村面積寬廣，可容納許多設施，而且也是南台灣唯一取得合法執照的大型國際規模「全方位」渡假村，在旅遊行程規劃上，讓您享受人間曠野、美食及浸醉在全方位旅遊舒適愜意的浪漫情懷，真正體驗滿州鄉的天然美景與傳奇。	隨著週休二日所帶來的潛在商機，墾丁地區休閒事業機構林立，如：福華飯店以及統一健康俱樂部等等，個個無不使出渾身解數，強力促銷，競爭激烈，帶給小墾丁渡假村很大的威脅，不論是現有及與潛在競爭者，皆嚴陣以待。	小墾丁渡假村腹地面積達四十公頃，建有全國最大的加拿大原木別墅群，共三百零九棟，原木屋的設計包括適合大、小家庭居住的獨棟式及蜜月套房，符合了現代人需求的隱密性與獨立性。並以滿州的傳奇與原野為支點，活動範圍涵蓋周圍四十處墾丁知名勝景，來到山與海的故鄉，豐富的蘊藏山野蔬菜水果及海藻魚蝦，融合現代營養學與名廚的精湛手藝，滿足你的口腹之欲。	小墾丁渡假村位於廣闊牧草平原的滿州鄉，因為與墾丁地區一些主要的旅遊景點，如南灣、貓鼻頭、鵝鑾鼻公園等，有一段距離，通常到墾丁旅遊的遊客，大多會以機車代步，所以距離遠會帶來些許的不便，以致與同業競爭時，可能會處於劣勢。
濱海渡假村	濱海渡假村緊鄰綿延數十公里之海灘，靜觀龜山島的朝日與夕陽，眺望太平洋，臨近東北角海風景特定區，沿途風景數十處，從北關風景區、蘭陽溪、海口賞鳥區到冬山河親水公園、蘇澳冷泉等，若善用這些旅遊據點足可彌補其他不足的地方。	宜蘭緊鄰花蓮，而花蓮具有許多著名的旅遊名勝，也有許多全方位的渡假村或是其他俱樂部，這勢必會影響客源，重要的是花蓮有機場，交通方面比宜蘭具優勢，因此，建立渡假村的特色打響其知名度，促銷亦是重要的課題，否則勢必是一場苦戰。	濱海渡假村除了集會娛樂、活動聚餐、旅遊住宿為一體的渡假村，更以國際化的服務，配合平價級消費路線，讓您擁有高貴而不貴的貴族般享受，而賞鯨、賞豚、海上遨遊活動亦是其特色。	交通的不便是濱海渡假村最大的弱勢，因為濱海渡假村位於宜蘭縣，沒有設置機場，若要到達該渡假村勢必要開車或坐車，而且離宜蘭縣較熱鬧的市區，如羅東、礁溪等有一段距離，主要幹道除了濱海公路只有省道而已，這是值得注意的弱勢。

（續）表13-1　　國內五家渡假村SWOT分析

SWOT 業者	機會	威脅	優勢	劣勢
大板根渡假村	就在離台北三十公里的三峽，驅車前往，只要片刻的車程，便能抵達蒼翠群山所環繞的大板根森林休閒山莊。只要開車六十分鐘，遠離都市塵囂，沉浸森林浴，所以休閒渡假是忙碌事業中的休息站，利用閒暇讓自己及家人接近山，親近海，置身青山綠水間，則可儲備充分精力。大板根森林休閒山莊，緊鄰大豹溪畔，背擁玉女峰，廣達二十甲茂密森林，讓難忍辦公室、大都市汙濁空氣的市民，只要置身於山莊裡，便可呼吸到100%的新鮮空氣。	位於台北縣，客源多屬台北都會區的市民，利用週休二日的假期出遊者將逐漸增加，但台北地區的森林渡假村甚少，也沒有多餘的空間供渡假村開發投資，所以在週休二日或某些較短的假期來臨時，將造成渡假山莊供不應求，交通路段嚴重塞車，對於平日便飽受塞車之苦的台北市民而言，待在家中休息，反而較出門受罪來得安寧。	從山莊徒步十五分鐘擁抱國寶級板根森林區就在山莊園，只要悠閒徒步十五分鐘，便能輕易走進綠意林區，區內滿布蔓藤、蕨類、杪欏、雞藤的雨林氣息，更可貴的是區內保留一大片國寶級幹花榕，這是北台灣唯一的「板根」林，讓市民在沐浴森林清新空氣的同時，又能目睹國寶級的板根林奇景。	在渡假山莊裡的附屬設備，大部分而言都是適合於年輕人較偏愛的運動、健身設施，對於較年長者，卻沒有那麼多的選擇及樂趣，這是大板根森林山莊較大的缺點，所以其客源有一定的市場區隔化，無法吸引各個階層、各種年齡的客源，也因此其空間運用的彈性較小。
小熊渡假村	隨著台東近年來推展觀光有成，觀日出、熱氣球節，對花東縱谷的觀光業者是一大機會與利基。 以可愛的小熊命名，房內亦以此為擺設意象，對青年世代充滿吸引力。	並未鄰近南迴鐵路線上，在一例一休後國人假期更加沒有彈性可言，對於自行開出前往的旅客而言，實為一大負擔。	坐擁於花東縱谷的美景，在萬坪綠地以紅檜原木構建了三十棟森林木屋，一踏進園內，您就可感受到撲鼻而來的陣陣檜木清香！而羅列於椰林花香間的每一棟木屋，均以星座命名，並以其作為室內空間之特色。 對於想盡遊花東縱谷遊玩的朋友，最適合將住宿安排在此。以自行開車或租車的方式，白天可暢遊花東縱谷景點，包含關山、池上、鹿野等，晚上再入住賞星空夜景，讓疲累的身心可獲得充分的休息。	硬體設備已經略嫌老舊，與網路或社群網站上的照片認知已有差距，業者必須考慮更新。 業者用心但未達令人貼心的地步，入住旅客對一些餐飲、活動的細節要求相當在意。

第四節　行銷促銷策略

　　渡假村之行銷策略多著重在產品包裝之促銷、套裝旅遊設計、平面或電子媒體廣告或異業聯盟，較少進行價格競爭，分述主要行銷策略與實例如下：

一、產品包裝

　　休閒渡假村六大賣點（主張）是：渡假、運動、休閒、會議、尊貴、旅遊，藉此提升渡假品質及另一種新的休閒型態，因此，產品的包裝可以從此著手進行設計。以南部某渡假村推出「勞工渡假專案」、「會議假期」為例說明如下。

※勞工渡假專案——只要*,999元

　　慰休特別專案內容如下：

　　1.二天一夜兩人行。

　　2.夜宿獨棟別墅。

　　3.二人份豐盛早餐。

　　4.贈中西餐飲抵用券200元。

　　5.免費使用游泳池、健身房、網球場、桌球室、撞球室。

　　6.團體開會租用會議廳，另有優惠。

※會議假期

　　含下列優惠：

　　1.歐式自助早餐（一人一房／一份；二人一房／兩人份）。

2.會議場地及一般會議器材（免費贈送兩個時段，一個時段以四小時為限）。

3.免費提供咖啡、點心兩次，並贈送精美水果籃乙份。

4.免費使用撞球、桌球、網球、籃球、綜合球場。

5.免費使用三溫暖及健身房。

6.免費使用室內、室外游泳池。

二、套裝旅遊設計

如東部某渡假村推出「綠野縱情山水行」、「花東縱谷之旅」、「蔚藍海岸之旅」；澎湖某渡假村推出「熱帶魚體驗營」等。

※花東縱谷之旅

光復糖廠冰淇淋→富源森林遊樂區→安通溫泉→195縣道鄉村之旅12擔山賞金針花

※蔚藍海岸之旅

月眉鄉村之旅→東管處多媒體影片介紹→蕃薯寮愛情傳奇→石梯坪港海鮮大餐→石梯坪奇特景觀→長虹秀姑漱玉→八仙洞→咱們大家相招來去撿石頭（台語）

三、媒體廣告

如桃園某大型渡假村在電視上播映園內精彩活動及優美環境的影片，吸引顧客前來，也在平面媒體（如報章雜誌）上簡介園內環境及園內所提供的設施及服務。印製大量的文宣發給機關、團體等，而在旅行社、觀光局或旅行業展覽會上，也可取得該渡假村精美文宣。在公車看板上也可看到該渡假村的廣告。這些方式都是該渡假村打知名度的重要

主力及方式。

四、異業聯盟

如北部某大型渡假村與台灣汽車客運公司結合,搭乘國光號、中興號班車直達該渡假村,憑當日本站票根,可享受優惠。該渡假村也與台中市仁友公車結合,仁友公車1997年7月5日開闢該渡假村旅遊路線,凡搭乘仁友公車前往該渡假村者,憑仁友票根可以享受半票入園優待。另外,該渡假村亦與三商巧福、多家企業認同卡等企業進行異業聯盟,提供優惠住宿服務。

五、公共報導

如宣傳渡假村榮獲政府觀光局評為特優等遊樂區等殊榮,在報章上面均有其特刊加以報導渡假村的經營目標,頗獲好評。如專業報章雜誌上刊登「風雲人物」,訪問該渡假村的總經理,深入探討其經營理念及管理訴求。而在觀光局所印製的文物上面也可見到渡假村的介紹,這無形中便增加了該渡假村的名聲,為其作了免費的宣導。

六、更新活動內容

如該渡假村不定時推出新活動,除了吸引新顧客外,也使原已參觀過園內的顧客再度回籠。如定期推出中西藝人表演、可愛卡通劇場、飛車特技秀加上原來的小丑特殊表演,將使園區更為豐富有趣。渡假村也可以舉辦「渡假村最佳服務員選拔」活動,除了帶來園內的熱鬧氣氛外,也促使各個服務員更加用心服務顧客,也使顧客享受更好的服務態度,為該渡假村帶來好評也帶來客源。

七、推行會員制

以南台灣某渡假村推行會員制度為例，會員可以享有：

1. 尊榮會員每年可至本村免費住宿十天。
2. 持本村進宿權利可交換菲律賓佬沃育樂花園大酒店免費住宿，會員本人向本公司訂購機票即可獲得高爾夫球券。
3. 持本村進宿權利可與RCI國際渡假聯盟組織所屬全球三千餘個加盟渡假村作住宿交換，一卡在手行遍全世，每年可依您的需求作不同的旅遊計畫，享受不同的旅遊樂趣。
4. 免費住宿天數用完，可享會員訂房七折優惠。
5. 會員本人每年可獲贈歐式自助早餐券十張。
6. DISCO PUB免費入場，三溫暖、游泳池、健身房、撞球、桌球、戶外網球等免費享用。

圖13-4　抓住顧客心中的需求才能培養一群忠誠老顧客

7.會員至本村內之餐飲、娛樂消費享有會員優惠價。

8.會員專屬ＣＩ櫃檯、餐廳內會員專屬用餐區、會員專用保齡球道。

9.會員卡終身使用可繼承，並可自由買賣，享有價利益。

10.免費參與會員日，會員主題月活動。

11.會員本人獨享五年五倍卡費意外險。

12.享有園區1,000萬之會員公共意外保險保障。

13.加入會員即可代辦銀行認同卡。

14.全省多據點高爾夫球場擊球及住宿優惠。

15.全省多處結盟飯店折扣優惠。

16.連續十年每年可獲國內渡假飯店住宿抵用券。

17.可獲贈國外旅遊抵用券。

18.土地設施合法自有、產權清楚，會員有保障。

19.企銷專案可免10%服務費。

參考文獻

張宮熊等（1999）。〈墾丁地區休閒觀光旅館經營策略之研究〉。《第一屆跨世紀海峽兩岸管理學術研討會論文集》，1999年6月。

蔡宏仁（1999）。〈渡假俱樂部會員購買行為之研究——以小墾丁牛仔渡假會員為例〉。朝陽科技大學休閒事業管理系碩士論文。

劉仲燁（2000）。〈遊樂園商品在網際網路上促銷活動之研究〉。朝陽科技大學企業管理系碩士論文年。

劉麗卿譯（1992）。美國都市與土地研究室原著。《遊憩區開發——渡假休閒社區》。台北：創興出版社。

第14章

民宿的經營策略

- 民宿的定位與法律規範
- 民宿的法律規範與限制
- 民宿的經營管理初步思考
- 民宿的經營管理

「民宿」，這個起源於古代借宿的小型旅店，已經成為許多年輕人懷抱夢想、大膽創業的另一個空間。也是許多中壯年二度創業，順便保留祖先遺產、懷古思幽情的秘密基地；或是退休銀髮族退而不休，再造田園事業的第二春。

第一節　民宿的定位與法律規範

相對於一般旅館，甚至是國際觀光旅館，民宿業卻是另一個極端的「旅店」。我們可以從不同角度觀察，民宿與（國際觀光）旅館的不同。

一、規模的差異

依法源規定一般民宿的住房不能超過五間，這與國際觀光旅館的動輒數百間相比，可謂是螞蟻比大象。

台灣的國際觀光旅館房間數多數都在二百間以上，至於國際連鎖觀光旅館不乏五百間以上的規模，二百間以下者多分布在觀光景點區域[1]。民宿五間以內的房間數可謂是小而美，相較於觀光旅館業必須作業、管理標準化，業者可以精心規劃出個人風格（**圖14-1**）。

二、法源不同

依據《發展觀光條例》第2條第七款之規定，觀光旅館業「指經營國際觀光旅館或一般觀光旅館，對旅客提供住宿及相關服務之營利事業。」而觀光旅館又依同條例第20條及《觀光業管理規則》第2條之規

[1] 觀光旅館業以規模可分為八個等級，請參照拙著《休閒事業概論》第五章〈觀光與休閒旅館的源起與特性〉。

國際觀光旅館

觀光旅館／旅館／賓館

客棧／旅店

民宿／旅舍／分租公寓

圖14-1　各級旅館與民宿規模差異

定，又分爲觀光旅館及國際觀光旅館兩種，因此凡是經營觀光旅館及國際觀光旅館之旅館業者，即爲狹義的觀光旅館業。

在台灣，觀光旅館又稱爲一般觀光旅館，在專用標識上屬於1～3朵梅花；而國際觀光旅館則爲4～5朵梅花。國際旅館分類以1～5顆星，雷同於台灣的分類，但一般我們把4～5顆星的國際觀光旅館稱爲「星級旅館」。

民宿的法源依據是按照交通部觀光局《民宿管理辦法》，規定民宿可經營的區域，包括風景特定區、觀光地區、國家公園區、原住民地區、偏遠地區、離島地區、休閒農業區與非都市土地。因此都市用地內不可能有「合法民宿」，自稱民宿者大約都是「分租公寓」或遊走法律邊緣的旅店。只得在名稱上做文章，例如稱爲「民居」、「工作坊」等，遊客也被要求地點保密。無照經營民宿者，可處三萬元以上、十五萬元以下罰鍰。

三、主管機關不同

依據台灣及台北市《旅館業管理規則》規定，旅館業「指觀光旅館業以外，以各種方式名義提供不特定人以日或週之住宿、休息並收取費

圖14-2　民宿常常是經營者生活理念的延伸

用及其他相關服務之營利事業。」在台灣4～5顆梅花（星）的國際觀光旅館主管單位是觀光局；3顆梅花（星）等級（含）以下的旅館業主管機關屬於地區縣市級政府。民宿業者的法源依據來自觀光局，但主管機關屬於地區縣市級政府。

四、課稅方式不同

合法旅館業者皆是領有經濟部登記、所屬地方政府營業執照的營利單位，必須依法繳納各種稅費。民宿業者原本定位是一種「副業」，採取核定課稅。

五、經營理念不同

觀光旅館業講究的是企業化經營，強調的是經營理念、手法，追求的是企業永續經營、利潤極大化。民宿經營有時候只是經營者的生活理念之延伸、理想生活的實踐，其中個人價值觀是核心，生存獲利卻在其次。

第二節　民宿的法律規範與限制

　　民宿之經營成爲21世紀後台灣中青創業族群的熱門休閒產業。但任何企業經營仍得符合合法、合情（投入的熱誠）、合理（經營理念與管理方法）三大原則。合法是必要條件，合情、合理是充分條件。合乎法律規範是前提，否則任何企業恐怕都無法順利經營，遑論永續經營了。

　　台灣《民宿管理辦法》訂定在2001年12月12日交路發九十字第○○○九四號令發布。其中地方主管機關仍有彈性管理空間。以台北後花園之稱的宜蘭爲例，在2012年2月頒布了管理辦法，如**表12-1**所示。其中有幾個重點說明如下：

◎民宿，指利用自用住宅空閒房間，結合當地人文、自然景觀、生態、環境資源及農林漁牧生產活動，以家庭副業方式經營，提供旅客鄉野生活之住宿處所。

◎民宿之主管機關，在中央爲交通部觀光局，在直轄市爲直轄市政府，在縣（市）爲縣（市）政府。

◎民宿之設置，以下列地區爲限，並須符合相關土地使用管制法令之規定：

一、風景特定區。

二、觀光地區。

三、國家公園區。

四、原住民地區。

五、偏遠地區。

六、離島地區。

七、經農業主管機關核發經營許可登記證之休閒農場或經農業主管機關劃定之休閒農業區。

八、金門特定區計畫自然村。

九、非都市土地。

本條第一款所稱風景特定區，係指依規定程序劃定之風景或名勝區；第二款所稱觀光地區，係指依發展觀光條例指定之可供觀光之地區。第五款偏遠地區指依促進產業升級條例第七條第二項授權訂定之「公司投資於資源貧瘠或發展遲緩地區適用投資抵減辦法」第二條規定之地區；第六款離島地區之定義，依離島建設條例第二條之規定；第三款至第九款所稱地區，由各該主管機關認定之。

◎民宿之經營規模，以客房數五間以下，且客房總樓地板面積一百五十平方公尺以下為原則。但位於原住民保留地、經農業主管機關核發經營許可登記證之休閒農場、經農業主管機關劃定之休閒農業區、觀光地區、偏遠地區及離島地區之特色民宿，得以客房數十五間以下，且客房總樓地板面積二百平方公尺以下之規模經營之。前項偏遠地區及特色項目，由當地主管機關認定，報請中央主管機關備查後實施。並得視實際需要予以調整。

◎第七條明定民宿之建築物設施基準。

◎第八條明定民宿之消防設備基準。

◎第九條明定民宿之經營設備基準。

◎第十條規範民宿之申請登記應符合下列規定：

一、建築物使用用途以住宅為限。但第六條第一項但書規定地區，得以農舍供作民宿使用。

二、由建築物實際使用人自行經營。但離島地區經當地政府委託經營之民宿不在此限。

三、不得設於集合住宅。

四、不得設於地下樓層。

◎第十一條規範民宿經營者之消極資格。

◎第十二到二十條規範民宿申請的流程與文件要求。

◎第二十一條規定民宿業者須保住客責任險之額度。

◎第二十二條規範民宿客房之定價，由經營者自行訂定，並報請當地主管機關備查；變更時亦同。

◎第二十三條到三十五條規範民宿經營管理上的監督條款。其中第二十七條明確規範民宿經營者禁止行為並有罰則。

表12-1　宜蘭縣民宿管理辦法條文對照表

條文		說明
第一章　總則		**章名**
第一條	本辦法依發展觀光條例第二十五條第三項規定訂定之。	本條明定本辦法之授權依據。
第二條	民宿之管理，依本辦法之規定；本辦法未規定者，適用其他有關法令之規定。	本條明定民宿管理相關法令之適用關係。
第三條	本辦法所稱民宿，指利用自用住宅空間房間，結合當地人文、自然景觀、生態、環境資源及農林漁牧生產活動，以家庭副業方式經營，提供旅客鄉野生活之住宿處所。	本條重申發展觀光條例第二條第九款民宿之定義。
第四條	民宿之主管機關，在中央為交通部，在直轄市為直轄市政府，在縣（市）為縣（市）政府。	本條明示民宿之主管機關。
第二章　民宿之設立申請、發照及變更登記		**章名**
第五條	民宿之設置，以下列地區為限，並須符合相關土地使用管制法令之規定： 一、風景特定區。 二、觀光地區。 三、國家公園區。 四、原住民地區。 五、偏遠地區。 六、離島地區。 七、經農業主管機關核發經營許可登記證之休閒農場或經農業主管機關劃定之休閒農業區。 八、金門特定區計畫自然村。 九、非都市土地。	一、本條明定民宿之設置地區，並明示應符合各該地區有關之土地使用管制法令規定，使申請人明悉。 二、為與旅館設置地點有所區隔、凸顯民宿特色，並配合現行金門都市計畫法令規定，明定民宿之設置地區範圍。 三、本條第一款所稱風景特定區，係指依規定程序劃定之風景或名勝區；第二款所稱觀光地區，係指依發展觀光條例指定之可供觀光之地區。 四、第五款偏遠地區指依促進產業升級條例第七條第二項授權訂定之「公司投資於資源貧瘠或發展遲緩地區適用投資抵減辦法」第二條規定之地區；第六款離島地區之定義，依離島建設條例第二條之規定；第三款至第九款所稱地區，由各該主管機關認定之。

（續）表12-1　宜蘭縣民宿管理辦法條文對照表

條文	說明
第六條　民宿之經營規模，以客房數五間以下，且客房總樓地板面積一百五十平方公尺以下為原則。但位於原住民保留地、經農業主管機關核發經營許可登記證之休閒農場、經農業主管機關劃定之休閒農業區、觀光地區、偏遠地區及離島地區之特色民宿，得以客房數十五間以下，且客房總樓地板面積二百平方公尺以下之規模經營之。 前項偏遠地區及特色項目，由當地主管機關認定，報請中央主管機關備查後實施。並得視實際需要予以調整。	一、本條明定民宿之經營規模。 二、第一項本文係依據行政院「觀光發展推動小組」第三十四次委員會議確定原則辦理。 三、為鼓勵有特色民宿之經營，及考量原住民、休閒農業、偏遠、離島地區經濟發展需求，明定第一項但書規定。 四、第二項有關偏遠地區之認定與特色民宿之條件，為配合地區發展需求及總量管制等面向考量，爰規定由地方政府訂定。 五、有關民宿相關稅捐核課標準，依行政院八十八年十一月二十日政觀推八十八字第二六八二九號函：「鄉村住宅供民宿使用，在符合客房數五間以下，客房總面積不超過一百五十平方公尺以下，及未僱用員工，自行經營情形下，將民宿視為家庭副業，得免辦營業登記，免徵營業稅，依住宅用房屋稅稅率課徵房屋稅，按一般用地稅率課徵地價稅及所得課徵綜合所得稅。至如經營規模未符前開條件者，其稅捐之稽徵，依據現行稅法辦理」。
第七條　民宿建築物之設施應符合下列規定： 一、內部牆面及天花板之裝修材料、分間牆之構造、走廊構造及淨寬應分別符合舊有建築物防火避難設施及消防設備改善辦法第九條、第十條及第十二條規定。 二、地面層以上每層之居室樓地板面積超過二百平方公尺或地下層面積超過二百平方公尺者，其樓梯及平台淨寬為一點二公尺以上；該樓層之樓地板面積超過二百四十平方公尺者，應自各該層設置二座以上之直通樓梯。未符合上開規定者，依前款改善辦法第十三條規定辦理。 前條第一項但書規定地區之民宿，其建築物設施基準，不適用前項之規定。	一、明定民宿之建築物設施基準。 二、本條第二款所稱「居室」，依「建築技術規則」建築設計施工編第一章，用語定義第一條第十六款規定，指：供居住、工作、集會、娛樂、烹飪等使用之房間，均稱居室。門廳、走廊、樓梯間、衣帽間、廁所盥洗室、浴室、儲藏室、車庫等不視為居室。但旅館、住宅、集合住宅、寄宿舍等建築物其衣帽間與儲藏室面積之合計以不超過該層樓地板面積八分之一為原則。 三、第二項明定前條第一項但書規定地區之民宿建築物設施基準，不適用第一項規定，至其適用標準，則回歸建管法令有關規定，由建築主管機關定之。
第八條　民宿之消防安全設備應符合下列規定： 一、每間客房及樓梯間、走廊應裝置緊急照明設備。 二、設置火警自動警報設備，或於每間客房內設置住宅用火災警報器。	本條明定民宿之消防設備基準。

（續）表12-1　宜蘭縣民宿管理辦法條文對照表

條文	說明
三、配置滅火器兩具以上，分別固定放置於取用方便之明顯處所；有樓層建築物者，每層應至少配置一具以上。	
第九條　民宿之經營設備應符合下列規定： 一、客房及浴室應具良好通風、有直接採光或有充足光線。 二、須供應冷、熱水及清潔用品，且熱水器具設備應放置於室外。 三、經常維護場所環境清潔及衛生，避免蚊、蠅、蟑螂、老鼠及其他妨害衛生之病媒及孳生源。 四、飲用水水質應符合飲用水水質標準。	本條明定民宿之經營設備基準。
第十條　民宿之申請登記應符合下列規定： 一、建築物使用用途以住宅為限。但第六條第一項但書規定地區，並得以農舍供作民宿使用。 二、由建築物實際使用人自行經營。但離島地區經當地政府委託經營之民宿不在此限。 三、不得設於集合住宅。 四、不得設於地下樓層。	一、本條明定民宿之申請登記要件。 二、基於第六條第一項但書規定地區之居民住宅以農舍居多，爰根據該地區特性，訂定第一款但書之規定。 三、考量馬祖縣政府業已於當地擇定具有建築特色之民宿加以整修擬委託民間經營之現況，明定第二款但書之規定。 四、為維持民宿特質，第三款明定民宿不得設於集合住宅內；所稱集合住宅，依「建築技術規則」建築設計施工編第一章，用語定義第一條第十八款規定，係指具有共同基地及共同空間或設備，並有三個住宅單位以上之建築物。
第十一條　有下列情形之一者不得經營民宿： 一、無行為能力人或限制行為能力人。 二、曾犯組織犯罪防制條例、毒品危害防制條例或槍砲彈藥刀械管制條例規定之罪，經有罪判決確定者。 三、經依檢肅流氓條例裁處感訓處分確定者。 四、曾犯兒童及少年性交易防制條例第二十二條至第三十一條、刑法第十六章妨害性自主罪、第二百三十一條至第二百三十五條、第二百四十條至第二百四十三條或第二百九十八條之罪，經有罪判決確定者。 五、曾經判處有期徒刑五年以上之刑確定，經執行完畢或赦免後未滿五年者。	本條明定民宿經營者之消極資格。

休閒事業管理

（續）表12-1　宜蘭縣民宿管理辦法條文對照表

條文		說明
第十二條	民宿之名稱，不得使用與同一直轄市、縣（市）內其他民宿相同之名稱。	本條明定民宿名稱限制，以便於消費者辨識、明確經營者責任。
第十三條	經營民宿者，應先檢附下列文件，向當地主管機關申請登記，並繳交證照費，領取民宿登記證及專用標識後，始得開始經營。 一、申請書。 二、土地使用分區證明文件影本（申請之土地為都市土地時檢附）。 三、最近三個月內核發之地籍圖謄本及土地登記（簿）謄本。 四、土地同意使用之證明文件（申請人為土地所有權人時免附）。 五、建物登記（簿）謄本或其他房屋權利證明文件。 六、建築物使用執照影本或實施建築管理前合法房屋證明文件。 七、責任保險契約影本。 八、民宿外觀、內部、客房、浴室及其他相關經營設施照片。 九、其他經當地主管機關指定之文件。	一、本條重申發展觀光條例第二十五條第二項規定，並明定民宿申請登記所需文件。 二、第一項第六款有關「實施建築管理前合法房屋證明文件」，得依內政部八十九年四月二十四日台八九內營字第八九〇四七六三號函規定，檢附下列證明文件之一辦理：建築執照、建物登記證明、未實施建築管理地區建築物完工證明書、載有該建築物資料之土地使用現況調查清冊或卡片之謄本、完納稅捐證明、繳納自來水費或電費證明、戶口遷入證明、地形圖、都市計畫現況圖、都市計畫禁建圖、航照圖或政府機關測繪地圖。 三、第一項第七款明定民宿經營者申請登記時應提供責任保險契約影本，以落實發展觀光條例第三十一條第三項有關強制投保責任保險之規定。 四、未領取登記證而經營民宿者，依發展觀光條例第五十五條第四項規定，處新台幣三萬元以上十五萬元以下罰鍰，並禁止其營業。
第十四條	民宿登記證應記載下列事項： 一、民宿名稱。 二、民宿地址。 三、經營者姓名。 四、核准登記日期、文號及登記證編號。 五、其他經主管機關指定事項。 民宿登記證之格式，由中央主管機關規定，當地主管機關自行印製。	一、本條明定民宿登記證應記載事項。 二、第二項明定民宿登記證格式由中央主管機關定之，統一格式以利辨識。
第十五條	當地主管機關審查申請民宿登記案件，得邀集衛生、消防、建管等相關權責單位實地勘查。	本條明定主管機關審核申請民宿登記案件，得邀集相關權責單位現場勘查，以瞭解該場所狀況。
第十六條	申請民宿登記案件，有應補正事項，由當地主管機關以書面通知申請人限期補正。	本條明定申請登記案件之通知補正方式。
第十七條	申請民宿登記案件，有下列情形之一者，由當地主管機關敘明理由，以書面駁回其申請： 一、經通知限期補正，逾期仍未辦理。	一、本條明定申請登記案件之駁回事由及方式。 二、關於申請民宿登記案件之處理期間，應依行政程序法第五十一條規定辦理。

（續）表12-1　宜蘭縣民宿管理辦法條文對照表

條文	說明
二、不符發展觀光條例或本辦法相關規定。 三、經其他權責單位審查不符相關法令規定。	
第十八條　民宿登記證登記事項變更者，經營者應於事實發生後十五日內，備具申請書及相關文件，向當地主管機關辦理變更登記。 當地主管機關應將民宿設立及變更登記資料，於次月十日前，向交通部觀光局陳報。	一、本條明定辦理變更登記之事項及程序。 二、第二項明定地方主管機關應定期將相關資料向交通部觀光局陳報，以掌握全國民宿動態。
第十九條　民宿經營者，暫停經營一個月以上者，應於十五日內備具申請書，並詳述理由，報請該管主管機關備查。 前項申請暫停經營期間，最長不得超過一年，其有正當理由者，得申請展延一次，期間以一年為限，並應於期間屆滿前十五日內提出。 暫停經營期限屆滿後，應於十五日內向該管主管機關申報復業。 未依第一項規定報請備查或前項規定申報復業，達六個月以上者，主管機關得廢止其登記證。	本條重申發展觀光條例第四十二條規定之有關義務，使經營者明悉其義務。
第二十條　民宿登記證遺失或毀損，經營者應於事實發生後十五日內，備具申請書及相關文件，向當地主管機關申請補發或換發。	本條明定民宿登記證補、換發之要件及程序。
第三章　民宿之管理監督	章名
第二十一條　民宿經營者應投保責任保險之範圍及最低金額如下： 一、每一個人身體傷亡：新臺幣二百萬元。 二、每一事故身體傷亡：新臺幣一千萬元。 三、每一事故財產損失：新臺幣二百萬元。 四、保險期間總保險金額：新臺幣二千四百萬元。 前項保險範圍及最低金額，地方自治法規如有對消費者保護較有利之規定者，從其規定。	一、本條明定民宿經營者應投保責任保險之範圍及最低金額。 二、本條依發展觀光條例第三十一條第三項強制民宿經營者投保責任保險規定，參酌「電子遊戲場業公共意外責任險投保辦法」、「台北市供公共使用營利場所強制投保公共意外責任險投保金額基準」等規定及旅館業投保現況，規定如上。

（續）表12-1　宜蘭縣民宿管理辦法條文對照表

條文		說明
第二十二條	民宿客房之定價，由經營者自行訂定，並報請當地主管機關備查；變更時亦同。 民宿之實際收費不得高於前項之定價。	一、本條第一項明定民宿經營者訂定客房定價並向主管機關報備，以兼顧尊重市場機制及管理上需求。 二、第二項明定經營者恣意提高收費之限制，以保障旅客權益。
第二十三條	民宿經營者應將房間價格、旅客住宿須知及緊急避難逃生位置圖，置於客房明顯光亮之處。	本條明定明定經營者應於客房明顯光亮處標示房間價格、旅客須知及緊急避難逃生位置圖，以避免消費爭議、利於避難逃生。
第二十四條	民宿經營者應將民宿登記證置於門廳明顯易見處，並將專用標識置於建築物外部明顯易見之處。	本條明定經營者懸掛民宿登記證及專用標識義務，以利消費者辨識合法登記之民宿。
第二十五條	民宿經營者應備置旅客資料登記簿，將每日住宿旅客資料依式登記備查，並傳送該管派出所。 前項旅客登記簿保存期限為一年。 第一項旅客登記簿格式，由主管機關規定，民宿經營者自行印製。	本條明定民宿經營者應辦理旅客登記，以配合警政主管機關掌握流動人口之要求。
第二十六條	民宿經營者發現旅客罹患疾病或意外傷害情況緊急時，應即協助就醫；發現旅客疑似感染傳染病時，並應即通知衛生醫療機構處理。	本條明定民宿經營者協助就醫及通報義務。
第二十七條	民宿經營者不得有下列之行為： 一、以叫嚷、糾纏旅客或以其他不當方式招攬住宿。 二、強行向旅客推銷物品。 三、任意哄抬收費或以其他方式巧取利益。 四、設置妨害旅客隱私之設備或從事影響旅客安寧之任何行為。 五、擅自擴大經營規模。	一、本條明定民宿經營者禁止行為。 二、觀光地區偶有業者於旅遊旺季時，以各種不當方式招攬住宿或哄抬收費，造成負面評價，為維護民宿整體形象，爰設本條之規定。 三、民宿經營者，有玷辱國家榮譽、損害國家利益、妨害善良風俗或詐騙旅客行為者，依發展觀光條例第五十三條第一項規定，處新臺幣三萬元以上十五萬元以下罰鍰；情節重大者，定期停止其營業之一部或全部，或廢止其登記證。
第二十八條	民宿經營者應遵守下列事項： 一、確保飲食衛生安全。 二、維護民宿場所與四週環境整潔及安寧。 三、供旅客使用之寢具，應於每位客人使用後換洗，並保持清潔。 四、辦理鄉土文化認識活動時，應注重	一、本條明定民宿經營者應遵守事項。 二、為使旅客有乾淨、安寧旅遊住宿環境，兼顧設置民宿地區附近居民安寧、自然生態保育及公共安全，爰為本條之規定。

（續）表**12-1**　宜蘭縣民宿管理辦法條文對照表

條文		說明
	自然生態保護、環境清潔、安寧及公共安全。	
第二十九條	民宿經營者發現旅客有下列情形之一者，應即報請該管派出所處理。 一、有危害國家安全之嫌疑者。 二、攜帶槍械、危險物品或其他違禁物品者。 三、施用煙毒或其他麻醉藥品者。 四、有自殺跡象或死亡者。 五、有喧譁、聚賭或為其他妨害公眾安寧、公共秩序及善良風俗之行為，不聽勸止者。 六、未攜帶身分證明文件或拒絕住宿登記而強行住宿者。 七、有公共危險之虞或其他犯罪嫌疑者。	本條明定民宿經營者對旅客應有之注意及通報事項，以確保民宿場所安全，協助發現犯罪。
第三十條	民宿經營者，應於每年一月及七月底前，將前半年每月客房住用率、住宿人數、經營收入統計等資料，依式陳報當地主管機關。 前項資料，當地主管機關應於次月底前，陳報交通部觀光局。	本條明定民宿經營者應定期將營業資料向當地主管機關陳報，以及地方主管機關應定期將前開資料向交通部觀光局陳報，俾瞭解民宿產值動態。
第三十一條	民宿經營者，應參加主管機關舉辦或委託有關機關、團體辦理之輔導訓練。	本條明定民宿經營者參加輔導訓練義務，以提升民宿整體服務品質。
第三十二條	民宿經營者有下列情事之一者，主管機關或相關目的事業主管機關得予以獎勵或表揚。 一、維護國家榮譽或社會治安有特殊貢獻者。 二、參加國際推廣活動，增進國際友誼有優異表現者。 三、推動觀光產業有卓越表現者。 四、提高服務品質有卓越成效者。 五、接待旅客服務週全獲有好評，或有優良事蹟者。 六、對區域性文化、生活及觀光產業之推廣有特殊貢獻者。 七、其他有足以表揚之事蹟者。	本條明定對民宿經營者獎勵或表揚事項。

（續）表12-1　宜蘭縣民宿管理辦法條文對照表

條文		說明
第三十三條	主管機關得派員，攜帶身分證明文件，進入民宿場所進行訪查。 前項訪查，得於對民宿定期或不定期檢查時實施。 民宿經營者對於主管機關之訪查應積極配合，並提供必要之協助。	一、本條明定主管機關得實施訪查，以瞭解民宿經營動態，作為輔導管理業務推動之參考。 二、第二項明定民宿訪查作業得與發展觀光條例第三十七條第一項規定之定期或不定期檢查共同實施，以避免打擾其經營。 三、第三項明定民宿經營者應配合提供資料及必要之協助，俾主管機關確實瞭解經營現況。
第三十四條	中央主管機關為加強民宿之管理輔導績效，得對直轄市、縣（市）主管機關實施定期或不定期督導考核。	本條本諸「中央督導、地方執行」原則，明定中央主管機關得定期、不定期督導考核地方主管機關，以強化對民宿之管理輔導績效。
第三十五條	民宿經營者違反本辦法規定者，由當地主管機關依發展觀光條例之規定處罰。	一、本條明示違反本辦法規定義務 之處罰依據。 二、違反本辦法規定者，依發展觀光條例第五十五條第二項第三款之規定，處新台幣一萬元以上五萬元以下罰鍰。
第四章　附則		**章名**
第三十六條	民宿經營者申請設立登記之證照費，每件新臺幣一千元；其申請換發或補發登記證之證照費，每件新臺幣五百元。 因行政區域調整或門牌改編之地址變更而申請換發登記證者，免繳證照費。	本條依發展觀光條例第六十八條之規定，明定民宿經營者申請、補、換發民宿登記證之證照費額。
第三十七條	本辦法所列書表、格式，由中央主管機關定之。	本條明定本辦法所需書表、格式由中央主管機關統一訂定。
第三十八條	本辦法自發布日施行。	本條明定本辦法施行日期。

資料來源：宜蘭縣觀光局。

圖14-3　民宿的角落常可到經營者的巧思

第三節　民宿的經營管理初步思考

　　民宿可以說是一個以人爲本的休閒事業，他是業者與顧客間最接近的休閒產業。由於開民宿看似簡單：資金、人力、設備投入少，也因此導致一窩蜂如「蛋塔現象」又出現了，依觀光局統計資料顯示，截至2018年9月爲止，台灣民宿已經近九千家，多數已經納入合法輔導（請見**表14-1**）。

表14-1　台灣民宿家數、房間數、經營人數統計表（2018年9月）

縣市別	合法民宿			未合法民宿			小計		
	家數	房間數	經營人數	家數	房間數	經營人數	家數	房間數	經營人數
新北市	244	818	335	23	132	52	267	950	387
臺北市	1	5	1	0	0	0	1	5	1
桃園市	46	196	82	25	109	32	71	305	114
臺中市	90	340	139	17	118	8	107	458	147
臺南市	237	845	346	2	15	2	239	860	348
高雄市	60	247	70	5	23	4	65	270	74
宜蘭縣	1,408	5,446	1,818	67	371	48	1,475	5,817	1,866
新竹縣	73	286	93	13	66	13	86	352	106
苗栗縣	291	1,040	374	1	3	1	292	1,043	375
彰化縣	56	228	90	11	43	10	67	271	100
南投縣	662	3,204	841	138	687	123	800	3,891	964
雲林縣	66	299	71	7	22	6	73	321	77
嘉義縣	194	665	354	43	187	48	237	852	402
屏東縣	742	3,147	960	179	1,119	155	921	4,266	1,115
臺東縣	1,219	5,270	1,620	41	147	30	1,260	5,417	1,650
花蓮縣	1,800	7,035	1,881	27	117	14	1,827	7,152	1,895
澎湖縣	667	3,154	754	32	230	26	699	3,384	780
基隆市	1	5	1	0	0	0	1	5	1
金門縣	316	1,529	509	0	0	0	316	1,529	509
連江縣	129	487	166	5	23	9	134	510	175
總計	8,302	34,246	10,505	636	3,412	581	8,938	37,658	11,086

說明：本表由「臺灣旅宿網」彙整上傳，資料來源為各縣市政府，因各縣市政府可隨時更新異動資料，所以不同時間查詢可能略有不同。

資料來源：行政院交通部觀光局統計月報。

一、經營民宿的第一步：合法

一般而言，想開民宿者可以概分為三大族群：一是炒短線的投資客；二是退休族；最後是失業或滿懷理想回鄉的創業者，對後兩種族群來說，不但可以照顧家庭，還有錢可賺，可謂是一兼二顧。

對投資者來說，「合法」是開民宿的第一要件。以台北市為例，目前合法的僅唯一一家，申請未通過的兩大原因，一是土地使用分區不符，開民宿地點不得為住宅區或商業區；二是建築物無法取得「合法房屋證明」。也因此，市面上號稱民宿的業者其實多為「短租型公寓」。

以新北市來說，多數民宿集中在烏來及瑞芳，其中烏來因為地處於山坡地以及水源保護特定區，先天上使用分區就不符合要求，要取得民宿執照困難度原本就高；而瑞芳地區（九份／金瓜石）幾乎都是當地居民把舊宅進行改建，有些則是繼承祖產，拿不出合法房屋證明，也無法申請民宿執照。

在前述兩項「先天要件」皆已符合法規要求下，後續就是「整修」的問題，這部分花錢比較不是問題：透過裝潢及整建，符合法規要求，包括經營面積、房間數量、建管與消防法規及衛生要求。

二、財務評估

由於民宿大受歡迎，一些特定熱門區域的土地已開始飆漲，例如合歡山瀕臨馬路的空地，在過去幾年早已被搶光，價格已漲至每坪二、三萬元。

加上這幾年合歡山的民宿家數爆增三倍，房間數估計已達上千個，除了早期移入合歡山的業者外，有些則是來到這裡的民宿作客後，覺得環境不錯，索性自己投入開民宿，因此新來的業者幾乎都是外來的投資客。

　　若單純從投資的角度來看，從購地、整地、興建到真正營業，投下的資金少說數百萬元，由於房間數多數低於五間，雖然可以不開發票、沒有5%營業稅，但營業額不高，勢必影響回收時期；若房間數拉高至十五間上限，投資成本上千萬元跑不掉，由於經營成本龐大，非假日的住房率勢必要拉高，才能損益兩平，提高獲利更屬困難。因此，單就投資來看，除非租地或是早期取得土地的成本低廉，否則五年內回收已經很好了，勢必要有長期經營打算。

三、四個基本思考[2]

　　民宿經營看似簡單，但說起來卻是千頭萬緒，因為主人多半大事小事全都包：業務、房務、清潔、餐點、導遊、財務……可以說是「校長兼撞鐘」。經營前基本上有四點要思考：

(一)要供餐嗎？

　　在西方國家，民宿簡稱「B & B」，亦即「bed and breakfast」，主人僅提供住宿與早餐，這也點出經營民宿的兩個基本要求。經營民宿只有熱誠還不夠，如果可以經營到住宿客感受到細緻、貼心的服務才算成功。如果加上供應早餐，勢必造成人力負荷，勢必就得另聘員工（工讀生），有些業者與當地餐廳或速食店結盟，反而可以達到節省開支的基本要求。

　　如果民宿主人能燒得一手具地方特色的好菜，甚至可將時令菜或當地風味菜加以詳細介紹並炒出一套好菜，那便有加分效果。

(二)經營規模多大？

　　現行法令規定五間以下不用開發票，上限為十五間。但若以經濟規

[2]取材自：《Smart智富月刊》，第60期，2003/09/02。

模來看，五間數量又太少，常入不敷出；最適經營規模應該以七至十間最剛好，超過十間以上，若單純夫妻二人經營恐怕會捉襟見肘，很可能會影響到服務品質，反而得不償失。

(三)地點選擇？

所謂「仁者樂山，智者樂水」，好的民宿不是只提供住宿那麼簡單，最好可以結合山海景觀、田園美景，或展現地方人文環境特色，如國家公園風景區、農業專區、原住民地區、海景或山景景觀地區，又必須考慮交通便利，費心民宿的自有特色，才有機會脫穎而出、吸引住客的目光。

(四)服務軟體實力如何加分？

除了硬體要求，基本的要求是「服務熱誠與態度」，可以經營到住宿客感受到細緻、貼心的服務就算成功了。一般人排除一般旅館而選擇民宿，主要原因就是可與主人親切的互動，主人詳盡且貼心的服務內涵非常重要，建議的「私房景點」不一定要親自帶領，但旅程、時間規劃和內容要確實不浮誇。在網路上就曾流傳在北部某國家公園上的某家民宿，不但餐飲不佳、主人也極不友善。在網路世界，好事不流傳、壞事傳千里，消費者的反應很直接，這種只賺一次心態的業者馬上就會被市場淘汰。

第四節　民宿的經營管理

民宿相對於一般旅館，甚至是國際觀光旅館來說，只能算是微型企業，也算是一種個體戶。沒有龐大的資金、沒有持續性的廣告與促銷，

靠的就是「口碑」與「人氣」[3]。

一、賣什麼？

(一)你想賣給旅客的是什麼？（What）

你賣的產品是什麼？優雅溫馨的房間？特色造景與環境？人氣民宿老闆說：賣得最好的是「民宿的故事」：民宿主人的故事、民宿建築物的故事、民宿所在地的故事。一個好的故事平均可以影響來客的五位親友，五位親友分別再影響二十五位親友，口碑就是這樣藉由旅行故事流傳出去。如果以交朋友的心態，分享這些故事給來宿的旅客，不意外的，這會是最好的民宿意象，讓來過的旅者變成忠實的老顧客，一定再次光臨，甚至分享給更多的朋友。

另外在全台超過八千多家民宿，要做出市場區隔的特色，不單只有把房間裝潢得更華麗或在造型上標新立異就可以。轉變心態，就是最獨特的民宿風格。例如比別人多一份心意，在小地方布置得貼心，即使是小確幸，不用花大錢也可以抓緊旅客的心。

(二)閱讀你的客人——我在服務誰？（Whom）

開幕前當然要思考：我的目標客群在哪裡？我所提供的住宿內涵是否符合他們的需求？開幕一段時間後，必須整理出來真正入住者是誰？他們和原先設定的目標客群是否相同？如果不同，選擇入住你的民宿理由是什麼？

知道這些資訊可以讓民宿提供更貼近旅客的需要，同時也在創造屬

[3] 本節部分取材自：〈創造口碑從服務做起〉，智邦民宿網，http://bnb.url.com.tw/
run_hostel03/?gclid=CjwKEAjw-_e7BRDs97mdpJzXwh0SJABSdUH00AxQMtut09apb
Allltu57VHq7bxp95rshbqxXXBpyhoCU8vw_wcB

於你和客人之間的臍帶關係。另外，在社群網站上建立粉絲團，塑造溫馨感人的印記；對來住旅客更可以用打卡寫評論換取小禮物，也是培養老顧客很好的方式。

(三)傾聽天使的聲音——扭轉負面印象的關鍵（Why）

服務業一定會偶爾遇到惱人的客訴問題，遇到客訴問題時千萬不要以防衛心態進行反應，只要能將顧客的怨氣（魔鬼的聲音）轉為能夠使民宿更進步的可能方案（天使的聲音），就能以更好的心態與方法進行往後的服務，提升服務品質便是提升顧客的滿意度。

當你遇到客訴問題時，不妨試試看將抱怨轉為「天使的聲音」：

1.第一時間馬上瞭解事發經過並理解造成客訴的原因為何？
2.道歉並且提出解決方案，千萬不要和旅客理論客訴的內容。
3.如果事態嚴重，不妨爭得同意，招待旅客再次入住，扭轉負面的印象。

(四)把握每個接觸的時刻，創造感動的瞬間（How）

每一次的住房體驗中，每一組民宿來客一定會有某些時刻是與民宿主人直接接觸的，這些都是民宿主人讓住客留下美好印象的關鍵時刻。

網路或電話訂房→迎賓與入住登記→引導客人放置行李與入住引導→民宿環境介紹→午間（下午茶）時光→晚餐時間→使用房間與衛浴→早餐時間→退房

在每一個可以與顧客接觸的關鍵時刻安排一些巧思，創造更多美好的感受。

(五)淡季出遊好處多——淡季也可以賺大錢（When）

近年來兩大超商每到冬天，紛紛反其道而行，祭出冰淇淋店折扣優惠活動，甚至推出冬季限定口味吸引買氣，讓冬季反而變成另一吃冰的季節。

旅館、民宿也是一樣，旅遊淡季時舉辦優惠活動大力宣傳，一方面可以吸引撿便宜又能享受更好服務的旅客，一方面對某些目標客群，例如休假中的旅館從業人員不住旅館而偏愛小而溫馨的民宿，讓民宿在旅遊淡季也能增添人氣。

(六)延伸周邊商品——紀念品／伴手禮（What News）

許多民宿會印製專屬的民宿風景明信片或手提袋，延伸民宿意象。印刷精美的明信片寄給自己或是親朋好友，讓旅客讓旅行的回憶可以永遠保存，甚至散播。

另外，也可以結合在地特產或是民宿主人自製自販的伴手禮，例如：特殊的手工藝品、特製的地方農特產品。加上精美有特色的包裝或手提袋，不但增加民宿的價值，也是增加營收的好方式。

二、先求不敗

任何企業當然以追求利潤極大化為目標，但是先求不敗再求勝。在休閒企業裡面，民宿算是一個年輕的產業，由於規模小，有意投入經營的人常輕看他的經營知識（Know-How）、看重它所帶來的利潤。民宿創業就跟開店做生意一樣，不論是資金、地點、內外風格、經營模式，乃至行銷規劃，每個環節無一不需要注意與學習。台灣的民宿家數從2012年中的二千五百家，成長到2016年中的近七千家，恐怕又是一番「蛋塔效應」會出現。

民宿經營的現實（Reality）是什麼？[4]

[4]本小節部分取材自：〈開民宿，是美夢還是惡夢？〉，《Cheers雜誌》，第97期，2012/02，http://www.cheers.com.tw/article/article.action?id=5030377

(一)眞相1：24小時都在工作

很多民宿主人開民宿是因爲一時的興起，可能是一時旅行中的感動，也有可能是撰寫旅行遊記而一頭栽下：「我想要創業，過著自己能夠掌握的生活，而且不必等到退休以後再做。」。所以，如果個性不喜歡受拘束，喜歡旅行的人，不要輕易開民宿，否則所有的時間都會被綁在這裡。

其實眞正投入民宿經營後，才發現一開始想擁有的「個人生活空間與時間」的夢想已不復存在。如果個性比較細膩甚至容易精神緊張的業者，恐怕晚上待在自己的房間看電視，也不敢開太大聲，擔心客人有事沒事來敲門，甚至連洗澡、上廁所都不敢鬆懈。

到底什麼樣的人適合經營民宿？

1. 個性安居樂業，只要生活中有點小快樂就能滿足。
2. 經營民宿會有「養老」的感覺，不適合還年輕、還想四處旅行的人，不如當個住宿者比較實在。
3. 喜歡做家事。除非資金充裕到可以花錢請外包打理房務，否則經營民宿就是付出龐大勞力的工作：鋪床、洗床單、打掃房間浴廁、準備餐點等等，樣樣都要自己來。
4. 耐於等待。民宿工作時間看似很有彈性，事實上一整天往往只花幾小時打掃、備辦，其他時間都是在等待客人。常常等待一整天都沒有任何客人，卻在關門時才突然有客人上門。假若凌晨半夜才到，你也得無奈等待。

(二)眞相2：遇到「奧客」也得陪笑臉

除了想清楚自己的個性脾氣適不適合當個好主人，經營民宿肯定會遇到不講理的「奧客」：

1. 還沒入住，光看房間就開始「嫌東嫌西」。

2.熟人介紹的客人「最麻煩」，不是要求折扣，就是每樣東西都要
　多要一份。

3.有些來客在心態上會把民宿比照飯店要求，姿態架子較高，一進
　民宿就直接問：「怎麼沒有人幫忙拿行李？」這時候還得陪笑臉
　趕緊接過行李並回答說：「那有什麼問題！」絕對不能回答說：
　「這裡沒這種服務」，客人可能馬上翻臉。

4.民宿主人自己的風格會造就、吸引同質性的客人。想衝住房率而
　隨意接受砍價，貪小便宜的住客反而會要求更多。

(三)眞相3：過度投資，回本無期

　　依照法令，合法民宿「五間根本賺不到錢」。由於政府並未嚴格取
締，不少民宿房間數事實上都超過規定，甚至還有動輒二、三十間房間
的大型民宿到處林立。隨著台灣民宿蓬勃發展，不乏投資二、三千萬的
豪華民宿也聳立在知名景點，但住宿費用相對高出好幾倍，一晚要價上
萬元大有人在，已經失去民宿原來的良善立意。

　　台灣有不少民宿蓋在觀光景點附近，以商業營利爲導向、業績掛
帥，爲了衝住房率，住房還送伴手禮或其他優惠。這類民宿許多委託民
宿管家經營，根本看不到民宿主人，基本上已經違反「民宿精神」。

　　從市場面來說，雖然把家裡多出來的房間租給客人的傳統民宿早已
無法被消費者接受。再從財務壓力來說，並非每一個民宿業者都雄厚財
力，「有多少錢，做多少事」是經營民宿的基本原則，千萬不要跟隨潮
流、過度投資、申請太多貸款，導致最後回收不易，甚至週轉不靈，違
反了當初開民宿的理想和初衷。以苗栗地區民宿爲例，大約只有三分之
一眞正生存下來。

　　民宿本來就是小眾市場，知名民宿業者季子弘表示，開民宿不一定
得花大錢。沒有雄厚的財力，一開始可以考慮先用租的，不一定要花大
錢買土地、蓋房子，或許先小額投資，花三、五十萬元裝修。等到吸引
氣味相投的一群客人，經營一、二年口碑不錯之後，再考慮加碼，就像

談感情慢慢來，不用一次到位。

(四)真相4：網路行銷不是萬靈丹

由於多數民宿業者皆是微型企業，沒有進行常態性廣告的預算與財力，幾乎年輕人經營的民宿業者，在剛起步時，都會先借助網路或自己架設網站，或是關鍵字搜尋的力量，或加入的民宿網進行連結，其目的就是增加曝光率。

不少民宿業者建議，網路曝光一開始固然可以衝高短線人氣，招來客群，但經營一段時間，口碑行銷和客源穩定度更加重要，此時就可以考慮退出，省下這筆每年數萬元的宣傳費用。另外，網路廣告招來的客人素質不一，有些衝著便宜促銷而來，多數喜新厭舊，看的是民宿是否夠豪華或新穎，這樣的客群並非長久之計。

既然大家的行銷方式大同小異，要做出差異化，就很重要。諸如民宿的名稱、建築風格、經營風格與服務內涵、有沒有故事性才能長久。

開幕前半年個月是一家民宿「店格建立」的關鍵期，民宿主人一定要親自坐鎮，事先規劃好民宿的建築風格、景觀資源、餐飲特色、文化藝術等等，考慮結合當地特色，例如苗栗地區是客家山城，民宿多以木造建築為主，如果以歐風造型便顯突兀，宜結合當地農業種植溫泉蔬菜、溫泉草莓等農作，或與當地陶藝家合作，製作民宿所用的餐具，甚至可以販賣成為最值得回味的伴手禮等，才能在激烈競爭中，凸顯其中差異特色。

「採菊東籬下，悠然見南山！」民宿的根本需求就是現代人看膩了都市叢林，想回歸山林田園生活；然而業者「人生有夢」，還得「築夢踏實」，才不致落得夢想成空，還欠了一屁股債的悲慘下場。

不要為了喝牛奶去養一隻牛；不要為了喜歡喝咖啡去開一家咖啡店；不要為了想過田野生活去經營一家民宿。消費者與業者畢竟立場不同，創業前必須思考清楚。

圖14-4 私房景點常常是民宿最好的競爭武器

圖14-5 經營民宿基本上依然需要考慮5W1H

GOGO PLAY 休閒家

一場從零到十萬的在地創業奇蹟

　　離群索居、小鎮創業！毅然決然來到南投竹山鎮創業，始於何培鈞大學時一次騎機車上上的邂逅。熱愛攝影的他，始於在這個寧靜小鎮，與一棟棟美麗的三合院古厝的邂逅。當他看見上百公頃龐大的荒廢的建築物群，心裡不禁感慨這些美麗的建築淹沒於荒草之中，當時他便下定決心，在畢業後要回到這裡，為這些老房子尋找新的生命力量。

　　「這是一場『從零到十萬』的改變！」經過多年的努力，何培鈞已經是特色民宿「天空的院子」與社會企業「小鎮文創」的經營者。許多在地創新的實驗、提振在地經濟，試圖讓原鄉青年回流，從行動中一步步地形塑小鎮竹山的新風貌。

　　在荒煙蔓草的努力後，真正讓台灣看見「天空的院子」是起於名音樂家馬修連恩（Matthew Lien）拜訪此地後，被何培鈞的創業故事打動，與唱片公司合作同名專輯《天空的院子》，並且獲得金曲獎肯定。也因此讓「天空的院子」民宿名氣水漲船高，吸引了一波一波前來探究的國人。

　　由於在竹山小鎮打造出一個在地的創業傳奇，讓原先只路過買地瓜、竹筍，幾乎沒有人會逗留、觀光的竹山，一躍成為旅遊節目、部落客大肆介紹的新景點，也成為許多都會上班族渡假、青年打工換宿long stay的場所。

　　何培鈞在2011年又創立了「小鎮文創股份有限公司」，試圖將更多創新的思維與商業實驗帶入山城竹山。在小鎮文創的經營上，引進了「協力設計」、「在地生產」與「協力銷售」的三環概念。積極結合外部專業資源導入在地產業設計、生產與銷售，藉由活絡在地經濟，讓山城的創新想法與服務能具體成形、進一步的商業化。

資料來源：社企流，2015/01/28，http://www.seinsights.asia/story/2807/794/2813

參考文獻

〈創造口碑從服務做起〉，智邦民宿網，http://bnb.url.com.tw/run_
　　hostel03/?gclid=CjwKEAjw-_e7BRDs97mdpJzXwh0SJABSdUH00AxQMtut0
　　9apbAllltu57VHq7bxp95rshbqxXXBpyhoCU8vw_wcB
〈開民宿，是美夢還是惡夢？〉，《Cheers雜誌》，第97期，2012/02，http://
　　www.cheers.com.tw/article/article.action?id=5030377
《Smart智富月刊》，第60期，2003/09/02。
行政院交通部觀光局統計月報。
張宮熊（2018）。《休閒事業概論》。新北：揚智文化。

第15章

主題遊樂園的經營管理

- 台灣主題遊樂園的發展
- 主題遊樂園的開發策略
- 主題遊樂園的經營策略
- 主題遊樂園的外部行銷策略
- 主題遊樂園的內部行銷與互動行銷策略
- 他山之石：歐洲迪士尼起死回生

第一節　台灣主題遊樂園的發展[1]

　　台灣主題遊樂園的發展以1990年為界，約略分為三個時期。第一個時期是在1990年以前的「大眾化賣方市場」，此一時期消費者以走馬看花式的型態進行觀光活動，單一主題樂園如榮星花園、六福村野生動物園、九族文化村、小人國、亞哥花園等，以園林造景或動物，配合初級遊具招攬遊客，且非法樂園充斥。

　　第二個時期在1990年，社會的變遷、外國文化的衝擊、加上大眾媒體的傳播氾濫，形成多元社會、多元價值觀與消費觀。以和別人不同為榮，追求個性化、差異化的競爭。遊樂事業步入多主題樂園經營型態，如六福村從野生動物園演變為全方位主題樂園、台灣民俗村、九族文化村、小人國與劍湖山世界等紛紛增設機械遊樂設施。

　　第三個時期在1990年末期跨入21世紀之後，大眾化解體、分眾化出現期，為享樂而生活的時代。遊樂園高科技、複合化、資本規模數十億至百億元，達到與世界同步水準的「三高」（高品質、高價值、高附加價值）、「六化」（休閒精緻化、遊樂多元化、產業科技化、品質國際化、經營大型化、發展複合化）休閒消費享受，遊樂產業邁入快速成長期。分述如下：

一、1990年代前：萌芽期

1990年代前，主題遊樂園在「大眾化賣方市場時代」誕生。

1.大眾型社會，為生存而生活的時代。

[1] 本節主要取材自：游國謙，〈主題遊樂園休閒新觀念與趨勢〉，《全民休閒發展新趨勢研討會論文集》，頁27-32。

2.同化型消費觀，追求跟得上別人，與別人一樣。

3.戒嚴時期，劃一性生活水準，社會封閉、沒有太多選擇。

4.遊樂產業尚屬幼稚產業（萌芽期）。

5.遊樂園低投資、低消費，資本規模數千萬元至上億元。

6.家庭式或家族經營遊樂園，便宜就好。

7.進香團式的走馬看花（來此一遊）。

8.單一主題樂園如六福村野生動物園、九族文化村、小人國、榮星花園、亞哥花園等，以園林造景或動物，配合初級遊具招攬遊客。

9.年集客力達百萬人次以上民營遊樂區僅亞哥花園（因增加水舞設施及延長開放時間而一度高達一百五十萬人次）。

10.國民平均所得三千元至六千元美金，為遊樂事業蓬勃出現期，合法非法樂園充斥。

11.客源以學生團體與老人團體、社會團體為主。

二、1990年代：蛻變期

1990年代可以說是台灣主題樂園的蛻變期，主題遊樂園面臨台灣國民所得明顯提高後的「後大眾化品質意識抬頭的買方市場時代」。

1.開放大陸探親與鼓勵海外觀光，國民旅遊市場大量流失。

2.社會的變遷、外國文化的衝擊、加上大眾媒體的傳播氾濫，形成多元社會、多元價值觀、消費觀。以和別人不同為榮，追求個性化、差異化的競爭。

3.遊樂產業進入必須投下鉅資的行業，同時也進入了必須累積獨自的Know-How，並造就自己專業人才和軟體的行業，投資成本讓小企業止步，成為寡占產業。因此小部分具有競爭力遊樂區因勇於投資而轉型成功，多數未能隨消費者價值觀變遷而面臨瓶頸，只

好不惜以低價進行流血競爭，客層仍以學童春秋季旅遊、學生及阿公阿嬤團為主力客源。

4. 遊樂園主題化，高成本、高消費、企業化經營、資本規模數億元至數十億元。

5. 進入資訊化爆炸時代，擁有豐富的市場資訊與數不清的消費選擇。

6. 遊樂事業步入多主題樂園經營型態，如六福村的演變、台灣民俗村、九族文化村、小人國與劍湖山世界等紛紛增設機械遊樂設施。

7. 年集客力達百萬人次以上民營遊樂區為劍湖山世界、台灣民俗村及六福村，其中劍湖山世界與六福村曾創兩百萬年集客水準。

8. 國民所得超過一萬美元，休閒消費意識驟然抬頭，政府不得不實施標章遊樂區制度，以區別合法及非法遊樂區。標章遊樂區公營二十五家、民營四十九家，較具規模的違規樂園達七十六家，密度高，同質性亦高。因此區隔觀念開始出現，例如：六福村的美國西部村、太平洋村、阿拉伯魔宮；九族文化村的馬雅探險、劍湖山世界的耐斯影城等。

9. 客源以開發性團體客源與自發性客源各占一半。

10. 遊樂器材生命週期縮短，尤以集客設施發燒快、退燒更快，更新率大幅提高。

三、21世紀：成熟期

1990年代末期乃至於跨入21世紀後，主題遊樂園又隨著社會的快速變遷，轉型成為「分眾化價值觀行銷的競爭市場時代」。

1. 大眾化時代解體、分眾化時代來臨，台灣進入為享樂而生活的時代。

2.同步世界水準的「三高」、「六化」休閒消費享受。

3.遊樂產業將邁入快速成長期,主題樂園不只比遊樂設施誰新穎,更比較誰的服務內涵更好。

4.遊樂園高科技、複合化、資本規模數十億至百億元。

5.實施遊客滿意度調查,以利遊客意見回饋,提高遊客重遊意願。

6.物超所值與講求附加價值的理性消費觀。

7.大規模郊外型遊樂區,包括政府推動的各項BOT,均步入複合性發展,如結合渡假旅館、會議中心、購物中心、高爾夫球場等。另外小而專業,結合電腦科技、水族館與新發明的都會型迷你樂園或工商綜合區亦紛紛出現,一個全新的遊樂產業風貌從此誕生。

8.主題遊樂園成為四大密集產業:

(1)資本密集

　‧財團化的大型資本規模。

　‧股票上櫃上市、將不動產證券化、利用資本市場資金發展複合式產業。

　‧集客指標設施單項造價約三億元至五億元、滿意設施單項造價約五千萬至一億元、基本設施單項造價至少一千萬至三千萬元。

　‧引進或研發高單價的獨創性科技設施,方能滿足遊客愈來愈大的胃口。

　‧必須追求已進入完全成熟期的美國遊樂產業的投資水準,方可吸引海外客源,美國大型綜合型主題樂園造價都超過五億美元。即使一座地區性遊樂園,造價也在一億至二億美元之間。

　‧遊樂產業的開發指標,除了要靠本業獲利外,亦須帶動周邊不動產賺錢,並將股票上櫃上市,以獲得市場資金進行複合式發展,特別是造鎮產業是遊樂區開發的最終目的。

(2)資源密集

　‧提升各種不同資源品質，包括：園藝景觀、營建工程、土地開發、水土保持、安全維護、商品研發、遊具開發等，並有效管理相關專業知識。

　‧活用國外最先進的經營智慧與專業顧問公司的開發經驗。

　‧掌握全球重要且具聲譽之遊具研發及製造廠商。

　‧開發主題卡通人物爲遊樂區代言人，不僅擔任現場表演，而且可以因此開發周邊商品。

　‧充分運用網路媒體資源，網路對國際化、小衆化、個人化能產生高度互動，可突破傳統媒體難以達到的角色。

　‧鼓勵經營團將常態工作中所得到的專業經驗與智慧，以及創新過程所產生的智慧財產，成集成冊的記錄下來，塑成有形的知識資本，作爲獨自的Know-How。

(3)人才密集

　‧一個遊樂區的最大資產不是土地、資金，而是人才，尤其是優秀的經營團隊。

　‧開發經營遊樂區就跟企劃製播節目一樣，已經不再是一對一的競爭，而是團隊與團隊的爭鋒，成敗關鍵取決於擁有一群具有服務熱忱與創新熱情的英雄團隊，團隊成員必須具備與衆不同的觀察力，與不被習慣性思考方式羈絆的人格特質，例如：劍湖山世界開發當初就很大膽的就地取材，物色了一群很平凡而又充滿活力的地方子弟，和公司並肩從開發工作起步，並從以戰練兵的過程中累積有價值的經驗快速學習和成長。經過兩年完成第一階段的建設目標開幕後，正式將這群風格互異、彼此互補的子弟兵收編成創業團隊，各就各戰鬥位置接受高標準的挑戰，共同承諾要將劍湖山世界在資源有限又缺乏規模經濟優勢的條件下追求第一。這份夢想在當時曾被傳爲笑話，但是築夢踏實的一步一步走來，也都一步

一步實踐各階段性目標。十數年的歷練，從英雄團隊到互補性創業團隊、成為專業化的經營團隊。

(4)人力密集

・培訓「智能勞務」的專業素養。

・訓練「體能勞務」的效率品質。

・教育「情緒勞務」的應對準則。

・把員工變成資產而非負擔。

・為減少人事費用的支出，將員工區分為假日與平時員工，尖峰與離峰員工，並將餐飲販賣店分為假日與平時，旺季與淡季、尖峰與離峰安排。同時實施一票到底，以及力求將遊樂設施更新高容納量，以節省服務人員。

・與各大專院校相關科系建教合作，改善人力素質，增加知識員工。

・遊樂區的主要產品為提供歡樂與夢想的無形感覺，這種感覺無法完全來自硬體設施，而是必須依賴來自服務人員的態度及行為才能達成，因此員工的內外部訓練都非常重要。

・遊樂區的人力資源大多來自當地就地取才，因此，必須提供員工不斷學習的機會，包括各種專業的訓練和第二專長的培訓。

9.聚焦策略競爭與價值行銷：

(1)台灣新舊世代人口比率各占一半，以新世代為例，人口比率雖然只占台灣四分之一，但卻掌握了一半的台灣消費市場（一年至少在四千億元的消費水準）。其次為兒童與銀髮族群的消費市場，因此針對這四大高消費的不同團體世代的特性與偏好，研發聚焦策略。

・新新人瑞：有錢有閒的主力客層，他們是有足夠的能力追求生活意義與享樂的銀髮族群。

・年輕老人：提早退休的高消費半百頑童型族群，他們除了有

能力也有體力，生活內容以消費享受為主（新世紀地球將全面老化，已開發中國家65歲以上老人及50歲以上半百頑童將超過30%）。

· 瞄準X、Y、N世代族群，尤以N（網路）世代網路族正呈現爆炸性的成長市場。

· 對占有四分之一人口的兒童市場精確對焦，兒童市場不僅是忠誠度最高的客源，也是分眾市場永遠不可能消失的商機，景氣再冷，父母親對孩子的心永遠是熱的。

(2) 以劍湖山世界兒童玩國為例，投資七億元的全天候空調無障礙空間，並針對兒童網羅全世界最頂尖的遊樂設施，其獨特性是別人沒有的，而且是難以模仿和取代的。此即為聚焦策略競爭的典型實戰範例。

(3) 以集客設施透過媒體廣告訴求，亦為聚焦策略競爭的一種方法，如小人國的龍捲風、九族文化村的馬雅探險、六福村的大怒神、劍湖山世界的擎天飛梭等。

(4) 集中鎖定某一個目標市場，自然就不會遭遇太多惡性競爭的威脅。例如小人國主題樂園歷經數十年經營於不墜，因為無可取代。

(5) 集客設施必須是獨一無二，讓競爭者難以模仿或取代（要做就做不同的、做最好的，給遊客留下深刻體驗，造成口碑）。例如車城的國立海洋生物博物館、蘭陽博物館皆有其特殊族群。

(6) 超高價位設施只有一流遊樂區才辦得到，以拉大與競爭者距離（誰掌握最尖端科技遊樂設施，誰就是未來的贏家），劍湖山世界、六福村主題樂園的規模在台灣數一數二。

(7) 追求高附加價值，例如義大世界結合了五星級飯店、購物中心與主題樂園，在台灣僅此一家，豎立了高附加價值。

(8) 善用新科技、新資訊、新主題包裝，並與國際知名科技公司研發訂做競爭者做不到的獨創性設施（如太空工程師投入新型雲

霄飛車研發）。

(9)高價位設施刺激高集客力，高集客力提供高收益力，高收益力再投資高價位設施，以維持高價值競爭優勢與市場興趣，吸引一來再來的回籠客。

(10)以不斷求新求變的高價值硬體設施與精益求精的高品質軟體服務營造氣質與氣勢的企業策略，月眉麗寶水陸雙樂園，加上靈活的行銷策略讓遊客維持高度新鮮感。

(11)建立客服客訴系統，並且不斷地從問卷調查中聆聽遊客的意見。

(12)冷酷的遊樂機械設施，需要服務人員臨場帶動氣氛，並與遊客互動助興。

(13)從遊樂設施到餐飲專賣店，包裝合乎各自主題與故事。

(14)將主題性商品帶入戲劇化狀態，成為遊戲化商品，將商場變成劇場，宜蘭國立傳統藝術中心、曾紅極一時但已停業的南投寶島時代村將傳統藝術與商品完美融合。

(15)經常保持使遊客再來時都能有新的發現。

(16)堅持「追求第一，保持領先」的一貫主張，建立口碑形象，提升品牌聲望。

第二節　主題遊樂園的開發策略

一、大型主題遊樂園的開發策略

大型主題樂園的開發牽涉層面多，可以從區位的選擇、環境因素、基地型態三個層面著手。

(一)區位的選擇

　　由於具有完全的「立地性」，與其他小型遊樂場比較起來，大型主題遊樂園對於區位的依賴程度，實在是無可取代的。在美國一般而言，大型主題遊樂園的主要市場每年至少要多達兩百萬人次，次要市場的消費人數每年差不多也要達到兩百萬人次或者更多。在台灣上述人次以折半計算應屬合理。雖然廣大的國內外遠途觀光客市場，基於交通費太高的緣故，無法有效計入總體市場的需求量，但他們對於遊樂園的運作也是很有幫助的。大型主題遊樂園的主要市場，通常是指離遊樂場五十哩或一小時車程內的地區；次要市場則位於五十哩至一百五十哩或三小時車程內，遊客可在一天之內來回。例如六福村主題樂園應以大台北到桃竹苗地區客源為主要市場，以中部客源為第二順位市場。

(二)環境因素

　　足夠的面積是大型主題遊樂園的必要條件，一所大型遊樂場至少需要一百五十英畝至二百英畝的土地。在計算基地面積時，必須考慮到地形的變化和地表結構，這兩者往往會無形中增加許多面積。另外，當地有些保護區也會影響計畫所需的總面積。理想的地形，以平坦的為佳，但稍微起伏可藉以創造出特色。陡坡最容易破壞遊客活動的興致，進而減少其停留的時間，將直接影響到整個遊樂場的運作速度和收益，許多遊客（尤其是銀髮族與殘障人士）會因為覺得行動困難以致敗興而歸。另一項影響基地選擇的重要因素是：鄰近有一條能夠容納大量交通，並有良好交會地點的主要道路；加上一條輔助性或作為緊急出入口的次要道路，以及其他服務性道路的規劃與設計。因為主道路是政府公用事業，難以改變，前者在園區規劃時便納入整體考量。基地本身具有很強的能見度，使能展現遊樂場內的重要元素（如主要建築、遊樂設施與標誌等，例如劍湖山世界的摩天輪），讓路過的駕駛者可以輕易地看到；利用現有的地標界定區位（有用，但非必要）；適當的公用設施（因為

遊樂場需用到大量的電力能源、飲用水及排水處理系統）、有利的政治趨勢、安撫與優惠反對遊樂場開發的周遭居民等。

(三)基地型態

　　最合乎理想的基地，應該是長寬比率約2：3的長方形，並且有美麗豐富的自然景觀，如湖光、樹林。如果基地鄰近公路，那麼有草坪作為停車場是最好的。既存的樹林是一項有利的公用資產，它可降低造園的費用，使附近的設備披上一件「現成的外衣」，毋須過於精細的建築表現即可呈現區域的主要特色，並使炎炎夏季裡有清涼的快意。

二、小型遊樂園的開發策略

(一)區位的選擇

　　就某些觀點而言，要刻意尋找一塊適合小型遊樂園的基地，是有些困難的。除此之外的小型遊樂園，則是藉助某些歷史悠久、具有觀光價值的地區而發展出來的。例如：天然的洞穴、瀑布、山林、湖泊、農產之類的自然奇景，以及珍貴的人文資產，往往就會促成頗具特色的小型遊樂園的誕生。例如巧克力博物館、傳統工藝樂園、汽車博物館、食品相關的博物館等一定有他們生存的利基。

　　通常這類遊樂場在選擇基地時，必須看該地區是否已具備某些人文與自然資源特質，如原住民的傳統音樂與手工藝、名人故居、舊有古蹟、太空計畫、著名的賽馬場、電影產業等。這些迷人的小型遊樂園，目前正如雨後春筍般迅速產生。有時還有那種平易近人的、夫妻合開的媽媽店（mom-and-pop store），並且有許多已經枝葉繁茂。其他另有些小型遊樂園則經過策略性的規劃，企圖利用現成的市場，迅速奠定發展的基礎。

　　由於獨處一個小小的角落，小遊樂場所能吸引的顧客，往往寥寥可

數。但是當他們聚集在一起時，卻足以其多樣化的設施，成為著名的觀光據點。據統計，一般遊客待在小型遊樂園內的時間，大約是一至二小時。令人意外的，同樣是一天的行程，一般遊客在數個小型遊樂園內的花費，往往比一整天待在同一個大型遊樂場，還要高出許多。差別就是在於小型遊樂園的高附加價值，例如到日本的Hello Kitty樂園或哆啦A夢主題樂園，不帶點紀念品回家似乎是白來了一趟。

(二)環境因素

小型遊樂園應該著重在彰顯它的特色，因此不需要太大的空間、公用設施以及高速公路的交流道，故而能夠適應各種畸零地，不用昂貴的經費就可以進行開發。然而，它們往往還不只能設在依賴大型遊樂園生存的地區，或者是觀光區內的一個配角而已。

超小型遊樂園，如溜冰場、滑水（草）道、迷你高爾夫球場、棒球練習場、多樣化的運動設備以及其他位於都市內任何一個角落（當然，要有足夠的場地及適當的地形）。儘管能見度高的主要道路，對它們而言也是很重要的，但一般這類遊樂場均位於比較次級的土地，因為人們習慣將它視為臨時性的土地使用，一種流行的產物，有時其壽命甚至比開發者當初預期的還要短暫，例如台灣過去曾經風靡一時的滑草場、棒球場都是曇花一現。這些迷你遊樂場之間往往過於靠近，而且幾乎沒有做過任何市場調查或競爭分析而來去皆快。

另外，隱身在都會內的小型主題樂園如宜蘭的吉米公園、小型博物館如台北的袖珍博物館，其潛力不可小覷。

三、主題遊樂園的財務規劃

無論主題遊樂園的場地之大小，它的整體品質都與最後能達到的成就息息相關。華特·迪士尼帶動了現代家庭娛樂事業的風潮，他所建立的迪士尼樂園已經成為當代主題遊樂園的經典之作，廣受世人的推崇，

沒有其他任何一位開發者可與之媲美。大批的遊客不僅帶來預期的收益，更使迪士尼有能力建造那些大部分開發者所不可能完成的高難度工程，迪士尼早已贏得眾多老少咸宜的電影迷。

　　大型的主題遊樂園造價，大約需要一億美元左右。一個全新的迪士尼世界的造價可能還要高出許多。迷你遊樂園的工程費通常從一千萬到二千萬美元不等。1980年落成啟用的芝麻樂園（Sesame Place，在賓州），一個專供小孩玩耍的遊樂園，預算亦高達數百萬美元。以特殊主題作為訴求的遊樂場，從耗資僅十萬美元的簡單型滑水道，到數百萬美元的特殊主題樂園都有。工程設計過度，是一般開發者最容易陷入的財務危機。試圖和迪士尼競爭，或自不量力恣意擴大計畫，是絕對要避免的陷阱。

四、設計限制

　　任何一種主題遊樂園的設計，都需要許多不同領域的專家共同參與。例如外在交通路線的考量、內在遊樂設施與動線規劃、公用設施的設計，皆可委託專業公司負責，業者應該共同參與，但絕對避免主觀理想凌駕客觀工程之上。遊樂場在設計時，須配合傳統的建築與規劃技術，創造戲劇性的效果，帶領遊客憑自己的想像，到達另一個時空或一種特異的氛圍當中。舉凡這些過程，都是要事先經過編劇的過程加以創造。有時適當強調夢幻的顏色與戲劇化燈光的搭配，是十分必要的。對於這類型的設計而言，誇大某些元素、附上一些建築上的主題意象（logo）與容易記得的標語（slogan）……是所有可能採用的重要手法。

　　遊樂場的構成元素應有策略性地配置，務必使遊客在造訪的時間裡，擁有最豐富的娛樂或休閒經驗。無論是娛樂、表演、騎乘遊戲、主動參與型的活動、主題商品販賣、餐飲設備等構成元素的數量，都應該謹慎加以考量。所有元素需要仔細選擇區位的另一項理由，因為適當的配置才能製造人潮，同時使每一群人都感到心滿意足。舒適、安全及遊

客的滿意度十分重要，具備這三點才能讓遊客覺得值回票價。而如果處處是死胡同（如動線不明、工作與遊樂路線重疊）、不恰當的植栽（如不美觀或太做作），則勢必造成經營上的夢魘。

如果可能的話，可根據事先籌備好的旅次（旅遊次數）計畫（attendance project），準確地預測出每日乃至每小時產生旅次的型態。有了這些基本資料，熟練的規劃者就能夠計算出週期性的尖峰日（peak day）和平均尖峰日的基本旅次，並依此規劃出遊樂場內大部分的構成元素。舉例而言，一個以騎乘活動為主的遊樂場，顧客通常會要求裡面有許多相當於（甚至超過）門票價值的騎乘設備。可藉著旅次資料決定騎乘設備的需求量，進而推算必須投資的程度。正如其他任何一種人潮多的公共場所，像球場、購物中心等都有必要沿著基本設施配置一些「擠得很愉快」（crowd-pleasing）的場所，供遊客自在地使用。而細心老練的規劃往往可以使這些設施，以最適量、適當的形式出現。

第三節　主題遊樂園的經營策略

主題遊樂園與一般傳統的遊樂區最大的不同在於主題遊樂園主要是提供一個模擬主題的情境，透過完整與細部的規劃設計，讓遊客獲得休閒與遊憩體驗，適合全家共同渡假；反觀傳統遊樂區係提供瞬間的快感與刺激的娛樂感覺，設計上較缺乏或不重視主題氣氛營造及與遊樂設施的融合程度。主題遊樂園的基本特色包括以下三點：(1)擁有特定且易於瞭解的主題；(2)所有實質環境之塑造、營運管理都是統一在該主題之下構成的；(3)具有足夠的休閒娛樂空間與功能。因此，一個成功的主題遊樂園最重要的就是要有一個任何人都可以很容易瞭解之主題，例如迪士尼的多主題、六福村的六大主題、九族文化村的三大主題園區。配合周圍環境的整體搭配，讓人們與日常生活空間暫時隔絕，產生遠離現實空間與時間之心理效果，並激發其娛樂參與意願和相關消費意願等。然而

台灣遊樂園的主題雖然表面豐富，但在業者追求高獲利率之心態下，以致原本強調精緻性與互動性的休閒遊樂型態，變成純商品販賣意象，缺乏足夠的休閒空間、主題延伸之多樣性、獨特性和自由性，也缺乏主題樂園豐富的故事性。

一般而言，主題樂園的開發必須比其他遊憩區的開發有更深入的主題意象（theme image）之營造，而主題意象之經營是整個遊憩區的核心價值所在。所以經營者投入鉅額的資金所營造出來的主題氣氛，與遊客領會到的意象（image）之間是否一致，是值得深入探討的課題。

一、觀光意象的影響因素

影響遊客領會到主題樂園之意象的因素有：

(一)個體差異

意象乃源由於人對環境之知覺，因此個體的因素是最基本形成意象差異之所在。Knopf（1987）指出特殊的意象決定於情境中物體的特性及主體的特性，一般而言，不同環境中的意象不但是物體狀況反應出來的結果，更多時候是個體心理與生理狀況的反射。就像許多人對劍湖山世界的吉祥物有不同的解讀，但並無損於它帶來的歡樂氣氛。

(二)以往的經驗

主題遊樂園中，很多訪問者的意象包含了從過去經驗中所獲得的象徵性的（symbolic）及情緒性的（emotional）部分成分。因此，遊樂區內特定的實體設施或特定的情境（遭遇）都足以凸顯出此一遊樂區的代表性，容易令人印象深刻。尤其是在講究遊樂氣氛及遊樂環境皆配合主題的樂園中，其所塑造出來的情境更需要具有象徵性以及與眾不同的遊憩體驗，並符合其主題之訴求。一般人對迪士尼樂園聯想到的第一個意象多集中在米老鼠與眾多的卡通人物便是最佳的例子。

(三)資訊的取得

Gunn（1972）研究的結果發現遊客原始的意象乃源於新聞報紙的報導、電視報導、雜誌的文章及其他觀光旅遊類相關的資訊來源。透過相關資訊的報導，消費者獲得片斷的旅遊資訊，並在腦海中形成了對該地區的原始意象。Selby與Morgan（1996）經由對觀光海岸勝地之遊客意象調查的結果發現，遊客的意象明顯地受到資訊取得的影響。你對舊金山的意象是什麼？金門大橋還是高低來回的電車？對未曾去過舊金山的人而言完全來自你獲得的資訊。

(四)旅遊次數

Fakeye與Crompton（1991）研究發現，從未去過、去過一次及重複去過的遊客間，三者間的意象有顯著的差異。此外也發現遊客停留時間的長短，也會影響到他的意象形成。

二、影響主題遊樂園意象的因素分析

整體意象重要性

整體意象與留在消費者心目中的品牌聯想具有強烈的相關性。據調查，主題遊樂園內的「與主題相關的景觀建築」、「遊客歡樂的氣氛」、「與主題相搭配的遊樂設施」印象最為深刻，其次是「與主題相搭配之景觀建築」，印象最不深刻的是「所販賣與主題相關的紀念品」。整體性的主題意象多少可能由建築景觀、遊樂設施與節目表演等三方面塑造出來，而最成功的是遊客歡樂氣氛的營造，該主題樂園已初步達成主題遊樂園之主要功能。

三、主題遊樂園的定位

(一)以主題類型作定位

以主題類型作定位，可區分爲七大類。由於競爭激烈，以下例子泰半已經停業，僅供比較參考。

1. 文化類：爲具代表性之民族文化的生活器具、建築、歌舞或其他表彰文化特色的有形或無形的民俗文物爲主題的遊樂園。園區的設計以靜態陳設與建築爲主體，搭配歌舞表演或美食展作搭配。如台灣民俗村、中華民俗村、九族文化村、古奇峰育樂園、大世界國際村、三地門的台灣原住民族文化園區。

2. 幻想類：以超越現實生活的設計理念，構築誇張或豐富想像力的遊樂設施或環境，作爲本類主題遊樂園的特色。最具代表性的幻想類遊樂園應屬在1955年開幕的迪士尼樂園。台灣的幻想類遊樂園規模並不大，目前以六福村主題遊樂園、九族文化村主題遊樂園爲代表，台中的月眉遊樂園號稱台灣的迪士尼樂園，無論內容與規模堪稱全國第一。

3. 科技類：以自然科學或人造科學的器具或實驗作爲展示主題的遊樂園。其中可能包括物理科學、化學科學、機械工程、機電工程、電腦科學、航太科學等領域。他們的特色恰與幻想類遊樂園完全相反，提供一個遊客「實事求是」的遊玩環境。如台中國立自然科學博物館、金氏世界紀錄博物館、高雄國立科學工藝博物館、小叮噹科學園區。

4. 自然類：以自然界的動物或植物作爲展示與遊樂主題的遊樂園。其中可能包括廣泛的動物類別（如六福村野生動物園）或特定動物種類（如國立海洋生物博物館、大非洲野生動物園、野柳海洋世界、花蓮海洋世界等）、植物（如龍谷森林遊樂區、雙流國家

森林遊樂區等）之表演與活動為主題的遊樂園，其他例子有：蝴蝶園、雲仙樂園。

5.機械類：以機械式遊樂設施為主體的遊樂園。此一類型遊樂園與其他類型遊樂園比較更突顯其「著重娛樂」、「追求刺激」的屬性。例如：劍湖山世界、悟智樂園、八仙樂園與卡多里遊樂園。

6.景觀類：以特殊景觀（如歐式宮庭花園、中式田園造景花園）為主體的遊樂園。此一類型的遊樂園著重的是提供一個可以讓身心鬆弛的環境。例如：亞哥花園、達樂花園、大聖遊樂世界、香格里拉、西湖渡假村、東山樂園、東方夏威夷、8大森林樂園。

7.水上活動類：以水上活動為主體的遊樂園，包括濱海遊樂區與游泳池為主體的遊樂園。前者如散布在各國濱海遊樂區；後者如墾丁福華的海世界、高雄布魯樂谷水上樂園、台中麗寶樂園的馬拉灣水上樂園。

當然，目前的主題遊樂園皆朝向多樣化、大型化發展，一家主題遊樂園往往含括了不同的屬性。如九族文化村同時包含了文化類、幻想類與機械類遊樂園的性質。

(二)以單一「休閒—娛樂」因素定位

如果以單一「休閒—娛樂」因素加以定位，可以發現，主題遊樂園的意象差異頗大，由靜態休閒到動態娛樂皆可呈現不同的主題意象。因此只要能在消費者心中建立獨特又值得遊玩的主題意象，再搭配良好的管理作業流程，要成為一家成功的主題遊樂園並非難事（如**圖15-1**）。

(三)以二維因素「休閒—娛樂」與「主題—非主題」加以區分

若以二維因素「休閒—娛樂」與「主題—非主題」加以區分，可定位如**圖15-2**，台灣的遊樂園有朝「主題化」發展，在「消費者主題意象」抬頭下，這是一個自然的趨勢，但更突顯出業者間競爭逐漸白熱化的情況已勢不可免。

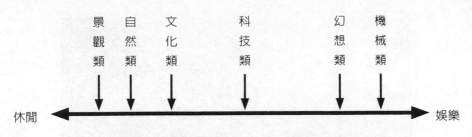

圖15-1 主題遊樂園之定位——單一「娛樂／休閒」因子

圖15-2 主題遊樂園之定位——「娛樂／休閒」與「主題／非主題」雙因子

圖15-3　明確的主題意象是關鍵的成功因素

四、關鍵成功因素

　　遊樂產業經營的一大限制是「靠天吃飯」。台灣的地形天候幾乎是以三義地區的火炎山為界，分為南北。火炎山以北的下雨天數（包括陣雨）每年平均高達兩百一十八天；以南則為一百一十二天，平均下雨天數南北相差九十餘天。

　　為突破天候限制，並因應國內企業彈性休假、週休二日制和年假制度的各種改變，加上公司提倡會議式休閒旅遊、犒賞員工旅遊等福利措施愈來愈風行，因此幾乎所有規劃中的大遊樂區都已考慮，鎖定多日式的定點旅遊，和公司團體渡假充電的方案。連現有一日遊或半日遊的各遊樂區，也紛紛遞出了擴建飯店、會議中心、游泳池、網球場和高爾夫球場的計畫書。至於資金方面，除了六福村及台糖的數十億投資計畫之外，一般業者的擴充追加金額約在五至十億元之間。

(一)創新才不會被淘汰

消費者不願耗費太多時間在交通往返上，加上定點式旅遊可以獲得充分休息，而遊樂園的單位收入也會因此提高。對經營者和消費者來說，多日遊是必然的發展趨勢。若想開闢多日遊的市場，追加投資只是數字遊戲，重要的是：如何設計一套軟硬體計畫，以填滿消費者的心理與生理的需求和時間。不求新求變是不行的！

多日遊勢必不能只有一個單一園區，也不能缺乏適合全家各年齡層的各式各樣趣味性活動與節目，因此「軟體」與「人才」，成為業者經營時不可或缺的兩大關鍵成功條件。

在軟體方面，除了文化、教育、休閒、運動、會議等五大功能的滿足之外，各種合時令及主題的活動企劃，也是重頭戲之一。例如劍湖山世界耗資億元籌設的劍湖山博物館，不定期展出各類文物、木雕、繪畫；劍湖山世界、義大世界每年舉辦跨年晚會暨煙火秀；小人國推出的「燈火夜景」，把十萬盞燈光裝飾在二十五分之一的模型實體上，散發出美侖美奐的夜間美景等，都是業者必須在硬體設施之外，另行挖空心思吸引消費的「軟體戰」。

(二)人才培育有待加強

另一個成功因素是人才的問題。主題樂園人才易選難留，原因乃是主題樂園屬於「純勞力密集服務業」，不但沒有正常的假日，而且假日的入園人數大約是平日的八至十倍，因此增加人手都來不及，員工必須先克服可以忍受這種忙閒顛倒的工作型態。

其次，就遊樂業而言，創業者本身就是經營者，原因是「台灣根本無師可學，只有自己捲起袖子親身參與，更別想找到所謂的『專業經理人』為你代勞！」尤其遊樂區所在位置大都位在偏僻鄉間，引進人才自是困難重重。因此形成經營者即使有步向「專業化」和「企業化」的決心，但在客觀因素上，也難以按照自己的規劃順利進行。目前業者最常

採用的方式，就是到國外實地考察觀摩。

(三)追求完美和領先

主題樂園業者最常觀摩而且最有心得的，莫過於迪士尼樂園，像劍湖山世界的數百位員工，依規定每個人都必須到東京迪士尼樂園觀摩七天，而且天天由早到晚都得待在園內，回來還要撰寫心得報告，連園區的清潔工如何打掃，都必須詳細觀察。公司要求是「學習迪士尼式追求完美和領先的精神」。其中最受佩服的就是迪士尼式的管理，不以工作職務來劃分，而是以前檯、後檯的演出方式要求所有員工，「每個人的工作就是一種演出」，每一個演出角色都有標準的腳本，而「制服就是戲服」，所以每個人都有讓觀眾盡興而歸的義務。尤其是迪士尼的「集客力」和「高回籠客」，更是國內業者欲創造業績並維持品牌忠誠度必修的兩門課。

(四)吸引回籠客是主要的經營策略

由於國外旅遊人數逐年增加，以及大型遊樂園間激烈競爭，必須使遊客想「舊地重遊」，才是目前業者的生存之道。據東京迪士尼的統計，迄今有五成以上的遊客去過兩次，有人甚至去過上百次；因此服務品質的成功與否，成為遊客舊地重遊的最大吸引力。

而國內業者在服務形象的塑造上，其實也是不遺餘力。許多遊樂區提供輪椅供行動不便遊客使用；當你想拍照時，服務人員主動上前詢問是否需要協助；停車時工作人員會親切告訴你又方便又近的停車位置；此外，尚有臨時意外處理、免費醫護和救難系統。以西湖渡假村為例，前幾年將遊客的平安保險由三十萬元提高為五十萬元，以確保遊客的旅遊權益及安全都是一種努力。

1990年代違規營業的遊樂區占三分之二的情況下，多的是蓋幾座圍牆、山洞、擺幾個雕塑和花盆就收起門票賺錢的業者。如此無非「打帶跑」和「炒地皮」的心態，極可能扼殺國內旅遊產業的前景，遊客自

2000年開始逐年降低，除了遊樂區愈來愈多之外，主要原因還是在於劣幣驅逐良幣。消費者一旦上當過一次，即使下次遇見好人，他也會把你當成壞人！因此，正當經營的業者必須努力以獲得消費者良好的意象與忠誠度。另外，有義務告訴消費者在選擇出遊的據點時，最好也能考慮以正規合格經營的遊樂區為首要選擇，除了能享受到業者精心規劃的各種主題設施之外，品質和安全問題也有保障。

 # 第四節　主題遊樂園的外部行銷策略

　　主題遊樂園所提供的家庭性娛樂，通常是包括容易參與、體力較能負荷的活動。我們從過去的經驗得知：不斷地在主題遊樂園內或其周圍地區，添加同時具有娛樂性及教育性的新式遊樂設施與活動，是頗為明智的做法。遊客會有興致再來，進而擴大整個遊樂園的市場。

　　核心銷售區（core marketing area，通常是指遊樂場周圍半徑100公里之內的地區），必須不斷地推出廣告、促銷及公共關係計畫。同時，每年要企圖增加一些最有成長潛力的新市場。

　　目前有許多主題遊樂園的管理者，聯合大型企業共同進行異業聯盟、促銷計畫，成果十分豐碩，使得該遊樂場要推銷某一件特殊產品或活動時，可以利用現成的大招牌和擁護者，逐漸擴展市場，如結合團體住宿、主題遊樂園之旅，就是一項非常有潛力的套裝行程。

一、消費習性分析

1.消費時數過於集中：目前國內主題遊樂園市場全部侷限於國內消費者，只在一個大餅上瓜分消費者。由於消費者工作與休閒時間幾乎一致下，造成國定假日與週末人潮洶湧、非週末門可羅雀的現象。

2.消費以一天為主：國內主題遊樂園規模皆不大，消費以一天之內為主，如何使遊客想「舊地重遊」，才是業者的生存之道。

3.交通工具以自用汽車為主：國內主題遊樂園幾乎皆位於郊外山林中，交通工具以自用汽車為主，因此交通動線與停車場的規劃成為消費者滿意度的重要因素之一。目前墾丁業者結合高鐵與台鐵推出「墾丁之星主題之旅」是突破現狀的好做法。

二、行銷特性

1.無形性：主題遊樂園提供的服務是藉由有形設施與無形設計，讓消費者身心獲得充分滿足的無形服務。

2.同時性：主題遊樂園提供的服務與消費者的滿意度是同時發生，不管好壞，消費者心中的感受立即而久遠，業者無法事後彌補。

3.易逝性：主題遊樂園提供的服務皆在短暫時間內完成，事前的充分準備是成功的最大保證。

三、行銷策略

(一)產品策略

◆產品種類

遊樂區的產品種類包括以下兩大類：

1.機械遊樂設施：機械式遊樂區在近幾年最流行的是自由落體、雲霄飛車，在遊樂設施的設計上應該把握以下四項原則：自由感、投入感、舒適感、未來性。以適當的包裝推出新的產品，以吸引舊雨新知的光臨。自然資源型遊樂區輔佐的遊樂設施包括諸如：風浪板、水上摩托車、腳踏船、飛行傘、體能活動遊樂場、森林

浴場、野營區、烤肉區等。

2.自然資源：為構成遊樂環境之景觀因素，為自然類遊樂環境的主題，包括特殊旨趣之景緻資源（如保持原始狀態之地區、稀有或瀕臨滅種之動植物、特殊之氣象地形、地質、動植物景觀）及自然景緻資源（如地質、地形景觀、氣象景觀等）。即使是其他種類的主題遊樂區，園內的景觀設計是否恰當對整體的意象與營運成果也具有相當大的影響力。

◆**產品地位策略**

　　站在競爭的觀點而言，對於產品策略的制定有下列幾項可供參考：

1.產品領導的地位：所謂領導，也許是真正的領導，也許只是認知的領導。公司是否想成為業界的領導者？這要視企業的資源及管理者的經營觀點而定，並不一定要成為領導者才會有利潤的產生。就以遊樂區來說，它本身具有立地性，但台灣面積又那麼狹小，因此，不一定要最先推出新的遊樂設施才會有遊客上門，只要該地區的遊客能認同該遊樂區即可立於不敗之地，如果要成為全國性的領導品牌則不只是在硬體設施上創新，更必須全方位的進行規劃。

2.慎選領導策略：企業在某些層面上為業界之首，但在其他層面則否。這也許表示，業者對某些產品線特別優異，而對另一些產品線則否。在主題樂園中，只要能夠將某些遊樂設施凸顯出該遊樂區的特色，其餘也可比照其他較熱門的遊樂設施即可，例如九族文化村在文化層面上無人可取代，機械遊樂器材上採追隨策略即可。

3.追隨的策略：也就是視業界的領導者推出何種新型產品，公司就立即跟進。採此種策略，公司必須投注資源於研究發展。追隨者必須不吝投資於開發的計畫和方案，期能在最佳時機推出產品。例如當其他業者都已經推出自由落體的器材一年後才跟進，除非有很大的不同，否則已喪失跟隨的時機了。

4.不追隨的策略:反之,有些公司根本不追隨他人。這也許是極聰明的策略,也許是極愚蠢的策略。我們說這是聰明的策略,是如果某一產品根本不能成功的話,那就顯然是成功的策略了。反之,如果成功了,而公司採不追隨策略,則豈不喪失了大好機會。例如當其他業者都已經推出第三代的雲霄飛車,並成為主流產品時,你採取不追隨的策略可能讓你成為首先被淘汰的業者。

(二)價格策略

根據Kotler的說法,訂價程序的步驟有六:

1.選擇訂價目標。
2.決定需求。
3.推估成本。
4.分析競爭者的價格與產品。
5.選擇一個訂價方法。
6.決定最後價格。

而遊樂區在價格的訂定,可以有以下幾個思考的角度:

1.追求最大利潤目標:為了維持遊樂區之生存及有多餘經費從事遊樂產品之開發、改良,一般而言,遊樂區之產品訂價乃以追求最大利潤為目標。例如以不同時段——「平日票／週末票」、「白天票／星光票」的方式爭取企業最高的總體利潤。
2.領先市場占有率:即利用較低的價格爭取較高之遊樂市場占有率,來獲得最大之長期利潤。最常見的就是爭取團體客與從事破壞式價格競爭。
3.吸脂定價策略:即需求欲望很高,遊客願意支付高價格,經營者則利用高定價方式,攫取暴利。通常趁一項產品新推出,市場反應良好時可以運用。但在業者競爭激烈、新產品推出時間差異不

大的情況下使用吸脂定價策略有其困難性。

4.高品質形象領導地位：以領先產品品質為其訂價目標，即以最高價格方式分擔產品開發及改良之成本，使遊樂產品永遠領先。不過要讓消費者心甘情願地掏出較多的門票錢，恐怕要先審視自己的產品品質。

5.其他目標：利用價格訂定方式作為管理上之方法，如基於管制及時間、空間上分配、擁擠之控制等為訂價目標。例如推出學生特惠票、星光票等。

定價策略實際的做法則有以下幾種方式可供選擇：

1.門票＋單項票價。

2.一票到底。

3.雙軌收費。

4.促銷價。

(三)通路策略

根據重要服務產業現況調查及未來發展策略研究計畫中指出，遊樂區的通路必須視遊樂區的位置、現況（如大眾運輸、食宿、景觀及設施）及國民旅遊型態而區分為直接通路、間接通路以及另類通路三類（如圖15-4）：

1.直接通路：經由宣傳媒體或人員推銷刺激遊客，使遊客產生自發性的遊樂動機，並進行蒐集相關遊樂資訊，直接前往遊樂區，而不經由任何中間機構的安排，謂之直接通路。在網路世代，官網／APP直接購票享有優惠，又可以直接溝通，成為21世紀最夯的直接通路。

2.間接通路：係透過中間機構的安排（如大型旅遊公司、旅行社、相關社團、遊覽車公司等），協助遊客抵達遊樂區。在網路世代，電子商務平台成為一個不可忽視的通路。

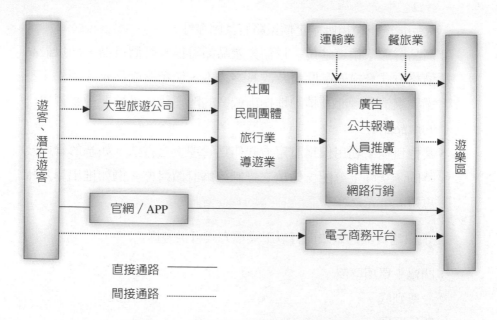

圖15-4　遊樂區行銷通路與促銷系統圖

資料來源：修改自林喻東（1991）。〈民營遊樂區行銷策略之研究〉。《嘉義農專學
　　　　報》，25：23-48。

3.另類通路：目前網際網路或電視購物頻道非常發達，不但是業者
　從事廣告促銷的好方法，更提供了一項不同於直接與間接通路的
　另一種行銷通路。

(四)促銷策略

　　主題遊樂園相對於其他休閒事業而言，是最容易利用媒體塑造消費
者深刻與正確意象的。因此主題遊樂園應用促銷策略最為積極與靈活。

◆基本促銷策略

　　促銷組合的工具，通常有下列幾種：

1.廣告：在遊樂產業中，為了要克服產品的無形性，就必須利用廣
　告來強調產品的特色，以凸顯出與其他業者的差異，使產品在遊

圖15-5　業者配合節慶推出活動效果不亞於廣告

客心目中產生獨特的差異性。例如國內許多大型主題樂園紛紛推出第三代的雲霄飛車，差異在哪裡？就必須靠有計畫的廣告策略才能讓消費者知悉瞭解。廣告媒體的種類繁多，常用者有以下幾種：

(1)印刷媒體廣告：直接函件廣告、報紙廣告、雜誌廣告等，其特點為產生深刻印象，但費用稍高。因此必須慎選媒體，例如刊登在一般報紙、雜誌與旅遊雜誌上的效果必定不同。

(2)電子媒體廣告：包括電視及廣播廣告等，其特點為產生深刻的印象，傳播量大，惟單位費用高昂，若常使用，則非遊樂業者所能付擔。

(3)定點媒體廣告：常見的有戶外廣告，如海報、戶外看板、交通廣告（如捷運、公共汽車內）及公路沿線看板廣告等。

(4)其他媒體廣告：常用的有遊樂區貼紙、紀念章等宣傳物。

2.銷售促銷：遊樂區的營運很容易受其他因素影響，導致其淡旺季分明。通常在寒暑假、春假及例假日為旺季，其他時日則為淡

季。因此業者可利用促銷方法來吸引遊客上門。一般促銷所使用的工具有：有獎徵答、抽獎活動、贈送贈品、折價券、摸彩等。

3.公共報導：遊樂區除了可利用廣告從事遊樂推廣之外，亦可使用公共報導方式來製造事件，以增加遊樂區的知名度及提升企業形象。所謂公共報導為：「在公開媒體中，對公司、所屬產品或服務做有利的介紹」，媒體可能是廣播、電視或其他媒體，並且不需要贊助者付費的一種非人員銷售方式。其特性是具備公信力、顧客不會設防及比較生動化。例如劍湖山世界曾藉由股票上櫃時作了一次成功的公共報導。國立海洋生物博物館亦享有公共報導的優勢，但實際上卻由民間業者BOT經營。

4.人員銷售：所謂人員銷售即是以面對面口頭陳述的方式，將遊樂資源設施及服務的有關訊息傳達給一個或一個以上的特定對象（目標遊客及潛在遊客）的雙向溝通方式。因此，銷售人員站在與顧客接觸的第一線上，為公司的全權代表，其服務能力的良莠則直接影響服務業的成敗。故不論為追求高銷售率或提升服務品質，對有關的銷售人員作有效的激勵與控制，乃極為重要。一般來說，人員銷售的對象有旅行社、遊覽車公司、各機關團體等間接與直接的通路。

◆實際的促銷手法

1.傳統促銷方式——廣告：

(1)電子媒體與平面媒體廣告。

(2)戶外大型看板廣告。

(3)巴士、捷運或其他交通工具之流動性廣告。

(4)熱氣球、飛船或飛機拖曳廣告。

(5)飛機內電子媒體或傳單廣告。

2.公共報導：

(1)藉股票上市、上櫃進行公共報導。

(2)舉辦公益活動，如優待孤兒院童或其他弱勢族群，達到提升企業形象之目的。

(3)利用特殊節日增加曝光率，如聖誕節樹立大型聖誕樹。

3.結合電子媒體：

(1)提供電視戶外活動節目之場地。

(2)主動邀請電視旅遊節目進行介紹。

(3)提供電視特別節目之活動場地。

(4)邀請知名演藝人員舉辦歌友會或演唱會。

4.促銷活動——價格戰：

(1)買一送一（如買兒童票二張，送一張成人票）。

(2)推出家庭票或年票優惠。

(3)以特別假日（母親節、消費者生日）進行票價促銷活動。

(4)主動聯絡機關團體提供優待票。

(5)憑當年度聯考證特惠或免費進場。

(6)憑成績單，品學兼優學生可享受折扣優惠。

(7)平面媒體折價券之蒐集。

(8)特定日期（如兒童節）與辦促銷活動（如小學生免費）。

(9)捐獻洋娃娃換取票價折扣，再捐給孤兒院。

5.促銷活動：

(1)舉辦園內尋寶或比賽活動。

(2)贈送兒童小紀念品。

(3)憑票根抽獎。獎品包括印有遊樂園主題之T-shirt，作為活動廣告。

(4)小朋友戶外寫生比賽。

(5)特殊節日，如民俗村辦理傳統婚禮。

6.同（異）業聯盟：

(1)國內大型遊樂園聯盟，憑票根打折扣，或抽獎可至其他遊樂園折扣（免費）遊玩。

(2)提供入場券（折扣券）予電視節目作爲獎品，或提供電台作爲 call in之有獎徵答獎品。

(3)與速食店、便利商店或其他廠商異業聯盟，互享優惠。

(4)與旅館聯盟推出旅遊套餐。

(5)與玩具公司共同開發玩具。

(6)與網路業者策略聯盟，推出套裝行程。

四、「三、六、九」與「大、花、寶」主題遊樂園行銷策略的比較

歸納成以下各點，對台灣六個最具有代表性的主題遊樂園，在產品、定價、促銷與通路策略上作一整體的比較瞭解（如**表15-1**）。

1. 劍湖山世界探合作動態參與型的產品策略；成本競爭雙導向型的定價策略；間接通路策略；多角視覺型的推廣策略；整體行銷策略是市場領導者。

2. 六福村主題遊樂園採合作靜態參與型的產品策略；顧客需求導向型的定價策略；間接通路策略；多角視覺型的推廣策略；整體行銷策略是市場領導者。

3. 九族文化村採合作靜態參與型的產品策略；成本導向型的定價策略；直、間接通路並重策略；多角視覺型的推廣策略；整體行銷策略是市場挑戰者。

4. 義大世界主題樂園：採異業合作動態參與型的產品策略；成本導向型的定價策略；直、間接通路並重策略；多角視覺型的推廣策略；整體行銷策略是市場挑戰者。

5. 花蓮海洋公園採合作動態參與型的產品策略；顧客需求導向型的定價策略；直、間接通路並重策略；多角視覺型的推廣策略；整體行銷策略是市場領導者。

6.麗寶樂園採合作動態參與型的產品策略；成本競爭導向型的定價
　策略；直、間接通路並重策略；多角視覺型的推廣策略；整體行
　銷策略是市場領導者。

表15-1　台灣主題遊樂園主要業者之行銷策略比較

各家遊樂區	產品策略	定價策略	通路策略	推廣策略	整體行銷策略
劍湖山世界	合作動態型	成本競爭導向	間接為主	多元視覺型	市場領導者
六福村	合作靜態型	顧客需求導向	間接為主	多元視覺型	市場領導者
九族文化村	合作靜態型	成本導向	直間接並重	多元視覺型	市場挑戰者
義大世界	合作動態型	成本導向	直間接並重	多元視覺型	市場挑戰者
花蓮海洋世界	合作動態型	顧客需求導向	直間接並重	多元視覺型	市場領導者
麗寶樂園	合作動態型	成本競爭導向	直間接並重	多元視覺型	市場領導者

圖15-6　業者配合節日推出的優惠入園專案

第五節 主題遊樂園的內部行銷與互動行銷策略

主題遊樂園的經營完全是一個人力密集服務業，設備新穎好玩固然重要，但是人員服務的品質才是消費者評價的核心因素。加上整個服務運作是透過服務團隊的成員通力合作，才能夠完美地呈現在顧客面前，因此內部行銷與互動行銷的重要性並不亞於外部行銷。

一、內部行銷策略觀念

1. 工作設計：企業體必須深入瞭解員工對工作本身的需求與期許，經由滿足員工需求的工作設計，以吸引、發展、激勵，以及留住優秀的員工，讓每一位員工樂於工作並將其能量盡情地揮灑。
2. 新的行銷活動：即企業體在推出新的行銷活動之前，須先對內部顧客（員工）就活動內容從事內部行銷活動，諸如內部廣告、顧客保證、促銷活動以及新產品的教育訓練。
3. 整體工作環境：即薪資福利以及升遷發展等措施，乃至於企業文化的塑造、優良的領導風格與互動對員工滿意程度的影響很大。

二、人力資源管理導向

1. 顧客意識：企業體同時重視內外部顧客的滿意，讓員工建立起「顧客優先」、「顧客滿意至上」的正確服務觀念。
2. 我群意識：即明確地對員工傳達出信任與肯定的態度，鼓勵員工運用自己最好的判斷去做，即使因而犯錯也不會被怪罪（尤其切

忌在消費者面前責怪員工），而會被視為是機會教育所必須支付的學習成本。

3.服務意識：企業體必須明確地告知所屬員工，對於組織的永續經營而言，優異的服務才是企業的核心價值。不論在任何情況下，一定要以提供令顧客滿意的服務為第一考量。將正確的服務意識灌輸給員工，讓每一個人都對提供良好服務建立起正確的認知，建立所有員工以提供良好服務為己任的企業文化。

4.重視／關切員工之程度：公司如何對待員工，員工自然會如何對待顧客，有良好的內部行銷才能確保良好的互動行銷。

三、內部行銷新做法

1.良好的內部溝通管道：即順暢的內部溝通管道代表企業體非常重視員工，以及員工的意見。

2.激勵人員：人才招募進來，並施以適當的訓練之後，一旦上線工作，就必須持續關切（非監督）其工作表現。表現良好的要獎勵，表現不好的則要檢討，以尋求改善之道。對員工的重視與關心必須是持續性的，並不因為他們投入工作而稍有停歇。

3.團體意識的凝聚：整個服務運作是透過服務團隊的成員通力合作，而非透過某個個人的單獨努力，才能夠完美地呈現在顧客面前。因此，雖然依顧客的角度來看，由於他所接觸到主要對象是少數的前場人員，使得他並不瞭解背後複雜運作及參與的服務團隊；從企業的角度來看，就不能犯下與顧客同樣的錯誤。身為企業內部人員，應該比顧客更加瞭解服務的複雜程度及共同參與的團隊性質。前場人員只不過是服務團隊的代表，不是他個人單獨努力的成果，而是將團隊整體的努力成果完美地展現在顧客面前。因此，整體服務運作所重視的是團隊合作主義，而不強調個人英雄主義。

4.組織變革：企業組織變革通常會遭遇抗拒。因此企業體在推動任
何組織變革之前，讓員工能夠瞭解企業體即將進行什麼組織變
革、什麼時候推動、將會造成什麼樣的改變與影響，以及會為員
工提供哪些協助等，必須在事前做好內部行銷，以確保降低阻
力、發揮團隊力量到極致。

四、互動行銷：現場人員必要條件

武裝人才——企業體必須致力於人才的培訓與有計畫的教育訓練，
以期能持續地提升人員的整體戰力。在競爭日益激烈的生態環境下，企
業必須持續地對員工進行全方位的教育訓練，舉凡行銷專業知識、產品
專業知識、服務流程管理、領導統御專業知識及與工作相關的專業知識／
技術層面的訓練；應對進退、溝通禮儀、人際關係處理及服務態度等態度
層面的訓練；以及與公司整體發展息息相關的公司願景、使命、企業文
化等方面，均應全面涵蓋，以期能全面提升人員的戰鬥力與競爭力。

五、顧客導向式服務

全員服務——企業體應該不斷地提醒員工，在顧客的眼中，只要
是公司的員工，就會被視為是應該提供良好服務的「服務人員」。企業
無法要求顧客只對前場人員提出服務的要求，而不要對非前場人員提出
要求；絕對扼止非前場人員心裡存著「我不是前場人員，有事情請別找
我」之類的本位主義。對於顧客而言，不管你是誰，只要是任職於此企
業的員工，就是有義務提供良好服務的「服務人員」。

外部行銷、內部行銷與互動行銷，構築成服務業成功的鐵三角。三
者的相乘效果，對互動性強的主題樂園的影響頗大。此整體策略的相互
搭配，吸引顧客與影響營造現場的交易氣氛，這個課題頗富有挑戰性，
亦為傳統行銷所不足之處。

第六節　他山之石：歐洲迪士尼起死回生[2]

　　華特·迪士尼的體內流有法國人浪漫的血液。據說，他的祖先出生於諾曼第的一個小鎮伊西格尼，這地方以盛產奶油與牛油著稱。而華特·迪士尼的祖先甚至還曾參與過1066年入侵英格蘭的戰爭。由於是法裔後代，再加上在日本設立迪士尼樂園的成功經驗，還有什麼比迪士尼在1980年代返回法國老家設立一座主題樂園更自然不過的事情呢？

一、從萬無一失到起死回生

　　表面上看來，歐洲迪士尼樂園（Euro Disney）的設立應該是萬無一失的投資。因為迪士尼的名聲響徹歐洲，從布拉格到聖彼得堡，無人不知無人不曉，而且歐洲人的休閒花費一向頗高，加上當時歐洲沒有一座主題樂園的規模能和迪士尼樂園相抗衡。同時，另外一方面歐洲的經濟也正在蓬勃發展，一般人相信歐洲迪士尼樂園是一項只賺不賠的生意。然而，結果卻證明這項投資的初期策略是錯誤的。隨著歐洲陷入經濟衰退，以及迪士尼樂園的內部一些管理上的失誤，使得該座主題樂園面臨破產邊緣。在1994年時，歐洲迪士尼樂園宣布在該年（至1994年9月底止的十二個月期間）共虧損了十八億法國法郎（約合三億一千七百萬美元）。而遊客數量也比1993年度減少10%。而在1994年10月，歐洲迪士尼公司的股價也由主題樂園成立前不久的最高價每股六十八法郎降至只有六法郎的水準。歐洲迪士尼公司若非靠著發行六十億法郎的新股，進行財務重組計畫，並與當初資助建立主題樂園的銀行團達成協議，以及靠美國的母公司適時伸出援手，宣告破產的命運勢不可免。

[2]本節主要取材自：《經濟學人雜誌》，1996年。

二、不讓肥水再落外人田

　　事實上，在歐洲迪士尼公司管理階層的諸多錯誤之中，最嚴重的就是財務問題。早在迪士尼集團把米老鼠送至法國之前，該集團就已做下一項足以影響其在歐洲投資成敗的決策：此一主題樂園的經營成果只屬於該集團所有，絕不容許別人插手。這是因為迪士尼集團排斥局外人靠著該集團的智慧結晶來賺錢。

　　話說華特‧迪士尼於1955年在加州成立全球首座主題樂園時，占地只有一百英畝，而當這座主題樂園所吸引的遊客多得遠超過任何人所能想像時，附近的房地產行情也跟著水漲船高。而迪士尼認為這些財富應是完全屬於該集團的股東，不應屬於有幸擁有這些土地的人。

　　因此，當該集團於1971年在佛羅里達州設立迪士尼世界時，便把面積擴大至三萬英畝，然而該集團仍然低估了消費大眾對其周邊設施的需求，而導致該集團看著額外賺錢的機會自眼前溜走。不過，該集團最大的失算應該還是東京迪士尼樂園。當初迪士尼集團由於擔心在世界的另一端投資如此大規模的事業前景不明，而決定盡量不插手其中，只收取門票的10%；食品與其他商品收入的5%作為權利金。然而今日，東京迪士尼樂園已成為日本集團的聚寶盆。

　　有鑑於此，當迪士尼集團準備在歐洲進行投資時，該集團便決心避免犯下第四次相同的錯誤。因此，歐洲迪士尼公司完全由迪士尼集團所擁有與經營，而且樂園四周的土地也是由該公司所獨自擁有。事實上，迪士尼集團保護其資產與權益的決心堅定異常，該集團所有文件中只要提到迪士尼，一定會在旁邊加上一個「R」，以警告意圖侵害其智慧財產權的人士。

三、肥了美國母公司瘦了歐洲迪士尼

迪士尼集團計畫由其出資建造歐洲迪士尼樂園的周邊設施，如旅館與房地產等，並待漲價之後再對外出售，以賺取超額利潤。由於法國政府以極為低廉的價格提供土地，因此在該片土地上同時進行辦公室與商業大樓的開發是相當合算的。而在拒絕別人利用迪士尼的招牌賺錢的決心下，迪士尼集團把主題樂園變成了歐洲最具野心的房地產開發計畫，總預算高達三百億法郎左右。

歐洲迪士尼樂園複雜的財務安排也是基於這種絕不容許不相干的人獲利的心態造成的。而法國政府由於處處給予迪士尼集團優惠待遇，除了廉價的土地外，還包括低利貸款以及增建鐵路、公路與其他相關的公共建設，因此堅持美方所持有的歐洲迪士尼樂園股權，不得超過半數。迪士尼集團因而將其餘51%的股權以極高的價格賣出，為自己創造了一大筆財富。

股權的出售使得迪士尼集團的投資風險大為降低，並且還使部分原始的投資回收。不過這樣的做法也為歐洲迪士尼公司帶來了多項必須負擔的權利金、管理費用以及促銷成本。而這套做法隱含著──即使歐洲迪士尼樂園虧本，在美國的母公司也可以自其中賺錢。

四、東山再起

歐洲迪士尼公司尋求復興的首要工作是──修補歐美文化差異所造成的若干錯誤。

1.歐洲迪士尼樂園在成立之初，就擔心其美式產品會與歐洲較「精緻」的口味隔隔不入。果不其然，當歐洲迪士尼樂園於1992年春天開幕之後，立刻引起法國知識分子的憤怒。他們指責迪士尼集

團意圖控制歐洲年輕人的想像力,而把兒童轉換爲其顧客。他們甚至指責迪士尼集團在歐洲建立了一座「文化車諾比核電廠」。

2.事實上,迪士尼集團當初就十分擔心歐美文化上的差異會造成歐洲人對其產品的排斥。爲了彌補文化上的差異,在設立歐洲迪士尼樂園之初,就花了不少冤枉錢。例如:在美國所謂迪士尼式餐廳牆壁都是貼壁紙,但是歐洲的迪士尼式餐廳則是貼摩洛哥皮革。另外,爲了與法國周遭的環境融合,歐洲迪士尼樂園的入口並不是像迪士尼樂園傳統所見的巴伐利亞式城堡,而是根據法國15世紀一份手稿所造的古堡。

3.爲了改善歐洲迪士尼樂園內部不振的銷售情況,歐洲迪士尼公司重新設計其周邊產品。迪士尼集團原以爲習慣於穿著鱷魚牌與POLO牌衣服的歐洲人偏好在他們的衣服與襪子上有其特定喜愛的動物圖案。現在歐洲迪士尼公司終於弄清楚了,事實並非如此,而在所有的產品上都加上一個巨大的米老鼠圖案,就和美國一樣。

4.而在食品與飲料方面也是一樣。迪士尼集團雖然禁止其園內販賣酒類飲料,但是在歐洲迪士尼樂園方面,當初爲配合歐洲人的習慣,餐廳的特色都是歐洲式的,即是可以好好地坐下來享受豐盛而昂貴的餐點。不過歐洲迪士尼公司現在終於有所覺悟:人們來這座主題樂園可不是爲了享受美食。因此,現在的歐洲迪士尼樂園雖然有提供歐式的餐點(含酒精類飲料),不過也有速食餐廳與自助式餐廳。

五、改頭換面以巴黎迪士尼重新登場

如果說迪士尼集團在設立歐洲迪士尼樂園時對於歐洲人的口味過於敏感,那麼該集團在行銷方面則可說是過於遲鈍。該集團最大的錯誤就是把歐洲視爲一個國家,而試圖以在美國獲得成功的方法來經營歐洲迪

士尼。然而歐洲迪士尼公司很快就發現歐洲各國遊客的喜好不但各有不同，而且差異極大，遠超過該公司所能想像。另外，價格過高也嚇走了最大的消費層——在地的法國佬。

歐洲迪士尼公司在行銷方面最高的指導原則是——人們來主題樂園遊玩的目的是為尋求「真實」的迪士尼經驗。他們或許並不十分清楚這是什麼意思，不過可以確定的是一種美國式的經驗。而這也是歐洲迪士尼樂園要改名的原因。在1994年10月，歐洲迪士尼樂園中的「歐洲」兩字被拿掉，正式更名為「巴黎迪士尼樂園」（Disneyland Paris，歐洲迪士尼樂園的英文名稱原來是Euro Disney，本文為方便起見，以下仍稱其為歐洲迪士尼樂園）。

六、廣告改以成人為訴求對象

歐洲迪士尼樂園最初的廣告訴求目標是針對兒童，並以米老鼠與大笨狗布魯托來擔任介紹內部設施與活動的主角。這招在美國非常管用，因為許多美國成年人在童年時都曾去過迪士尼的主題樂園。然而在歐洲，迪士尼的卡通人物在雜誌、影片與玩具上隨處可見，根本不足為奇，而要吸引父母帶小孩來玩，光靠主題樂園這種聽來普通的稱呼是不夠的。

有鑑於此，歐洲迪士尼樂園現在的廣告策略則改以成年人為訴求對象，鼓勵父母親分享子女前來遊玩的喜悅。在這樣的廣告策略下，雖然沒有直接介紹歐洲迪士尼樂園內部的設施與活動，但卻充分強調一批成年人緊張地坐著等候登上太空山、兒童興奮地衝進奇幻世界（magic world），或是祖父以慈祥愉悅的眼神看著被米老鼠逗得樂不可支的孫女。

在此同時，歐洲迪士尼公司也開始重視歐洲各國遊客偏好的差異性。公司發現過去的廣告活動過於統一，然而歐洲各國人民對於喜好的活動項目也因國而異。而在過去多年間，該公司的行銷人員在倫敦、法

蘭克福、米蘭、布魯塞爾、阿姆斯特丹與馬德里等地都設立了辦事處，每一個都是針對當地市場來設計不同的旅遊活動。

七、降低票價吸引遊客

不過，歐洲迪士尼公司最大膽的決定可能是把旺季時的成人票價大幅削減20%，由兩百五十法郎降至一百九十五法郎，並把最便宜的旅館房間降價三分之一。另外，在各季的旅遊淡季時給予優惠的折扣優待，以吸引潛在的遊客。結果證明這些決定都是正確的，因為該公司發現有許多人在來歐洲迪士尼樂園一次之後，都願意再來遊玩。另外，根據其調查，每一位遊客平均會向十八個人推薦，前來歐洲迪士尼樂園。在這種固定成本居高不下的行業中，蜂擁的遊客就代表了一切。

在此同時，每位遊客的平均營業成本也下降了近20%，而這主要是拜生產力提高所致。總裁兩年來每週與他一萬名員工輪流共進早餐兩次，以聽取改善的意見。他表示，他一些最好的主意都是來自於最基層的幹部與員工。

就許多方面來說，確保基層員工維持甜美親切的服務態度，是迪士尼集團最大的成就之一。畢竟，一家出售服務的公司要比販賣實體產品的企業更難承擔態度惡劣的員工可能造成之傷害。然而要歐洲迪士尼樂園的員工一直對兒童保持笑臉並不是一件容易的事，在公司財務負擔將告加重、歐洲經濟依然不振的情勢下，這些員工能否繼續保持笑臉，不禁令人懷疑。

GoGo Play 休閒家

全世界十大主題樂園

第**10**名：綜合野生動物園的主題公園——南韓愛寶樂園

　　愛寶樂園位於南韓京畿道龍仁市，占地面積1,488公頃，是一個包括野生動物園、遊樂園、雪橇場、植物園等四大類型的大型主題公園。其中機械式遊樂園由三種主題公園的慶典世界、加勒比海灣、愛寶樂園速度之路（賽車場）組成。慶典世界內具有世界級規模的購物街、全球市集、美洲探險、歐洲探險、赤道探險、神奇樂團等各種遊樂設施，均根據空間的特點精心規劃。此外南韓最早開設的水上公園加勒比海灣每逢夏天就擠滿了沖浪愛好者。

　　體驗指數：★☆☆☆☆☆

　　奇趣指數：★★☆☆☆☆

　　綜合指數：★☆☆☆☆☆

第**9**名：縮小版的世界——台灣桃園小人國

　　「小人國」坐落於台灣桃園縣龍潭鄉，成立於1984年7月7日，是台灣著名的主題遊樂園之一。台灣的「小人國」有世界第二大小人國之稱，面積30公頃，全區分為五大園區，包括中國、台灣和各大洲景觀區，概括了世界各國代表性建築物的縮小版；遊樂部分，包含各式各樣刺激好玩的設施。小人國的設備相當完備，且非常豐富，值得一遊。樂園部分，有民俗技藝劇場、室內樂園、西部遊樂區等。百貨部販售各式的紀念品。

　　體驗指數：★★☆☆☆☆

　　奇趣指數：★★☆☆☆☆

　　綜合指數：★★☆☆☆☆

第8名：豐富多彩的主題樂園——北京歡樂谷

　　北京歡樂谷，它是北京文化產業的區域龍頭，位於朝陽區東四環四方橋東南角，占地100萬平方米，2006年7月起營業（繼深圳之後全國第二家開業的歡樂谷），是中國現代旅遊的經典之作。它以時尚、動感、歡樂、夢幻的人文魅力，成為北京體驗旅遊的重要標誌！

　　北京歡樂谷精心設置了一百二十項體驗項目，包括四十多項娛樂設備、五十多處人文生態景觀、十多項藝術表演、二十多項主題遊戲和商業輔助性項目，可以滿足不同人群的需要。小朋友們可以走進螞蟻王國，鮮活瞭解社會、自然與生態的種種知識，在參與體驗中領悟加速度、失重感，感受植被的多樣性，藝術的趣味性，還有色彩、音樂、自然和運動。年輕人可以盡情領略太陽神車、水晶神翼等世界六大頂級娛樂設備的超炫體驗，充分感受香格里拉、金面王朝帶來的浪漫與神秘。老年人可以沿著愛琴港灣、瑪雅小鎮的足跡，登上舒緩的亞特蘭提斯聚能飛船，尋找歷史的遺跡，回顧文明的脈絡，感受各大主題分區夢幻般的人文魅力。

　　　體驗指數：★★★☆☆☆

　　　奇趣指數：★★★☆☆☆

　　　綜合指數：★★★☆☆☆

第7名：暢遊夢境中的童話王國——香港迪士尼樂園

　　香港迪士尼樂園（Hong Kong Disneyland）位於香港島大嶼山，環抱山巒，是一座融合了美國加州迪士尼樂園及其他迪士尼樂園特色於一體的主題公園。香港迪士尼樂園包括四個主題區：美國小鎮大街、探險世界、幻想世界、明日世界。每個主題區都能給遊客帶來無盡的奇妙體驗。是全球第五個以迪士尼樂園模式興建，以及首個根據加州迪士尼為藍本的主題樂園。

香港迪士尼樂園設有獨一無二的特色景點，包美國小鎮大街、探險世界、幻想世界及明日世界，在樂園內還可偶遇迪士尼的卡通人物米奇老鼠、小熊維尼、灰姑娘、睡美人等，可以和心中的動畫明星來個親密接觸！

體驗指數：★★★☆☆☆

奇趣指數：★★★☆☆☆

綜合指數：★★★☆☆☆

第6名：體驗世上最陡峭雲霄飛車——瑞典里瑟本遊樂園

里瑟本遊樂園位於瑞典哥德堡，是瑞典最大最古老的遊樂園，自1923年成立以來，就沒有沉悶的時候，這裡有傳統的大型遊樂設施，還有一北歐最大的3D立體電影院。設施中最著名的是雲霄飛車、鬼屋和動感電影。這兒有世界上最陡峭的木質雲霄飛車：讓驚聲尖叫的自由落體。鬼屋裡的鬼都是由真人扮演，經常出其不意地嚇人。

體驗指數：★★★★☆☆

奇趣指數：★★★★☆☆

綜合指數：★★★★☆☆

第5名：丹麥樂高主題樂園——積木堆積的夢幻童話世界

樂高（Lego）是許多人童年共同的記憶，集娛樂與教育於一身。舉世聞名的樂高園位於丹麥尼德蘭半島東岸的小鎮比隆，占地面積25公頃。自1968年創建以來，每年都有上百萬遊客前來參觀遊覽。是一個用四千二百萬塊積木建成的「小小世界」，公園以其新穎獨特的積木藝術吸引了世界各地的大小遊客。

著名作品包括哥本哈根港口、曲折蜿蜒的阿姆斯特丹運河、富麗堂皇的丹麥皇家阿美琳堡宮，也有希臘的帕德嫩神殿、德國慕尼黑的新天鵝堡和美國的自由女神像。樂高玩具工作室裡提供了成千上萬的樂高積

木,讓大小朋友都可以一展身手,發揮自己的想像力和創造力,拼插出各種模型來。

體驗指數:★★★★☆☆

奇趣指數:★★★★★☆

綜合指數:★★★★☆☆

第4名:體驗歐陸懷舊式的休閒——澳門漁人碼頭

澳門漁人碼頭(Macau Fisherman's Wharf)是澳門首座主題公園和做歐美漁人碼頭的購物中心。於2006年12月23日正式開幕。澳門漁人碼頭集娛樂、購物、飲食、酒店、遊艇碼頭及會展設施於一體,結合不同建築特色及中西文化,務使遊客突破地域界限,體驗不同文化的感受。

氣勢宏大的「唐城」做照唐朝建築風格而建成;「東西匯聚」揉合東方傳統概念與西方建築風格的設計特色,包括40米高的人造火山、瀑布、古希臘建築、比薩斜塔、加勒比古戰船、阿拉伯式兒童遊樂區、羅馬廣場、特色購物商場及會展設施;「勵駿碼頭」以海岸設計為主題,由歐陸及拉丁式建築群組成,包括各式各樣的消閒娛樂設施,另外還有博物館、餐廳、音樂廣場、印度園林、中國式的四合院和園林,是集娛樂、購物、酒店、飲食、遊艇碼頭與會展設施於一體的大型遊樂城。

體驗指數:★★★★☆

奇趣指數:★★★★☆

綜合指數:★★★★☆

第3名:雲霄飛車的首選——德國魯奇特歐洲主題樂園

魯奇特主題樂園風景如畫,建於1975年,坐落於湖邊森林裡,以一座中世紀風格的古堡為標誌性建築。園區由十二個以歐洲不同國家為主題的主題樂園組成,走進微縮的西班牙,繼而在法國、荷蘭、德國、葡萄牙等國家間穿梭。

魯奇特的歐洲主題不應錯過的機械遊樂設施包括銀星雲霄飛車（Silver Star），這是全歐洲最高和最大的過山車，高73米，最高時速達130公里。過山車慢慢爬升的過程，提供足夠充分的時間增加身體的緊張度，然後瞬間墜入凡間，刻不容緩又爬上另一個雲端，整個過程，是高速和失重體驗的完美結合。

體驗指數：★★★★☆

奇趣指數：★★★★☆

綜合指數：★★★★☆

第2名：令人驚爲觀止的主題樂園——深圳世界之窗

「世界之窗」是中國著名的縮微景區，位於深圳灣畔，是以弘揚世界文化為宗旨的文化性主題樂園，把世界奇觀、古今名勝、歷史遺跡、民間歌舞表演融為一體的主題公園。公園中的各個景點，都按不同比例自由做建，精巧別致，維妙維肖，異彩紛呈的民俗表演則是一幅幅活潑生動的風情畫。

世界之窗已經基本形成了每一個旺季都有一個特色鮮明的主打主題活動，比如春節的世界歌舞節、暑期的國際啤酒節、流行音樂節、耶誕節、復活節、情人節等，並逐漸得到市場的認同，暑期的啤酒節將異國熱舞演出、搖滾音樂、啤酒狂歡融為一體，各類表演精彩繽紛，是許多常客熱門景點。

體驗指數：★★★★☆

奇趣指數：★★★★☆

綜合指數：★★★★☆

第1名：回味安徒生童話——丹麥古老的蒂沃利公園

蒂沃利樂園（Tivoli Gardens）位於丹麥首都哥本哈根鬧區，占地20英畝，是丹麥最享盛名的主題樂園，有「童話城堡」之稱，每年4月22日

至9月19日對外開放。興建蒂沃利公園的是一名記者兼出版商喬治卡斯滕森，他向當時丹麥國王克里斯蒂八世進言，表示「如果人民耽於玩樂，便不會干涉政治」，於是獲准修建這座樂園。蒂沃利樂園於1843年8月15日起即開始接待當地居民和外來遊客。最初樂園只是群眾集會、跳舞，看表演和聽音樂的場所。幾經改造，才逐漸成為一個老少皆宜的主題樂園。

　　體驗指數：★★★★★★

　　奇趣指數：★★★★★★

　　綜合指數：★★★★★★

資料來源：中國台灣網，http://big51.chinataiwan.org/tp/jctp/201004/t20100430_1342745.htm

參考文獻

《經濟日報》，2001/8/8。

九族文化村，www.nine.com.tw

六福村，www.leofoo.com.tw

台灣大紀元世界風情，http://tw.epochtimes.com/

李瓊玉（1994）。〈遊客對農村景觀意象之研究〉。東海大學景觀學研究所碩士論文。

東海大學環境規劃暨景觀研究中心（1994）。〈旅遊局民營遊樂區經營管理制度之研究〉。

林宗賢（1996）。〈日月潭風景區旅遊意象及視覺景觀元素之研究〉。東海大學景觀學研究所碩士論文。

美國內政部資產保護及娛樂服務部，《國家戶外娛樂調查》。

徐同釗（1996）。〈遊樂園區業服務品質與遊客再遊意願關聯之研究〉。大葉工學院研究所碩士論文。

栗志中（1999）。〈主題園遊客遊憩行為與意象關聯之研究〉。朝陽科技大學企業管理系碩士論文。

高玉娟（1995）。〈墾丁國家公園觀光遊憩資源對遊客的吸引力研究〉。東海大學景觀學學研究所碩士論文。

張凱智（1994）。〈遊憩區經營理評鑑因素之研究〉。中國文化大學觀光事業研究所碩士論文。

郭生發（1991）。〈主題園在日本──日本主題園之現況與趨勢〉。《造園季刊》，第7期，頁40-46。

陳貴華（2000）。〈台灣地區主題樂園開發評估模式之研究〉。朝陽科技大學休閒事業管理研究所碩士論文。

游國謙（2001）。〈主題遊樂園休閒新觀念與趨勢〉。《全民休閒發展新趨勢研討會論文集》，頁6-35。

黃百貴（1993）。〈民營遊樂區行銷組合型態之實證研究〉。台灣大學商研所

碩士論文。

黃孫權（1991）。〈主題園在台灣〉。《造園季刊》，第7期，頁11-23。

楊文燦、吳佩芬（1997）。〈主題園遊客對主題意象認知之研究——以六福村主題遊樂園為例〉。《休閒觀光產業》，頁151-175，中華民國戶外遊憩學會。

趙格慕（1996）。〈民營遊樂園區業者組織文化與服務品質關係之研究〉。大葉工學院研究所碩士論文。

劉麗卿譯（1992）。美國都市與土地研究室原著。《遊憩區開發——主題園、遊樂園》。台北：創興出版社。

劉獻宗（1992）。〈主題園區開發實務〉。《建築師雜誌》，第5期，頁45-61。

鄭嘉文等（2000）。〈經營環境與行銷策略及服務品質對休閒遊樂區績效影響之研究〉。國立屏東科技大學企管系實務專題。

謝勝富（1993）。〈民營遊樂區之行銷策略〉。大葉工學院研究所碩士論文。

Beach, L. R. (1990). *Image Theory*. Wiley.

Embacher, J. & F. Buttle (1989). "A Repertory Grid Analysis of Austria Image as A Summer Vacation Destination", *Journal of Travel Research, 27*(3), pp. 3-7.

Fakeye, P. C. & J. L. Crompton (1991). "Inage Differences Between Prospective, First-Time, and Repeat Visitors to the Lower Rio Grande Valley", *Journal of Travel Research, 30*(2), pp. 10-16.

Gartner, W. C. (1989). "Tourism Image: Attribute Measurement of State Tourism Products Using Multidimensional Scaling Techniques", *Journal of Travel Research, 28*(2), pp. 16-20.

Gunn, C. A. (1972). *Vacationscape: Designing Tourist Regions*. Taylor & Francis, Washington.

Hammitt, W. E. (1987). "Visual Recognition Capacity During Outdoor Recreation Experiences, Environment and Behavior", *Environment and Behavior, 19*(6), pp. 651-672.

Milman, A. (1991). "The Role of Theme Parks as A Leisure Activity for Local Communities", *Journal of Travel Research, 30*(3), pp. 11-16

Reilly, M. D. (1990). "Free Elicitation of Descriptive Adjectives for Tourism Image

Assessment", *Journal of Travel Research, 28*(4), pp. 21-26.

Schroeder, T. (1996). "The Relationship of Residents Image of Their State as a Tourist Destination and Their Support for Tourism", *Journal of Travel Research, 34*(4), pp. 71-73.

Selby, M. & Morgan, N. J. (1996). "Reconstruing Place Image: A Case Study of It's Role in Destination Market Research". *Tourism Management, 17*(4), pp. 287-294.

Westover, T. N. (1989). "Perceived Crowding in Recreational Settings: An Environment-Behavior Model", *Environment and Behavior, 21*(3), pp. 258-276.

第16章

休閒購物中心的經營管理

- 零售業的發展與戰爭
- 購物中心的開發策略
- 購物中心的開發程序
- 購物中心的開發計畫
- 賣場規劃

第一節　零售業的發展與戰爭

一、常見零售通路功能的比較

　　購物中心（shopping center or mall）生於美國，長於美國；美國購物中心的營業額約占全美零售業總營業額的一半以上，因此購物中心可以說是現代美國人日常生活中一個不可欠缺的生活與消費場所。購物中心原始的型態是提供一個全家人一次購足的多元商店集合體，但隨著時代的變遷，現代人到購物中心的需求已不再局限於購物，取而代之的是休閒、娛樂、文化、社交等多元的需求。

　　即使如此，商業購物仍是購物中心的核心元素，而購物中心的購物功能由量販店、超級市場、百貨公司等核心店，加上名品專門店所構成。購物中心既是集所有零售店於一體，更能以良好的商店街規劃讓所有的零售店共生共榮。**表16-1**列示各種零售店業態的比較，基本上我們可以發現即使購物型態已趨向量販化，然而強調便利的超商仍有生存空間，也就是說不同業態的零售商皆有其利基。雖然說以台灣地狹人稠的條件是否適合購物中心生存仍有爭論，但是與其討論上述問題，不如討論到底國人需要什麼樣的購物中心來得實際。

二、台灣國民所得與零售業的發展

　　台灣自從光復之後，大型的零售店便出現在南北都會中，其中大新百貨的新穎、亮麗，更是許多中年人兒時最美好的記憶。1969年，台北的西門與頂好超市的開幕打破買菜一定要到傳統市場的習慣。1976年，三商百貨成立把美式的郵購方式帶進台灣。1979年，統一超商的成立讓

表16-1 各種零售業態的比較

業態	百貨公司	超級市場	專門店	便利商店	量販店	購物中心
個別商品的狀況	高品質、有個性商品，強調設計及樣式	日常實用品，如：生鮮、加工食品、日用品	個性商品，強調設計及樣式	日常用品	食品、日用品、家電、衣著	從量販式到高品質日用品、採購品到奢侈品
商品齊備的狀況	幅度寬廣、多樣化的商品	以日常需求頻率較高的商品為主	一定系列的產品，作深度準備	維持需求頻率較高之日常用品	產品多樣化	產品深度、廣度皆高
商品庫存的狀況	多樣少量，然週轉性較低	維持新鮮；大量採購；高週轉性商品，陳列量較大	限額的少數商品	因面積有限，故數量較少	多樣多量，高週轉性	視商店型態差異頗大
提供環境的狀態	豪華寬敞、舒適的購物空間	整潔、開放式購物空間	個性化的購物空間	親切、輕鬆的購物環境	寬闊、開放式的購物環境	開放、休閒的購物環境
提供情報的狀態	廣泛豐富、購物情報及指導	以商品陳列和店內配置，購物者方便購物	以流行時髦為中心，提供專門性購物情報	所提供的情報較少	以商品陳列和店內配置方便購買	廣泛豐富、購物情報與指導
提供便利的狀態	送貨、信用卡、換貨、停車等服務	以整潔、低價及便利、日用品吸引顧客，其他服務較少	提供特定商品的指南、修改、尺寸、調整	提供時間、地點、商品的便利	提供停車、一次購足的便利	足夠的停車、購物與休閒空間與時間
提供位置的狀態	都市中心、交通要衝	鄰近住宅區	都市中心、商店街、百貨公司附近	幹道旁、郊外車站前、住宅區內或入口	郊區／市區	郊區
價格帶	Better、Best	Popular	Best、Better、Popular	Moderate	Popular	Popular to Best
業種	綜合、專門	食品、日用品	特定系統商品	日常用品、食品	綜合	綜合、專門並重
販賣方式	面對面	自助	面對面、自助	自助	自助	自助到面對面
實例	SOGO、新光三越、遠東百貨、漢神百貨	惠康、頂好、全聯	ATT、A+1、寶雅	7-11、全家、萊爾富	家樂福、愛買、大潤發、Costco（好市多）	台茂、京華城、遠企、統一夢時代、三井OUTLET

資料來源：修改自吳思華（1989）。《專業經理人與企業發展關係之研究》，130頁。國家科學委員會；暨魏啓林（1994）。《百貨零售通路之現代化經營策略》。全國零售通路現代化研討會。

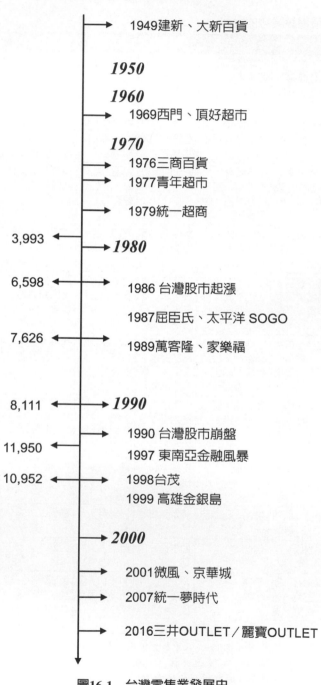

圖16-1 台灣零售業發展史

圖16-2　購物中心集生活、購物、休閒功能於一身

台灣的零售業產生質變,而眾多大賣場的設立進一步改變國人之購物習慣。1998年,台茂購物中心的開幕號稱台灣購物中心元年,2007年統一夢時代、2009年類購物中心的Costco在南高雄風光開幕盛極一時;而2016年位於林口的三井OUTLET盛大開幕,讓寸土寸金的台北盆地周邊終於有了屬於台北人的平面式購物中心。

第二節　購物中心的開發策略

購物中心的基本要件就是土地資源,因其能夠影響賣場面積的大小、設店家數的多寡、停車台數的多少,同時也將影響到商圈的廣狹。尤其是大型購物中心的籌設,在規劃上的考慮必須把握以下重點:

1.基本上擁有廣大的土地資源是先決條件。
2.交通因素的便捷性亦不容忽視。

3.業種與業態的結合，應配合商圈設定的需求。

　　就以國內目前情況而言，由於都會機能多元化與區域擴大化的影響（選地環境的改變）；流通產業逐漸被重視與業種、業態間的多重組合（產業結構的改變）；由物質需求到精神需求的比重變化（消費型態的演變），對於大型購物中心的籌設，其時機已漸趨成熟。

　　以地緣環境、人民生活型態與我國較為相近的日本而言，其購物中心規劃的精神與經營技術，基本上還是引用歐美購物中心的模式。但是由於選地環境、產業結構、消費型態等條件的互異，自然在發展上就融入其本土化的風格；所以在經營規模、商圈設定、停車設施等方面與美國略有差異，這也就更具體地說明了流通業乃是與國人生活息息相關的產業，所以不同國度、不同產業環境、不同地理條件、不同消費習性，在整體規劃上，對本土化的考慮是絕對必要的，這一點是今後國人在發展購物中心之際，不能忽略的重點。

　　美國的購物中心，其對土地資源的要求，幾乎都上萬坪；而在日本方面則廣域型才上萬坪，因此在土地資源的取得與運用上，相信日本模式較適合國內今後要走的方向。尤其台灣土地空間比日本更小，因此大型購物中心的開發，基本上是具有啟示作用的，至於大量的發展還是以中小型較具實質性。而不論規模大小，如何組合各項經營資源，乃成為今後規劃上的課題。同時也讓我們更清楚地體認，在運作上要因地制宜。至於有關購物中心與流通產業、都會機能的關係，大體上可以整理成**圖16-3**。

　　由於購物中心係將零售業、餐飲業、服務業及文教等業種、業態集合在一起的集團設施，在整體營運上必須透過「統一管理」展開共同活動，而做到單站購足（One Stop Shopping）的消費功能。因此購物中心所強調的，除了一般的購物習性與我們較為相近的日本而言，他們對於購物中心的設立，提出下列四項構成必要條件，頗值得我們參考：

1.成為一購物中心，有關零售業的賣場面積加起來，在都市內最少要在三千平方呎（約一千坪左右）以上，在其他地區則應在

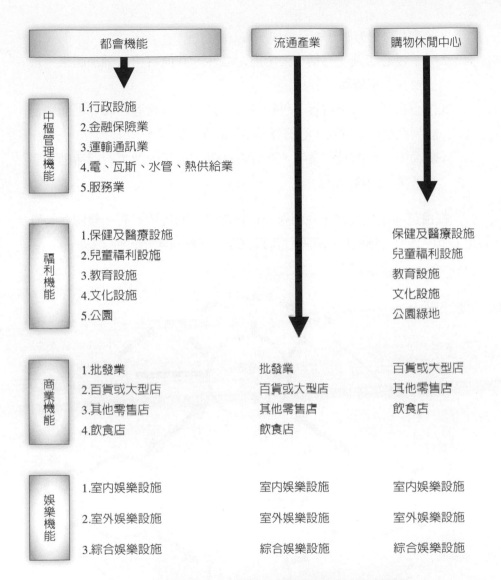

圖16-3 都會機能、流通產業、購物休閒中心之關係圖

資料來源：李孟熹（1993）。〈大型購物中心經營戰略〉。《日本文摘》，頁114。

一千五百平方呎（約五百坪左右）以上。

2.除了核心店鋪（亦稱主力店鋪）之外，其他零售店鋪加起來，最少要在十家店鋪以上。

3.核心店鋪的營業內容，包括零售、餐飲、服務等所有賣場面積合計，必須占此購物中心總賣場面積的70%以下。

4.購物中心內的設店業者，在廣告宣傳、銷售促進等有關活動，必須是統一的共同活動。

經由這些構成要件，我們對一家購物中心的組成，有一整體性的概念，至於其中各項設施的關聯性可以整理成如圖16-4所示。

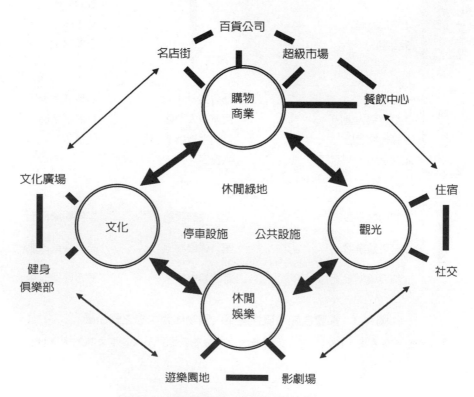

圖16-4　購物休閒中心機能設施關聯概念

資料來源：修改自李孟熹（1993）。〈大型購物中心經營戰略〉。《日本文摘》，頁113。

　　經由上述的分析，我們不難瞭解到，購物中心乃是經濟發展到某一程度，爲提供國人更多元化的需求，在整體空間內，除了購物之外，更具有休閒、社交、文教、娛樂等多重的需要，甚至還可延伸到都市的機能，真正做到物質與精神需求的一次購足，尤其是整個購物中心在營運管理上，更應強調整體性、協調性與一致性之重點。

　　在整體性方面，力求整個購物中心機能定位的訴求力；協調性方面，在購物中心業種、業態的組合，應力求互補效果；一致性方面，在業務行政管理運作上，應講求各店別的一致。因此在整體規劃上經由「業種選擇」、「業態掌握」、「功能提供」與「規模設定」面作各種的組合，以顯現整個購物中心的風格與特色，相信是我國在推動大型購中心，進而發展各種型態的購物中心之際，相當值得重視的課題。

第三節　購物中心的開發程序

　　購物中心爲一多功能休閒產業，開發過程非常龐雜，請參見**表16-2**與**圖16-4**。

事業理念的確認

　　經營購物中心是一種大型且複雜的零售行銷活動；在投入開發前，有必要充分瞭解這個事實的特性。現代零售業可以說是典型的顧客導向事業，影響事業收益的變動因素多且不易控制。以下就幾點來加以說明：

(一)人性事業

　　不可否認地，任何產業都必須要有「人」，只是零售業需要的不僅是員工及顧客的結合，還包括了賣場環境、經營活動及商品本身的人性

表16-2 購物中心軟硬體開發階段

階段	一	二	三	四	五	六	七
軟體規劃	市場調查分析	開發構想	經營計畫	租店戶組合	營運計畫	開幕準備	開幕
硬體規劃		概念設計	基本設計	實施設計	建照許可	建築工事	

資料來源：王文義（1997）。《購物中心規劃指南》，頁71。台北：遠流出版公司。

化。換句話說，零售業本身是一個生命，不能單以經營效率數字來管理它，還必須以「感覺」（felling）來瞭解它。

(二)流行事業

　　零售業本身也是一種流行，任何一種流行都有它的生命週期，而每一個生命週期有它獨特的階段與形態，如何辨明並充分掌握每一階段的時效（timing）與每一形態的巧妙（sophistication）是零售業經營成功之鑰。

圖16-5 購物中心通常擁有明顯的識別意象

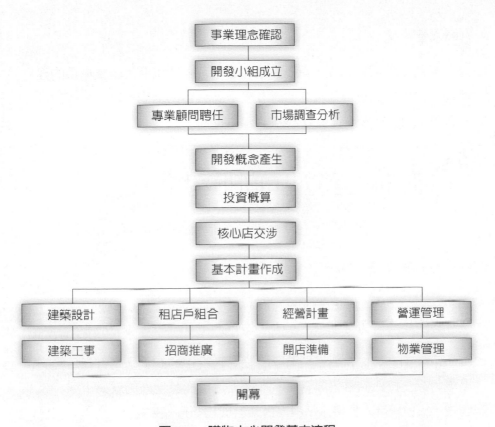

圖16-6　購物中心開發基本流程

資料來源：王文義（1997）。《購物中心規劃指南》，頁72。台北：遠流出版公司。

(三)地域事業

　　每一種產業都有它自己的行銷範圍，且透過行銷手段的改變，可以影響範圍的大小，甚至完全脫離產業管理活動的所在地。唯有零售業的行銷活動完全受制於事業所在地點；因此若設置地點缺乏良好的市場條件配合，則經營結果將事倍功半，一失足成千古恨。購物中心亦有地域性，中長途的消費者只能當作是偶爾為之的客群，唯有把商圈內的顧客當作是長期目標客群，提供良好服務才是核心價值。

(四)永續事業

　　零售業的行銷目標，需要長期小心培育才能茁壯。企業形象的建立與顧客忠誠度的獲得都較其他產業艱辛，且容易受到摧毀。換句話說，零售業唯有一代接一代地努力經營，才能開花結果。

第四節　購物中心的開發計畫

一、市場調查分析

(一)地區經濟潛力分析

　　市場調查工作首要就是瞭解擬設立購物中心的地區是否有足夠的市場潛力來支持新的零售開發案。基本上這可從該地區的就業市場、公共建設、人口統計、所得水準與零售業發展趨勢得知。

1. 就業市場：一個區域的就業市場經常被視為該地區的經濟發展指標；就業市場的成長即代表著產業的蓬勃發展，結果帶來更多的就業人口與消費能力。除此，也要留心地區是否有重大發展計畫，因為這將吸引新的產業進駐。
2. 公共建設：地區的繁榮也常賴於公共建設的發展，尤其是交通建設與民生有關的建設，因交通建設有助於便利其他地區的消費者前來，而民生建設將促成居民的增加。
3. 人口統計：地區人口的多寡，影響著零售業賣場的大小；調查人口數量時，也必須瞭解人口密度與年齡層分布；人口密度高，當然有利於購物中心的經營，而年齡層輕的比例高時，意味著該地區的成長率高，只是必須注意是否有人口外流的現象。

4.所得水準：所得水準與人口數兩者是消費購買力的構成因素，而消費購買力的高低，直接影響著零售業的生存。為求精確掌握地區消費者購買力的水準，除了政府的家庭收支調查報告外，街頭抽樣訪問調查亦有其必要。

5.零售業發展趨勢：基本上我們可以將整個地區的費用支出統計數字與地區主要大型零售店的營業額作一比較，得到該地區大型零售店營業額占消費支出的百分比；分析歷年來該百分比的變動情形，或將它與別地區的情況作一比較，結果將是購物中心開發工作上的一個重要參考。

(二)商圈分析

從地區經濟潛力分析中，我們初步可以清楚該區域的市場胃納量是否仍容許新的零售開發案，並且瞭解大概何種型態的購物中心適合開發，還有核心店的標準等。

商圈分析的第一項工作乃是要決定商圈的範圍。基本上商圈大小取決於以下幾項因素：地理地形障礙、交通便利性、競爭者位置、本身的經營特色及人口的分布密度等。

一旦整個商圈範圍根據上述因素在地圖上描繪出來後，我們便可以依距離遠近將之劃分為三個區域，也就是所謂的一次、二次與三次商圈。一次商圈範圍距離開發案最近，人們可以很方便地常常消費；二次商圈次遠，其形狀與範圍受到人口分布情形與其他競爭者的影響；最外圍的是三次商圈，特徵是該地區缺乏其他主要零售商業設施，而交通上至開發案很便利。

◆商圈內購買力分析

計算購買力時，首先將地區每戶每年的平均消費支出乘以商圈內總戶數，得知商圈內每年的總消費支出；然後將總消費支出金額乘以商店消費支出的百分比，即是商圈內購買力。

◆市場競爭分析

分析市場競爭時，首先可以在地圖上標出商圈內各競爭對手的位置，並註明其經營型態與規模；同時還要從交通條件共同點與相互距離的遠近，找出主要的同質競爭對手。

◆開發案營業額預估

營業額預估可以說是一件非常重要的事，因為這項工作可以讓我們更清楚計畫中的生存條件，同時它也是決定購物中心規模的參考基礎。基本上預估營業額有兩種方式：市場占有率法與市場剩餘法。這兩種方法可以一起併用，以為相互間的核對。

「市場占有率法」，顧名思義乃是估算開發案可能的市場占有率，然後將它乘以商圈內的潛在購買力，其結果即是開發案的預估營業額。

由於購物中心中吸引顧客的主要店是核心店（百貨公司），因此簡單的計算方法是將購物中心中百貨公司的面積除以商圈內所有百貨公司的總和面積得之。

購物中心除了百貨公司外，還有許多舉足輕重的連鎖店與餐飲業種，因此若為求更精細起見，也可以依業種別，分別算出市場占有率與可能營業額後，再加總成為購物中心的營業額。

或是也可以依一次、二次與三次商圈別，計算各自範圍內開發案的市場占有率，所得結果再與上述方法作比較分析。

「市場剩餘法」，簡言之，是從既有零售業設施分配後剩餘的市場中，估計新開發案可能的營業額。

剩餘的市場代表未能得到滿足的潛在消費，這正是新開發案所必須爭取的。當然並非所有的剩餘市場都屬於新開發案，因其中包含著外流到商圈外的購買力及非新開發案對象目標的部分。

(三)消費者調查

除了參考政府公布的有關社會、家庭的統計資料外，我們仍須針對

商圈內居民，直接進行消費者調查工作。如此，一方面既可得到最新的消費資料，又可以初步瞭解消費者的生活型態、購物習慣及對本開發案的期待。

因此消費者調查的基本項目必須包含下列幾項：

1.一般消費者的年齡與性別。
2.一般家庭的人口數與收入。
3.教育程度與嗜好。
4.喜愛的流行商品。
5.常去購物的地方。
6.對新開發案的期待。

一般而言，消費者調查的樣本數視可容忍誤差、信賴程度而定。通常至少需要三百件，而調查的方法可以採用電話訪談、面對面訪問或郵寄問卷等；當然也可以合併使用，例如電話訪談後便隨即郵寄問卷。

二、開發構想

(一)經營理念

經營理念是購物中心最高的經營指導原則，社會文化、地域特性、流行潮流與目標對象的價值觀等都是它的基本元素。換句話說，經營理念說明了一家購物中心在現代市場需求中所扮演的角色。那麼今天購物中心在台灣，又該如何擔起重任呢？以下就簡單說明國內購物中心必須重視的四大機能（如**圖16-7**）：

◆生活機能

有別於其他零售業設施的最大特色，就是能夠提供人們寬敞的空間與生活服務，讓每一位在購物中心活動的人，就像生活般自由自在。

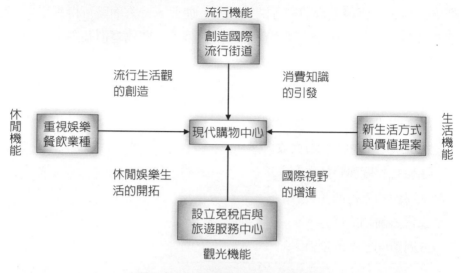

圖16-7　現代購物中心的經營理念

資料來源：王文義（1997）。《購物中心規劃指南》，頁83。台北：遠流出版公司。

　　藉著購物、飲食、娛樂以及參與種種的文化活動，自然形成另一種多采多姿的新生活。因此創造新生活方式與不同生活的價值，將是購物中心的經營課題。

◆休閒機能

　　由於國民所得的增加與生活日趨多樣化；國內休閒娛樂消費力正大幅成長；預計在未來幾年內休閒娛樂市場將步入計畫性、正式化的時代，購物中心應有能力掌握這股潮流。

◆觀光機能

　　台灣缺乏國外許多可滿足觀光客購物遊樂的場所，既有的零售業設施頂多只能提供觀光客單純的購物機會。事實上，除了名勝古蹟與大自然風光外，融入體驗異國市集、遊逛於街道間各具風格的店鋪與滿足隨興的購物樂趣等，對觀光客而言，也是一種旅遊享受。

購物中心的經營本質正是集這些特色於一身，因此可預見將來觀光客必然是購物中心的常客；如何服務觀光客，例如設置免稅商店或是航空公司、旅行社的櫃檯等，都是購物中心經營者應該考慮的方向。當然若能配合交通事業，設立購物中心為飯店與機場間的中途站，結果將替這家購物中心從觀光事業中獲取更多的利益。

◆流行機能

購物中心創造街道，帶來各式各樣的商店；每家店從商品到門面的裝飾，各有其不同的流行主張，充分滿足現代消費者知性的欲求。其他零售業設施例如百貨公司，卻只能做到單純的商品展示。

據瞭解，美國連鎖專賣店有今日的成就，主要歸功於購物中心四處為其打下地盤；今天台灣專賣店未能蓬勃發展，原因之一就是缺乏適當的設店地點。

我們若要發展購物中心，勢必也要發展連鎖專賣店，除了培育既有商店升級外，也需引進國際性高水準的服飾精品連鎖店，促使台灣的零售業真正步上國際流行潮流。

(二)量體計畫

在正確掌握商圈市場規模，並確認本身的經營方針後，我們必然會接著思考，購物中心應該有哪些經營項目與內容。然而進行規劃經營內容的第一步，乃要先確定購物中心將有多少樓板面積。

我們不能單純以建蔽率、容積率來計算要建多少面積，因為這或許會在投資計畫或經營計畫上出問題。換句話說，我們也要一併考慮市場胃納量、競爭條件與機能需求等因素，如此量身而作，才能得到最適當的投資經營面積。

◆從可能營業額面考量

在先前的開發步驟中，我們已經知道購物中心可能的營業額。所以這裡只需將它除以購物中心可能的坪效，即可得到一個購物中心面積的

參考數字；其中可能的坪效可由既有市場上平均坪效，加上規劃者的經驗而加以判斷。

雖然我們重視購物中心的規模與市場胃納量的平衡，但不可否認地，市場會變動，因此不可或忘的是，在此仍要指出購物中心將來可能擴建的機會。

◆從機能設施面考量

我們已知購物中心的特色就是它不只是販賣物品的場所，而且也是人們生活交流的廣場。因此購物中心中會有相當的面積作為設置一些必要的服務設施，例如與運動有關的游泳池、溜冰場、健康中心運動教室等，還有與生活便利有關的銀行、郵局、診所、美容院與汽車保養廠等。

當然除了以上所述，占最多面積的服務設施應該即屬停車場了。一般美國購物中心的停車場面積大約都在賣場面積的三倍以上，雖然我們的汽車擁有率不及美國，但開車購物蔚然已成為時下的新興潮流，由此可預見國人對停車場的需求非同小可。

基本上我們可從開車購物顧客的預估消費金額、每車購物單價與停車迴轉率等來計算可能需求的停車位數。美國都市場地學會（ULI）曾經針對美國所需停車位數作出研究報告，如**表16-3**所列。

日本方面的研究則指出每三十平方公尺的樓板面積至少需要一個停車位；郊區大型購物中心則可能達兩倍之多。

表16-3　美國購物中心停車位數需求標準

購物中心的規模 （總出租面積平方英尺）	停車位數 （每千平方英尺總出租面積）
25,000～400,000	4
400,000～600,000	4.5
600,000以上	5

資料來源：王文義（1997）。《購物中心規劃指南》，頁86。台北：遠流出版公司。

(三)商品概念計畫

這裡我們必須進一步確認的是：

1.核心店的規模與數量。
2.各商品業種的適當比例與店家數。
3.餐飲娛樂業種的特別需求。

當在決定核心店的型態、規模與數量時，必須多考量理念的配合與市場競爭面的需求；至於各業種適當面積，可由購物中心可能的營業額、市場上各業種的消費支出率與平均坪效等來計算。當然我們還要站在顧客立場，來檢視整體的商品組合是否能滿足顧客比較購買與衝動購買的需求。

(四)建築概念設計

基於對開發案已有的認識，建築設計師可以開始著手購物中心的概念設計。該項工作的內容至少要包含以下五點：

1.地點環境評估計畫。
2.基地使用計畫。
3.建築空間面積計畫（請見**圖16-8**）。
4.剖面圖。
5.外觀圖。

從建築設計師這些初步的構想裡，我們必須仔細檢驗既定的經營目標與理念，是否能藉著已具雛型的硬體空間來實現；尤其是要與設計師充分檢討內外動線是否流暢、樓層空間是否合理、外觀造型是否符合理念的訴求等。

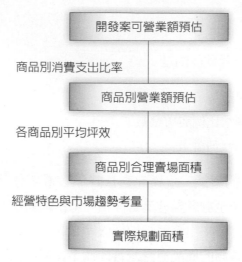

圖16-8　商品別賣場面積估算流程

資料來源：王文義（1997）。《購物中心規劃指南》，頁89。台北：遠流出版公司。

(五)命名工作

決定購物中心的名稱看似小事，卻深深影響到社會大眾對購物中心的印象與感受；而欲以隻字片語來表現出購物中心的種種，絕非一件簡單的事。

基本上，命名工作可以說是給予購物中心生命，必須涉及的專業與細節很多，最好能委託專門顧問公司來進行；同時也要與建築設計師充分溝通，以求購物中心從裡到外能有一致的訴求。

一般而言，命名工作的目標可歸為三點：(1)表達購物中心的特質與建築風格；(2)創造親和力，建立顧客的忠誠度；(3)作為企業識別的重要手段（如**圖16-9**）。

接著我們就從美國購物中心的名稱，進一步來瞭解各種命名：

1.與地理位置有關：以購物中心所在地來命名，例如：Mall of AMERICA（國家）；SAN FRANCISCO Center（城市）；

（競爭）
企業識別的
重要手段

（開發案）
訴求經營特性
與建築風

（顧客）
創造親和力
建立忠誠度

圖16-9　購物中心命名工作目標

資料來源：王文義（1997）。《購物中心規劃指南》，頁93。台北：遠流出版公司。

BEVERLY Center（街道）、Harbor Shopping Square（港灣）。

2.與建築物有關：以購物中心建築物的特色命名，例如：Burlington ARCADE、Milan GALLERIA、South Street SEA. PORT。

3.與經營內容有關：藉由命名清楚地告知大眾購物中心獨特的經營主題，例如QUENCE MARKET、FASHION Island、Rodeo COLLECTION。

4.與品牌的創造有關：以富有創意的空間來命名，成為獨自使用的品牌，例如統一夢時代。當然我們也可以組合不同的命名方式，例如連鎖經營的購物中心，其命名可能包括「地點」與「公司名稱」；但必須注意的是，最好不要採取超過兩種方式的組合來命名，因它可能令想要訴求的訊息模糊，且不易為顧客記住。

三、賣場空間規劃

賣場空間規劃工作的得當與否，深深影響到購物中心將來營運的成敗；因為一個不適當的硬體空間格局，必然限制了營業機能發揮的成效。由此我們知道，這項工作不能完全由建築設計師或室內裝潢設計業

者獨自承擔。原因在於他們可能遺忘、甚至忽略了「做生意」的基本立場，因而鑄下錯誤而不自知。

 ## 第五節　賣場規劃

　　從美國的經驗中，我們可以清楚看到所謂的購物中心基本規劃理論：「一條街道，所有的店均面向此街道，核心店的位置在街道的最裡側」。由此我們知道影響賣場空間格局，最主要的因素是租店戶的配置，尤其是核心店的位置。

一、基本配置原則

(一)核心店的配置

　　一般而言，核心店的面積最大，且具有較大的顧客吸引力。同時核心店最理想的位置是在街道的最裡側，希望所有前往核心店的顧客都能先經過其他商店。若有兩家核心店，當然最理想的做法就是將它們置放在街道的兩端，但使顧客能在兩家核心店之間的街道上川流不息地往來。當核心店在兩家以上時，則可在街道的兩側尋求磁點，來設置第三家或第四家核心店。

　　至於垂直型購物中心的場合，同理地可將核心店配置頂層，吸引顧客往上遊逛購物，只是要特別注意垂直動線的便利性與流暢性（如**表16-4**）。

(二)商品區域劃分

　　有關一般專賣店的位置規劃，可分成兩個步驟來進行；首先乃是依據經營理念劃分不同的商品區域範圍。

表16-4　核心店空間規劃

名稱	樓板面積	停車需求
第一層	（平方英尺）	（部）
A	148,000	740
B	82,000	410
C	172,000	860
D	300,174	1,500
合計	702,174	3,510
第二層		
E	160,000	5部／1,000平方英尺
F	240,000	
合計	400,000	

資料來源：王文義（1997）。《購物中心規劃指南》，頁93。台北：遠流出版公司。

　　雖然購物中心不像百貨公司，清楚地將商品依部門類別的不同陳列在賣場上；但是站在為使顧客容易比較選擇購買的觀點上，購物中心仍需按品味、主題或是心理年齡層等因素，來考慮不同商品區域的表現。尤其是垂直型購物中心，常會因樓層的不同，而有較顯著的不同商品訴求。

　　基本上在規劃商品區域時，最需要費神的乃是餐飲業種。因根據美國的調查資料顯示，來到購物中心的客人當中，有80%的人一定會到美食廣場消費；而從台灣時下百貨公司裡美食街的人潮來看，我們的情形應與美國相差不遠。所以當我們在決定餐飲業種的位置時，理論上必須考慮要能讓在購物中心中每一角落的顧客，都可以很方便地來到美食街才行。美國購物中心的美食廣場，大都位於中央部位明顯的地方，其道理不言可喻。

(三)搭配組合原則

　　完成商品區域劃分後，接下來的第二個步驟是針對主要不同特性的專賣店，作一適當的位置安排。為了創造一條有魅力又熱鬧的街道，我

們不能單純依照業種的不同來決定專賣店的位置，應當也要考慮到所謂的搭配組合原則。

1.搭配原則：不同個性、不同商品構成，但相同業種的店，要相鄰配置或是配置在視線內，以利顧客的比較購買。例如服裝店、名品店是最典型的例子。

2.組合原則：同一主題與同一對象客層的不同業種店，配置在同一區域，以增加顧客逛街的樂趣。如咖啡館、畫廊、花店便適合在不同的區域中點綴出現。

以常見的商店或服務機構為例，建議可配置如**表16-5**。

表16-5　購物中心商店配置原則

商店或機構別	搭配原則	組合原則
核心店（百貨公司或超市）		☆
美食小吃、速食	☆	
服裝店、名品店、鞋店	☆	
主題餐廳		☆
通訊、家電		☆
畫廊、花店		☆
珠寶、鐘錶店		☆
Café 咖啡館		☆

(四)店鋪空間

店鋪空間的大小，影響到購物中心可能出租的店家數。基本上購物中心的店鋪數必須愈多愈好，除了坪效的考慮外，重要的是能提供顧客更多的商品選擇。然而一般租店戶總是會要求得到更多的面積，以便能陳列更多的商品，並在與其他店的競爭上取得優勢。如何平衡雙方的需求，是決定店鋪空間大小的關鍵所在。

由於購物中心中街道的長度有限，為了容納更多的店鋪，結果勢必

每家店所能分配到的店面寬度（臨街長度）也有限制。因此美國業者有一句話說：「永遠不要忘記，你所能賣的店面寬度有限。」

二、街道與廣場的規劃

街道的主要功能是促使顧客能舒適地遊逛所有的店鋪與核心店。為此，購物中心的街道最好只有一條，也就是不要有副街道，以免顧客錯過了任何一家店（如**圖16-10**）。

但若只有一條街道，且街道過長時，將失去吸引顧客往前行的魅力；這時可依基地的形狀，將街道作不同彎曲的設計，例如英文字母L、H、T、Y與Z等的形狀（如**圖16-11**、**圖16-12**、**圖16-13**）。

（良好規劃例）

（不良規劃例）

□：一般租店戶

圖16-10　購物中心的街道盡可能只有一條，不要有副道的產生

資料來源：王文義（1997）。《購物中心規劃指南》，頁100。台北：遠流出版公司。

圖16-11　店寬一定的L型大店

資料來源：王文義（1997）。《購物中心規劃指南》，頁96。台北：遠流出版公司。

□：一般租店戶

圖16-12　L型街規劃之例

資料來源：王文義（1997）。《購物中心規劃指南》，頁101。台北：遠流出版公司。

圖16-13　Y型街道規劃例

資料來源：王文義（1997）。《購物中心規劃指南》，頁101。台北：遠流出版公司。

　　只是在街道彎曲的地方，應盡可能留置一較寬敞的空間，作為休憩或促銷的廣場。這樣當顧客到達廣場後，便很容易再往另一方向的街道繼續逛下去。曾在美國見過一類似的失敗案例：某購物中心的街道不但筆直過長，又在盡頭處作了九十度的轉彎，雖然轉彎後有一核心店，但由於不在顧客視線範圍內，故顧客常常在半途折返；若讓該購物中心在轉彎處設置一廣場，相信必能吸引顧客繼續往前行。

　　事實上廣場對購物中心而言，有其固有的重要性。購物中心是人與人之間生活交流的地方，但若無廣場，則交流的活動將受到嚴重的限制。

　　一般廣場常利用噴泉、花樹、雕塑以及挑空等設計手法來增加它的魅力；同時廣場大多設有休憩座椅及表演活動空間，作為購物中心促銷的重要場所。有人說，廣場就有如是購物中心的面孔，事實上，廣場正是購物中心經營差異化的重要手段之一。

三、服務設施計畫

(一)美食廣場

　　美食廣場（food court）除了提供顧客飽腹之需外，它更是一個人們相互接觸、享受歡樂氣氛的休憩場所。因此一個成功的美食廣場，不能單以餐飲生意的眼光來規劃；不能為了提高座椅使用的迴轉率，希望顧客用餐完畢馬上離去，而不願多花心思在環境景觀的表現。相反地，在規劃上必須多用點心思在自然採光、花樹、水景或寬敞空間等設計技巧的應用，表現出美食廣場特有的主題與氣氛，帶給顧客一個難忘的購物休憩享受。由此我們可知，對於購物中心而言，美食廣場扮演的角色既是核心店，又是顧客休憩的服務設施。

(二)社區活動大廳

　　美國郊區大型購物中心，實際上扮演著社區居民生活活動中心的角色；購物中心的經營與社區的發展兩者間經常相輔相成，而社區活動大廳便成為其中一項不可或缺的媒介。

　　除了出借社區舉辦各種集會以外，購物中心也可利用活動大廳作種種藝術文化的展覽，或商品促銷活動，甚至承辦宴會等。基本上社區活動大廳是一種多功能的服務設施，如何充分發揮它的功能是一個重要的問題。

(三)其他的生活服務設施

　　既然購物中心成為居民經常出入的場所，購物中心也必須考慮提供一些居民日常生活上所需的服務，例如銀行、郵局、加油站與診所等，甚至政府機關、國稅局、移民局等；當然也有以店鋪經營方式提供的服務，如美髮院、洗衣店、旅行社、電腦教室、相片沖洗、修鞋以及托嬰等。

四、後勤空間規劃

(一)租店戶後勤動線

　　理論上租店戶的進出貨品、生財器具搬運與垃圾處理等後勤作業，都不應該占用街道的公共空間，以免妨礙到顧客的活動，或是不小心損傷到公共設施。因此美國一般大型購物中心都規劃有租店的後勤動線：一條寬1.5公尺的後巷走道，連通每一家店鋪的後門出入口，並通達裝卸貨區及垃圾處理區。

(二)裝卸貨場

　　一般多數大型郊區購物中心，根據其核心店的需求，常有多處的裝卸貨場設施；若是垂直型購物中心則大半集中設置於地下室一處，貨品

圖16-14　文化元素也是購物中心不可或缺的

再經由專用貨梯及後勤動線運送至各樓。

　　為求作業效率，裝卸貨平台的數量及貨車進出動線空間，事先要有周密的計畫，避免發生作業等待或貨車進出不易且費時的情形。尤其是設於地下室的裝卸貨設施，必須考慮到貨車在狹窄空間如何調頭及有限的車道如何進出管制的問題。

(三)垃圾處理場

　　現行美國購物中心的垃圾處理方式，大都先集中於一處，待壓縮處理後再行運走。同時由於餐飲業種的增加，垃圾除了壓縮之外，經常還必須加以冷凍處理，以避免惡臭的發生。一般垃圾處理場皆就近設置於貨物裝卸場邊，以便垃圾集中並處理後之即運走。但若是購物中心的面積廣大，隨時清理的垃圾應先行送至多處的臨時集中地後，再統一送至處理場。

GoGo Play 休閒家

全球最不可思議的12大購物中心

◎杜拜購物中心

　　杜拜購物中心目前是世界上最大的商場，其總建築面積為一億二千一百萬平方英尺。其獨特的「城中城」設計使得數個分門別類的購物中心置於其中，包括黃金劇場、時尚島、樹林渡假村和有著全收放式頂部的街道景觀。該購物中心擁有超過一千二百家店鋪和一個大型水族館。該水族館還被載入金氏世界紀錄大全。這裡還有溜冰場、二百五十間客房的星級豪華酒店、多家電影院、一百二十家餐館和咖啡廳。

◎阿聯酋購物中心（杜拜）

阿聯酋購物中心是娛樂和購物的聖地。這座占地二十二點三萬平方米的巨型商城位於著名中東旅遊中心點杜拜，為來自世界各地的遊客提供全方位的購物、休閒和娛樂服務。

阿聯酋購物中心包括四百五十家零售商，另外最特殊之處是他擁有中東第一個室內滑雪場——杜拜滑雪場，以及杜拜最大的室內家庭娛樂中心——魔法星球主題公園，4D電影院和有擁有五百個座位的劇院及美術館的杜拜藝術特區。

另外，阿聯酋購物中心內的兩間國際觀光酒店，其中一間為擁有九百間客房的凱賓斯基超五星級大酒店。

◎瓦菲商城（杜拜）

2008年，瓦菲商城榮獲最佳購物商場、最佳餐廳、最佳酒店、最佳水療館和最佳精品店等五項「最佳」頭銜。著名的露天劇場，杜拜最棒的餐廳、世界級的商店盡在瓦菲。

瓦菲商城的三百五十家店鋪銷售著全世界最具原創性、最有價值、最負盛名的品牌，其中很多商品僅在瓦菲獨家出售，可以說是獨一無二。不論是藝術、時尚、娛樂或者生活方式，展示在瓦菲的都是其最高雅的一面。

◎美國摩爾購物中心（明尼蘇達州）

美國摩爾購物中心總面積達四百二十萬平方英尺，足以容下七個洋基球場。是北美第三大，也是全世界最吸引人的購物中心之一，每年有超過四千萬人次到訪，大約是明尼蘇達州總人口的八倍。即使你只在每家店待上十分鐘，逛完所有的店也需要八十六個小時。在美國摩爾購物中心內，還有電影院、冒險高爾夫、主題公園、水族館、飛行模擬器和

一個喜劇屋。

該購物中心最特殊之處在於它的「婚禮教堂」，從1992年購物中心建立起，已有超過五千對夫婦在此舉行婚禮。

◎大運河購物中心（拉斯維加斯）

大運河購物中心坐落於內華達州的著名賭城拉斯維加斯，占地五十萬平方英尺，毗鄰威尼斯人賭場酒店，並與宮殿酒店相連。每年接待約二千萬名遊客。

該購物中心於1999年與威尼斯人酒店同時開業，其內複製了一段威尼斯大運河，遊客們可以乘坐義大利特色的貢多拉船遊覽運河風光。除了獨領風騷的紐約精品街外，購物中心還有很多設計師和高端消費的名牌店，時裝秀隨處可見。

◎西埃德蒙頓購物中心（加拿大阿爾伯塔）

西埃德蒙頓購物中心是北美第一大、全球第五大的購物中心，擁有最大的室內水上樂園，其中有世界最大的人工造浪游泳池。

該購物中心建成於1981年，有超過八百家商店與兩萬個停車位。特色區域包括：遍布新奧爾良風格的俱樂部和餐廳的波龐大街、歐羅巴林蔭大道和唐人街。購物中心主題樂園有雲霄飛車等眾多引人入勝的娛樂設施，裡面的室內湖還飼養有四隻海獅，湖面上划盪著一艘聖瑪利亞號戰艦的複製品。除此之外，購物中心還擁有星級酒店、動物園、室內射擊場、正式餐廳、多家電影院、四個廣播台和教堂。

◎東京中城（日本）

東京中城於2007年開幕，位於東京六本木的高檔混合開發區。雅虎、麗池卡爾登酒店、富士施樂、約翰霍普金斯醫院和等著名的企業都是東京中城的業主。購物餐飲區域匯集了為數眾多的世界級品牌和廚

師。而綜合區域則是「21_21設計視野」的所在地，這是一間由時尚設計師三宅一生和著名建築師安藤忠雄策展企劃的設計展覽館及工作坊。

◎北京購物中心（中國）

總面積達三百四十萬平方英尺的北京購物中心不僅是世界十大購物中心之一，而且還是北京排名前十的奢侈品商場。

◎伊斯坦堡購物中心（土耳其）

該購物中心總面積達三點四七萬平方英尺，他是歐洲占地最大的購物中心，坐落於土耳其首都伊斯坦堡，擁有三百四十三家商店、五十家餐廳和十二家電影院，另外還有一間私人劇院、保齡球館、小型雲霄飛車和位於玻璃穹頂下的世界第二大鐘樓。

◎普魯士國王購物中心（美國賓夕法尼亞州）

被譽為世界第七百貨的普魯士國王購物中心，擁有超過四百間商店、時裝服飾店和餐廳，這裡的零售店是全美最多的，並且很多店鋪別處沒有。

◎Zlote Tarasy商城（波蘭）

Zlote Tarasy（意思是「金色的梯田」）是波蘭首都華沙市一座集商務、辦公和娛樂為一體的綜合性商城，與中央火車站相鄰，在Jana Pawa II展覽館和Emilii Plater大街中間，於2007年7月正式開始營業。

◎倫敦西敏（**Westfield**）購物中心（英國）

倫敦西敏購物中心位於倫敦的西部，由澳洲地產集團開發。購物中心的規模驚人：零售面積達十五萬平方米，相當於三十個足球場的面積。在其開業時是英國第三大的購物中心。

資料來源：中國百科在線，http://www.zwbk.org/zh-tw/Lemma_Show/126518.aspx

參考文獻

王文義（1997）。《購物中心規劃指南》。台北：遠流出版公司。

吳文娟（1990）。〈消費型態與區位商業活動關係之研究〉。台灣大學建築與城鄉研究所碩士論文。

李文傑（1999）。〈大型購物中心內消費者行為特性之探討〉。中華大學建築與都市計畫學系碩士論文。

李孟熹（1993）。〈大型購物中心經營戰略〉。《日本文摘》，頁114。

京華城購物中心，http://web01.livingmall.com.tw/

周琦智（1999）。〈台灣地區不同型態購物中心競爭優勢之探討〉。東華大學國際企業管理研究所。

林祐全（2000）。〈購物中心環境與購物型態對惠顧意願影響之研究〉。成功大學企業管理研究所碩士論文。

林叡君（1998）。〈台灣大型購物中心之行銷規劃研究——以金銀島廣場與京華城為例〉。政治大學企業管理研究所碩士論文。

馬友薏（2000）。〈主力商店業種認知與消費者對大型購物中心評估之關聯性探討〉。元智大學管理學研究所碩士論文。

高宏華（1999）。〈台灣百貨量販業供應鏈管理策略構面與關鍵成功因素之研究〉。台北科技大學商業自動化與管理學研究所碩士論文。

統一夢時代，www.dream-mall.com.tw/dreamMall/index.asp

許應信（1995）。〈購物中心市場分析架構之研究〉。中興大學都市計畫研究所碩士論文。

陳木榮（1996）。〈大型購物中心市場分析之研究——以台糖台南仁德購物中心為例〉。成功大學企業管理研究所碩士論文。

陳立中（1995）。〈台灣地區大型購物中心定位之研究〉。政治大學企業管理研究所碩士論文。

楊忠藏（1992）。〈大型購物中心之研究〉。《台灣經濟金融月刊》，28，10，42-58。

楊益林（2000）。〈購物中心定位之策略分析及作業模式〉。政治大學經營管理學程碩士論文。

楊鴻儒（1992）。《賣場設計》。台北：書泉出版社。

經濟部商業司（1999）。《大型購物中心研究》。

蔡文甲（1999）。〈台灣大型購物中競爭力指標之建立與分析〉。義守大學管理學研究所碩士論文。

謝政益（2000）。〈國內大型購物中心業種組合與樓層配置之研究——以大江國際購物中心為例〉。元智大學工業工程研究所碩士論文。

羅清達（2000）。〈台南地區工商綜合區規劃休閒購物中心有關消費者行為之研究〉。成功大學都市計畫學系碩士論文。

休閒事業管理個案集

一、亞都飯店的待客之道(一)

　　休閒觀光事業已從無形的服務走向有形了，而且愈來愈讓消費者感到貼心，例如：亞都飯店機票稅單的服務及住宿手續的便捷性等。而現在顧客所追求的是一種重質不重量的享受，他們寧願到那種獨樹一格、具有個性化的休閒場所，亦不願隨便去毫無個人色彩的地方，所以企業如何在休閒事業上提供「別人有，我們也有，別人沒有的，我們也有」，來製造競爭優勢，迎合消費者大眾的需要，開拓出自我的企業文化，這才是企業應努力的目標。

　　以亞都飯店而言，它強調「尊重每位客人的獨特性」的顧客服務和亞都傳統。但是原則堅持得緊，分寸拿捏得宜，而不接受顧客的無理威脅，才能有圓滿的空間，形成彼此雙贏的局面。例如：有兩位由美國總公司派來台灣作採辦的員工，這兩位員工在台灣受到了相當的禮遇後，被這些寵遇沖昏了頭，狐假虎威、作威作福。先是吃女服務生的豆腐，然後在某天夜半喝醉了酒回到飯店，竟藉著酒意，將整個樓層的鞋子全都藏了起來，這樣喜歡捉弄人的客人，實在是讓人忍無可忍。

　　另外，有一次兩位來自比利時的客人向飯店報失竊，聲稱他們下午出去不久後回來，發現房間的皮夾中的五千美金以及一個都彭打火機不翼而飛，一口咬定是飯店的工作人員拿了鑰匙去偷的。說明了情況後，這兩位比利時人又不斷地暗示且威脅飯店說：「亞都是新的飯店，最好不要報警，報了警、上了報對亞都不利，如果飯店肯負責賠償，他們願意息事寧人。」但是透過警方和亞都安全室的查證，原來當天下午兩位客人曾邀了某俱樂部的兩位小姐回來，後來下午三點接班的服務生看到他們雙雙由房間離開，但五分鐘後其中一位女士居然又返回房間，正好飯店的服務人員在清理房間，房門是打開的，這位女士一進來就往床上一躺，而服務人員因為剛才看著兩位一塊離去，還以為他們是夫妻，結果警方循線居然找到了這位女士。據她向警方說明，她和朋友是應邀來

到飯店,對方答應要給她報酬,沒想到他們事後居然反悔,她心有未甘才折返房間順便拿了她認為應得的報酬,不過錢的數目並不是如他們所言的五千元美金,而是四百元。

由以上兩個例子可見,亞都飯店如何在服務中把大衝突化為小衝突,把小衝突化為無衝突,那更是一項考驗亞都飯店管理者的一門高深的學問,若是想要化解和消費者間的誤會,單單由基層員工出面那是不可行的,這會使得消費者有不受到重視的感覺,而基層員工也有無法作主的窘境。所以此時必須由高階主管出面來作妥善的處理,才能使顧客得到滿意的答案,以保全飯店的名譽和顧客的權利。

亞都飯店更提供為顧客擦皮鞋的這項貼心服務,讓顧客感到十分的窩心,由此可見,亞都飯店能在顧客未想到之前,先為顧客設想到而提供這項別的飯店所沒有提供的服務,使得顧客對該飯店的滿意度在無形中逐漸地提高了。這就是亞都飯店的「顧客服務導向」行銷策略。

亞都大飯店的總裁嚴長壽先生借重經營的長才與成功經驗,本著提升台灣旅館服務品質的心願,於1991年6月成立「麗緻管理顧問股份有限公司」,統籌提供精緻的旅館服務與專業管理。

麗緻管理顧問以「體貼入心,更甚於家」的企業理念經營旗下兩個品牌、十家飯店。「麗緻旅館系統」旗下成員包括:台北亞都麗緻大飯店、台中永豐棧麗緻酒店、台南大億麗緻酒店、墾丁悠活麗緻渡假村、陽明山中國麗緻大飯店、羅東久屋麗緻客棧、烏來璞石麗緻溫泉會館,及中國、上海仕格維麗緻大酒店。其中台灣台中及中國蘇州麗緻大酒店為直接投資經營,將同樣的服務理念延續至更多元化、具現代感的 Hotel ONE。

二、亞都飯店的待客之道(二)

在現今服務業掛帥主義社會中,各服務業所提供的服務可以說是其與其他者競爭的籌碼,而服務業中的旅館業在台的市場中家數也愈來愈

多，所以為了爭得市場占有率，故各業者間提供的服務也愈來愈精緻體貼；在以服務為導向的現代社會中，除了要努力滿足顧客的需求外，還要洞燭機先地創造與提供新的服務，為企業帶來不同的賣點，建立企業同業之間的獨特風格，誠如麥可‧波特（Michael E. Porter）所言：「競爭策略就是創造別人無可取代的地位。」

雖然沒有炫麗的外表，亞都以其獨特的服務態度贏得了顧客的心，亞都的成功不是在於他們能提供多好的服務，而是在於他們對服務對象的「用心」。「服務」最主要的回饋，就是來自於顧客的微笑以及他的再度光臨，為了達到這個目的，所要盡的努力，不僅是在住宿、餐飲等有形的設施上讓顧客感到舒適便利外，最重要的就是讓顧客有貼心的感受，能讓顧客覺得在他接受服務的同時，完完全全的被尊重、被關懷，這種感受不是形式上的，而是真正發自內心的喜悅及肯定。所以亞都的總裁嚴長壽先生，對旗下員工的要求，在於提供顧客最完全的服務，他認為每個客人的獨特性都應受到尊重，因此不但要知道客人的姓名，更必須體察客人的需要。

亞都麗緻飯店總裁嚴長壽先生對企業經營之道有一套自己的看法。他將理念灌輸至整個企業、影響所有員工，產生了亞都飯店特有的「企業文化」。由「抱最大的希望，為最大的努力，做最壞的打算。怕它就去研究它，這是我面對困難時的習慣。只有在先自我尊重之後，才會受到別人的尊重。最好的危機處理是在危機發生之前，就能事先化解，這是最高明的解決方式。如果已經發生了問題才去解決問題，只能算是次高明的解決方式。任何一個員工犯錯，都是我們團體的錯誤。我們每一個人都要共同去承擔這團體的羞辱。」等理念中可略窺其管理的風格、理念及經營之道。

亞都的服務理念

亞都在服務的理念上重視傳達與創造一種人性服務的概念，首先它首創旅館派專車至機場接客人的服務，從客人抵達機場開始一直到下榻

飯店，服務人員親切的態度且以客人的姓氏來取代「先生」、「小姐」迎接的方式，讓顧客一開始就感受到與眾不同的驚喜。一進房間，桌上又備有免費的時鮮水果，旁邊有疊印好姓名的專用信封、信紙及名片，方便顧客洽公時的需求，讓顧客深刻的感受到亞都飯店對他的用心，而這些只是亞都傳達服務訊息的第一步。

為了讓顧客真正感受到體貼的關懷，亞都更進一步地去瞭解顧客的需求，不惜花費相當大的耐力，投注相當的心血，每個星期的一、三、五晚上六點至七點舉辦「RITZ HOUR」亞都時間，飯店的總經理及各級主管都會出席，邀請每個客人享受免費的餐點，不但和客人聊天也介紹顧客互相認識，並藉由這個機會去瞭解客人、認識客人。

為了發揮更大的效果，亞都還要求每一層的領班將所有客人的特殊需求一一記錄下來，不論是多麼細微瑣碎的要求，都能讓顧客下次再度光臨的時候，強烈的感覺到這些服務完全是特別為他而做的，讓他感到亞都是全心全意的為他準備的「台北的家」。

亞都在海外推廣上，其精神可作為其他同業的典範。嚴長壽先生的「要做就要做不同的、做最好的，要做就要給人留下深刻的印象」理念，在海外推廣業務上奠下了深厚的基礎。其充分的準備、精緻的服務、絕對的自信，讓人刮目相看，成功地推廣其海外業務，打響知名度。由此可知，一個成功的管理者，對於任何一件事，都是抱著十分慎重的態度去處理，在事前不僅有完善的規劃，而且還必須排除萬難，澈底執行，要做就要做到最好！

三、貴族飯店的開山鼻祖：里茲

時代的遷變、演化造成了今日對於飯店需求的迫切。現代飯店起源於歐洲的貴族飯店。歐洲貴族飯店經營管理的成功者是凱撒·里茲（Cesar Ritz）。

凱撒·里茲於1850年2月23日出生在瑞士南部一個叫尼德瓦爾德

（Niederwald）的小村莊裡。以後曾在當時巴黎最有名的餐廳沃爾辛（Voision）做侍者。在那裡，他接待了許多王侯、貴族、富豪和藝人，其中有法國國王和王儲、比利時國王利奧彼得二世、俄國的沙皇和皇后、義大利國王和丹麥王子等，並瞭解他們各自的嗜好、習慣、虛榮心等。以後，里茲作爲一名侍者，巡迴於奧地利、瑞士、法國、德國、英國的幾家餐廳和飯店工作，並嶄露頭角。27歲時，里茲被邀請擔任當時瑞士最大最豪華的琉森國家大飯店（Grand Hotel National）的總經理。英國國王愛德華四世稱讚里茲：「你不僅是國王們的旅館主，你也是旅館主們的國王。」

里茲的經歷使他立志去創造旨在爲上層社會服務的貴族飯店。他的成功經驗之一是：無需考慮成本、價格，盡可能使顧客滿意。這是因爲他的顧客是貴族，支付能力很高，對價格不在乎，只追求奢侈、豪華、新奇的享受（依現代經營管理理念，似乎不合時宜，但在貴族化生活的立場，的確是成功條件）。

爲了滿足貴族的各種需要，他創造了各種活動，並不惜重金，例如：如果飯店周圍沒有公園景色，他就創造公園景色。他在琉森國家大飯店當經理時，爲了讓客人從飯店窗口眺望遠山，感受到一種特殊的欣賞效果，他在山頂上燃起烽火，並同時點燃一萬支蠟燭。還有，爲了創造一種威尼斯水城的氣氛，里茲在倫敦薩伏伊旅館（Savoy Hotel）底層餐廳放滿水，水面上飄盪著威尼斯鳳尾船，客人可以在二樓邊聆聽船上人唱歌邊品嚐美味佳餚。像這樣的例子不勝枚舉，由此可以看出里茲是一個現代流派無法形容的商業創造天才。

他的成功經驗之二是：引導住宿、飲食、娛樂消費的新潮流，教導整個世界如何享受高品質的生活。1898年6月，里茲建成了一家自己的飯店——里茲旅館，位於巴黎旺多姆廣場15號院。這一旅館遵循「衛生、高效而優雅」的原則，是當時巴黎最現代化的旅館。這一旅館在世界上第一個實現了「一個房間一個浴室」，比美國商業旅館之王斯塔特勒先生提倡的「一間客房一浴室、一個美元零五十」的布法羅旅館整整早十

年。這一旅館另一創新是用燈光創造氣氛。用雪花膏罩把燈光打到有顏色的天花板上，這種反射光使客人感到柔和舒適。餐桌上的燈光淡雅，製造出一種神秘寧靜和不受別人干擾的獨享氣氛。當時，里茲旅館特等套房一夜房價高達二千五百美元。

里茲的格言之一是：「客人是永遠不會錯的」（The guest is never wrong）。他十分重視招徠和招待顧客，投客人所好。

多年的餐館、旅館服務工作的經驗，使他養成了一種認人、記人姓名的特殊本領。他與客人相見，交談幾句後就能掌握客人的愛好。把客人引入座的同時，就知道如何招待他們。這也許正是那些王侯、公子、顯貴、名流們喜歡他的原因。客人到後，有專人陪同進客房，客人在吃早飯時，他把客人昨天穿皺的衣服取出，等客人下午回來吃飯時，客人的衣服已經熨平放好了。

里茲的格言之二是：「好人才是無價之寶」（A good man is beyond price）。他很重視人才，善於發掘人才和提拔人才。例如：他聘請名廚埃斯科菲那，並始終和他精誠合作。

里茲的成功經驗，對目前我國的國民賓館、豪華飯店和高級飯店中的總統套間、豪華套間、行政樓的經營管理仍然具有指導意義。

然而，處於今日環境中的某些飯店經營上都以參照此經營策略，但為何在績效上仍未見成效。其原因或許是乎略了里茲的另外兩個重要格言，即「客人是永遠不會錯的」和「好的人才是無價之寶」兩者所致。

所以，倘若飯店的經營管理都能遵照以上具有指導意義的策略及想法，那麼飯店的績效一定還能有所發展的空間才是。

里茲卡爾登酒店公司是美國萬豪國際集團旗下獨立運營的分公司。從1983年購買波士頓里茲卡爾登酒店及里茲卡爾登名稱的使用權開始，里茲卡爾登酒店管理公司已經從最初的一家酒店成長為在全球擁有六十三家酒店（一萬八千四百七十五間客房）的大企業，分布於全球二十一個國家／地區：巴林、加拿大、智利、中國、埃及、德國、大開曼、印尼、義大利、牙買加、日本、韓國、馬來西亞、墨西哥、葡萄

牙、卡塔爾、新加坡、西班牙、土耳其、阿拉伯聯合酋長國和美國。

四、現代商業旅館的創始者：斯塔特勒

　　斯塔特勒先生將美國旅館過去豪華貴族型的飯店時代推進演化成現代產業階段的商業型飯店，他的成功經驗有三：

　　第一，是合理的價格提供高品質的服務品質及享受。以國內亞都飯店為例，亞都飯店總裁嚴長壽先生堅持讓顧客能夠以合理的價格擁有應有的享受，所以亞都飯店的定位雖是高級飯店，但卻不是只有少數有錢人才能享有的。

　　因此，低價位高品質的服務並不一定比採取高價位的飯店的品質差，反而能夠因為適當的策略而創造更多的商機，為顧客提供更優質的服務！

　　第二，是飯店坐落的地點也深深影響到飯店現在及未來的發展遠景。斯塔特勒先生懂得創新及體貼顧客來吸引、招攬客戶，迄今，他的飯店在美國同業中仍是設施、服務方向的典範。他同時也懂得如何控制、節省管理成本。

　　以墾丁凱撒大飯店為例，其位於恆春路上，這條馬路寬二十公尺，其交通可算是非常便捷，且目標明顯，要通往墾丁，必定會看見凱撒飯店，這對飯店本身而言，又是一個無形的廣告。

　　第三，斯塔特勒先生的格言是：「客人永遠是對的。」（The guest is always right.）經營服務業最重要的就是要讓顧客感到滿意，所謂顧客至上，讓顧客覺得受到尊重，那麼顧客才有再光顧的可能。歷經戰後經濟危機及1929年經濟大蕭條，斯塔特勒先生的飯店集團生意仍極盡興隆，不受影響，可見其對飯店的經營管理理念是跟得上時代潮流及具前瞻性的。

　　就服務態度而言，我們應該都知道日本的服務業以其職員對顧客的服務態度等品質要求相當嚴格，好得幾乎讓人難以置信，他們的服務人

員被要求「以顧客至上」爲第一守則,且對常光顧客戶的姓名、喜好、習慣都清楚地記著,讓客人有賓至如歸的感覺,不只是提供舒適的享受,更給予具有親切感的服務態度。

另外,可以從幾方面來看斯塔特勒先生對其飯店經營管理策略:

1.定位策略:先前的旅館業者,將旅館定位成豪華貴族型的飯店,但因經濟的變遷,工商業的發達,刺激了對商務型飯店的需求,斯塔特勒能在眾飯店業中搶得先機,乃其成功之主要關鍵。

2.擴大市場:就上述原因,此轉型發掘到潛在的市場,更提升了產業績效。

3.整體成本領導:現代人對休閒生活品質有越來越重視的趨勢,更懂得基於經濟性考量,以較低的價格享受到高品質的服務。組織以低於競爭者的成本生產及運送產品服務。成本領導通常結合經驗與效率而達成,以此實例,它以推行簡單化、標準化的作業去管理,另外再以大量採購,如此以削減營運成本。

4.產品或服務的差異化:使組織所提供的產品或服務在其產業中具有獨特性,可經由「品質形象」、「品牌形象」等提升產品知名度與突顯和其他競爭品牌的差異。

5.產品的五個層次:核心產品、一般性產品、期望產品、引申產品、潛在性產品。

隨著社會愈進步,產品應由核心產品往潛在性產品的方向前進,產品不再只是產品,而是以創造顧客滿意爲最高原則,如此才能奠定產品在市場上的定位。

五、喜來登先生的「十誡」

喜來登酒店創立於1937年,1998年被喜達屋酒店及渡假酒店國際集團收購。喜達屋旗下包括喜來登酒店及渡假酒店(Sheraton® Hotels &

Resorts）、福朋喜來登集團酒店（Four Points® by Sheraton® Hotels）、瑞吉酒店及渡假酒店（St. Regis® Hotels & Resorts）、豪華精選酒店（The Luxury Collection®）、W酒店（W Hotels®）和威斯汀酒店及渡假酒店（Westin® Hotels & Resorts）。分布在全球九十五個國家，擁有超過八百五十家酒店。

　　每個成功的企業，都有其成功的祕訣。同樣地，一個企業家之所以會成功，也必定有其獨特的管理原則。隨著科技日趨複雜及服務業重要性的提升，賣方的經營重心必須從單純的創造交易轉移到使買方感到滿意，從而創造出無數次的重複交易。這個理念於1983年由T. Levitt提出。而亨德森先生，早在六〇年代就將此理念落實於其管理旅館上，其獨特的見解與遠見為他的旅館事業帶至高峰，成為世界上最大的國際旅館之一，完全不遜於科班出身的企業家。其中，亨德森先生「十誡」之制定可謂功不可沒。在全球旅館數達五百四十家規模的喜來登旅館發展史中，「十誡」扮演著十分重要的經營基礎。

　　這十誡中有對領導者的要求，也有對基層服務員的規定，在喜來登裡的經理們，擁有發揮其長才的空間，在強調專家管理的理念下，各個部門經理在其負責的領域裡，可以完全的作決定，但經理們也要為其行為負責；再者，對經理也有相對性的要求。

◆第一、二條

　　不只在於旅館業中，在每個公司都應有它的制度，當然制度不是死板的，而適度的變通是必要的，但若是濫變，則容易發生員工無所適從的情形。

◆第三條

　　就如一個組織健全的公司一樣，公司內有許多不同的功能部門，而旅館之設計也應由專業的設計師來設計，況且喜來登的設計師也是經由顧客來挑選，完全符合了顧客導向的做法，因為住進旅館的是顧客，只

有顧客才知道他真正需要的環境及服務是什麼。

◆第四條

　　眼光要放遠一點，不要因為短暫的利益（例如為了確保住房率的水準）而損害了顧客心中對公司的形象，進而喪失了企業長期整體的發展。

◆第五條

　　管理者必須對其所下達的指令完全清楚，所謂清楚是要讓幹部和員工都能完全知道工作的目的是什麼，幹部瞭解目的是什麼，才能很具體下達該工作指令，而受令的員工清楚了工作的目的後，才能確切地知道必須如何執行才是最理想的，況且若員工執行時遇上了問題，也比較容易做應變的處理。喜來登對於管理人的選拔特別謹慎，它們深信大旅館成功的根本點在於選拔部門經理發揮他們的才幹，唯有善於授權給人的人，管理大飯店才能取得成功。

◆第六條

　　規模大的旅館當然不能和坊間一般小旅社採用同樣的管理方法，因為有些大規模的客房數高達數百間，若再以「老闆獨自一人擔當所有的事務的手法」，是沒效率且不可能的事，必須有其組織架構及授權，如此才能達到分工以及專業化的目標，以提供最佳的服務。

◆第七條

　　也如第四條一樣，不能因為短暫的利益而不顧公司長期的經營。

◆第八條

　　這點也說明了公司規則之重要性，有了明確的規則才能使員工有其遵循的依據。且也不能一時的疏忽，而有那種「將就、將就」的心態，就如本文所言，對於旅館中的顧客服務品質上，要力求做到完美，例如：熱菜要熱，用熱盤，冷菜要冷，用冷盤；在預定房間客人沒有客房

可住時,即送客人一張二十美元的喜來登旅館禮券,並免費派車送客人到另一家旅館居住;在服務的品質上努力達到盡善盡美的目標,以提升旅館的聲譽,增加旅館的競爭優勢。

◆第九條

做事都有一定的步驟、程序,而公司的決策更是影響著公司之發展,它有一定的依據、判斷方式,若單憑「感覺」只是一個人用他的揣測而來,發生誤差的機會也就很高了。

◆第十條

當下屬犯了錯,應先瞭解事情的原委再進行處理,若只知一昧的責備,對事情一點幫助都沒有,只有瞭解問題發生的原因後,想辦法解決問題才是最重要的。

由個案中可將十誡歸類出本身經理人和顧客至上的兩大類型。

統合來說,在亨德森先生制定的十誡中,對經理者便有十個自律的要求,而這十項中更可區分為公司整體經營文化與經理人本身修養。

以公司整體經營文化而言:

1. 對於管理人員的約束是不要濫用權勢和特殊待遇,因為這樣不但本身公司管理階層人員都不會有濫用位高的心態來浪費公司的資源,更可為公司創造盈收。

2. 不收取那些討好公司員工的人的禮物,這不但會使公司的經營不客觀,更會造成公司資源的不當使用,毀壞公司本身所創造的信譽。但可能不易做到,因為收回扣這件事原本即屬於檯面下所進行的事,若收受回扣的員工不提出,即不太容易發現此項行為,故唯有提高職員對旅館的向心力,提升職員對工作的滿足感,才能減少此類事件發生的可能性,降低旅館在此方面所發生的損失。

3.不讓經理人插手裝修喜來登旅館的事，切合了旅館品質的一致性，使顧客能信任旅館本身品質的一定水準，不會使顧客有品質不一的不良印象。

以經理人本身修養而言：

1.就是管理者在未弄清楚確切目的之前，不要向下屬下達命令，因為唯有明確的上司才有有效率的下屬。
2.適用於經營小旅館的長處，可能正好是經營大飯店的忌諱；經營者必須完全以新的眼光來經營不同於小旅館的大飯店，例如：對於各單位的主管經理，須將經營的權力與責任下放，只有善於授權給人的人管理大飯店才能取得成功！
3.對於行使決策者要靠事實，計算與知識不能只憑個人的直覺。
4.下屬出現差錯時，此時EQ的展現就十分重要了，要從解決事情的角度去思考如何做得更好。

而在顧客至上的觀念上：

1.是不能違背已確認的客房預訂，對於因為公司經營上的盲點，使顧客蒙受不便的地方，應以顧客權益至上的態度來面對。
2.對於生意的經營須有寬闊的胸懷，不要因為錙銖必較而損壞了公司更長遠的目標。
3.要遵循服務的質量要求，對於服務品質不能打折扣，該是品質好的時候就一定要達水準。

最後，亦是旅館經營的原則，亦是亨德森先生的著名格言：「在旅館經營方面，客人比經理更高明。」亦是顧客至上的另一觀念，尤其喜來登對顧客信件的處理更是認真，而顧客意見亦是旅館制訂政策和改進業務的依據。

六、飯店業的武林盟主：假日飯店(一)

(一)簡史

　　國際洲際酒店集團（InterContinental Hotels Group, IHG）合併原國際洲際酒店與假日飯店集團（Holiday Inn Worldwide, Holiday Inn, Inc. 或 Holiday Hospitality Corporation）。

　　假日飯店的創辦人威爾森（Kemmons Wilson）是位重視親子旅行的人。在1950年代，美國的旅館普遍沒有大人小孩共住的家庭房，衛浴設備採取公共設計，房租也收費不少，對常旅行的家庭而言是一筆不小的支出。有鑑於此，威爾森於西元1952年8月1日，在美國田納西州孟菲斯（Memphis）建立了第一家假日飯店。出現在威爾森老家郊區的這間飯店擁有一百二十間房間，房間設備完全按照其理想設計，每個房間都有可供親子同住的兩張床、私人浴廁、空調及電話。飯店並有游泳池、免費停車場及供應冰塊。威爾森並且給予12歲以下兒童與父母共宿免收房租之優惠。

　　這些目前現在化旅館皆有的設備，四十年前在美國出現時，引起極大震撼，稱得上是旅館革命。他把旅館定位在選擇Hotel之下較平民化的Inn來發展，並鎖定在一般大眾的客源，更使得Holiday Inn像滾雪球般，隨著美國內陸高速公路系統的闢建到處設立。

　　在1952年，第一家採取統一規格設計的假日飯店在當時係為創舉，同時假日飯店之發展甚為迅速；在五〇年代末，全美有一百間假日飯店，在1964年，已發展成五百間；到了1968年在美總數已達一千間。

　　1968年，假日飯店走出美國，在荷蘭設立第一個據點；第一間亞洲假日飯店則出現於1973年的日本京都，開始真正的國際化旅館連鎖。它同時也是促進資產超過十億美元的旅館集團。

　　1985年，它成為美國第一間，同時也是唯一進軍南非的旅館集團。

1986年，假日飯店集團將投資方向轉進中國大陸，北京成爲當時第一間進駐大陸的國際性連鎖飯店的都市。目前假日飯店集團至2008年於中國已拓展至四十五間連鎖飯店，成爲大陸最大的國際連鎖旅館。

正因假日集團在全球相當活躍，據點又多；1998年，英國貝氏國際控股公司（Bass International Holding NV.）在許多國際旅館連鎖中獨鍾Holiday Inn，並在1990年完成全球股權收購，將總部圈選在美國喬治亞州的亞特蘭大。

貝氏集團對於兒童之優惠特別重視：12歲以下兒童與父母同房免收房租，適用於全球假日飯店。它設立於美國佛羅里達州之兒童村，免費提供患有重病之兒童一個歡樂的空間，只要在掛有假日飯店之連鎖店提出申請即可。兒童村並有專人帶領兒童到奧蘭多迪士尼世界狂歡。

1996年至1998年間，假日飯店集團的股權數度易手，並由Holiday Inn, Inc.改名爲Holiday Hospitality Corporation。1998年2月20日，假日飯店集團的業主英國貝氏集團購併洲際飯店（Inter-Continental）爲假日飯店集團旗下連鎖飯店品牌，並於1998年5月6日將假日飯店集團（Holiday Hospitality Corporation）正式更名爲國際洲際酒店集團（BASS HOTELS & RESORTS）。現又更名爲國際洲際酒店集團（IHG）。

(二)現有飯店品牌

截至2008年初，國際洲際酒店集團旗下飯店已達三千六百多家，遍布在全球超過一百個國家，居全球之冠。目前國際洲際酒店集團旗下飯店共有七種品牌：

◆Holiday Inn EXPRESS（2-3星級）

此爲收費最平價的旅館，主要分布在美國、墨西哥及加拿大等地。提供之設備包括：大廳、客房、一至二間小型會議室、免費市區電話、免費自助早餐、游泳池及健身房（非每家皆備）。

休閒 事業管理

◆Holiday Inn（3-4星級）

這是假日飯店最主要的旅館，以超值價位提供親切的服務及完善的設施。提供之設備包括：各式餐廳、多種大／中／小型會議室、客房餐飲服務、游泳池、健身房及貴賓樓層（歐洲、中東、非洲及亞太地區的部分國家）。

◆Holiday Inn Indigo Hotel（3-4星級）

設於全世界各地的風景渡假勝地，提供超值並多樣化的休閒娛樂設施。提供之設備包括：出眾的建築設計、大廳及公共區域、家庭式休閒餐廳、完善的運動設備、游泳池、網球、高爾夫設施、會議室、美食小店、免費市區電話、專屬活動指導人員。

◆STAYBRIDGE SUITES與Candlewood Suites by Holiday Inn

這是Holiday Inn 1997年最新推展的新品牌連鎖飯店，特別為需要長期住宿在旅館的旅客所設計的，客房內提供顧客在工作及休閒上舒適的空間，並擁有可自由活動之家具及提供便捷的對外聯絡工具，讓客人隨時能與外界作快速之交流。提供之設備包括：沙發床、活動櫥櫃、大螢幕電視、人體工學座椅、大型廚物櫃、夜間聯誼等。

◆CROWNE PLAZA HOTELS & RESORT（5星級）

皇冠飯店及皇冠休閒渡假飯店位於世界各大主要都市、國際機場及主要渡假區。這些高層次的飯店提供超值的服務及休閒設備給商務客及觀光客。提供之設備包括：豪華氣派的大廳及大廳酒吧、多樣化餐飲設施、商務中心、健身房、游泳池、三溫暖、二十四小時客房餐飲服務、精緻客房、貴賓樓層（美洲、亞太及亞洲地區）、全功能會議設備及大型豪華宴會廳。台北馥敦飯店即屬此等級。

◆INTER CONTINENTAL HOTELS & RESORTS（5星級）

洲際飯店分布於世界各地主要城市及渡假勝地，是為了商務客所提

供之頂級豪華旅館。提供之設備包括：精緻客房、豪華大廳、精心設計游泳池、各種餐飲設備、三溫暖、超音波按摩池、全功能會議設施及宴會場地等。

(三)最新市場策略

目前旅遊業以各種評分方式及副品牌將飯店細分為許多等級。然而根據國際洲際酒店集團的市場調查顯示，當飯店業市場漸趨成熟，消費者只辨認三種不同飯店層次：高級飯店、中級飯店、經濟型旅館。

國際洲際酒店集團的最新市場策略是集中資源，分別以CROWNE PLAZA、Holiday Inn和Holiday Inn EXPRESS三個主力品牌爭取在這三個市場中的領導地位。

七、飯店業的武林盟主：假日飯店(二)

經營旅館最重要的是提供給客人舒適安全的服務。服務擁有無形性、不可分割性、變動性和易消失性等特點，因此服務行銷應著重以下四點：

1.如何將無形的服務加以有形化。
2.如何將服務的企業品牌化，如何建立良好的企業形象和信譽。
3.如何將服務理念推銷給員工，如何透過員工將服務表現給顧客。
4.如何和顧客建立良好的關係。

服務行銷的基礎在於良好的服務品質，良好的服務品質有賴於創新的服務觀念和卓越的服務的表現。

假日公司的凱蒙·威爾森先生自1952年建立第一家假日旅館，在三十多年的時間裡，使一個僅有幾家路邊汽車旅館的假日公司發展成為世界上最大的旅館集團。

威爾森先生的成功經驗主要可歸納下四點：

1.出售特許經營權：在六〇年代，由於假日公司經營成功，許多人申請購買它的特許經營權，這時假日公司爲特許經營的購買者提供除土地以外幾乎所有其他旅館開業所必需的服務，當然，最重要的是提供系統的經營方法和管理制度。

2.不斷地完善自己的電腦預訂與信息系統：使用HolidesII系統，在每一個假日旅館，都可以隨時預訂任何一個地方的假日旅館，並且在幾秒鐘內得到確認，而且這一切都是免費的。

3.標準化管理與嚴格的檢查控制制度：自七〇年代初始，假日公司就有一支由四十人組成的專職調查隊，每年對所屬各旅館進行四次抽查。

4.千方百計地降低成本。假日飯店的成功經驗，帶給我們許多的省思：

(1)企業經營要勇於嘗試與付諸行動，害怕改變、不能順應潮流，最後終遭社會淘汰。

(2)企業經營要掌握商機，對於別人沒想過的做法，能領先實行。

(3)企業經營要將服務與成本因素並重，有良好的服務品質有效降低並控制成本，相信能爲企業帶來最大利潤。

(4)企業經營要有系統化的經營方法及管理制度，一切能有規可循，才不致迷失方向。

(5)企業經營要電腦化，現今已是個資訊的社會，電腦化已是各行業，不可或缺的發展要素。

雖然企業成功並不能全歸因於以上原因，可能還有其他內、外在因素的影響，但相信，具備以上條件的企業，已朝成功之路邁進了。

八、企業家心目中的最佳觀光旅館：凱悅大飯店(一)

(一)凱悅集團的發展背景

1957年，凱悅的創始人Mr. Jay Pritzker（俄裔美國人）在距離洛杉磯機場一英里外成立了第一家凱悅飯店。

1960年，為了配合當時的市場需求，Mr. Jay Pritzker於是在Seattle、Burlingame以及San Jose又建立了三家機場飯店。

1962年，凱悅飯店集團（Hyatt Hotel Corporation）在美國本土增至八間，並開始進入「市區」性市場。

1963年，凱悅為拓展業務特別推出一項針對秘書小姐們的全新行銷理念，稱為「專用熱線」（Private Line），同時在這一年凱悅聘用了一位朝氣十足的櫃檯接待Pat Folly。Mr. Folly在後來的十二年內晉升為凱悅集團總裁（Chairman of Hyatt），這正印證了凱悅所堅持的「內部晉升」的經營哲學。

1967年，美國青年建築師John Portman為亞特蘭州的凱悅所設計的中庭式（Atrium Design）大廳推出後大受歡迎。當年凱悅也因此在旅館界嶄露頭角，名聲大噪。此大廳設計理念為飯店大廳設計開創了新紀元。

1968年，凱悅飯店集團為將其優秀服務品質延伸至其他國家，於是選擇在香港成立了第一家國際凱悅飯店。凱悅因此發展成了兩個組織：在美本土上的凱悅飯店是屬於凱悅飯店集團，簡稱HHC，總部設在芝加哥（Chicago），位於亞洲、歐洲及太平洋地區的凱悅飯店則是屬於國際凱悅集團（Hyatt International Corporation）簡稱HIC，總部設在香港。

1976年，凱悅飯店集團發展迅速，在美國十九個州成立了四十五家飯店，而國際凱悅集團亦成立了十家飯店。

1983年，凱悅推出「凱悅金卡」（Hyatt Gold Passport）行銷企劃，並於1987年統一發行給全世界凱悅飯店的客人。

1989年，凱悅主力進攻觀光休閒飯店市場。

1990年，台北凱悅大飯店（Grand Hyatt Taipei）開幕，目前更名為君悅酒店。

1994年，凱悅名下的飯店在三十一個國家增至一百六十八家，其中包括國際凱悅集團所成立的六十五家休閒及商務飯店，以及凱悅飯店集團擁有的七間商務飯店及十六間休閒觀光飯店。

2008年，目前全世界共有七百三十五家凱悅飯店，以及渡假旅館，凱悅國際集團旗下之子公司負責經營分布在四十四個國家。

(二)凱悅飯店的類型

至2008年初為止，全世界共有七百三十五家凱悅飯店，由兩大公司來管理。一家是凱悅飯店組織，另一家則是國際凱悅飯店組織，這兩家是不同的飯店管理公司：

1. 西元1957年，成立了凱悅飯店組織，管理所有在南美洲及北美洲的凱悅飯店，所以只要飯店所在地是在美國、加拿大或是南美，都是在凱悅飯店組織的管理之下。
2. 國際凱悅飯店組織的總部於西元1969年在香港成立，除了南、北美洲之外的其他國家，其凱悅飯店的均隸屬於國際凱悅飯店組織。

這七百三十五家凱悅飯店分為七大品牌：

◆Grand Hyatt Hotels

是凱悅大飯店，大部分建於1990年代，外觀新潮，裝潢歐式古典，一定是蓋在每個國家的首都或最重要的城市，例如：上海凱悅大飯店、台北凱悅大飯店（已更名為君悅酒店）。

◆Hyatt Regency Hotels

大部分亦建於1990年代，規模比Grand Hyatt要小一點，其他的裝潢

建築都大同小異，多建於一個國家的第二重要城市或商業中心，例如：
香港的九龍；在台灣若要蓋個Hyatt Regency，就會選擇蓋在像台中、台
南等地方。

◆Park Hyatt Hotels

是Hyatt Hotels中最小型的飯店，屬於家居式的飯店，走向於個人
化的服務，和Grand Hyatt、Hyatt Regency的服務理念有點不同；Grand
Hyatt大部分是做大型的，像大型的開會或大型的團體，而Park Hyatt則以
一對一的服務較多。

◆Hyatt Resorts

凱悅集團所屬的渡假酒店，將過去分散在前三者的渡假酒店全面歸
屬於此一全新品牌。凱悅渡假酒店分布在全球主要的渡假勝地，並依個
別的文化差異塑造出讓消費者滿意的氣氛。

◆Andaz

凱悅集團2007年最新的品牌。目標市場在於滿足簡約、豪華的商務
旅客。

◆Hyatt Place

凱悅集團所屬的精品酒店，針對獨特品味需求的消費者提供無微不
至的奢華住宿經驗。

◆Hyatt Summerfield Suites

凱悅集團所屬的住家式酒店，提供諸如廚房等完備家居設備，讓消
費者同時體會宛如回到家的便利與高級酒店的品質。

九、企業家心目中的最佳觀光旅館：凱悅大飯店(二)

　　凱悅大飯店於2004年12月號《天下雜誌》「1997標竿企業聲望調查」中，再度奪得最佳飯店的頭銜，榮登「企業家心目中最佳觀光旅館」，這也是台北凱悅自1995年天下雜誌第一屆標竿企業聲望調查以來，連續十年得此項殊榮。俟後獲獎無數（如下表），堪稱台灣地區最會得獎的飯店。

台北君悅酒店歷年獲頒獎項 2000年～2005年

日期	獎項
1995~2004年	「最佳飯店」，同業及專家票選之標竿企業，《天下雜誌》「年度標竿企業聲望調查」
2002~2005年	「台北最佳商務飯店」，《亞洲錢雜誌》（*Asia Money*）商務旅客票選結果
2000~2004年	「台北最佳商務飯店」，《亞洲財經雜誌》（*Finance Asia*）商務旅客票選結果
2000~2004年	「非常品牌」，飯店類金牌獎《讀者文摘》2004
2002~2004年	「亞洲最佳飯店」，《時代雜誌》年度專刊——時代旅客
2002~2004年	「全世界500家最頂尖飯店」，《旅遊與休閒雜誌》（*Travel + Leisure Magazine*）專業評選
2001~2003年	「台北最佳商務飯店」，《商務旅客雜誌》「2003年亞太地區商務旅行者年度評鑑」
2004年10月	「亞洲最佳飯店」，*Asset* 雜誌讀者票選
2004年6月	「台北最佳飯店」，*Global Finance* 雜誌讀者票選
2003年10月	「台灣最佳商務飯店」，2003年亞洲商務及亞太區CNBC讀者票選
2002年10月	「台灣最佳商務飯店之一」，亞洲飯店網路（Asia-Hotels.com）票選結果
2001年12月	「漂亮中式海鮮餐廳——我最喜歡的餐廳」，美國運通卡2001年卡友票選
2001年9月	「2000年亞太地區最佳餐飲」，凱悅國際集團
2001年6月	「台北最佳飯店」，*Euro Money* 雜誌「歐洲商務客人票選」
2001年4月	「服務業排行榜商務飯店榜首」，《遠見雜誌》「台灣科技精銳200大」調查
2000年11月	「品保之友」，中華民國旅行業品質保證協會
2000年9月	「台灣最佳商務飯店」，Business Asia/Bloomberg電視台2000亞洲最佳商務飯店選拔

　　天下雜誌「標竿企業聲望調查」是由各行業之企業領導人和產業分析家針對台灣二十五個行業中營業規模較大之二百九十一家領導企業進行問卷調查。評估指標共十項，除了「前瞻能力」、「創新能力」、「以顧客為導向的產品及服務品質」、「營運績效及組織績效」、「財務能力」、「吸引、培養人才的能力」、「運用科技及資訊」、「跨國界的國際營運能力」外，較引人注目的新增指標則為「具長期投資的價值」及「擔負企業公民責任」兩項。台北君悅酒店在此調查中以一貫的高品質服務及成功的管理模式和企業眼光，連續第三年成為企業家評價最高的飯店，尤其以「房間舒適清潔」最受肯定。

　　台北君悅酒店是由新加坡豐隆集團出資，委託國際凱悅經營管理。至2008年初全世界共有七百三十五家凱悅飯店和渡假旅館，分布在四十四個國家；而凱悅飯店公司則負責經營在美國、加拿大及加勒比海地區的飯店與渡假旅館。

　　二十多年前希爾頓飯店進駐台灣，引進國際觀光旅館服務的概念，提升了台灣旅館的層級，1990年麗晶、凱悅等國際知名的連鎖飯店及新興的西華飯店相繼在台北開幕，提供近兩千間客房以及多處的餐飲，頓時為台灣的觀光旅館帶來強烈的衝擊。服務品質為觀光旅館業關鍵成功因素之一，而服務品質之提升，則有賴於從業人員之訓練，就員工而言，對於對工作有直接幫助的專業知識需求及給予未來職務所需的訓練，應是對員工最重要也最需要的一種訓練，唯有重視員工之訓練需求，才能使員工本身之自我發展與前程發展得到滿足，進而促使觀光旅館業服務品質全面提升。對於餐飲形象與訂房業務，帶來相當大的互補利益，因此加入國際連鎖組織應是勢不可免的大趨勢。

　　由凱悅飯店的個案中，我們可以發現一家企業集團的成功需要靠許多的人力、物力來達成，在凱悅從創業到現在的半個世紀當中，凱悅已茁壯成長為全球知名的國際連鎖飯店。其成功的因素很多，茲將歸類成幾點：

1. 重視當地市場需求，並積極擴張市場占有率：凱悅至今擁有全球七百三十五家連鎖飯店的規模，可說是在飯店業領域中數一數二的大企業。而且將凱悅分成三大類型，配合各城市大小特色來設置，可應付不同的需求，提供適當的服務。

2. 採用內部晉升的經營哲學：人才對凱悅飯店而言，顯然是相當重要的一環。以Mr. Folly在十二年內晉升為凱悅總裁為例，採用內部晉升的方式對凱悅內部員工而言，除了提高員工的忠誠度及向心力外，這可以激勵員工往更高的目標績效前進。

3. 注重飯店大廳的設計：飯店大廳是飯店出入重點所在，凱悅能夠妥善地運用中庭式設計，來作為凱悅本身建築的特色，不僅給顧客好的印象，更建立了口碑，當然更增加凱悅飯店的名聲。

4. 延伸服務品質至全球各地，並推出凱悅全卡：服務品質對飯店業本身是其靈魂所在，而連鎖飯店的服務品質能否一致，對連鎖飯店而言，是相當重要的，凱悅所以能擴張成長至今規模，正是忠實將其優秀品質延伸到世界各地。

總而言之，在全球服務的現在，凱悅飯店未來的發展勢必更加茁壯，值得我們期待。

十、商務旅館典範：希爾頓飯店

(一)創始人

康拉德‧希爾頓（Conrad Nicholson Hilton），1887年生於美新墨西哥的聖安東尼奧鎮。他於1979年1月3日病逝，享年92歲。自1919年與其母親、一位經營牧場的朋友和一位石油商合夥買下僅有五十間客房的莫布雷（Mobley）旅館算起，他在旅館業奮鬥了六十個春秋。

1946年，創立希爾頓旅館公司。

1947年，希爾頓旅館公司普通股票在紐約證交所註冊。

1949年，創立子公司希爾頓國際旅館公司。

1986年，擁有兩百七十一家旅館及九萬七千五百三十五間客房，居世界旅館集團排名第四位。

1990年，該子公司在世界上已擁有三百四十二家旅館。

2008年，該子公司在全世界共擁有五百一十四家旅館，超過十七萬六千二百五十七間客房。包括Conrad Hotels、Doubletree Hotels、Embassy Suites Hotels、Hampton Inn、Hilton Hotels、Hilton Garden Inn、Homewood Suites七大品牌。

(二)經營理念

◆國際形象的推廣

其口號為：We Make It Happen。

在全球希爾頓都有這樣的廣告，主要就是要在顧客心目中建立一個永遠不會被抹煞的印象：「殷勤、親切、舒適」。事實證明，希爾頓飯店成功的做到了這一點，這也就是為何希爾頓飯店會成為顧客的第一選擇。

◆「誠於中，形於外」

希爾頓非常注重員工福利和訓練，他們認為只要員工得到滿足，服務品質自然提升，如此一來，員工自然而真心的服務必然會感染到每一位顧客心中，使顧客能夠感受到賓至如歸的感受。

(三)成功的經驗

希爾頓成功的經驗主要可歸納為以下七點：

1. 擁有特色能適應不同城市：希爾頓為因應各城市不同的地理物性，所導致的不同的地區需要，於是在不同的城市中創造特色，

以吸引不同的顧客前來。

2.編製預算：每間旅館皆有一位專職經營分析員，藉著：(1)編製每月訂房狀況；(2)以上個月的經驗數值編製下月的預算等兩項作業來避免人員過剩或者是人員不足。人員過剩會造成金錢的浪費，而人員不足則會造成服務不周全，使顧客抱怨連連。而這兩種情況皆是希爾頓所不樂見的。除了完全不能預測的情況之外，希爾頓務求做到透過預算的編製，合理掌控旅館經營狀況。

3.大批採購：大批採購有以下幾點優點：(1)產品標準劃一；(2)價格便宜；(3)大量採購對製造商而言具備影響力，使製造商願意以高標準配合希爾頓的需求來改善產品；(4)有效節省經費。

4.善用土地：希爾頓會配合當時旅館發展情況，務求使每一平方英尺的空間效能產生最大的收入。

5.人才培訓：(1)積極選拔人才到密西根州立大學和康乃爾大學旅館管理學院進修和進行在職培訓；(2)為修正希爾頓旅館的質量標準和給員工以成才的機會，希爾頓旅館的高級管理人員都由本系統工作十二年以上員工升遷提拔。如此的做法也可增加員工的向心力。

6.強化推銷：包括有效的廣告、新聞報導、促銷預訂和會議銷售等。

7.優勢房間訂系統：其擁有全球電腦聯絡網，使在希爾頓旅館的顧客在要到下個城市前，就可以預訂到該城市的希爾頓旅館房間，即使是環球旅行的顧客，也能永遠住在希爾頓旅館的房間內，享受到希爾頓旅館「殷勤、親切、舒適」的服務。

休閒遊憩系列

休閒事業管理

作　　者／張宮熊
出 版 者／揚智文化事業股份有限公司
發 行 人／葉忠賢
總 編 輯／閻富萍
特約執編／鄭美珠
地　　址／新北市深坑區北深路三段 260 號 8 樓
電　　話／02-8662-6826
傳　　真／02-2664-7633
網　　址／http://www.ycrc.com.tw
　E-mail ／ service@ycrc.com.tw
　I S B N ／ 978-986-298-310-2
初版一刷／2002 年 6 月
二版一刷／2008 年 7 月
三版一刷／2018 年 12 月
定　　價／新台幣 600 元

＊本書如有缺頁、破損、裝訂錯誤，請寄回更換＊

國家圖書館出版品預行編目（CIP）資料

休閒事業管理 / 張宮熊著. -- 第三版. -- 新
北市：揚智文化, 2018.12
面；　公分. --（休閒遊憩系列）

ISBN 978-986-298-310-2(平裝)

1.休閒事業　2.旅遊業管理

992.2 107020517

Note...

Note...